印象派全書

Tout sur l'impressionnisme

獻給我的父親 Étienne 和我的孩子 Barnabé、Valentine。

印象派全書

一本書看懂代表畫家及 **300** 多幅傑作，依時序了解關鍵事件與重要觀念，
全面掌握一場藝術革命運動的演進全貌

原 書 名	Tout sur l'impressionnisme
作 者	薇若妮卡·布呂葉·歐貝爾托（Véronique Bouruet Aubertot）
譯 者	陳文瑤
特約校對	金文蕙
總 編 輯	王秀婷
責任編輯	張倚禎
版 權	徐昉驊
行銷業務	黃明雪
發 行 人	凃玉雲
出 版	積木文化
	104台北市民生東路二段141號5樓
	電話：(02) 2500-7696｜傳真：(02) 2500-1953
	官方部落格：www.cubepress.com.tw
	讀者服務信箱：service_cube@hmg.com.tw
發 行	英屬蓋曼群島商家庭傳媒股份有限公司城邦分公司
	台北市民生東路二段141號11樓
	讀者服務專線：(02)25007718-9｜24小時傳真專線：(02)25001990-1
	服務時間：週一至週五09:30-12:00、13:30-17:00
	郵撥：19863813｜戶名：書虫股份有限公司
	網站：城邦讀書花園｜網址：www.cite.com.tw
香港發行所	城邦（香港）出版集團有限公司
	香港灣仔駱克道193號東超商業中心1樓
	電話：+852-25086231｜傳真：+852-25789337
	電子信箱：hkcite@biznetvigator.com
馬新發行所	城邦（馬新）出版集團 Cite（M）Sdn Bhd
	41, Jalan Radin Anum, Bandar Baru Sri Petaling, 57000 Kuala Lumpur, Malaysia.
	電話：(603) 90563833｜傳真：(603) 90576622
	電子信箱：services@cite.my
製版印刷	上晴彩色印刷製版有限公司
美術設計	張倚禎

城邦讀書花園
www.cite.com.tw

Originally published in French as Tout sur l'impressionnisme
© Flammarion, S.A., Paris, 2016

Complex Chinese edition:
(c) Cube, 2020

Bouruet Aubertot — Tout sur l'impressionnisme — Cube(TW)2018

This copy in Complex Chinese can be distributed and sold Worldwide including Taiwan, Hong Kong and Macao, but excluding PR China.

« Cet ouvrage a bénéficié du soutien des Programmes d'aide à la publication de l'Institut français. »

2023年2月14日 初版二刷
售 價／NT$ 1200
ISBN 978-986-459-243-2

Printed in Taiwan.
印量500本
版權所有·翻印必究

Editorial Director: Julie Rouart
Editor: Marion Doublet, assisted by Salomé Dolinski
Design: Audrey Sednaoui

國家圖書館出版品預行編目資料

印象派全書：一本書看懂代表畫家
及300多幅傑作，依時序了解關鍵事
件與重要觀念，全面掌握一場藝術
革命運動的演進全貌／薇若妮卡·布
呂葉·歐貝爾托(Véronique Bouruet
Aubertot)作；陳文瑤譯. -- 初版. -- 臺
北市：積木文化出版：家庭傳媒城邦
分公司發行, 2020.11
　面；　公分
譯自：Tout sur l'impressionnisme.
ISBN 978-986-459-243-2(平裝)

1.印象主義 2.畫論 3.畫家 4.藝術欣賞

949.53　　　　　　　　109012639

印象派全書

一本書看懂代表畫家及 300 多幅傑作，依時序了解關鍵事件與重要觀念，
全面掌握一場藝術革命運動的演進全貌

———

Véronique Bouruet Aubertot

薇若妮卡‧布呂葉‧歐貝爾托｜著　陳文瑤｜譯

年表與藝術家生平：西薇‧波朗（Sylvie Blin）

目錄

年表

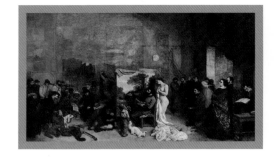

巴黎第一家百貨公司，
阿利斯帝德・布西科的
樂蓬馬歇百貨開幕。

—

小仲馬《茶花女》出版。

—

新憲法與第二帝國的建立：
路易 - 拿破崙・波拿巴
成為拿破崙三世。

1852

巴黎萬國博覽會。

▲ 庫爾貝在他的
寫實主義展館
展出 37 件作品，
包括〈畫室〉。

—

巴黎改造工程
託付給奧斯曼。

1855

納達在巴黎
卡布辛大道成立
攝影工作室。

—

克里米亞戰爭。

—

奈瓦爾《火之女》出版。

1854

尚 - 法蘭索瓦・米勒
於官方沙龍*展出
〈播種者〉。

—

萬國博覽會於
倫敦水晶宮舉行。

—

路易 - 拿破崙・波拿巴
發動政變，獲得法國
公民投票認可。

1851

▼ 居斯塔夫・庫爾貝
於官方沙龍展出的
作品〈奧南的葬禮〉
引起軒然大波。

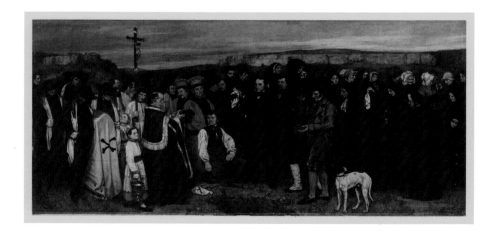

* 譯注：在此官方「沙龍」（le Salon）為繪畫與雕塑沙龍（Salon de peinture et de sculpture）的簡稱。

多比尼修建一艘駁船
當作他的流動畫室，
名為波丹。

—

夏爾·波特萊爾的
《惡之華》出版，
造成極大爭議，
引發一場訴訟，
並遭到當局查禁。

—

1857

▼ 米勒創作〈晚禱〉
與〈拾穗〉。

畫家邦文開放他的畫室，
讓那些被官方沙龍退件的
畫家在此展出，其中包括
方坦－拉圖爾與惠斯勒。

—

螺旋蓋軟管顏料
在法國商品化。

—

《藝札》發行。

▲ 安格爾：〈土耳其浴〉。

1859

德拉克洛瓦
過世。

—

藝術行政改制：
官方沙龍展改為每年一次。

1863

▼ 落選者沙龍首次於官方
沙龍旁的附屬場館舉行，
值得注意的是裡面有馬內
〈草地上的午餐〉。

謝弗勒的著作《關於色彩及
其在色環輔助下於工業藝術
上的應用》出版。

—

德拉克洛瓦畫室作品拍賣，
德拉克洛瓦作品回顧展。

—

塞尚與羅丹被官方沙龍退件。

1864

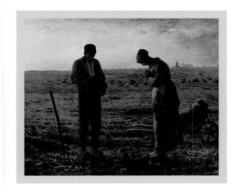

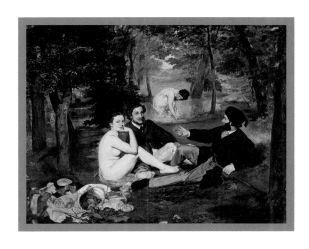

莫內創作他的
〈草地上的午餐〉。

托爾斯泰《戰爭與和平》、
路易斯・卡羅《愛麗絲夢遊
仙境》、華格納《崔斯坦與
伊索德》。

——

巴黎萬國博覽會。

——

朱利安學院成立，
一所接受女性入學的
私立藝術學校。

▲ 波特萊爾過世。

——

安格爾逝世回顧展。

官方沙龍拒絕莫內、
巴齊耶與塞尚的作品，
多比尼與米勒因而
退出評審團。

——

普法戰爭。

▼ 巴齊耶過世。

法蘭西第三共和國建立。

▲ 巴黎公社。

庫爾貝被監禁在
巴黎聖佩拉吉監獄

——

1865

1867

1870

1871

▼ 馬內的〈奧林匹亞〉
在官方沙龍展出，
引起軒然大波。

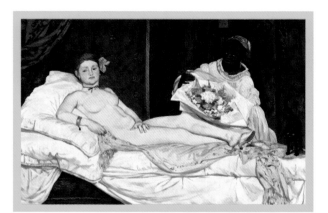

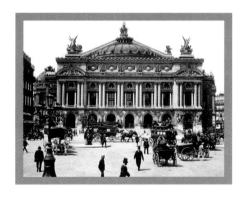

艾德蒙・杜朗提發表
〈新繪畫〉一文，
表達自己對印象派與
戶外寫生繪畫的喜愛。

▲ 查爾斯・加尼葉
打造之全新歌劇院啟用。

馬拉美發表《牧神的午後》，
內文插圖為馬內所繪，
馬內並在他的個人畫室
舉行公開展覽。

羅丹於官方沙龍
展出的作品〈青銅時代〉
被譴責是以真人塑模
創作而成。

裝飾藝術博物館成立。

畫家、雕塑家與版畫家
無名協會首次展覽。

比才的作品《卡門》
於巴黎喜歌劇院首演。

印象派第三次展覽。

1874

1875

1876

1877

印象派第二次展覽。

▼ 卡耶博特：
〈刨地板的工人〉。

▼ 莫內創作一系列
聖拉札火車站的作品。

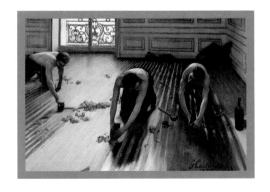

巴黎萬國博覽會

泰奧多爾・杜瑞發表
《印象派畫家》，是第一本
關注這個藝術流派的專書。

▼ 愛德華・邁布里奇
運用攝影技法拍出
奔跑中的馬，
證實了艾提安 - 儒爾・馬雷
關於動物運動的理論。

1878

印象派第四次展覽。

法國宣布 7 月 14 日為國慶日，
〈馬賽曲〉為國歌。

1879

印象派第五次展覽。

羅丹完成〈沉思者〉，
並著手創作〈地獄之門〉。

三色旗獲採用為國旗。

1880

印象派第六次展覽。

▲ 蒙馬特「黑貓」
夜總會開幕。

儒勒・瓦雷斯
創立《人民吶喊報》，
是一份社會主義刊物。

1881

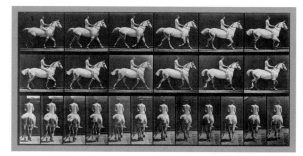

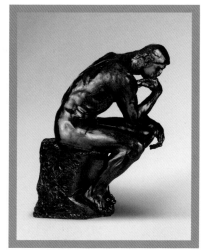

莫內在吉維尼
安頓下來。

—

馬內去世。

—

▼《日本藝術回顧展》
於巴黎展出。

左拉出版《傑作》，
其中主角靈感來自塞尚。

—

庫爾貝回顧展於
巴黎美術學院展出。

前衛藝術團體二十人社
於布魯塞爾成立。

—

象徵主義運動。

—

印象派第七次展覽。

—

梵谷在亞爾安頓下來。

尼采《快樂的知識》。

1886

—

1883

1888

1882

印象派第八次
也是最後一次展覽。

▼ 在阿旺橋鎮，保羅·
塞律西耶在高更的指點
下，創作了〈護身符〉。

▲ 巴黎萬國博覽會：
艾菲爾鐵塔落成。

—

那比派創立。

位於巴黎的吉美博物館開幕。

1889

馬內的〈奧林匹亞〉在
一場募款活動的支持下，
進入盧森堡博物館。

1890

▼ 梵谷過世。

高更前往大溪地。

秀拉、韓波去世。

王爾德：
《格雷的畫像》。

▼ 蒙馬特聖心堂落成。

—

1891

西涅克發現了
聖特羅佩的風光。

梅特林克：
《佩利亞斯與梅莉桑》劇作。

無政府主義者謀殺行動：
哈瓦修被送上斷頭台。

—

1892

▲ 德布西：
〈牧神的午後前奏曲〉。

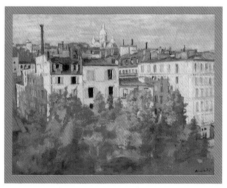

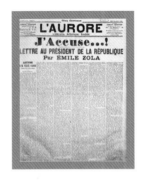

▲ 左拉出版《我控訴》。

政府接受卡耶博特部分遺贈：
印象派進入盧森堡博物館。

維也納分離派的展覽於柏林及
維也納舉行。

在巴黎，由埃克多·吉瑪
打造的貝朗榭公寓落成。

羅丹作品〈巴爾札克像〉
在獨立沙龍展引起爭議：
法國作家協會收回
他們的委託。

首次國際藝術展覽
於威尼斯舉行。

1897

▼ 巴黎第一場公開
電影放映會。

1898

1900

▼ 莫內開始他的
睡蓮系列作品。

1895

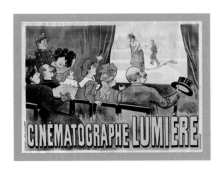

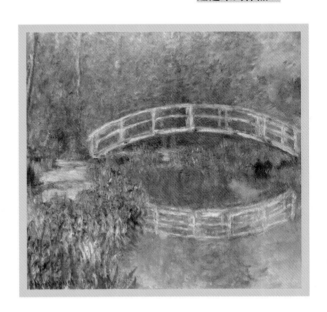

印象派
與它的時代

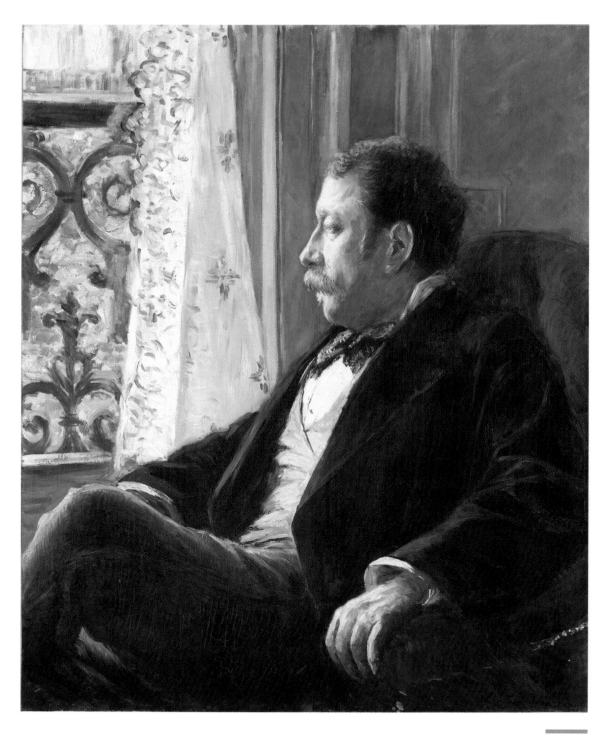

古斯塔夫·卡耶博特 (Gustave Caillebotte)
〈男人的肖像〉(*Portrait d'un homme*)
1880
油畫,82 × 65 cm
克利福蘭美術館,克利福蘭 (Cleveland)

奧斯曼的巴黎

破 舊、骯髒的城市，難以參透的巷弄網絡，傳染病、傷寒與霍亂蔓延，入夜之後便是竊賊的天下……19 世紀中期的老巴黎就是這副模樣。臨時棚屋遍布，宛如肉瘤長在古蹟表面，簡陋的小屋層層疊疊一路傾瀉到塞納河畔。窮苦百姓在困境中奮鬥，較富有的那些都離開了市中心。

　　1851 年政變後，法蘭西第二帝國來臨，拿破崙三世馬上投入他那魂牽夢縈的偉大計畫：巴黎全面改造計畫。根據他的夢想，巴黎將變成「首都的首都」。

　　拿破崙三世之所以打算用寬闊的道路來重新描繪巴黎，不只是為了預防那些在 19 世紀的紛亂中，迅速組織起來的可能暴動。若說這些延展開來的軸線有助於警方的掌控與動員，它們亦回應了人們對安全衛生的擔憂，同時也是為了改善窮困人民的處境。以上種種都是這位皇帝殷切關注的，從他在 1844 年發行的小冊子《消滅貧窮》（*L'extinction du paupérisme*）即可證明這一點。拿破崙三世被全面工業化世界裡持續躍進的經濟成長所牽引，而

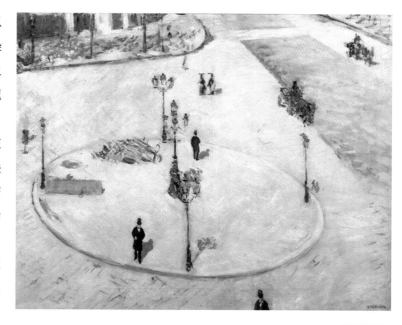

古斯塔夫・卡耶博特
〈避難所，奧斯曼大道〉
（*Un refuge, boulevard Haussmann*）
約 1880
油畫，81×101 cm
私人收藏

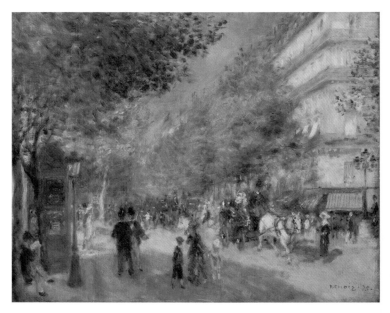

奧古斯特・雷諾瓦（Auguste Renoir）
〈林蔭大道〉（*Les Grands Boulevards*）
1875
油畫，52.1 × 63.5 cm
費城美術館，費城

他對巴黎的嶄新觀點乃來自之前國外經驗的滋養。1837 年，流亡美國時，他發現另一種都市規劃型態：寬闊的馬路、順暢的交通、自來水和瓦斯照明等等。而 1844-1848 年流亡倫敦期間，他相當欣賞以英式庭園規劃而成的宏偉公園。

　　現在，只差找到能完成這場不可思議之變形記的關鍵人物了。此一理想人選沒有讓大家等太久：1853 年 6 月，男爵奧斯曼這位充滿野心的高階官員，被任命為塞納省省長，他的任務即包括首都的全面改造。

　　「千刀萬斬，開膛剖肚，餵飽十萬挖土方的工人和砌石工」，如同左拉（Émile Zola）在《獵物》（*La Curée*, 1871）裡所描寫的，在約莫二十年的時間裡，巴黎化為一巨大、赤裸裸的工地。這座城市，在仍然帶有中世紀都市規劃結構的印記之下，變身現代之城。

　　寬闊馬路像尺畫的那般筆直，從里沃利街（rue de Rivoli，東西軸線）與塞巴斯托波爾大道（boulevard de Sébastopol）和聖米歇爾大道（boulevard Saint-Michel，南北軸線）組成的「大十字」開始。火車站隨著鐵路的出現而興建起來：1855 年的里昂車站（gare de Lyon，建築師為法蘭索瓦・亞列克斯・桑德里耶〔François Alexis Cendrier〕）與 1865 年的北站（gare

喬治・厄金・奧斯曼（Georges Eugène Haussmann），1853-1870 年任職塞納省省長。「最震撼我心的是奧斯曼先生。然而事情就是這麼奇怪，也許最令我著迷的並非他那突出的聰明才幹，而是他性格上的缺陷。在我面前是我們這個時代最卓越的一號人物。高大、強壯、活力充沛，同時敏銳、狡黠，這個男人毫不畏懼地展現他原本的模樣，自負表露無疑。」內政部長佩西尼（Persigny），1853 年。轉引自安德烈・莫里榭（André Morizet），《從老巴黎到現代巴黎。奧斯曼及其先驅》（*Du vieux Paris au Paris moderne. Haussmann et ses prédécesseurs*），1932 年。

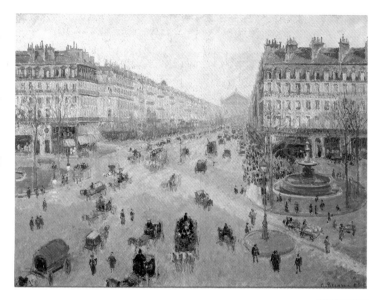

「我忘了告訴你，我在羅浮宮大飯店訂到一間房間，視野絕佳，望出去即是歌劇院大道……。我很高興能夠體驗，在巴黎這些老是被嫌醜，卻如此銀光閃閃、如此明亮耀眼、如此生氣蓬勃的街道上閒適散步的感受。」

畢沙羅，寫給兒子
路西揚（Lucien）的信，1897 年。

卡彌爾・畢沙羅（Camille Pissaro）
〈歌劇院大道，陽光，冬日的早晨〉
（*Avenue de l'Opéra, soleil, matinée d'hiver*）
1898
油畫，73×91.8 cm
漢斯美術館，漢斯（Reims）

du Nord，建築師賈克・里多孚〔Jacques Hittorff〕）。鋼鐵與玻璃的建築取得優勢；建築師維克多・巴爾塔（Victor Baltard）與菲立克斯・卡列（Félix Callet）打造了全新的中央市場（Les Halles, 1853-1866），通風、乾淨且明亮，成為全面壓倒性的典範。型態新穎的住宅以令人暈眩的速度從地面上冒出來，回應在五十年間幾乎呈加倍成長，直逼兩百萬的人口需求。

林蔭大道兩旁，寬闊的人行道邀您一同散步，露天咖啡座恣意氾濫，劇院、餐館和百貨公司吸引了一群追求享樂、尋覓各式珍玩擺設的顧客。經過這番徹底改造，汙水排放系統與下水道讓所有流回河中的臭水和難聞的氣味消失無蹤。水和天然氣輸送到各個樓層，而公共照明使得夜間活動熱絡起來，人們不再有半點恐懼。

納入毗鄰的市鎮後，巴黎的邊界開始擴展開來，並由工程師尚-夏爾・阿道夫・阿爾馮（Jean-Charles Adolphe Alphand）設計，規劃成二十個區塊，西邊是布隆尼森林（bois de Boulogne），東邊是文森森林（bois de Vincennes），北邊為肖蒙山丘公園（Buttes-Chaumont），南邊為蒙蘇里公園（Montsouris），這些綠地空間滿布如詩如畫的景點，提供人們漫步小徑間的樂趣。美麗、乾淨、安全、通風，首都變身，全然為了商業與享樂而生。

「奧斯曼」建築

作為巴黎今日的象徵，所謂「奧斯曼」建築從外表看來，基於一致性的考量，以極盡精準的系統化來呈現無機、幾近樸素的型態，它想表現的是內斂而清晰的總體結構，並藉由二樓與五樓長條陽台標記出節奏。以之作為原型，一棟棟大樓便像蘑菇般快速長成：僅僅是巴黎市本身，在 1851-1900 年間，每年就蓋出了約莫 1,240 棟大樓！

「這個城市依然在各個年代住所的紛陳下，展現最鬆散不一卻最美麗生動的一面：尖凸山牆的房子、帶有角樓的華廈、木頭與磚造的破屋、壁柱與三角楣飾的氣派飯店。而在富麗堂皇的殿院周遭，始終是迷宮般的窄小巷弄，骯髒、令人作嘔。」

安德烈・莫里榭，《從老巴黎到現代巴黎。奧斯曼及其先驅》，1932 年。

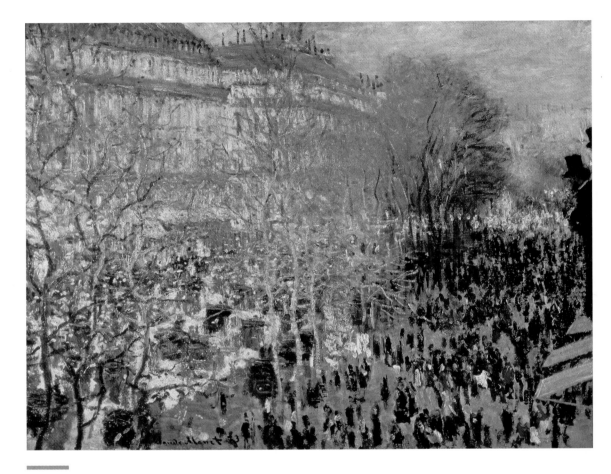

克勞德・莫內（Claude Monet）
〈卡布辛大道〉（*Boulevard des Capucines*）
1873
油畫，61×80 cm
普希金美術館，莫斯科

這種後來印象派熱衷描繪的城市生活，不知讓多少人瞠目結舌，還引起軒然大波，比如評論家路易・勒華（Louis Leroy）在《喧噪日報》（*Le Charivari*）上所發表的，針對 1874 年印象派第一次展覽裡這幅畫的敘述：

「請告訴我這幅畫下方那些數不清的黑色小團塊代表的是什麼。」

「這……我回答，這都是散步的人。」

「所以，我在卡布辛大道上散步的時候，看起來是這副德行？天殺的！您這是在嘲弄我！」

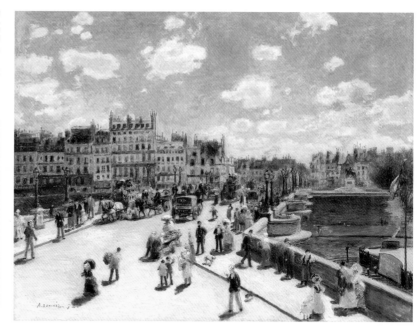

奧古斯特・雷諾瓦
〈新橋〉（*Le Pont-Neuf*）
1872
油畫，75·3 × 93·7 cm
國家藝廊，華盛頓特區

1851 年，拿破崙三世自稱皇帝。
是時畢沙羅 21 歲，愛德華・馬內
（Édouard Manet）19 歲，而艾德
加・竇加（Edgar Degas）17 歲；阿
弗列德・西斯萊（Alfred Sisley）和
保羅・塞尚（Paul Cézanne）都 12
歲；莫內 11 歲；雷諾瓦、貝爾特・
莫里索（Berthe Morisot）、阿爾
孟・基約曼（Armand Guillaumin）
與費德列克・巴齊耶（Frédéric
Bazille）10 歲。

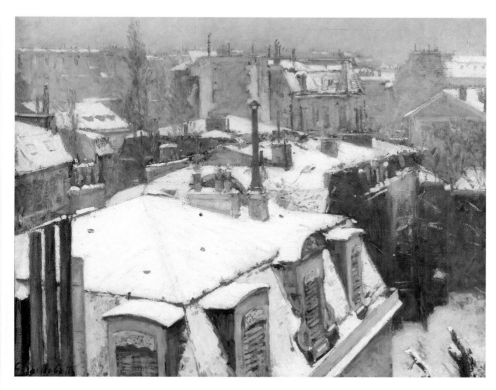

古斯塔夫・卡耶博特
〈屋頂的風景（下雪）〉（*Vue
de toits〔Effet de neige〕*），
通稱〈白雪覆蓋的屋頂〉（*Toits
sous la neige*）
1878
油畫，64 × 82 cm
奧塞美術館，巴黎

城市之窗，這幅畫開啟了繪畫上的新主題：
這可能是第一幅巴黎屋頂的景象，且所有人都認得出來。

日本主義

1853-1854 年間，美國派遣海軍准將培里（Perry）前往日本，打開通商之路，終結了日本為期兩世紀的完全鎖國政策——當時進出日本列島若無通行許可，會馬上被處死。此一政策上的轉折，立刻在文化層面產生許多影響。

遠洋船隻帶回的異國藝術品令人為之瘋狂，它們被滾印在報紙或嵌在印刷小冊，人們從這些讓人驚嘆、目不轉睛的插圖上，發現一種新風格。這些「日本珍玩」（japonerie）或是「日式珍玩」（japonaiserie）一開始還未廣為人知，但隨即激起某些藏家的好奇心，像是埃米爾・吉美（Émile Guimet, 1836-1918）或是亨利・塞荷努希（Henri Cernuschi, 1821-1896）；也讓許多作家著迷，比如波特萊爾（Charles Baudelaire）或是龔固爾兄弟（frères Goncourt）。1862 年，日本參與在倫敦舉辦的萬國博覽會，無數的人才隨著那些參展的瓷器、漆器、青銅、浮世繪，窺得此一獨特藝術的真面目。而在法國，則要歸功於 1878 年巴黎萬國博覽會時，吉美先生出借私人大量的日本藏品，讓大眾得以一睹其風采。

充滿冒險精神的藏家

塞荷努希是富有銀行家與大膽的共和國公民，因為對巴黎公社引起的諸多事件灰心反感，於 1871 年 9 月至 1873 年 1 月之間到世界各地旅行。當時與他一起同行的友人是藝評家泰奧多爾・杜瑞（Théodore Duret, 1838-1927），亦即後來印象派熱血的捍衛者。從日本到中國，塞荷努希購得了約五千件藝術作品。回到法國後，他的收藏在工業宮（Palais de l'Industrie）展出了數個月，正好趕上日本主義的興起。

塞荷努希將自己的收藏與莫梭公園（Parc Monceau）附近的私人宅邸贈與巴黎市。塞荷努希博物館於 1898 年 10 月 26 日開放參觀。埃米爾・吉美則是里昂富裕的工業家之子，他接受當時的公共教育部長茹費理（Jules Ferry）委託，從 1876 年起展開長途旅行，先後到了日本、印度與中國。三年後，他在里昂創立了專門展示宗教藝術的博物館，裡頭收藏了無數珍寶，而這座博物館在成立十年後，遷至巴黎。

日本珍玩商店

1862 年開張的「中國之門」，位於里沃利街上，是第一家浮世繪、象牙與字畫卷軸商店，也是波特萊爾、藝術家菲利克斯·布拉克蒙 (Félix Bracquemond)、詹姆士·惠斯勒 (James Abbott McNeill Whistler) 和卡洛斯－杜蘭 (Carolus-Duran) 會閒逛流連的地方。1878 年，店裡的常客還多了龔固爾、左拉、馬內、竇加、莫內、塞荷努希和杜瑞。

自詡為「日本、中國瓷器、藝術品批發商」的西格弗萊德·賓 (Siegfried Bing, 1838-1905)，在 1874 年開了一家「日本藝術」，提供來自遠東各式各樣昂貴奢華的物品，後來更透過出版品與籌劃展覽，積極推廣日本主義。

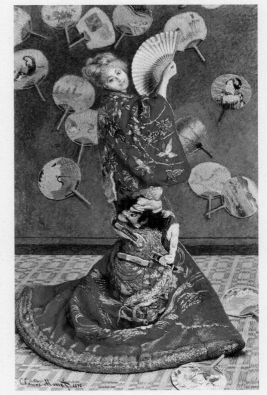

克勞德·莫內，〈日本女人〉（*La Japonaise*），1875
油畫，231.5 × 142 cm
波士頓美術館，波士頓

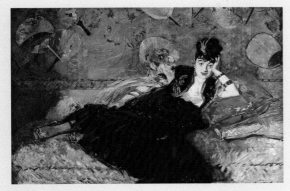

愛德華·馬內，〈女人與扇子（妮娜·德·卡里亞斯）〉（*La Dame aux éventails*〔*Nina de Callias*〕），1873
油畫，113 × 166.5 cm
奧塞美術館，巴黎

浮世繪

偏愛以風景與日常片段為題材的浮世繪，這些「流動之世界的影像」透過葛飾北齋 (1760-1849)、喜多川哥麿 (1753-1806)、歌川廣重 (1797-1858) 等大師，對後來的印象派造成決定性影響。

除了對所謂微小甚至是平凡之場景的喜好，這種在西方可謂前所未見的日式再現系統，將替印象派畫家在藝術上的追尋引路。缺乏透視，不對稱或是偏離中心的構圖，平塗的強烈色彩，這些重點都可以在竇加、卡耶博特、莫內和瑪麗·卡薩特 (Mary Cassatt) 的作品中找到明確的呼應。

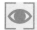

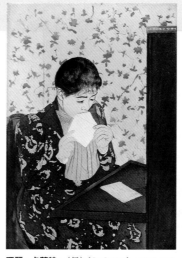

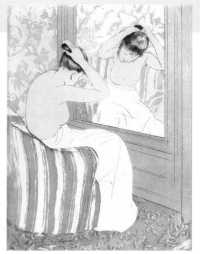

瑪麗・卡薩特：
版畫第一

與竇加及一些印象派畫家過從
甚密的美國畫家卡薩特，對版
畫藝術特別著迷。在她的針刻
（pointes-sèches）和彩色石版
畫的主題，以及不具透視、純
粹的線條與平塗色彩的運用，
都見證了日本浮世繪的影響。

瑪麗・卡薩特，〈信〉（*La Lettre*），1890-1891
彩色蝕刻版畫，34.6 × 22.7 cm
法國國家圖書館，巴黎

瑪麗・卡薩特，〈梳頭的女人〉（*Femme se coiffant*），
約莫 1890-1891。
仿水彩畫的蝕刻版畫，36.7 × 26.7 cm
法國國家圖書館，巴黎

莫內自稱這是他的「中國畫」。俯瞰的視角與平坦的構
圖，毫無透視，且前景是露天咖啡座，格外令人聯想
到葛飾北齋的技法。

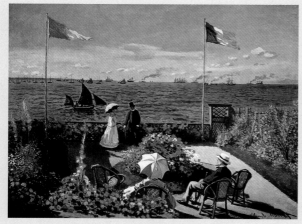

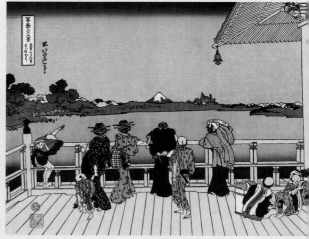

克勞德・莫內，〈聖諾曼第 - 阿德雷斯的露天咖啡座〉（*La Terrasse à Sainte-Adresse*），1867
油畫，98 × 130 cm
大都會藝術博物館，紐約

葛飾北齋，浮世繪〈富嶽三十六景——五百羅漢寺榮螺堂〉，描繪江戶時
代人們從五百羅漢寺的榮螺堂遠眺富士山的情景，約 1830 年所作。
木刻版畫，墨、彩色刷版於紙上，26.2 × 38.6 cm
波士頓美術館

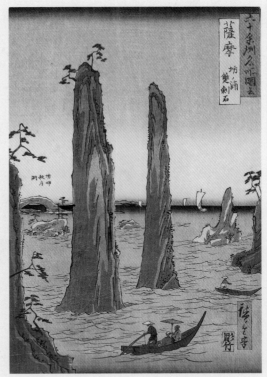

在莫內收藏的浮世繪裡，歌川廣重這幅風景表現出空間簡化後的樣貌，抹去所有透視，讓渡給色彩帶來的分層景深。
而莫內在幾年後所繪的貝勒島(Belle-Île)景致裡，即出現了一種令人訝異的熟悉感。

歌川廣重，〈六十餘州名所圖會〉之〈薩摩坊浦雙劍石〉，1856
木刻版畫，墨、彩色刷版於紙上，35.4 × 24.5 cm
波士頓美術館

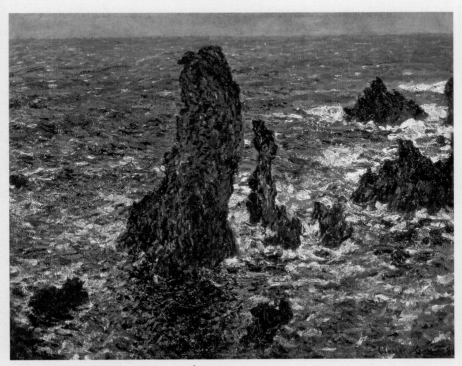

克勞德‧莫內，〈貝勒島礁岩〉（*Rochers à Belle-Île*），1886
油畫，65 × 81 cm
普希金美術館，莫斯科

駐足影像

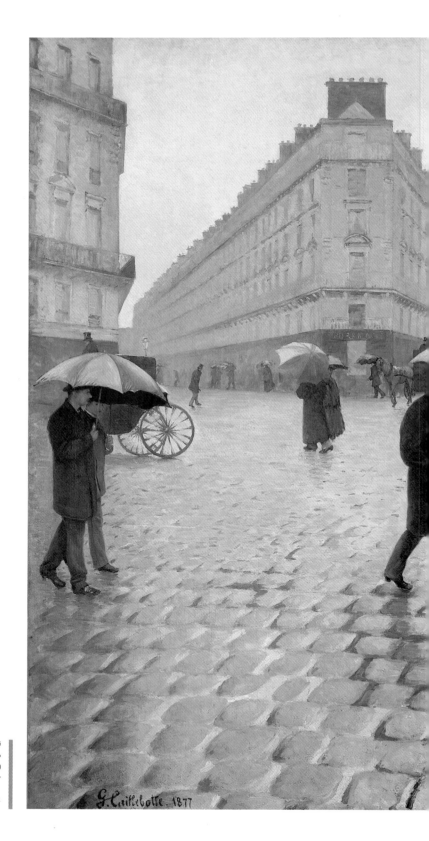

古斯塔夫・卡耶博特
〈雨天的巴黎街道〉
（*Rue de Paris ; temps de pluie*）
1877
油畫，212.2 × 276.2 cm
芝加哥藝術學院，芝加哥

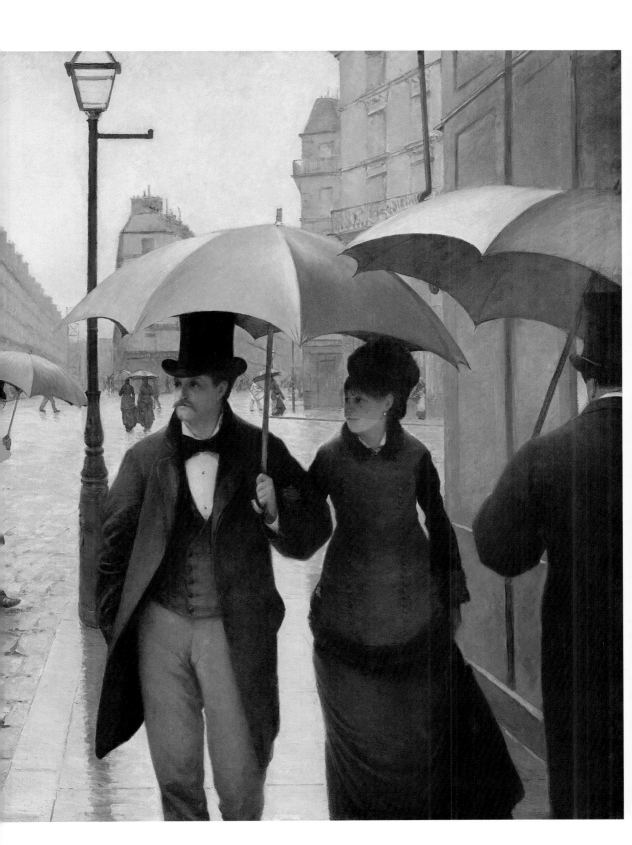

〈雨天的巴黎街道〉

古斯塔夫·卡耶博特，1877

展出於 1877 年印象派第三次展覽，這幅巴黎景致透露出卡耶博特（1848-1894）的獨特性。當多數印象派畫家關注的繪畫主題轉向休閒娛樂或大自然，卡耶博特感興趣的則是身邊的新興都會風景。這幅〈雨天的巴黎街道〉猶如一張照片，捕捉瞬間，概述了19 世紀的世界，而奧斯曼的巴黎即是其嶄新的布景。

卡耶博特先生，感謝您！

由於家境富裕，畫家卡耶博特亦為藝文界的資助者，是印象派團體裡最活躍的人物之一。因身體孱弱，他在 30 歲時便立下遺囑，載明將自己重要的收藏捐給國家。他過世後慷慨捐贈的 60 幅作品，經過一番激烈的磋商，只有 40 幅被接受。這些竇加、莫內、畢沙羅、雷諾瓦、西斯萊、塞尚與貝爾特·莫里索的作品，如今都是奧塞美術館典藏中的珍寶。

這幅畫穩定地圍繞著路燈這條中軸線布局，生動地刻畫出奧斯曼式建築的路口。卡耶博特強調這座嶄新城市的幾何對稱與嚴謹規畫。延展開來的陽台凸顯了屋頂的消失線，而視線隨之隱沒。

一如他那些印象派友人，卡耶博特專注感受天氣稍縱即逝的效果。巴黎人一身素黑，在傘下弓著身，魚貫走在人行道上。畫家透過筆尖演繹出地面濕漉漉的效果，以及路燈的陰影。

這位美麗的巴黎女子與她身邊的男伴一樣，被逸出畫面的景象所吸引。是一輛四輪馬車經過嗎？抑或是見到熟人？某個商店櫥窗？這永遠是個謎。卡耶博特構思了這幅捕捉當下的畫，如同一張照片，把景框之外的畫面也考慮進來。好比女子右邊背對著觀者的男人，即將與這對伴侶錯身，他的身體因為畫布的限制而被切掉一半。

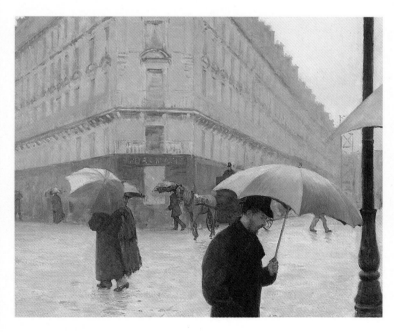

遠處，傘的弧線包裹著大量細節，令人聯想到新巴黎的生活——無名過客彼此擦肩，或消失在其孤獨裡、或交談著；工人扛著梯子，避開那位撩起裙襬、準備過街的女士；兩位只見背影的友人一同散步，或者更超現實一點，不見身體的一雙腿，在濕漉漉的地面上走著。

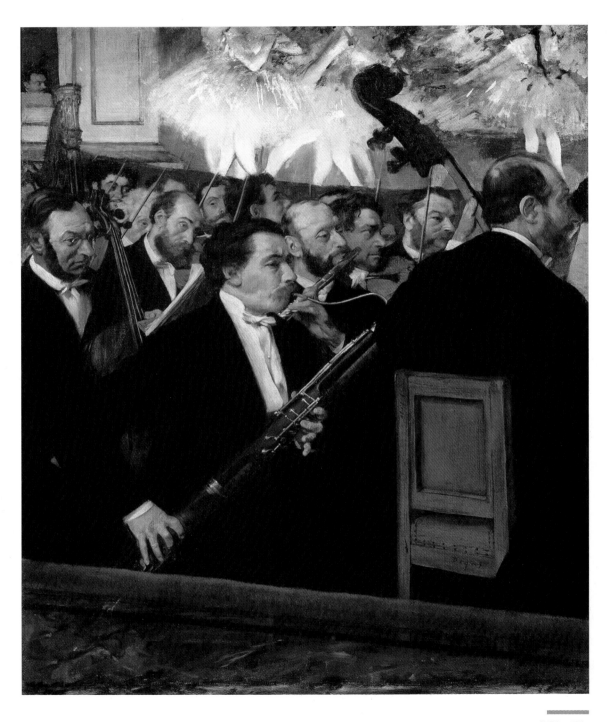

艾德加・竇加
〈歌劇院的管弦樂團〉(*L'Orchestre de l'Opéra*)
約 1868-1869
油畫,56.5×46.2 cm
奧塞美術館,巴黎

享樂與
表演之城

〈加尼葉歌劇院〉(*L'opéra Garnier*)
國家藝廊,倫敦

新巴黎的規劃出自拿破崙三世的宏願,對這一批新興階級
而言,這個城市自此成為貴族與富裕的企業資產階級比
肩同行的真實場景。林蔭大道上遍布餐廳、寬敞的露天咖啡座,
迎接這些熱切想展現自己、參與社交遊戲的往來過客。布隆尼森
林屬於這類自我炫耀的場所之一,人們到那裡是為了散步、划
船、溜冰,也為了展開新的征服。花園在市中心加倍成長,裡頭
建有水池、音樂小舞台,成為新興的聚會、休憩之處。

這些精緻文化的殿堂,比如莎拉・伯恩哈特(Sarah Bern-
hardt)出演風靡全場的《女神》(*La Divine*)的法蘭西喜劇院
(Comédie-Française)、加尼葉歌劇院、奧德翁劇院(Théâtre
de l'Odéon)、喜歌劇院(Opéra-Comique)等,持續吸引貴族,
也目睹新興富有資產階級迫不及待的參與。經常出入這些混雜著
暴發戶與社會名流的場所,除了是不可或缺的社會標記,更是為
了見識那些該見識的事物。而名氣響亮的交際花,一身頂級的華
麗行頭,跟那些公爵夫人、伯爵夫人同樣出現在看台包廂裡。

這起歌劇院的工程因普法戰爭而停
建,後來在 1873 年,勒佩勒提耶路
(rue Le Pelletier)的臨時歌劇院遭
到祝融之災後重啟;其間還遭遇諸
多不測變數與延宕,簡直如同傳說。
從 1861 年起委託給查爾斯・加尼葉
(Charles Garnier),這座宏偉的
建築終於在 1875 年法蘭西第三共和
時啟用,可惜當初資助計畫的拿破
崙三世早已無福消受。歌劇院位於
新巴黎的中心,前方大道則冠以同
名;光彩奪目的裝飾,彷彿它就是
舞台布景與展演本身。從瑞典斯德
哥爾摩到里約熱內盧,其原型廣泛
被世界各地所引用。

愛德華·馬內
〈杜勒麗花園的音樂會〉
（*La Musique aux Tuileries*）
1862
油畫，76 × 118 cm
國家藝廊，倫敦

　　拿破崙三世於 1864 年 1 月 6 日所頒布的法令，讓劇院成為自由企業，此舉確實造成革命性的轉變，巴黎因而成為歐洲的表演重鎮，輕歌劇一時風靡盛行起來。馬瑞尼劇院（Le Marigny）、文藝復興劇場（Théâtre de la Renaissance）、安東尼劇院（Théâtre-Antoine），表演廳如百花齊放，尤其是林蔭大道兩旁，劇目的範圍擴大了，歌舞劇海報高掛在馬戲或偶戲表演等賣點十足的節目旁邊。香樹麗舍大道的大使劇院（Les Ambassadeurs）、伏爾泰大道（boulevard Voltaire）上的巴塔克蘭劇院（Le Bataclan）都成為上演新型娛樂節目的大眾場所，而資產階級喜歡混入其中龍蛇雜處。咖啡館音樂會（café-concert）亦伴隨各種餘興節目崛起，緊接著是歌舞廳（music-hall），自 1869 年即出現在女神遊樂廳（Folies-Bergère），當時演出的多半是脫衣裸露的活報劇（revues）。而蒙馬特山丘的斜坡上，聚集了夜總會（cabaret）、咖啡館和大眾舞廳。「歡樂巴黎」（gai Paris）應聲到來，更別說那些妓院，從毫不講究的「屠宰場」到高級風月場所，它們滿足所有類型的金錢交易與顧客，上至王公貴族下至樸實勞工。

馬內描繪自己經常出入的場所，作者本人在畫面左邊，朋友亦現身在人群裡：波特萊爾、奧芬巴哈（Offenbach）、方坦－拉圖爾（Henri Fantin-Latour）與藝評家尚夫勒理（Champfleury）。

在 1877 年印象派第三次展覽展出的這幅畫，呈現了蒙馬特山丘平民舞
會裡歡樂、輕鬆悠閒的氣氛，地點就在雷諾瓦畫室不遠處。穿著禮服、
戴著大禮帽的布爾喬亞，融入裁縫女工、洗衣婦和工人之中，尋找感
官刺激。

奧古斯特・雷諾瓦
〈煎餅磨坊舞會〉
（*Bal au Moulin de la Galette*）
1876
油畫，131 × 175 cm
奧塞美術館，巴黎

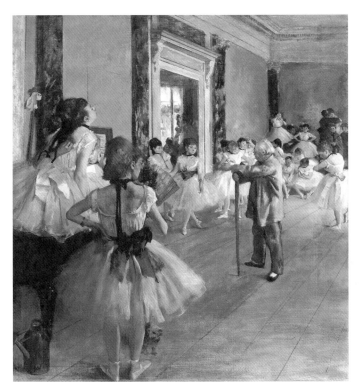

艾德加・竇加
〈舞蹈課〉（La Classe de danse）
約 1873-1876
油畫，85.5×75 cm
奧塞美術館，巴黎

後台

歌劇院的後台與排練室是竇加永不
枯竭的靈感來源。其作品看似捕捉
於當下，事實上卻是他在畫室裡參
考現場寫生草稿、人體模特兒習
作，甚至有時是攝影照片，再重新
構組而成。

艾德加・竇加
〈大使餐廳裡的咖啡音樂會〉
（Le Café-Concert des Ambassadeurs）
約 1876-1877
單刷版畫上粉彩，36×25 cm
里昂美術館，里昂

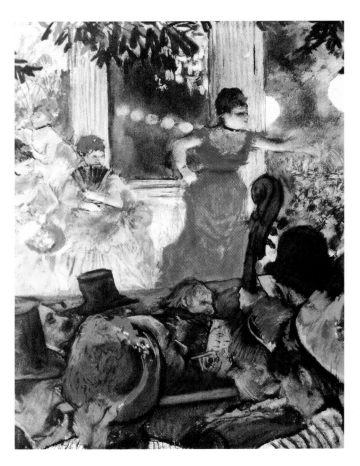

舞台成排的照明燈

瓦斯照明讓戲院、歌劇院、夜總會以及
表演廳的夜生活歡騰蓬勃。竇加對燈光
的效果很敏感，把身在投射燈強烈光線
下，舞者與歌手臉孔的蒼白，處理得夢
幻如魅影。

「撐過了辛苦的白天，享樂的巴黎亮起來，歡樂之夜開始。咖啡館、酒館、餐館爐火嗶嗶剝剝……。而在第一批煤氣燈裡甦醒的巴黎，被歡愉所吸引，臣服在那種一切都能購買的慾望之下。」

左拉，《三城記：巴黎》（*Paris*），1898 年。

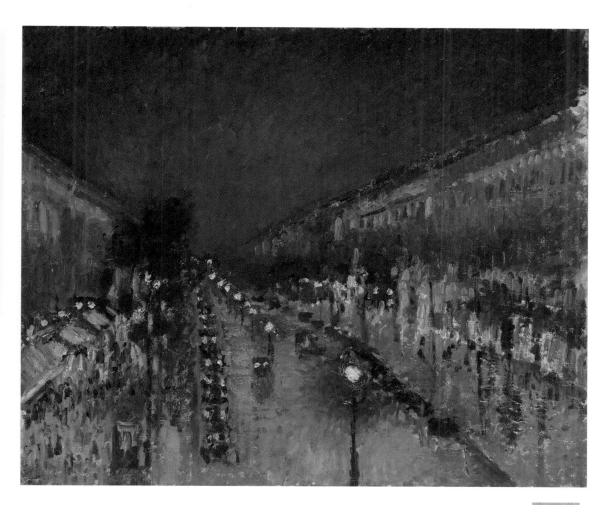

「這座城市只不過是無數男人
與女人廣大縱情聲色之所。」

左拉，《獵物》，1871 年。

<div align="right">

卡彌爾・畢沙羅
〈夜晚的蒙馬特大道〉
（*Le Boulevard Montmartre, effet de nuit*）
1897
油畫，53.3 × 64.8 cm
國家藝廊，倫敦

</div>

咖啡館

19 世紀，咖啡館、餐廳以及咖啡音樂會在藝術、知識與政治生活裡取得重要角色。人們在其中重拾隨興的舉止，自由無拘地辯論，再度創造世界……

蓋爾波咖啡館

位於巴提紐爾大道（Grand-Rue-des-Batignolles，今克利希大街 avenue de Clichy）11 號，蓋爾波咖啡館（Café Guerbois）在 1860 年代成為馬內主要的活動區域。在這個離他畫室不遠的空間，一個借用此新興街區為名的小團體——巴提紐爾派，便以這位被未來的印象派畫家視為領導人物的藝術家為中心而成形。在 1869-1870 年間，藝評家泰奧多爾·杜瑞與路易·艾德蒙·杜朗提（Louis Edmond Duranty）、年輕作家左拉、身兼藝術家與作家的札夏禮·亞斯楚克（Zacharie Astruc）、任期如曇花一現的美術部長（1881 年 11 月到 1882 年 1 月）安托萬·普魯斯特（Antonin Proust）、畫家康士坦丁·蓋伊（Constantin Guys）、方坦－拉圖爾、巴齊耶、竇加、莫內、雷諾瓦、西斯萊、塞尚和畢沙羅以及攝影家納達（Nadar）都聚在這裡，圍繞著馬內，自由自在地交流。

愛德華·馬內，〈咖啡館裡〉（*Intérieur du café*〔*Le café Guerbois*〕），約 1869
鋼筆、印度墨水，29.5 × 39.5 cm
國家圖書館，巴黎

「蓋爾波咖啡館的聚會，有馬內帶來調性明亮、色彩活潑的繪畫，莫內、畢沙羅、雷諾瓦帶來戶外寫生技巧與方法，想必會產出豐[碩]成果。很快地，我們將會在藝術上看到以印象派為名而來的蓬勃發展。」

泰奧多爾·杜瑞，《印象派畫家》（*Les Peintres impressionnistes*），1878 年。

新雅典

1870 年的普法戰爭造成藝術家四處流散，而巴齊耶則戰死在前線。位於皮加勒廣場（place Pigalle）9 號的新雅典咖啡館成為新的聚會場所，且很快成為現代藝術家的據點、波西米亞的知性匯聚之處。

蒙馬特的新雅典咖啡，1906 年
明信片
法國國家圖書館，巴黎

庫爾貝與酒館

先是位於歐特佛伊路 (rue Hautefeuille) 的安德勒凱勒酒館 (brasserie Andler-Keller)，接著從 1863 年起，同一條路上 7-9 號的殉道者酒館 (brasserie des Martyrs)，它們都以居斯塔夫・庫爾貝 (Gustave Courbet) 這位寫實主義讚頌者為中心，成為許多思想家、作家、畫家、詩人與記者聚會的場所。自由社會主義思想家普魯東（Pierre-Joseph Proudhon）、記者朱爾－安東尼・卡斯塔尼亞利 (Jules-Antoine Castagnary)、作家尚夫勒理、詩人泰奧多爾・邦維爾 (Théodore de Banville) 會在那裡出沒，一如藝評家杜朗提——他是 1856 年曇花一現的《寫實主義》(Réalisme) 雜誌的創辦人。擅長色彩運用的畫家、追隨安格爾 (Ingres) 的畫家與寫實主義畫家出入其中就為了脣槍舌戰。馬內和友人波特萊爾會路過打個招呼；莫內、畢沙羅或當時是年輕醫學院學生，後來還成為藏家的保羅・嘉舍 (Paul Gachet)，則在現場假裝若無其事，豎起耳朵旁聽。

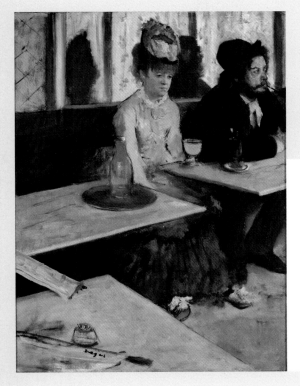

「他們的對談裡充滿永無止境的觀點衝突，再也沒比這些一來一往更有趣的了。我們全神貫注，鼓舞彼此各種無私、真誠的鑽研，我們在那裡獲得了飽滿的積極熱忱，這足以作為好幾個星期裡的一種支撐，直到想法成形實現。離開的時候我們總是感到更融入其中、意志更堅定、而思想更清晰明朗。」

克勞德・莫內，1900 年《時代雜誌》(Le Temps) 訪談。轉引自約翰・雷瓦爾德（John Rewald）所著的《印象派史》(Histoire de l'impressionnisme)。

竇加，〈苦艾酒〉

竇加便是在新雅典咖啡館裡，要求其友人同時是版畫家的馬賽林・德布丹 (Marcellin Deboutin) 和身兼藝術家模特兒的女演員海倫・安德烈（Ellen Andrée）擺好姿勢，讓他畫下這幅〈苦艾酒〉——那是酗酒成性、酒精中毒造成諸多社會問題之年代的一種象徵性酒精飲品。

艾德加・竇加
〈在咖啡館裡〉（Dans un café），亦名〈苦艾酒〉（L'Absinthe），1875-1876
油畫，92 × 68.5 cm
奧塞美術館，巴黎

駐足影像

奧古斯特・雷諾瓦
〈包廂〉（*La Loge*）
1874
油畫，80 × 63.5 cm
科陶德藝廊（The Courtauld Gallery），倫敦

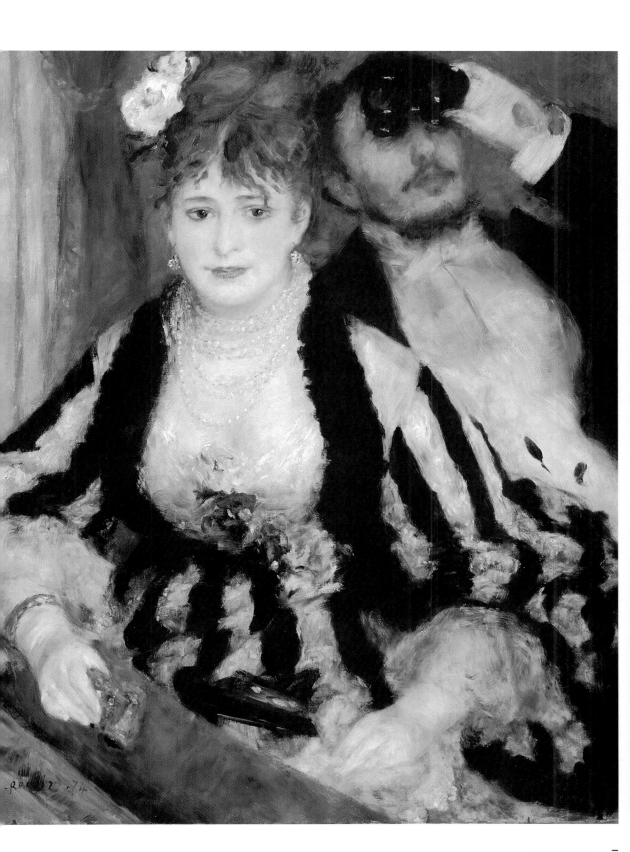

〈包廂〉

奧古斯特・雷諾瓦，1874

法蘭西第二帝國時的巴黎宛如一場節慶。演藝廳蓬勃發展，人們爭相去看戲與被看。交際花與上流社會名媛彼此錯身；在瀰漫開來的竊竊耳語帶來的喧譁中，一舉一動都被注視、議論著。舞台下跟舞台上一樣有戲，包廂變成人們意圖招攬目光的看台。

雷諾瓦明快的筆觸扼要地搭出包廂形貌，輕搔著衣服上的蕾絲，簡單刷出男子的輪廓。筆觸接著停駐在年輕女子的臉蛋上，這一回，手法轉為精巧細緻，將她那陶瓷般纖美的妝容表露無遺。

髮梢與領口的玫瑰，握住黑扇子與燙金小袋的白手套……在如此細緻優雅的裝扮裡，所有搭配都是精心設計過的。

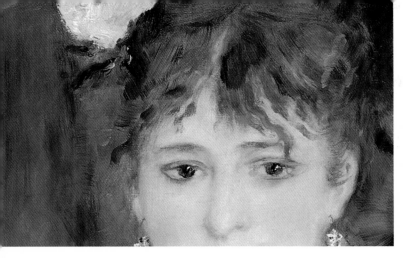

這幅畫中唯一的陰影，是從這位美麗年輕女子的目光裡所流露的，某種可感知的憂鬱。

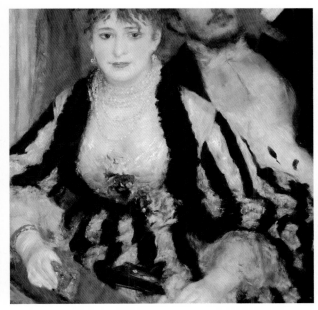

背景裡，男子上半身往後仰，他完全被望遠鏡裡所窺見的景象給吸引了。這個望遠鏡並不指向舞台，反而對著另一個我們想像得出類似畫面的包廂。今晚還有誰在這裡？是跟誰來的？……這些遠比演出更重要，這種焦慮顯然與散場時的重點有關。普魯斯特 (Marcel Proust) 和蓋爾芒特女士 (Mme de Guermantes) 應該在不遠處……

微微朝著看台前傾，這位精心打扮的女子，串串珍珠項鍊閃閃動人，是坐在她身後、背景那個男人的陪襯。

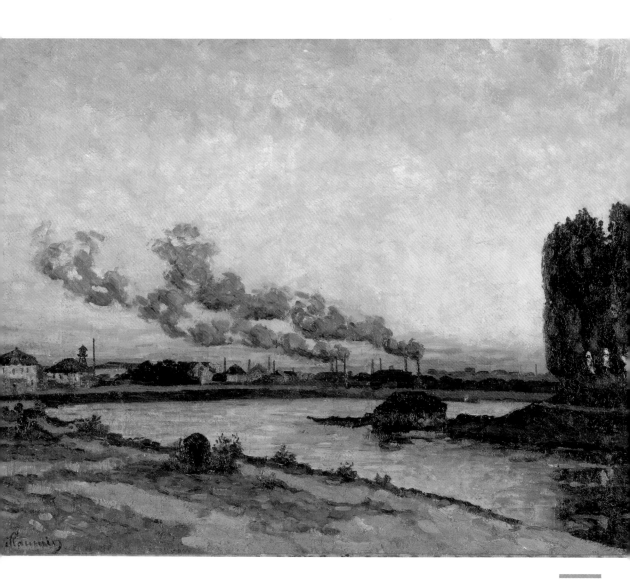

阿爾孟・基約曼
〈伊夫里的日落〉（*Soleil couchant à Ivry*）
1878
油畫，65 × 81 cm
奧塞美術館，巴黎

蛻變中的
世界

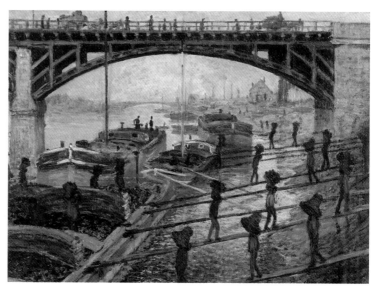

克勞德・莫內
〈煤炭搬運工〉
（*Les Déchargeurs de charbon*）
1875
油畫，55 × 66 cm
奧塞美術館，巴黎

國家的貿易、農業，尤其是大規模工業化的進展，都是餵哺第二帝國的奶水，並被拿破崙三世用來慶祝他輝煌的勝利。在其鼓吹下舉辦的那些萬國博覽會，都是此一征服年代絢麗的櫥窗。金融與工業帝國迅速崛起，銀行巨頭誕生（1863 年里昂信貸、1864 年興業銀行）；冶金學的進步促成鐵路與鋼鐵建築的發展一日千里；河運日益頻繁。百貨公司為第一批消費聖殿揭開序幕，讓左拉在《婦女樂園》（*Au bonheur des dames*, 1883）裡大書特書。

企業精神、工程學、科學上的進步與創新發明，都是如此蓬勃發展的工業與都會世界的重要語彙，這個世界目睹企業資產階級（bourgeoisie d'affaires）的出現與都市無產階級（prolétariat urbain）的誕生。因奧斯曼的工程而被推往美麗城（Belleville）與梅尼蒙當（Ménilmontant）或維萊特低地（Bassin de la Villette）

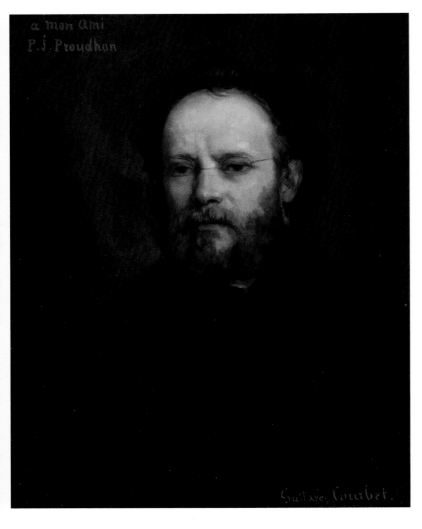

居斯塔夫・庫爾貝
〈皮耶－喬瑟夫・普魯東（1809-1865），哲學家〉
（*Pierre Joseph Proudhon* (1809-1865), *philosophe*）
1865
油畫，72 × 55 cm
奧塞美術館，巴黎

皮耶－喬瑟夫・普魯東

平均社會主義理論學家、無政府主義先驅，普魯東強烈反對財產的概念，同時是狂熱的人民捍衛者。那些以新聞工作者、論戰者、政治人物身分進行的活動，隨著政體的遞嬗，將他從國民議會上的席位帶到監獄。

出身於平民階級、無師自通的普魯東，其大量著作捍衛著勞工權益；他與同樣來自弗蘭西－孔德（Franche-Comté）的庫爾貝是摯友，也捍衛藝術上的寫實主義。

一帶的工人階級，偶爾會替自己發聲；比如 1871 年遭到血腥鎮壓的巴黎公社起義，這群底層人民甚至焚毀了浮誇奢華的杜勒麗宮（Palais des Tuileries）。德國的馬克思（Karl Marx）、法國的普魯東從中辨讀出一種新興資本主義的運作機制，選擇站在無人聞問的市井小民那一邊。在藝術上，由庫爾貝（1818-1877）為代表的寫實主義出現了，專注於呈現當下的世界與社會現實。

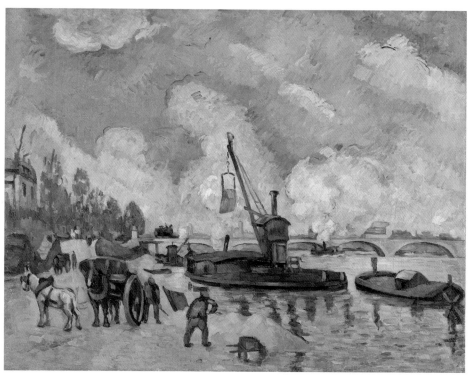

保羅‧塞尚
〈巴黎貝西堤岸〉
(*Sur le quai de Bercy à Paris*)
1867
油畫，59.5 × 72.5 cm
漢堡美術館，漢堡

阿弗列德‧西斯萊
〈聖馬汀運河一景〉
(*Vue du canal Saint-Martin*)
1870
油畫，50 × 65 cm
奧塞美術館，巴黎

「整個城市的東邊，貧民區和勞工區似乎淹沒在可想而知是工地與廠
房吞吐出來的紅棕煙霧裡；而越往西邊去，在富裕與享樂的街區，
濃霧散去露出了天光，僅僅像是一層靜止的蒸氣薄紗。」

左拉，《三城記：巴黎》，1898年。

愛德華・馬內
〈1867 年萬國博覽會〉
（L'Exposition universelle de 1867）
1867
油畫，108 × 196.5 cm
國家畫廊，奧斯陸

PARIS — Les Entrepôts de la Villette (XIXᵉ arrt.)

一如過去所有都市改造計畫一樣，奧斯曼龐大的工程，賦予巴黎當今面貌，同時也決定了新的社會分配，至今仍可窺見端倪。嶄新耀眼的市中心，由於房租高漲，促使負擔不起的族群搬離，轉往市郊或是巴黎東北邊，那些翻新工程無甚觸及的勞工區。

奧斯曼建築原本預計可容納所有社會階層：布爾喬亞*在三樓、公務人員與職員在四、五樓，小雇員在六樓，傭人、學生與窮人則在頂樓；在現實狀況裡，這樣的規劃鮮少實現。高級住宅區都在西邊，圍繞著戰神廣場、星形廣場一帶；市中心則聚集了劇院、辦公室、餐廳與百貨公司，而東邊，弱勢族群擠滿被工廠厚重煙霧籠罩的 19、20 區。

*譯注：布爾喬亞（Bourgeoisie）：法國大革命之前，布爾喬亞指的是神職人員與貴族以外的第三勢力，具有一定財富與社會地位的菁英。在本書所觸及的 19、20 世紀初期，布爾喬亞指的是有別於農人與工人階級，所得相對高，生活有餘裕，追求享樂的那群人。而作者又特別著眼在高級（銀行家、企業家、高級公務員）與中級布爾喬亞（律師、醫生等）。

根據 1853 年 3 月 8 日的諭令，拿破崙三世決定要在巴黎舉辦首次萬國博覽會。其原型取自於英國，因為兩年前萬國博覽會首次在倫敦問世時，以萬眾矚目的水晶宮轟動一時。為了歡慶法國在工業與工程技術上的進步，巴黎分別在 1855 年、1867 年、1878 年、1889 年以及 1900 年連續舉辦了五次萬國博覽會。1855 年於香榭麗舍舉辦的是第一屆，在雄偉的工業宮旁，還有一座專為美術設置的展館，展出官方認可的藝術。1867 年，共計有 41 個國家、來自世界各地 52,000 位參展者受邀在戰神廣場展出——這一年的萬國博覽會，便是在這個美麗、嶄新、全然現代化的奧斯曼巴黎，大張旗鼓慶祝第二帝國的勝利！

艾德加·寶加
〈新奧爾良一家棉花交易所〉
(*Un bureau de coton à La
Nouvelle-Orléans*)
1873
油畫，73 × 92 cm
波城美術館，波城（Pau）

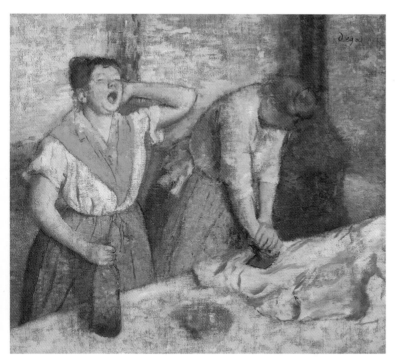

工作中的人

將自己具有貴族血統的姓（de Gas）合併作為其藝術家之名（Degas）的寶加，是勞動世界裡專注的觀察者。燙衣女工疲憊不堪、近乎粗魯地打著呵欠，手上那瓶紅酒彷彿是她唯一的支撐。然而寶加所揭露的，並非畢沙羅或庫爾貝畫裡那類激進好戰或社會批判。這個場景如同一張快照，展現的是畫家對燙衣女工的姿態、一舉一動的高度關注，既不將之英雄化亦不悲劇化。

艾德加·寶加
〈燙衣女工〉(*Repasseuses*)
約 1884-1886
油畫，76 × 81.5 cm
奧塞美術館，巴黎

焦點

畫家的工具

在工程師與化學家創造性爆發的時代，技術的演進與科學的發現為世界打開嶄新的視野，並將為現代畫家所捕捉。

軟管顏料的發明

多少世紀更迭，藝術家總是自己調配顏料。將色料磨成粉與亞麻仁油混合在一起，跟做菜沒兩樣！

19 世紀時，出現了第一批工業製作的顏料，而且買來以後「立即可用」。人們將這些顏料裝到豬膀胱袋裡，但這種填裝方式實在不太方便。1841 年，一種用薄錫片做成，再以鉗子夾緊的可壓式軟管在英國發明之後，大幅地改善了顏料的填裝。而最後一哩路，則是 1859 年時，法國的勒馮（Lefranc）顏料公司將軟管顏料改良為螺旋蓋式，並加以商品化──大功告成！

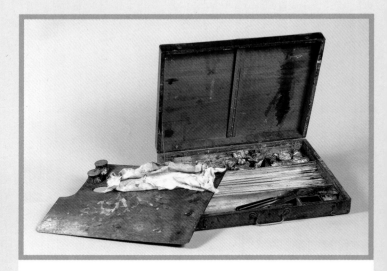

易於攜帶的裝備

早在 18 世紀時，一些膽識過人的藝術家便偶爾會嘗試外出寫生。只是這意味著要牽著一頭驢子，上面載滿所有必備器材。隨著軟管顏料的發明，一切變得更簡便了。易於攜帶的畫架與顏料盒出現在顏料商的櫥窗，以及專門的顏料公司，比如勒馮的商品目錄裡，寫生成為一件容易的事。

雷諾瓦的調色盤與顏料盒
奧塞美術館，巴黎

保羅・塞尚在奧維（*Auvers-sur-Oise*），約 1874 年。

色彩學

戈布蘭掛毯及家具廠（Manufac-
ture des Gobelins）專門聘任的化
學家，且從 1824 年起執掌其染坊的
謝弗勒（Michel-Eugène Chevreul,
1754-1845），在 1839 年出版了一
部重量級的著作《關於色彩即時
對比與有色物體之搭配原則，考
量此一原則運用在繪畫、戈布蘭
掛毯……的結果》。當時的人並
沒有立即估量出這本著作的重要
性。謝弗勒在其中提出了所謂的
「互補」色在顏色效果與明度上的
作用。他的原則很簡單：將色彩
比鄰排列，互補色彼此增強而非
互補色則顯得暗沉且「變髒」。例
如，紅色在綠色旁邊會更為醒目，
反之亦然；若將之與其他顏色並
置，則不管是紅或綠都會顯得較
平淡。

謝弗勒這本篇幅長（超過 700 頁）
且紮實的論述，很少人會去讀它，
但他每星期給專業人士上的課，
使他的想法得以傳播。謝弗勒用
單純且近乎直覺的方式將課程內
容概括總結，輔以自己編訂的色
環，透過圖解讓他的理論更清晰。
（《關於色彩及其在色環輔助下於
工業藝術上的應用》，1864 年。）讓
我們拿起完整的光譜，從圓圈的
每一邊看過去，盯著它的互補色，
每個顏色都顯得……好亮！

新印象派

由喬治・秀拉（Georges Seurat）帶頭，新印象派將恪遵謝弗勒的原則，
走向運用純粹色點並置而創造出來的點描畫作。終結在調色盤上混合顏
料的過程，藉由觀者視網膜感知的加乘來產生著色效果。1886 年獲得藝
評家菲列克斯・費內翁（Félix Fénéon）的認定，新印象派運動將畢沙
羅視為其教父，他深受秀拉、保羅・西涅克（Paul Signac）——分光派
（divisionnisme）以及一種近乎科學的藝術擁護者——這些年輕先鋒的
研究所感染震撼。此外，這兩位藝術家在 1884 年時，還為了一睹謝弗
勒的丰采而前往戈布蘭掛毯及家具廠。是時我們這位化學家已屆 98 歲
高齡，他們還拜他為師——一場啟蒙的盛會啊！

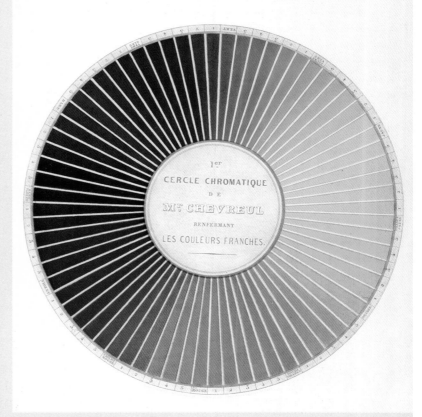

第一個包含七彩的色環，1861
雷恩美術館，雷恩（Rennes）

戶外的田園詩

逃離都會地獄與工廠製造的汙濁空氣，隨著工業世界的誕生而成為一種新興的執著。星期日，眾人一窩蜂搶搭歡快列車，在塞納河畔卸下衣物擺脫束縛，而有錢人紛紛前往第一批濱海度假勝地……

巴黎夏日，蛙塘戲水（*Paris l'été, bain de la Grenouillère*）
《倫敦新聞畫報》（*London News*）的插畫，1875 年 9 月 25 日
版畫，私人收藏

在鄉間的星期日

沙圖（Chatou）、克羅瓦希（Croissy）、布吉瓦爾（Bougival）、阿瓊特伊（Argenteuil）等等，成為人們週日的好去處。划艇、在草地上午餐、在蛙塘這類浮動式設施戲水游泳，或是在早期露天小咖啡館用餐、跳舞。

「想像一艘無邊無際的大船搖身一變，成為咖啡館。人們聚集在那裡，換上稀奇古怪的裝扮，男女划艇手在走調的鋼琴聲裡瘋狂嘻笑、跳舞。這個場所裡還有個池子，是貨真價實的青蛙水塘。其實那蛙塘通常都很美，半圓形、結構紮實，符合大眾需求。不過這些你知我知就好，蛙塘啊，絕對不是適合推薦給教士的地方。」

《關於蛙塘，巴黎近郊孔蒂指南》
（*Au sujet de la Grenouillère, Guide Conty des environs de Paris*），1888 年。

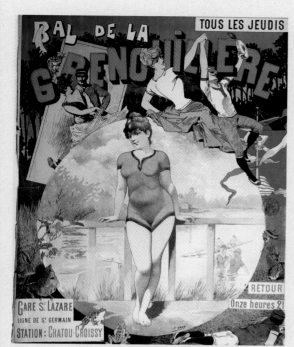

亨利·葛雷（Henri Gray），蛙塘舞會的宣傳海報
彩色版畫，私人收藏

蛙塘

位於塞納河的克羅瓦希島上，介於沙圖和布吉瓦爾之間的蛙塘，別名「塞納河上的特魯維爾」（Trouvillesur-Seine），是當時最熱門的場所。

這裡的設施包括規劃有一間寬敞舞廳和一間餐廳的大平底船，附設淋浴間的長型駁船，一片沙灘以及白天可租用的划艇。它本來是個平民化的場所，但自從1869年皇帝拿破崙三世與皇后尤金妮（Eugénie）蒞臨之後，即成了不容錯過的景點。

誘人的午睡

塞納河畔的休閒活動、野餐與無所事事……這樣的主題隨著印象派在十五年後備受青睞，但此刻堪稱首見。女人在星期日如此慵懶、性感的午後小憩，在當時可是令人難以忍受的。這件作品，尤其還是幅巨畫，惹得眾議紛紛。

居斯塔夫·庫爾貝，《塞納河畔的姑娘（夏日）》（*Les Demoiselles des bords de la Seine* 〔*été*〕），
1856-1857
油畫，174 × 206 cm
小皇宮（Petit-Palais），巴黎市立美術館，巴黎

LE 14 JUILLET
Les trains de plaisir

恩斯特·布阿德（**Ernest Auguste Bouard**），〈歡快列車〉（*Les trains de plaisir*），7 月 14 日
彩色版畫，私人收藏

「我們品味著這一整天，疲憊、速度、自由而輕顫的戶外氣息，混聲作響的水波，頭上的陽光如箭，在這場輕快的水上漫遊中，光芒與令人驚奇、眼花撩亂的一切映照閃爍，因烈日刺眼與晴朗的天而蒸騰翻滾的河，造就了這種近乎野性的陶醉。」

艾德蒙·龔固爾（Edmond Goncourt）與朱爾·龔固爾（Jules Goncourt），《瑪內特·所羅門》（*Manette Salomon*），1865 年。

歡快列車

歡快列車一如其名，星期日早上從聖拉札車站出發載走興奮的巴黎人；晚上再將疲憊而滿心歡喜的這群人載回來。這些景象都被當時的畫報幽默地用漫畫手法描繪出來。

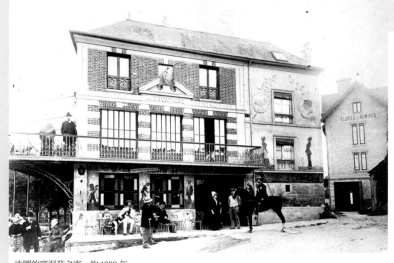

沙圖的富涅茲之家，約 1880 年
私人收藏

富涅茲之家

富涅茲之家位於塞納河畔的沙圖，是划槳手的聚集之處。富涅茲（Fournaise）先生是造船的木匠，在這裡有自己的工作室，還會舉辦水上槍競技與划船比賽。富涅茲太太經營餐館，兩個孩子阿爾芬斯（Alphonse）和阿爾芬辛（Alphonsine）也一起幫忙。雷諾瓦的〈划槳手的午餐〉讓此地名垂千史，他也畫過那位可愛的少女阿爾芬辛的肖像。

第一批濱海度假勝地

第一批濱海度假勝地出現在 19 世紀，在其間出入的全都是上流名門貴族。他們到那裡感受備受吹捧的新興海水浴療效，以及從賭場到賽馬等各式消遣娛樂，夜宿奢華飯店。早在 1820 年代，貝里公爵夫人 (Duchesse de Berry) 便在迪耶普 (Dieppe) 開啟這樣的風潮；接著輪到特魯維爾 (Trouville)，然後是多維爾 (Deauville)——1860 年至 1864 年間，一座完全在古老沼澤濕地上搭建起來的度假天堂。搭火車即可抵達，諾曼第海濱的觀光熱潮趁勢而起！

克勞德・莫內，《特魯維爾的黑岩旅館》
(*Hôtel des Roches Noires, Trouville*)，1870
油畫，81 × 58.5 cm
奧塞美術館，巴黎

迪耶普及其海灘全景，20 世紀初

駐足影像

奧古斯特‧雷諾瓦
〈划槳手的午餐〉
(*Le Déjeuner des canotiers*)
1881
油畫，129 × 172 cm
菲利浦美術館（Phillips
Collection），華盛頓特區

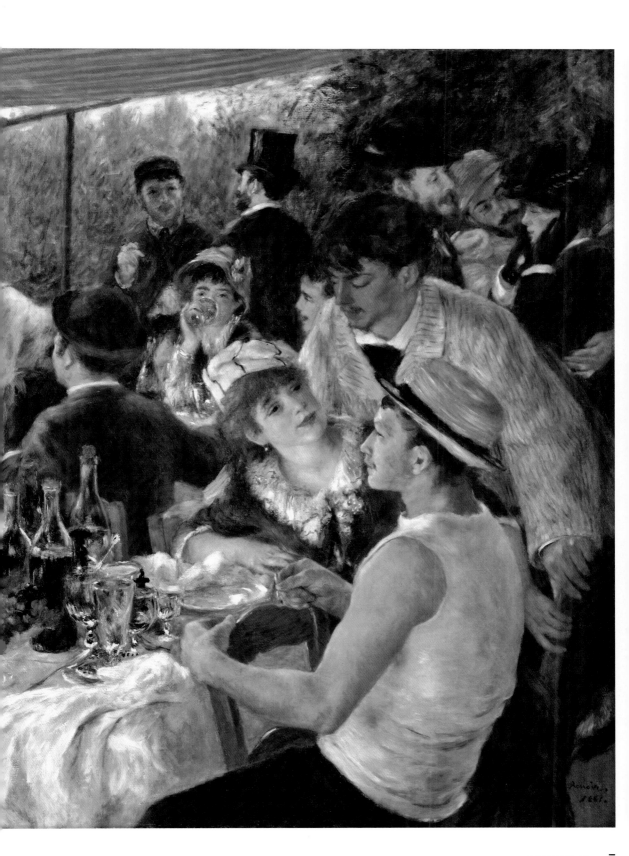

〈划槳手的午餐〉

奧古斯特・雷諾瓦，1881

慶祝酒足飯飽後眾人的愉悅滿足，這幅在富涅茲餐廳露天座所繪的〈划槳手的午餐〉，宛如一場生命之美的宣言。雷諾瓦的作品就像一張攝影底片，讓時間凝止。

對那些棄置桌上殘餘酒菜的細緻觀察，強調出雷諾瓦享樂主義的一面，以及對感官愉悅的注重。

這些年輕的運動員，穿著背心的划槳手，戴著草帽展示他們的肌肉；而我們發現跨坐在椅子上的這位正是卡耶博特。

背景處一位舉止優雅的男士，戴著高帽西裝筆挺，點出各種社會階層混雜在這些休閒場所裡的實況，女裁縫也會遇見布爾喬亞的貴公子。

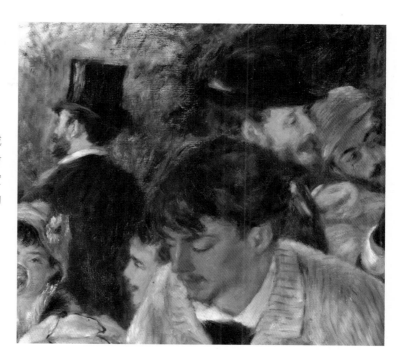

遠景那些船帆讓人想起在塞納河上舉行的節慶、划船比賽與水上槍競技。

迷人的艾琳‧夏里戈 (Aline Charigot)，頭戴著花帽正在逗弄小狗，她是雷諾瓦當時的女伴，也是他後來的妻子。我們也能認出在她身後的是記者保羅‧洛特 (Paul Lhote)，還有手肘靠在欄杆上的那位，是阿爾芬辛‧富涅茲，餐館老闆的女兒。

奧古斯特・雷諾瓦
〈富涅茲老爹〉（*Père Fournaise*）
1875
油畫，56.2 × 47 cm
克拉克藝術中心（Sterling and Francine Clark Insti-
tute），美國麻省威廉斯敦（Williamstown）

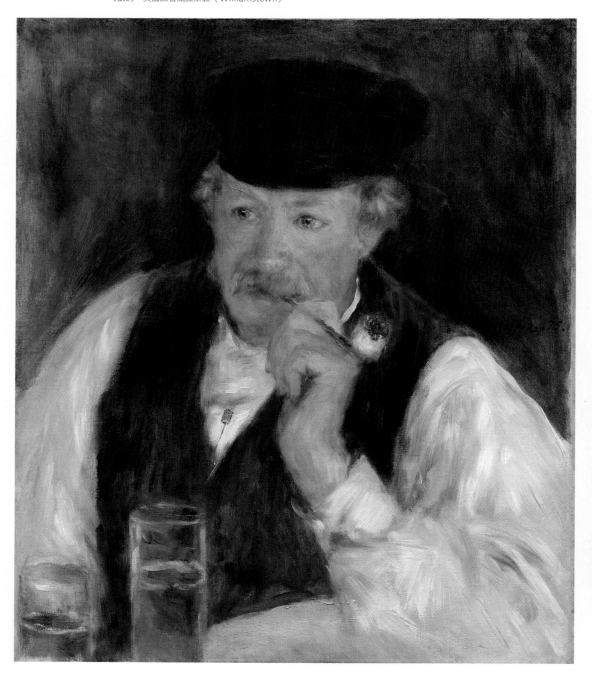

雷諾瓦對安伯斯·佛拉（Ambroise Vollard）坦承：
「我時不時就在富涅茲家，在那裡，我想畫的美麗女孩要多
少有多少。……我替富涅茲家帶來了很多客人，而基於感謝
之情，富涅茲先生請我為他和女兒畫肖像。」

轉引自尚 - 保羅·克瑞斯貝爾（Jean-Paul Crespelle），
《印象派畫家的日常生活》（*La vie quotidienne des impressionnistes*），1981 年。

奧古斯特·雷諾瓦
〈阿爾芬辛·富涅茲〉
（*Alphonsine Fournaise, 1845-1937*），
從前又名〈在蛙塘〉（*À la Grenouillère*）
1879
油畫，73.5 × 93 cm
奧塞美術館，巴黎

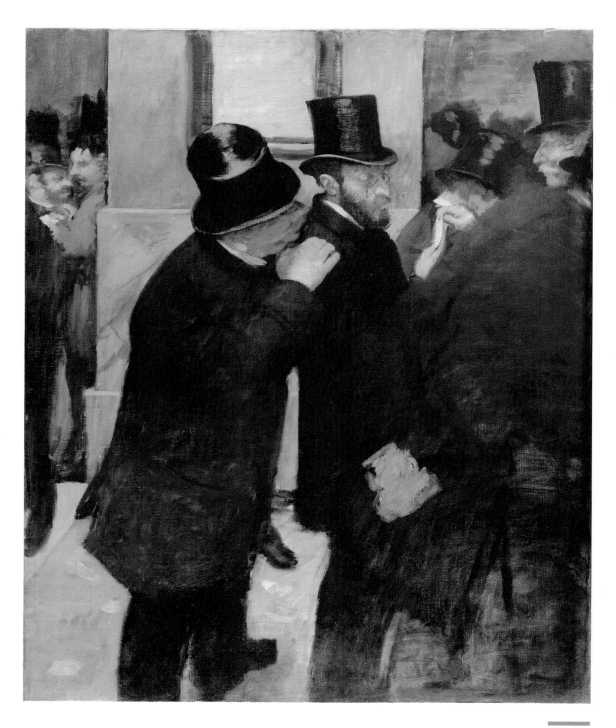

艾德加·竇加
〈證券行群像〉（*Portraits à la Bourse*）
1878-1879
油畫，100 × 82 cm
奧塞美術館，巴黎

攝影革命

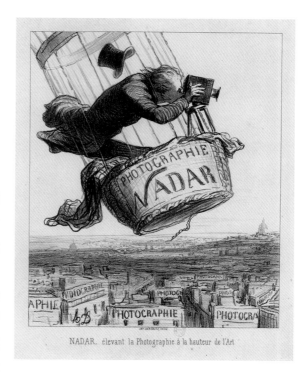

奧諾雷‧杜米埃（Honoré Daumier）
〈納達把攝影提升到藝術的層次〉（Nadar
élevant la photographie à la hauteur de
l'art）
1862
法國國家圖書館，巴黎

由阿哈果*（Arago）在 1839 年 1 月 7 日於法蘭西自然科學院（Académie des sciences）鄭重宣布，攝影的發明，將永遠革新影像的世界。藉由機械程序取得完全忠於現實的影像，這是了不起的發明，它被歸功於達蓋爾（Louis Daguerre），且將在整個 19 世紀，根本性地重新定義藝術。這項新技術旋即大受青睞，但遭到的阻力也不小。它的捍衛者與貶抑者圍繞著其中的關鍵問題互不相讓，想要追根究柢、釐清攝影是否只是一種通俗的技術抑或一種藝術。但這都不重要，因為影像自此再也不得安寧。英國那一邊的攝影術發明者塔爾波特（William Henry Fox Talbot, 1800-1877）則將之暱稱為「自然的畫筆」——攝影徹底將精準再現真實這項功能從藝術裡解放出來。波特萊爾認為攝影肖像展現出來的是最為淺薄的庸俗，但攝影肖像熱潮卻一觸即發，而某些灰心喪志的藝術家，則為「畫家謀生之道」（指肖像畫）的終結感到遺憾。

* 譯注：法蘭索瓦‧阿哈果（François Arago），是時為法國眾議員，也是巴黎天文觀測台主任。身為天文物理學家的他深知攝影發明在科學的重要性，促成了法蘭西科學院資助達蓋爾持續進行攝影術的研究的美事。

艾德加・竇加
〈沐浴之後，女人擦著背〉
（*Après le bain, femme s'essuyant le dos*）
1895
銀鹽相片
蓋蒂博物館（The J. Paul Getty Museum），
洛杉磯

但是攝影器材的改良蓬勃發展，1871 年出現了即時顯影技術（使用明膠溴化銀版）。攝影術進入了第二次革命：不再需要長時間維持一定姿勢，也出現較為便利的器材。自此之後人們可以捕捉動態，凝結瞬間，在戶外拍照也變得更加容易。

凝止的瞬間清楚揭露了前所未有的現實，甚至是我們沒有意識到的。攝影為雙眼打開了一扇更為廣闊的窗，一種新的視野慢慢成形，徹底改變了我們對現實的感知。框外（hors cadre）、俯角、模糊、瞬間凝止等等，這些新的手法漸漸融入繪畫中，特別是印象派畫家的構圖。

拆解動作

在大西洋兩岸，法國生理學家艾提安 - 儒爾・馬雷（Étienne-Jules Marey）與居住在舊金山的英國攝影師愛德華・邁布里奇（Eadweard Muybridge）從 1872 年起，便透過攝影設備來研究動態與運動，這也是藝術界所關注的部分。1881 年 11 月 29 日的《吉爾・布拉斯日報》（*Gil Blas*）報導了邁布里奇在梅森尼葉（Ernest Meissonier）的畫室舉辦的照片展示會（雖然他明明是位學院派藝術家），現場還有許多畫家和名流出席。邁布里奇關於馬在奔跑時的研究（1878 年），將改變截至當時為止任由藝術家自由詮釋的再現方式。《運動中的動物》（*Animal Locomotion*）集其研究之大成，共計 11 冊包含 10 萬張照片，於 1887 年問世。

艾德加 · 竇加
〈擦著身體的女人〉
（*Femme s'essuyant*）
約 1892
炭筆與粉彩，加白凸顯亮部
26.4 × 26.4 cm

艾德加 · 竇加
〈賽馬場。馬車旁的業餘騎士〉（*Le champ de courses. Jockeys amateurs près d'une voiture*）
1876-1887
油畫，66 × 81 cm
奧塞美術館，巴黎

本身亦是攝影師的竇加，其繪畫構圖經常像張快照。畫框切掉了背對觀者的人物，遮住了往右前進的馬車局部；面無表情的騎士彼此錯身，而背景處有匹馬發出嘶鳴，隨著牠的呼吸噴出一圈圈霧氣。

在引起畫家的關注之前，捕捉變幻莫測的雲朵、或是映照在水面上的樹影都是攝影先驅喜愛的主題。

威廉・亨利・福克斯・塔爾波特
〈映照水面的樹，雷卡克修道院〉
(*Arbres se reflétant dans l'eau, Lacock Abbey*)
1843
鹽印印相，16.4 × 19.1 cm
奧塞美術館，巴黎

古斯塔夫・雷・格瑞（Gustave Le Gray）
〈大浪〉(*La Grande Vague*)
1857
蛋白印相，由兩張負片印製而成
34.3 × 41.9 cm
奧塞美術館，巴黎

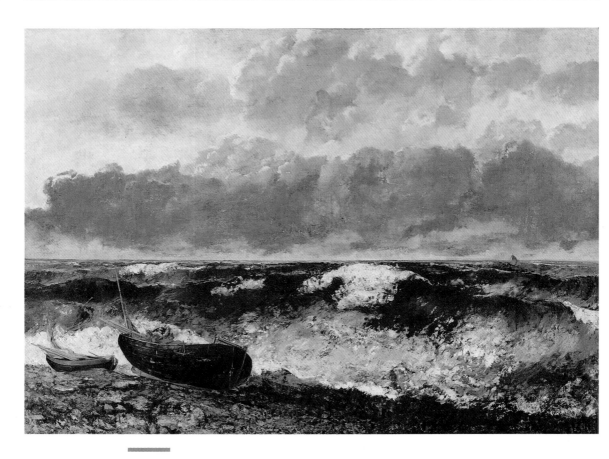

居斯塔夫・庫爾貝
〈浪〉(*La Vague*) 又名〈狂暴的海〉(*La Mer orageuse*)
1870
油畫，116 × 160 cm
國家藝廊，柏林

馬提亞爾‧卡耶博特（Martial Caillebotte）
〈1892-1895 年間的歐貝路與斯克利柏路〉
（*Rue Auber et rue Scribe*, 1892-1895）
由明膠溴化銀負片洗印而來
11.5 × 15.5 cm
私人收藏

納達與印象派第一次展覽

過去經常出入蓋爾波咖啡館的菲利克斯‧圖納雄（Félix Tournachon）人稱納達，是諷刺漫畫家、作家、飛行員與重要的攝影師，他在 1874 年出借其位於卡布辛大道 35 號的空間，作為印象派第一次展覽的場地。

納達
〈位於卡布辛大道 35 號的納達工作室〉
（*L'Atelier de Nadar au 35, boulevard des Capucines*）
約 1861
蛋白印相，火棉膠玻璃濕版負片
25 × 19.4 cm
法國國家圖書館，巴黎

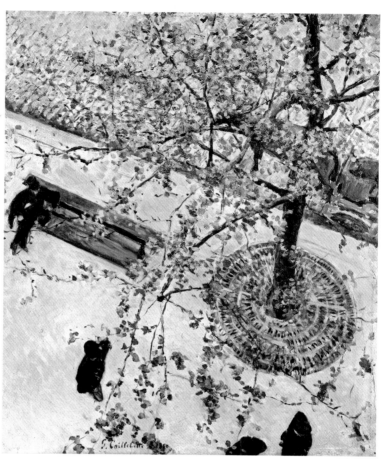

古斯塔夫‧卡耶博特
〈從上方俯瞰林蔭大道〉（*Le Boulevard vu d'en haut*）
約 1880
油畫，65 × 54 cm
私人收藏

從陽台捕捉的巴黎人行道一隅，俯瞰視角，其現代性令人驚嘆，直接取自當時定義下屬於攝影的創作語彙。

駐足影像

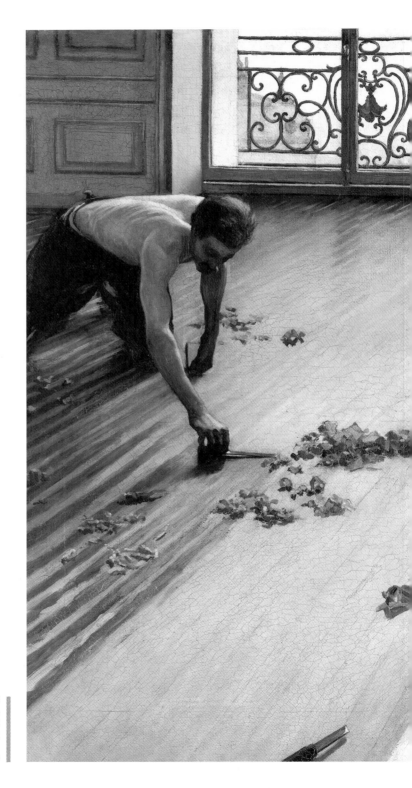

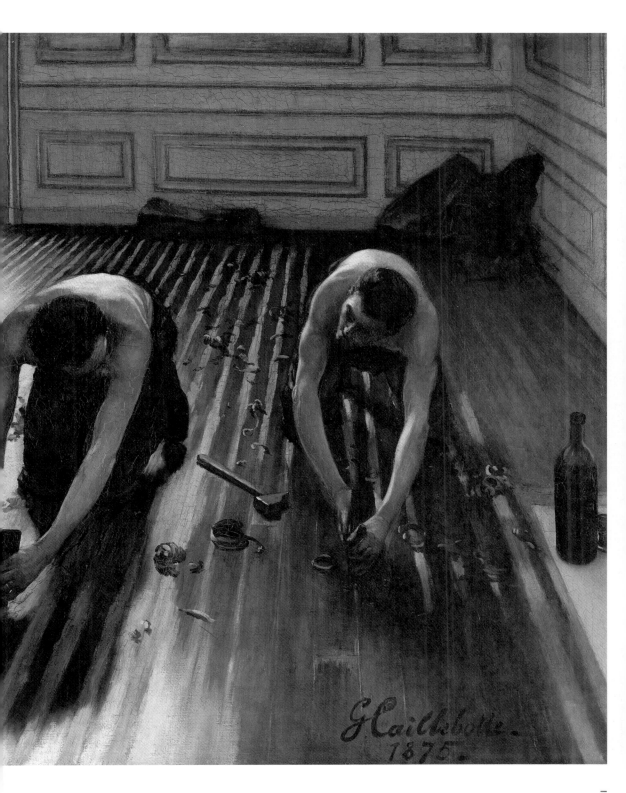

G. Caillebotte.
1875.

〈刨地板的工人〉

古斯塔夫・卡耶博特，1875

這幅畫遭到 1875 年官方沙龍退件，而後在 1876 年印象派第二次展覽裡
展出，卡耶博特自此正式加入印象派團體。在首批呈現城市普羅階級樣
貌的作品中，這幅畫無論在主題或是圖像處理上，都佔有其重要的地
位，且受到攝影觀點的影響。

除了直接與攝影觀點連結，經由一片片地板的消失
線所強調的透視，更進一步凸顯了俯瞰的視角。

近景斜放的鑿刀輕巧回應了 17 世
紀的靜物傳統，是時經常透過一
把刀子創造繪畫空間與現實的過
渡，以點出畫作的景深。

同樣出現在竇加的〈燙衣女工〉——
唯一與卡耶博特同樣對勞工世界感
興趣的印象派畫家——這裡也有一
升紅酒，是工人的唯一慰藉，而他
們的個人物品，一坨坨地堆在房間
深處角落。

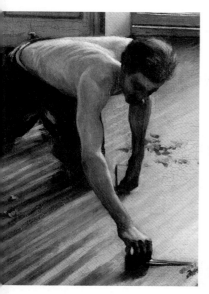

這些正在進行而被凍結的動作，
如攝影般的瞬間，是這幅畫的焦
點。畫家不再在畫框內構圖，而
是眼前的現實彷彿透過攝影機的
鏡頭，才剛被中斷。

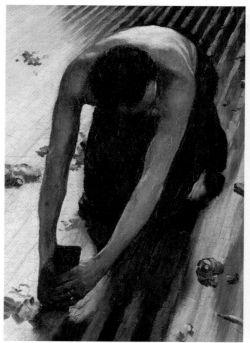

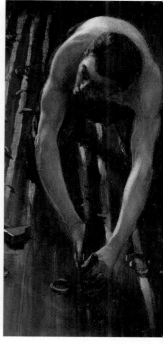

因工作辛苦而打起赤膊的男性身體捕捉了光線，凸
顯出他們美麗的肌肉線條。這些「裸體」讓人聯想
起學院派的習作，但他們都不是希臘諸神而是繁瑣
現實中的人類——勞動世界的現實。

窗戶這一側是明亮的世界，想像
得到的美麗奧斯曼建築，與在昏
暗空間裡弓著身辛勤工作的男人
形成強烈的對比。

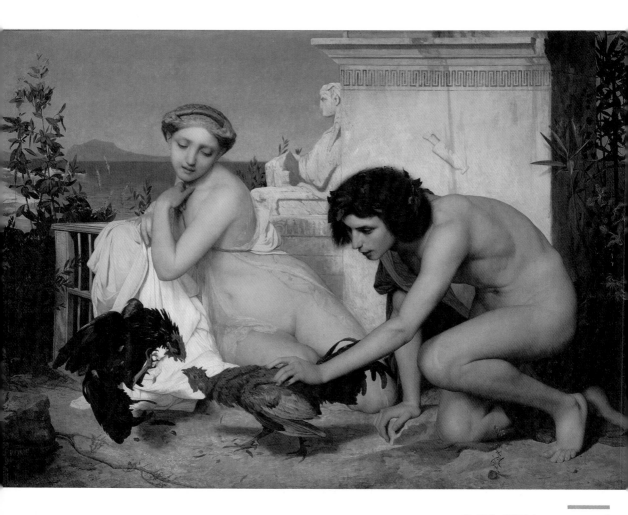

尚－李奧・傑洛姆（Jean-Léon Gérôme）
〈古希臘青年鬥雞〉（*Jeunes Grecs faisant battre des coqs*），又名〈鬥雞〉（*Le Combat de coqs*）
1846
油畫，143 × 204 cm
奧塞美術館，巴黎

藝術的世界

藝術的世界一直以來遵循路易十四時代所建立的系統，而 19 世紀則完全由法蘭西美術院（Académie des beaux-arts）與所謂的官方「沙龍」年度展覽所掌握。自此藝術成為一種追求職業生涯的領域，好比在軍隊或國家行政機構，是由一連串必要過程、鞏固其名聲的榮譽與勳章交織而成的正統歷程。美術學院、角逐羅馬獎以取得駐居義大利梅第奇別墅之資格、年度沙龍展的肯定——唯一的展場，每年展出的作品都要經過審查委員會同意；取得勳章、取得美術學院的教授資格，以及壓軸的最高榮耀——當選為法蘭西美術院院士。這些都是必經的階段，若沒有如此經歷，則難以出頭。臨摹那些過時但具主導性的典範，這些學院派藝術家由古典主義塑造而來，張牙舞爪捍衛他們擁有的寶貴特權，且彼此分享（其中不乏陰謀手段）官方委託與那些在第二、第三帝國下激增之紀念性建築裝飾的大餅。除了與古老藝術一脈相傳，由學院派所捍衛的類型之外，其他的藝術形式都遭到嚴峻抨擊；德拉克洛瓦（Eugène Delacroix）與他激情如火的調色盤和浪漫主義的

威廉·布格羅
（William Adolphe Bouguereau）
〈邱比特與賽姬〉（*Cupidon et Psyché*）
1889
油畫
私人收藏

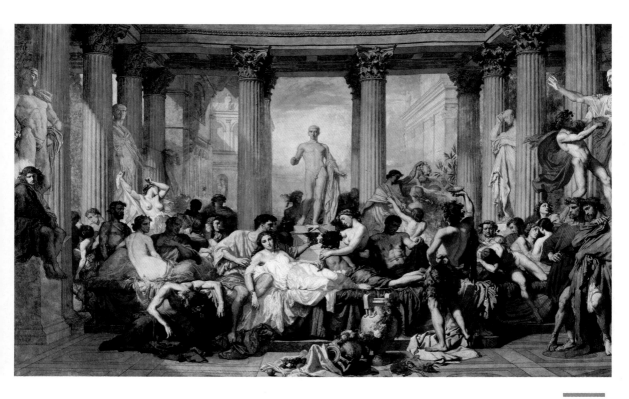

托馬・庫蒂爾（Thomas Couture）
〈墮落的羅馬人〉
（*Les Romains de la décadence*）
1847
油畫，472×772 cm
奧塞美術館，巴黎

躍進都被踐踏得體無完膚。庫爾貝與他那令人難以忍受的寫實主
義；米勒（Jean-François Millet）筆下那些農民形塑的是危險的
異端。「那是民主人士、那些從來不換被單的人的繪畫，他們想
把自身想法強加在世人身上；這種藝術令我厭煩、噁心。」皇家
美術總監紐維科克（Nieuwerkerke）伯爵斬釘截鐵地如此宣稱。

　　第二帝國的統治階級大獲全勝，認為藝術就像他們眼前一面
令人安心、合乎傳統且討人喜歡的鏡子。歷史繪畫是絕對的典
範，獨一無二的高貴類型，復刻了古代典範與另一個時代的圖像
學。直逼紀念碑式的巨幅畫作，依然是藝術家精湛技巧不可或缺
的證明。由於獲得評論壓倒性的認可，布格羅、庫蒂爾、梅森尼
葉、傑洛姆和卡巴內爾（Alexandre Cabanel）帶著他們那白瓷
般肌膚的維納斯、脫離現實的裸體、浮誇華麗的構圖、不合時宜
的主題與大量的修飾手法，席捲各式榮耀與勛章。

　　窒息且動彈不得，情勢日益難以為繼，如同攝影師馬克辛・
杜坎（Maxime Du Camp）在 1858 年的殷殷敦促：「科學帶來
了奇觀，工業實現了奇蹟，而我們仍然無動於衷、漠不關心、鄙

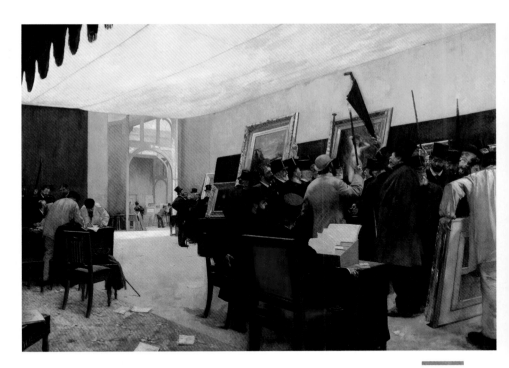

亨利‧傑維克斯（Henri Gervex）
〈繪畫評審團於法國藝術沙龍之審查會議〉
（*Une séance du jury de peinture au Salon des artistes français*）
1885
油畫，299 × 419 cm
奧塞美術館，巴黎

沙龍

「沙龍扼殺並破壞了崇高的、美
的情感；藝術家因為利益的誘
惑、不惜代價只求獲得矚目的
慾望、自認怪誕主題可製造效
果，更利於買賣而帶來財富，
為了這種種原因驅使而參展。
嚴格來說，沙龍只不過是賣畫
的商店，一間物件數量過多而
令人厭倦，工業取代了藝術成
為主宰的雜貨店。」

安格爾，法蘭西美術院院士，任
教於巴黎美術學院，並在 1850
年當上院長。轉引自埃里‧佛爾
（Élie Faure）談艾莫瑞－杜瓦爾
（Amaury-Duval），出自約翰‧
雷瓦爾德 1946 年的著作《印象派
史》。

＊譯注：巴克斯（Bacchus）是酒神。

視輕蔑，撥弄著里拉琴上錯誤的和絃，不願面對現實，抑或執意
注視著一個沒什麼好遺憾的過去。人們發現了蒸氣，我們歌頌維
納斯，苦海的女兒；人們發現了電力，我們歌頌巴克斯＊，豔紅
葡萄的朋友。太荒謬了。」

　　一種根本性地背離自己年代的藝術，一個將大批同代藝術
家拒於門外的系統，拿破崙三世很快對這樣的愚蠢荒謬產生質
疑。1863 年，當沙龍審查委員會在 5,000 件申請的作品裡，退
回了 2,783 件作品時，我們的皇帝也嗅到了情勢一觸即發，親自
移駕審理。他立即設立了與沙龍展平行，藝術的年度「專屬」櫥
窗——落選者沙龍（Salon des refusés），讓這些被退件的作品
得以參展。馬內與他的友人方坦－拉圖爾、惠斯勒、塞尚、尤京
（Jongkind）、畢沙羅與基約曼趁機脫穎而出。一開幕，落選者
沙龍即引來了大批人潮，然而結果是殘酷的——人們到那裡是為
了喝倒采、揶揄嘲笑。戰爭才剛剛開始……

尤金・德拉克洛瓦
〈從迪耶普高處看海〉
(*La mer vue des hauteurs de Dieppe*)
1852
木板，油畫，36×52 cm
羅浮宮，巴黎

排擠以色彩為尊的藝術家

浪漫主義的領袖人物德拉克洛瓦（1798-1863）、追隨他的傑利柯（Géricault）和其他畫家強勢重啟了線條與色彩運用孰輕孰重之爭。承襲魯本斯、委羅內塞（Véronèse）、提香（Titien）的德拉克洛瓦視色彩為主宰，線條充滿表現力、自由且極具動態感。1832 年他的摩洛哥之旅，讓他見識到北非耀眼炫目的光線，更驅使他往這個方向前行。安格爾反對德拉克洛瓦，提出線條的純粹性以對抗色彩的表現性。整個 19 世紀便籠罩在此一古老衝突裡，色彩對抗線條——後者是學院派認可之藝術裡唯一且獨有的支柱。

獨特的性格

庫爾貝不滿自己某些畫作在 1855 年萬國博覽會的藝術活動上遭到排擠，而搭建屬於自己的展館，位於官方展館外圍蒙田大街（Avenue Montaigne）入口。這個寫實主義展館展出了 37 幅畫作，包含〈畫家的畫室〉（*L'Atelier du peintre*, 1854-1855）、〈奧南的葬禮〉（*Un enterrement à Ornans*, 1849-1850）。馬內從中得到啟發，1867 年的萬國博覽會上換他搭建了自己的展館，就在距離庫爾貝再次搭建的展館不遠處。

1867 年庫爾貝個展，
私人收藏

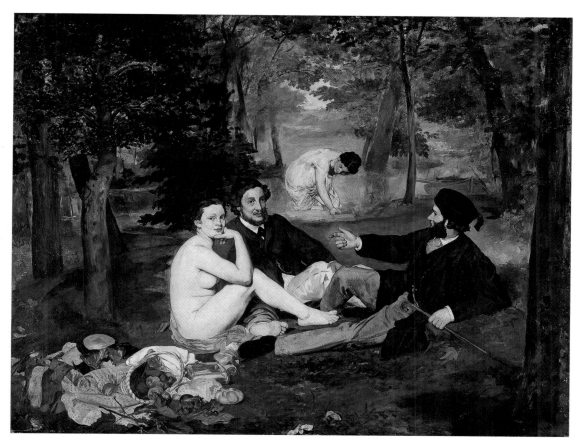

〈草地上的午餐〉

於 1863 年落選者沙龍展出，馬內的〈草地上的午餐〉重
拾了文藝復興時期的圖像學，從田園音樂會汲取靈感描
繪出呼應時代品味的鄉間風情。唯獨一點，畫中的男性
都是當代穿著，而裸體的女性十分寫實......淫穢指數破
表，觀眾大呼可恥！

落選者沙龍的創立

在官方藝術家與學院派極力反對之下，拿破崙三世於 1863 年創立了落選者沙龍，讓不受官方沙龍評審青
睞的藝術家得以展出。

「皇帝接到了關於遭到展覽評審團退件藝術作品的大量請願。貴為君主的他，希望由大
眾來裁決這些請願的正當性，故決定讓遭到退件的作品在工業宮另個區域展出。該展
覽採自由參加，無意參展的藝術家只需告知行政部門，他們會盡速將作品歸還。」

《環宇箴言報》（*Le Moniteur universel*），1863 年 4 月 24 日。

教育

焦點

「我們像教代數一樣教導他們何謂美」，這是德拉克洛瓦對巴黎美術學院教育所發表的看法。鑽研古代藝術與臨摹石膏像，都是當時藝術教育系統的根基——以進入預先嚴格定義的模型為最高準則。

艾德加・竇加
〈卡薩特在羅浮宮、繪畫作品〉（*Cassatt au Louvre, la peinture*），1885
版畫（凹版腐蝕法、直刻）並在褐色仿羊皮紙上施以粉彩凸顯亮部
30.5 × 12.7 cm（無邊界）；整體為 31.3 × 12.7 cm
芝加哥藝術學院，芝加哥

素描：絕對的霸權

雖然不可思議但千真萬確，直到 1863 年，在巴黎美術學院的畫室裡，只教授素描（dessin）。要學習繪畫或雕塑，必須前往獨立畫室，意即外部的「自由」畫室。由維歐勒 - 勒 - 杜克（Viollet-le-Duc）與普羅斯佩・梅里美（Prosper Mérimée）規劃，接著由美術部長紐維科克宣告通過，教育新制正式於 1863 年 11 月 15 日啟動。當時安格爾雖然年事已高，仍竭力反對。不過漸漸地，新的課程出現了：人體解剖素描、歷史與考古等，甚至包括截至當時為止被排除在外的繪畫（peinture）！在印象派團體之成員裡，只有竇加和雷諾瓦短暫去上過課。

到羅浮宮透透氣

若說有些人比如畢沙羅，始終固執己見，疾呼應該燒掉羅浮宮；對於其他人而言，這座博物館是靈感與顛覆之地。被素描和古代藝術絆住的貧乏教育令他們感到厭倦，他們前往羅浮宮，找尋新的線索，欣賞並臨摹偉大而善於運用色彩的畫家，從提香到丁托列托（Tintoret）以及魯本斯，或是關注西班牙畫家比如維拉斯奎茲（Vélasquez）。馬內和貝爾特・莫里索於 1862 年在羅浮宮認識竇加；而幾年後，竇加也在那裡速寫他的美國朋友——藝術家瑪麗・卡薩特。

準藝術家：披荊斬棘的歷程

「當年輕人展現出繪畫或雕塑的天賦……通常，這位年輕人首先得說服他的父母；他們對此感到厭惡，比較希望孩子進入中央理工學院或是當個商旅業務。大家懷疑他的才華，要求他提出自己的能力證明。若是他一開始的努力沒有獲得些許好評，必定是他錯估自己，或必定是他不求上進，再也拿不到補助津貼。因此，他必須追求眾所認可的成功。這年輕藝術家進入巴黎美術學院、取得勳章……然而為此要付出何種代價？恪遵教授制定的諸多限制，沒有絲毫偏差，循規蹈矩，唯一能有的念頭即是獲得團體的肯定，萬萬不能透露出帶有個人主張的傾向……加上我們注意到，在學生團體裡總是平庸多過天才，大多數的人都是照表操課；對於那些企圖追求原創性的學生，冷嘲熱諷永遠不嫌多。這樣一位可憐的男孩，若是他不遵循既定的主流道路，要如何在教授的鄙視、同學的嘲笑、父母的威脅下，還有足夠的能量、足夠的自信、足夠的勇氣來鬆動眾人以古典教育之名加諸在他身上的桎梏，自由前行？」

維歐勒 - 勒 - 杜克，建築師兼歷史古蹟委員會成員，《藝術教育》（*L'enseignement des arts*）
《美術雜誌》（*Gazette des beaux-arts*），1862 年 6 月。

自由的學院：B 計畫

在充滿束縛且限縮的體制裡，某些藝術家在自設工作室提供的課程則回應了新興、亟欲解放的慾望。查爾斯・蘇士（Charles Suisse, 1846-1906）在西堤島設立工作室，「蘇士學院」提出完全自由的實踐方式，無論在主題或技巧上皆然。馬內、莫內、畢沙羅、基約曼和塞尚在 1856 年到 1862 年年間經常出入其中，在「蘇士」那裡，沒有學生也沒有老師，每個人根據自己的欲望和性情來創作。1862 年，則是集學院榮耀於一身但開明的教授查爾斯・格萊爾(Charles Gleyre, 1804-1874)，在自己的工作室迎接雷諾瓦、莫內、巴齊耶和西斯萊。未來的印象派畫家最初的核心即在此形成。

〈卡洛斯 - 杜蘭在其畫室的肖像〉
（*Portrait de Carolus-Duran dans son atelier*）
1898 年 4 月 12 日
銀鹽相片，12 × 9.3 cm
奧塞美術館，巴黎

駐足影像

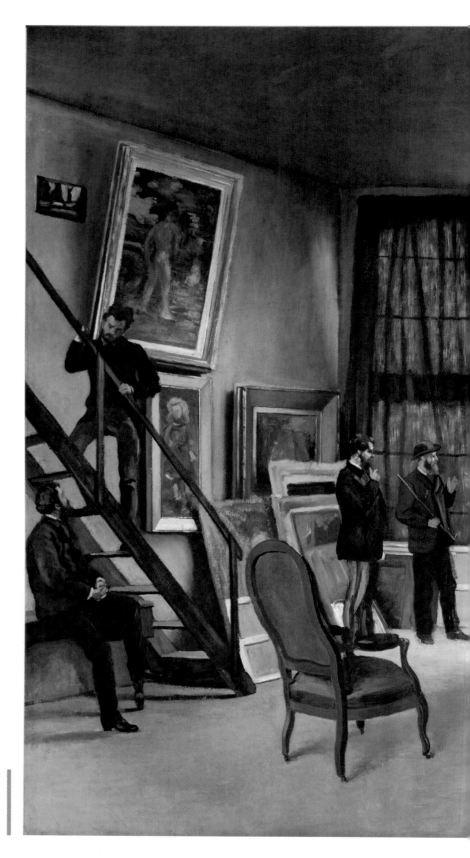

費德列克・巴齊耶
〈拉孔達明路的工作室〉
（*L'Atelier rue de La Condamine*）
1870
油畫，98 × 128.5 cm
奧塞美術館，巴黎

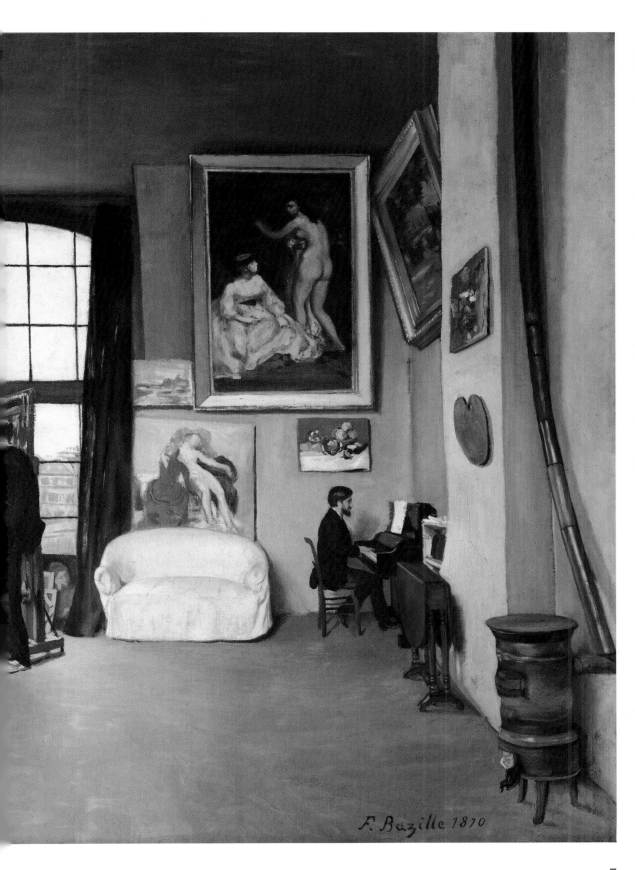

F. Bazille 1870

〈拉孔達明路的工作室〉

費德列克 · 巴齊耶，1870

逃離學校、學院系統的印象派畫家，讓工作室成為知性交流的場所。工作室不再是個藝術家藏私、模特兒擺姿勢、構思主題的巖穴。之於印象派，繪畫的對象在別處、在戶外；工作室反而更像是藝術聚會、辯論與交流的場域。

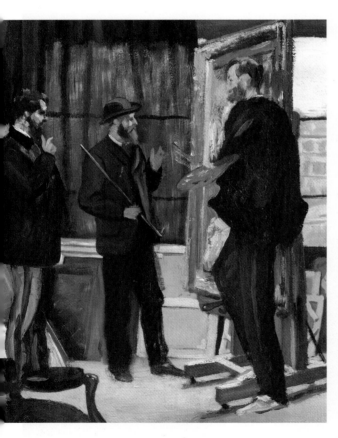

三人圍繞著畫架：馬內持著手杖，像是給在他後面的莫內上繪畫課；而巴齊耶拿著調色盤站著。這是對年輕藝術家們自己選擇的導師的低調致敬。

坐在鋼琴前的作曲家艾德蒙 · 梅特 (Edmond Maître) 正在演奏，此即工作室是讓大家展現自我之開放生活場所的證明。身為樂迷的巴齊耶，也在工作室裡舉辦音樂晚會，佛瑞 (Gabriel Fauré) 亦參與其中。

我們認出掛在牆上的，是巴齊耶那幅〈拿著漁網的漁夫〉(*Le Pêcheur à l'épervier*)。他利用工作室的牆面來展示作品，一如博物館。

站在樓梯上的左拉，與慵懶靠坐桌上的雷諾瓦聊著天。巴齊耶在他的工作室裡接待這些同伴，此處位於巴提紐爾區，距離這些年輕畫家晚上常去找馬內的蓋爾波咖啡館不遠。

費德列克．巴齊耶
〈弗斯坦柏格路的工作室一隅〉
(*Coin d'atelier rue Furstenberg*)
1881
油畫，80 × 65 cm
蒙佩利耶（Montpellier），法布爾博物館
（Musée Fabre）

巴齊耶在 1862 年抵達巴黎，大方地把自己不同的工作室與他在格萊爾工作室的同伴如莫內和雷諾瓦分享，一開始是位於左岸弗斯坦伯格路（rue de Furstenberg）上的這個工作室。這張畫裡空無一人，工作室本身成了繪畫的主題。

馬內：精神導師

較為年長的馬內（1832-1883），很快被這些渴望創新的年輕一代選為精神導師。他欣然扮演良師益友的角色，從來不談什麼理論。作為藝術界的異議分子，若說馬內一生尋求名譽與認可，他之所以脫穎而出則是由於其獨立與特殊性。在當時競相重複老舊、過時主題的藝術氛圍裡，他以描繪周遭生活，寫實呈現那些觀眾能辨認出的人物（無論是當代裝扮或裸體），而成為革新的代表。他鑽研那些未獲得學院與巴黎美術學院認可的相關作品，且成天待在羅浮宮裡，對西班牙繪畫情有獨鍾。打破規矩與實踐，他那被評斷為「扁平」的技法揚棄了立體感，致使衝擊達到頂點——太可怕了！馬內以色點作畫，任由筆觸留在畫面上，其作品中不帶修飾的光線顯得刺眼下流。除此之外，現代生活成為他的靈感泉源，海灘上的閒適、酒吧、咖啡劇場、鐵路的發展等。許多顯然堪稱前印象派的主題，都出現在他的創作裡。

藝術這一行

愛德華・馬內出身富裕家庭，立志成為藝術家的計畫首先遭到父親的勸阻，要他出門旅行，遠至里約熱內盧。可惜白費力氣！返法之後，他終究在 1850 年進入學院畫家托馬・庫蒂爾的工作室學畫。「第一天，他們給了我一件古典作品要我臨摹，」馬內說道，「我把那件作品顛來倒去，覺得讓頭在下面比較有意思。」經濟富裕的馬內可以發展自己的藝術而無後顧之憂。

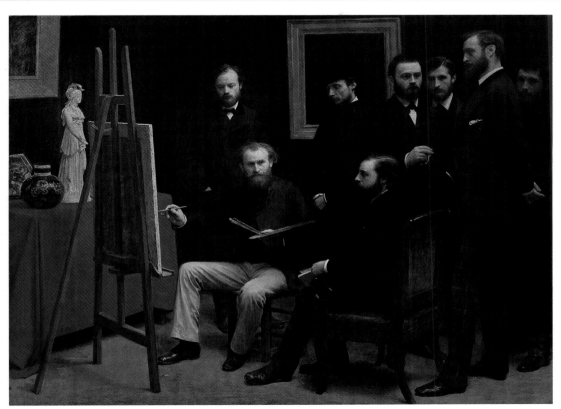

亨利‧方坦－拉圖爾，〈巴提紐爾派的一間工作室〉（*Un atelier aux Batignolles*），1870
油畫，204 × 273 cm
奧塞美術館，巴黎

巴提紐爾派

馬內坐在畫架前，一手拿著畫筆，圍繞在他身旁的：左邊是方坦－拉圖爾，右邊是德國畫家奧托‧斯科德勒（Otto Scholderer）、戴著帽子的雷諾瓦、身兼藝術家與記者的札夏禮‧亞斯楚克、當時新興繪畫的發言人左拉、巴黎市政府官員艾德蒙‧梅特，還有幾個月後將戰死沙場、得年 28 歲的巴齊耶，以及最後一位站在後方陰影處的莫內。同年，這幅畫於沙龍展出，如同這群以馬內為核心、自發性組成之團體的一則宣言：「巴提紐爾派」（l'école des Batignolles），以馬內的畫室還有這些人經常聚會的蓋爾波咖啡館（距離克利希廣場不遠）所在的新街區為名。這幅畫與巴齊耶〈拉孔達明路的工作室〉繪於同一年，彰顯出這個群體另一種截然不同的風格。西裝筆挺、姿態昂然、看起來不太自然，感覺每個人都刻意擺出某種樣貌；與巴齊耶作品中那種人物、表情、光線、思考均充滿流動感的氛圍大相逕庭。

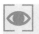

「我們缺乏的將會是畫家,真正的畫家,那個懂得捕捉現代
生活中史詩的一面,藉由色彩與線條,讓我們看到並理解,
打上領帶穿上亮皮長靴的我們是多麼高貴且詩意的人。」

夏爾‧波特萊爾,《1845 年沙龍》(*Salon de 1845*)。

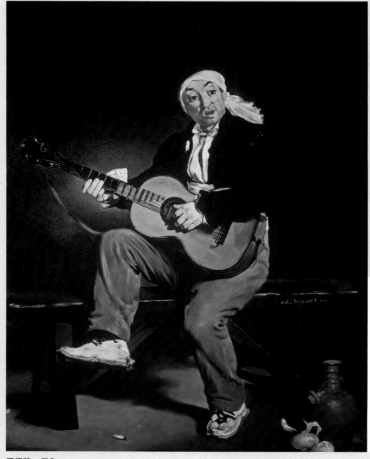

「唷呵!總算有一位不是
打從喜歌劇院來的吉他歌
手。……畫家的才華在這個
真人尺寸、以大膽筆觸堆疊
厚重油彩且顏色相當寫實的
人物身上一覽無遺。」

泰奧菲爾‧戈蒂耶(Théophile Gautier)

愛德華‧馬內
〈西班牙歌手〉(*Le Chanteur espagnol (Le Guitarero)*),1860
油畫,147.3 × 114.3 cm
大都會博物館,紐約

「我們可以察覺他的出身,從那寬闊的額頭,線條筆挺清晰的鼻梁。他那揚起的嘴角帶
有嘲弄意味,目光犀利;眼睛雖小卻十分靈動。……鮮少有人像他這麼有魅力。」

安托萬‧普魯斯特,《愛德華‧馬內:回憶》(*Édouard Manet : souvenirs*),1897 年。

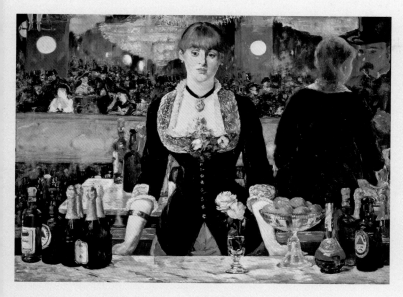

「明日將吹起的風，無人傾聽，然而現代生活的英雄主義圍繞且催促著我們……」

夏爾·波特萊爾，《1845 年沙龍》。

愛德華·馬內
〈女神遊樂廳的吧檯〉（*Bar aux Folies-Bergère*），1882
油畫，96 × 130 cm
科陶德藝廊，倫敦

「重構歷史人物，多可笑啊！……只有一件事是真的：立即提筆畫下你所看到的這一切。」

安托萬·普魯斯特轉述馬內的看法。他是馬內兒時的玩伴，是記者、政治人物、藏家，還短暫擔任過藝術部長（1881 年 11 月至 1882 年 1 月）。

愛德華·馬內
〈鐵路〉（*Le Chemin de fer*），1873
油畫，93.3 × 111.5 cm
國家藝廊，華盛頓特區

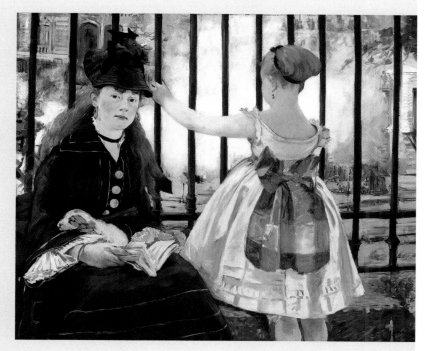

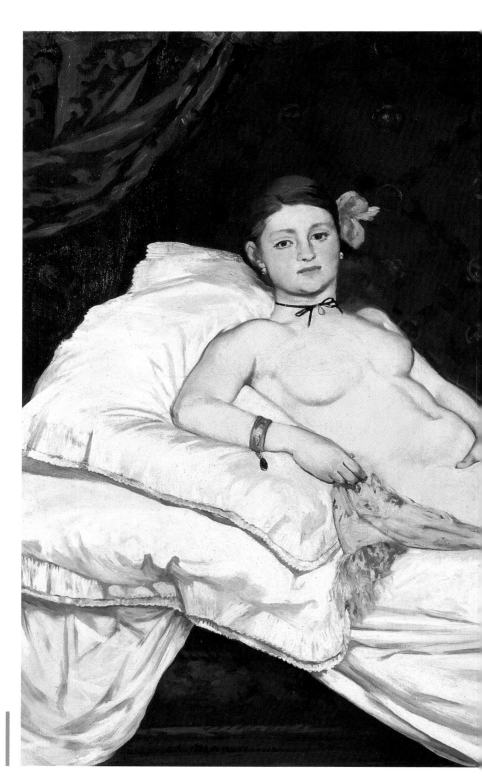

回 駐足影像

愛德華 · 馬內
〈奧林匹亞〉（*Olympia*）
1863
油畫，130 × 190 cm
奧塞美術館，巴黎

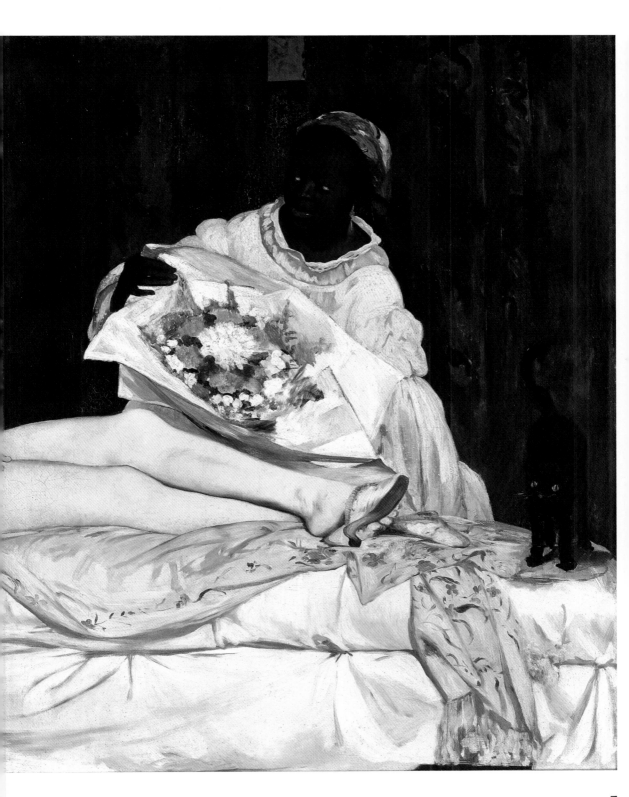

〈奧林匹亞〉

愛德華‧馬內，1863

相較於兩年前〈草地上的午餐〉遭到退件，馬內這幅〈奧林匹亞〉入選了 1865 年的沙龍，並隨即招致批評議論，引起公憤。

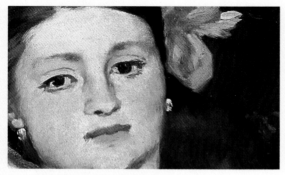

既空洞又傲慢，其目光直視觀者的眼睛。

她的手遮住並點出女性性器官，裸身躺在床上如同櫥窗裡讓人覬覦的物品。

維多琳‧莫荷
她那威尼斯人般的白皙與褐色的雙眸佔據著馬內的繪畫。維多琳‧莫荷（Victorine Meurent），1862 年與馬內相識，是他最佳模特兒人選，且持續出現在他的作品裡：穿上鬥牛士服裝（〈擊劍裝束的 V 小姐〉〔*Mlle V.en costume d'espada*〕，1862 年），在〈街頭女歌手〉（*La Chanteuse de rue, 1862*）一作裡扮演與畫作同名的角色，與兩位男士共進午餐（〈草地上的午餐〉，1863 年），聞著一束紫羅蘭的清香（〈鸚鵡旁的女人〉〔*La Femme au perroquet*〕，1866 年）或像在這裡，全裸著……

黑人女僕捧著的這束花佔據構圖的中心，而收到花的人卻漠視它的存在。

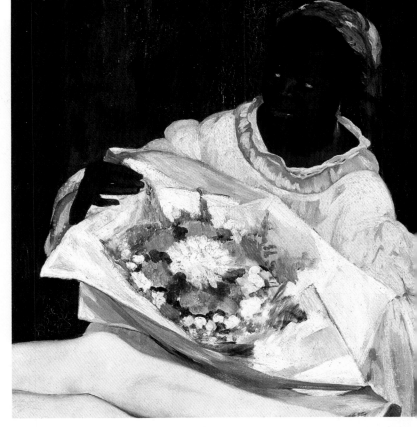

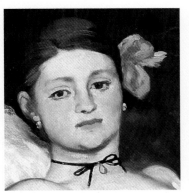

首飾、耳鬢的花、高跟拖鞋……這些飾品在在表現出這位裸女既不是女神，也不是正在梳妝打扮的女子。這是個風騷的女人，散發性的誘惑，而我們不曉得在這場景裡、在交際花像咬蘋果一樣，一口一口吃掉男人財富的年代裡，是誰掌握了誰。

焦慮，這隻弓起身的黑貓像個問號，替作品作了收尾。

CROQUIS PRIS AU SALON par DAUMIER 9

DEVANT LE TABLEAU DE M. MANET
_ Pourquoi diable cette grosse femme rouge et en chemise s'appelle-t-elle Olympia
_ Mais mon ami c'est peut être la chatte noire qui s'appelle comme ça ?

奧諾雷・杜米埃
〈在馬內先生的畫作前〉（*Devant le tableau de M. Manet*）
在沙龍現場的速寫，為《喧噪日報》而畫。
刊於 1865 年 5 月 14 日
法國國家圖書館，巴黎

1865 年沙龍・醜聞

「這個肚腹乾癟的女奴、不知從哪裡找來的下流模特兒還自稱是奧林匹亞的人是什麼東西？」

朱爾・克拉荷堤（Jules Claretie），《費加洛報》（*Le Figaro*），1865 年。

「任何觀點都無從解釋〈奧林匹亞〉，儘管就著畫面本身來看也一樣。一個瘦弱的模特兒躺在床上；肌膚的色調混濁，輪廓體態一無是處……」

泰奧菲爾・戈蒂耶，《環宇箴言報》，1865 年。

「面對被馬內先生敗壞的〈奧林匹亞〉，群眾像趕著去太平間似的。墮落至此的藝術不值得我們費心責備。」

保羅・聖維克多（Paul de Saint-Victor），〈1865 年的沙龍〉，《新聞日刊》（*La Presse*），1865 年 5 月 28 日。

「侮辱的話語如冰雹般打在我頭上，我原本沒想過會面臨如此的倒采。……我很想得知您對我這些作品的公允評價，因為一面倒的叫囂令人難受，而其中一定有人搞錯了。」

馬內，給波特萊爾的信，1865 年 5 月 4 日
（轉引自 1983 年於巴黎大皇宮的展覽畫冊。）

「若說馬內這幅〈奧林匹亞〉沒有被撕毀或踩壞，那要歸功於主辦方的保護措施。……我從未見過馬內如此傷心。」

安托萬·普魯斯特，《愛德華·馬內：回憶》，1897 年。

亞歷山大·卡巴內爾
〈維納斯的誕生〉（*La Naissance de Vénus*）
1863
油畫，130 × 225 cm
奧塞美術館，巴黎

這些抗議從何而來？

現在很難想像當年〈奧林匹亞〉引起的震撼。這幅畫描繪了真正、極具個人特色的裸體，不符當時美術教育的期待——裸體應該是各種完美元素的理想集合。人們可以辨識出畫裡的模特兒是誰，神話的庇護消失，且畫中女子也遠遠稱不上是迷人的女奴；更別說，裡面畫的很顯然是個妓女。卡巴內爾〈維納斯的誕生〉（1863）在兩年前的沙龍展獲得壓倒性的認同，顯示出何種女性裸體主題的作品是可行且廣受稱許的。

泰奧多爾・盧梭（Théodore Rousseau）
〈阿普雷蒙的大橡樹〉（*Grands chênes à Apremont*）
1855
油畫，63 × 99 cm
奧塞美術館，巴黎

迎向嶄新的風景

幾個世紀以來，風景在美術學院所確立的類型裡一直處於次等地位，長期扮演著巨幅畫作與歷史主題作品裡單純的背景角色。混凝紙般的岩石和不真實的樹木營造出一種全然作假，或準確來說即所謂「重組的」風景。這正是因為它在此處不過是裝飾，歷史的寓意——亦即前景所描繪的輝煌事蹟，才是畫作唯一重點。19 世紀的學院派畫家認為風景本身無法作為獨立的主題，依然堅守正規傳統。山林女神嬉遊的草地宛若劇場布幕，英雄人物意氣風發融入壁紙般的背景⋯⋯藝術與其時代之現實的脫鉤達到了頂點。

在這樣的脈絡下，當時幾個提出異議的藝術運動，即說明了將風景視為獨立繪畫主題的迫切渴望。一場風景新視野的革新於焉展開，並在 1870 年代的印象派中引爆。隨著「畫你所見、所想、所感受的那些」這個口號，庫爾貝（1819-1877），身為寫實主義的帶領者，敢於描繪日常主題和他的故鄉弗蘭西 - 孔德的風

康士坦・塔永（**Constant Troyon**）
〈上午趕牛犁田去〉
（*Bœufs allant au labour, effet du matin*）
1855
油畫，260×400 cm
奧塞美術館，巴黎

景，即以異議分子之姿，傾注全力用這些主題來創作傳統上歷史畫專屬的巨幅畫作。而米勒（1814-1875）則透過他的〈晚禱〉（*Angélus*, 1857-1859）或〈拾穗〉（*Glaneuses*, 1857），盡可能貼近現實地呈現出鄉野簡樸的生活。一種對自然的情感逐漸顯露，包括勳章加持、備受藝術機制肯定的大師亦然。譬如柯洛（Jean-Baptiste Camille Corot, 1796-1875），儘管古典平衡在他的作品中佔有主導地位，畫面裡仍偶有神話人物零星出現，然而他畫的樹幾乎與真實無異，枝葉間彷彿有空氣流動；就算作品完全是在畫室裡根據戶外素描草圖完成的，其光線也已不是畫室裡的光。因為遠離巴黎這個放蕩享樂的都會中心、接觸自然的渴望，開始強烈地反映出來。而楓丹白露（Fontainebleau）森林，自從 19 世紀中人們可以搭乘馬車或火車抵達之後，成為了綠色之肺，也是藝術家以岩石、枝葉、林木與風景細節為對象，進行大量習作的新天地。而正是在巴比松（Barbizon）這個村莊，出現了一群不容忽視的創作者：後來被冠名為「楓

「千萬不要失去讓我們感動的第一印象。」

尚 - 巴蒂斯特・卡彌兒・柯洛

「讓瑣碎事物為昇華的表現所用。」

尚－弗朗索瓦‧米勒

尚－弗朗索瓦‧米勒
〈晚禱〉（L'Angélus）
1857-1859
油畫，55.5 × 66 cm
奧塞美術館，巴黎

丹白露畫派」或「巴比松畫派」的團體。米勒、泰奧多爾‧盧梭（1812-1867）、康士坦‧塔永（1810-1865）與納西斯‧狄亞茲‧德拉佩納（Narcisse Díaz de la Peña），無論是定居或短暫落腳在甘恩（Ganne）小旅館，這些人享受著單純的生活，直接接觸大自然。跟著他們作畫，再也無須任何敘事的理由：一片林中空地或是一道森林邊界（納西斯‧狄亞茲‧德拉佩納）、奔跑的狗或是被趕著犁田去的牛群（康士坦‧塔永），一汪水潭或阿普雷蒙的大橡樹（泰奧多爾‧盧梭），諸如此類的主題已綽綽有餘。先落腳巴比松，於 1860 年搬至奧維安頓下來的多比尼（Charles-François Daubigny, 1817-1878），則是首位不再回到畫室進行後續處理，直接就著描繪對象將整幅畫完成的畫家。在法國，某種嶄新的風景便隨著這些先驅的足跡誕生了，而那些未來的印象派畫家，在 1870 年爆發的普法戰爭平息之後，隨即踏出他們的第一步。

波丹畫室小船

人們說他帶著畫板，為了更完美地捕捉雲的變幻莫測而往返在維列維爾（Villerville）沙灘上的木樁之間。多比尼是第一位從頭到尾直接取景於自然並完成作品的畫家。他熱愛水邊的主題，在 1857 年修建了一艘畫室小船，取名為波丹（Le Bottin），自此得以悠哉地航行於塞納河、瓦茲河、埃普特河（Epte）與約納河（Yonne）上自在作畫，而這絕佳的想法後來也為莫內所仿效。

避難倫敦

1870 年普法戰爭期間，莫內和畢沙羅前往倫敦避難。他們認為當時蔚為主流的前拉斐爾派不值一哂，鎮日流連於倫敦國家藝廊，發現了透納（Turner）、康斯塔伯（Constable）和波寧頓（Bonington）筆下充滿空氣感的風景。這些作品啟發了他們，就像之前傑利柯與德拉克洛瓦，因為英國風景畫派在畫面處理上的感性與真實而眼睛為之一亮。

他們與同樣離鄉背井的多比尼重逢，透過他的介紹而認識了畫商保羅·杜宏 - 胡耶爾（Paul Durand-Ruel, 1831-1922）——他也因為法國陷入戰爭而遷居至此，在新龐德街（New Bond Street）租了間畫廊，舉辦畫展。這兩位年輕畫家的作品很快吸引他的注意，進而決定支持其創作。一如莫內在四十年後回憶道：「1870 年那時，多虧了多比尼和杜宏 - 胡耶爾先生，才讓包括我在內的好幾個朋友不至於餓死在倫敦街頭，這樣的事情我們永遠銘記在心。」（克勞德·莫內，《給 Moreau-Nélaton 的信》，1924）。

理查·帕克斯·波寧頓
〈歐石楠〉（*Une bruyère*）
1825-1826
油畫，29 × 36.5 cm
法布爾博物館，蒙佩利耶

約翰·康斯塔柏（John Constable）
〈天空的習作〉（*Étude de ciel*）
1806
灰色紙張，粉彩，18 × 11.8 cm
羅浮宮，巴黎

尤金·弗羅芒坦（Eugène Fromentin）
〈艾格瓦特的小徑〉
（*Une rue à El-Aghouat ou Laghouat*）
1859
油畫，142 × 102 cm
夏特雷斯博物館（musée de la Chartreuse），杜埃（Douai）

來自他方的一種光線

北非、黑色的非洲、亞洲......法國的殖民地在第二帝國時期躍增三倍。許多充滿冒險精神，別稱「東方主義者」的畫家，前去探索這些新世界，追尋美景與激情。

若說這些畫家平滑且細緻的手法，透露出全然學院式的完美，他們倒是帶回了另一種溫暖、飽和、與畫室裡截然不同的光線。而他們趁著旅行結束且激情尚未褪去之時，就著速寫筆記著手作畫。在視野拓展之際，對某些人——比如弗羅芒坦而言，美妙幻影的他方變成一種特色。

「想描繪故鄉就必須認識它。我認識我的故鄉，我描繪它。這些林下樹木，便是我們那裡的；而這條河是盧河。來我的故鄉看看吧，您就會看到我的畫。」

居斯塔夫・庫爾貝

居斯塔夫・庫爾貝
〈黑色小溪〉（*Le Ruisseau noir*），
亦名〈黑井的小溪〉（*Le Ruisseau du Puits noir*）
1865
油畫，94×135 cm
奧塞美術館，巴黎

駐足影像

查爾斯－弗朗索瓦・多比尼
〈瓦茲河上的日落〉
（*Soleil couchant sur l'Oise*）
1865
油畫，繪於桃花心木板，
39 × 67 cm
安杰美術館（Musée des
beaux-arts d'Angers）

〈瓦茲河上的日落〉

查爾斯－弗朗索瓦‧多比尼，1865

受到學院機制所肯定的查爾斯－弗朗索瓦‧多比尼（1817-1878），有一段時期與巴比松畫派多所親近，後來為了追求一種風景新觀點而與之漸行漸遠。這種觀點預告了印象派的到來，也使他被視為其中的先驅者。

作為第一位在自然裡完成整幅畫作的畫家，水邊與海早已是多比尼偏愛的主題。

多比尼，未來的印象派之友

身為沙龍評審團的一員，多比尼關注年輕一代且成功地讓巴齊耶、莫內、畢沙羅、雷諾瓦、竇加、西斯萊、莫里索等人參與 1868 年的沙龍展，讓當時美術總監紐維科克伯爵暴怒不已。至於左拉，他宣稱：「古典風景已死，被生活與現實消滅了」（《1868年沙龍匯報》）。莫內與西斯萊在後來的沙龍展遭到退件，促使多比尼退出評審團，而他極為敬重的友人柯洛也跟著退出。1870 年普法戰爭期間他避難至倫敦，重遇他所看重支持的畢沙羅與莫內，將他們引薦給畫商杜宏-胡耶爾。戰爭終了重返法國後，他在奧維的家中熱情歡迎這些畫家，包括後來的塞尚。

「我們不可能搞錯多比尼先生是在幾點畫的；
他是屬於某個瞬間、某個印象的畫家。」

奧迪隆·荷東（Odilon Redon），《吉宏德雜誌》（*La Gironde*），1868 年。

明晰、恣意且生動，這些可見的
筆觸是為了詮釋天空的動態與顏
色的效果。其手法已成一格，與
學院派畫家平滑如鏡的畫面相比
之下，呈現出一種令人難忘的自
由感。印象派已然不遠……

對於樹木倒影、水面波光瀲灩的
細心處理是這幅畫的重點，而後
來這些景象成為印象派深具指標
性的主題。

印象派, 一種新的視野

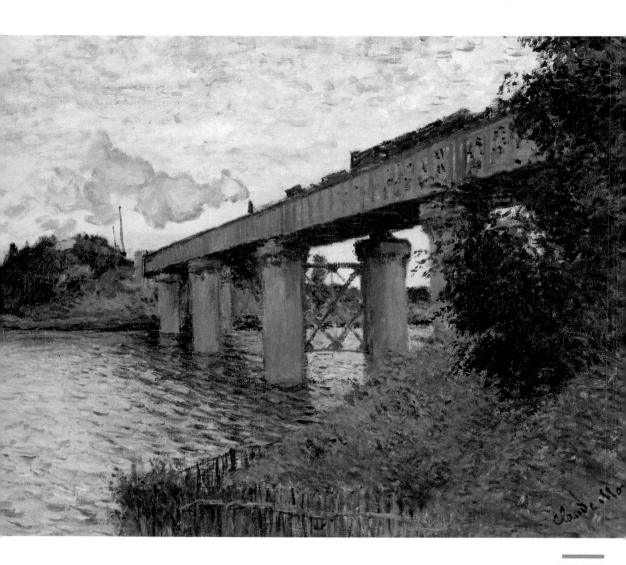

克勞德・莫內
〈阿瓊特伊鐵道橋〉
（*Le Pont du chemin de fer à Argenteuil*）
1873-1874
油畫，55×72 cm
奧塞美術館，巴黎

戶外

卡彌爾・畢沙羅（Camille Pissarro）
〈埃納里路上〉（*La Route d'Ennery*）
1874
油畫，55×92 cm
奧塞美術館，巴黎

「**我**們快離開吧，這個地方不健康；這裡缺乏真誠。」年輕、剛到巴黎不久的莫內，就是用這般說詞將他在格萊爾工作室的同伴：西斯萊、雷諾瓦和巴齊耶，帶往戶外寫生。畫架在戶外穩穩擺好，筆尖追隨雲朵奔騰與光線的變化；當年莫內在諾曼第海灘時，便與布丹（Boudin, 1824-1898）、尤京（1819-1891）嘗試過這種與傳統截然不同的體驗，足見命運很早就為他安排了啟發其創作的典範。厭倦了石膏像與學院課程，他們四個同伴決定到外頭散心去。而楓丹白露——巴黎近郊這片「不假修飾」的自然，讓他們在 1863 年 3 月選擇先奔向它的懷抱。巴比松畫派早已讓這一帶聲名遠播，但是這些年輕的小伙子，滿載革新的衝動，嘗試另一種色調處理，擺脫前輩畫作上揮之不去的那層淺褐色「菸草汁」。雷諾瓦和西斯萊暫居夏里（Chailly）、馬洛特（Marlotte）的時候，莫內、巴齊耶或畢沙

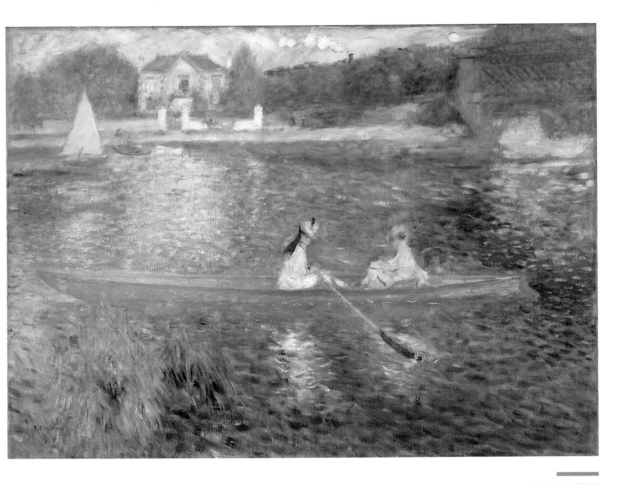

奧古斯特・雷諾瓦
〈小舟〉（*La Yole*）
1875
油畫，71×92 cm
國家藝廊，倫敦

羅歡喜前去與他們會合，這兩個地方於是成為他們偏好的地點，不過他們的創作遊戲場很快地拓展開來。莫內，儘管與家人有所衝突仍回到諾曼第海邊創作，1864 年的春天他邀請巴齊耶前去小住；1865 年與短暫停留的庫爾貝有不少往來。更別提這些未來的印象派畫家以巴黎為起點，佔據了塞納河畔；賽艇競渡、星期天的休閒娛樂，都成為他們取之不竭的創作主題。既是生活上的同伴，又因為追尋造型語言而連結，這些在蓋爾波咖啡館圍繞著馬內辯論的年輕畫家互相扶持，他們會跳上火車前往阿瓊特伊或是沙圖，畫架一字排開，「直接取景於自然」（sur le motif）。經過 1870 年的普法戰爭後，巴齊耶不幸戰死，而其他人多半都選擇在巴黎以外的地方安頓下來──除了經濟因素還有藝術上的考量──為了與這些珍貴的「自然主題」更加親近。莫內在阿瓊特伊、畢沙羅在彭圖瓦茲（Pontoise）、西斯萊在路維希恩（Louveciennes），只有雷諾瓦仍留在巴黎和蒙馬特一帶。

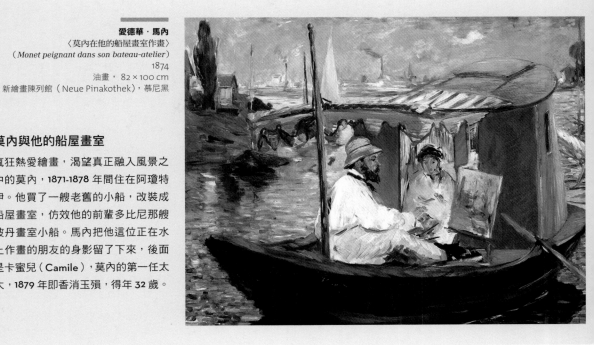

愛德華・馬內
〈莫內在他的船屋畫室作畫〉
(*Monet peignant dans son bateau-atelier*)
1874
油畫，82 × 100 cm
新繪畫陳列館（Neue Pinakothek），慕尼黑

莫內與他的船屋畫室

瘋狂熱愛繪畫，渴望真正融入風景之中的莫內，1871-1878 年間住在阿瓊特伊。他買了一艘老舊的小船，改裝成船屋畫室，仿效他的前輩多比尼那艘波丹畫室小船。馬內把他這位正在水上作畫的朋友的身影留了下來，後面是卡蜜兒（Camile），莫內的第一任太太，1879 年即香消玉殞，得年 32 歲。

古斯塔夫・卡耶博特
〈賽艇〉（*Les Périssoires*）
1878
油畫，155.5 × 108.5 cm
雷恩美術館，雷恩

身為優秀的運動員，面對塞納河越來越多的競渡、划艇等活動，卡耶博特可不只是個觀眾而已。在這件作品裡，幾近攝影式的取景表現出賽艇滑過水面的動態，而奮力的划槳手則巧妙地透過對角線的變化加以凸顯。

潮流尖端四少年

以進入知名畫家之畫室為交換條件，勒阿弗爾（Le Havre）富商之子克勞德·莫內（1840-1926）在1862年獲得父親的資助，終於得以盡情擁抱他的激情：繪畫。然而他與父親這場難解的衝突只維持了短暫的和平。剛到巴黎沒多久，莫內先是寧可加入蘇士學院、格萊爾工作室，接著沒多久又毅然決然離開。結局便是被父親斷了金援，落入窮困悲慘的境地。蒙佩利耶貴族之子費德列克·巴齊耶（1841-1870）北上到巴黎學醫，閒暇時學畫，只不過繪畫很快地完全佔據了他的生活。生性大方的他，還把父母給的生活津貼拿來資助朋友。阿弗列德·西斯萊（1839-1899）是移居巴黎的英國富商之子，比起經商更喜歡藝術。由於1870年普法戰爭導致其家道中落，也使他的經濟狀況陷入困境。父親是裁縫，母親做女裝，奧古斯特·雷諾瓦（1841-1919）的出身與其他三人完全不同，他13歲時便開始當學徒學畫瓷，而後來儘管生活不穩定，他卻展現了對繪畫強大的企圖心。

「麵包讓我們免於餓死......」
「雷諾瓦從家裡給我們帶了麵包，免得我們餓死。已經八天沒麵包吃了，沒有柴火可煮飯，也沒有照明，好痛苦。」
莫內給巴齊耶的信，1869年8月9日。

「大家不是每天都有飯吃，只不過我還是很開心，因為莫內真是我們繪畫上的好夥伴。......手邊沒太多顏料，所以我幾乎沒畫什麼。」
雷諾瓦給巴齊耶的信，1869年秋天。

聖西梅翁農莊

從1854年起，布丹會越過塞納河港，在翁弗勒爾（Honfleur）到維列維爾那條路上的聖西梅翁農莊（Ferme Saint-Siméon）小住，後來便成為他的一種常態。在這個寧靜而充滿田園風情的地方——每個月40法郎，包吃包住——吸引了一長串畫家像是柯洛、尤京、庫爾貝，還有把巴齊耶也帶來的莫內。

約翰·巴托德·尤京
〈翁弗勒爾碼頭〉
（*Quai à Honfleur*）
1866
油畫，32.5×46 cm
安德烈·馬勒侯現代
藝術博物館（musée
d'art moderne
André-Malraux），
勒阿弗爾，奧利維·
賽恩（Olivier Senn）
收藏

尤金·布丹
〈特魯維爾海灘〉（*La plage de Trouville*）
1865
油畫，26.5 × 40.5 cm
奧塞美術館，巴黎

海灘上的學校

原本是父親船上的見習水手，後來在勒阿弗爾的文具兼裱畫店工作，布丹（1824-1898）利用業餘時間速寫特魯維爾海灘上多采多姿、社會名流絡繹不絕的盛況。他在店裡展示給路經這一帶的藝術家比如伊薩倍（Jean-Baptiste Isabey）、塔永、米勒等的畫作。在米勒的鼓勵之下，布丹於 1854 年決定全心投入繪畫。他寄了一些畫作到巴黎，最後終於受到官方沙龍的青睞，獲得了一點知名度。1862 年率先描繪特魯維爾海灘風景，表現出濱海度假勝地新穎迷人之處的人就是他。他在無意間發現一位名叫莫內的 17 歲少年的諷刺畫，後來便鼓勵少年到戶外寫生。而莫內在他吉維尼（Giverny）的臥室裡，掛了 3 幅布丹的素描，代表對這位繪畫啟蒙恩師恆久的感謝之意。

「在他的堅持之下，我於是跟他一起到戶外寫生。我買了一盒顏料，我們就這樣出發到胡耶爾（Rouelles），但我其實沒有太大的把握。布丹架好畫架之後，立刻著手畫畫。我先是有點畏懼地看著他；後來再仔細盯著他作畫，突然間，彷彿撥雲見日：我懂了，我掌握到了繪畫的真諦。」

克勞德·莫內，關於尤金·布丹。轉引自尚·克雷（Jean Clay），《印象派》（*L'Impressionnisme*），1971 年。

焦點

肩並肩創作

這些印象派畫家，既是生活中的朋友又共同展開造型語言的追尋，他們勤於辯論交流，一起「直接取景於自然」。

楓丹白露

厭倦學院式主題，莫內、雷諾瓦、西斯萊和巴齊耶追隨巴比松畫派這些前輩們的腳步，往楓丹白露森林裡去，一起創作了他們最早的戶外作品。

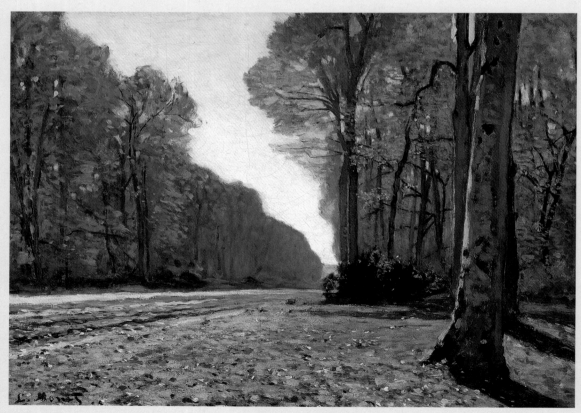

克勞德・莫內
〈夏里的林道（楓丹白露森林）〉（*Le Pavé de Chailly〔Forêt de Fontainebleau〕*），約 1865
油畫，43.5 × 59 cm，奧塞美術館，巴黎

莫內透過寬闊林道的消失點造成對角線構圖。對光線極為敏感的他，在林木頂端畫有霧的氛氳，而樹幹的陰影與水窪般的光點則落在地面。

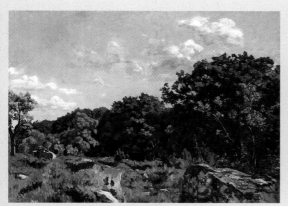

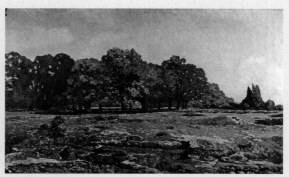

阿弗列德・西斯萊，〈拉塞勒-聖克盧的栗子樹林蔭道〉（*Allée de châtaigniers à La Celle-Saint-Cloud*），1865
油畫，129 × 208 cm
小皇宮，巴黎市立美術館，巴黎

費德列克・巴齊耶，〈夏里風情〉（*Paysage à Chailly*），1865
油畫，81 × 100.3 cm，芝加哥藝術學院，芝加哥

巴齊耶特別喜愛另一種視角，抹去整個透視而強調生動的自然風光和前景岩石的粗獷。直率的光線讓人想起南法——他的出生地。

這幅作品應該是繪於楓丹白露而非拉塞勒-聖克盧，略偏保守的風格，比較是承襲泰奧多爾・盧梭或柯洛這些前輩。

蛙塘

別名「塞納河上的特魯維爾」的蛙塘，是靠近布吉瓦爾的知名戲水場所，位於塞納河畔，由於搭火車即可抵達，每個星期天都吸引了大量人潮。莫內和雷諾瓦一起來寫生，畫架一字排開。在這兩幅畫裡，他們取景的角度一模一樣，只有幾個細節表現出不同的瞬間。

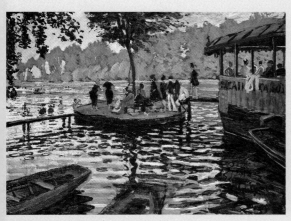

克勞德・莫內，〈蛙塘〉（*La Grenouillère*），1869
油畫，74.6 × 99.7 cm
大都會藝術博物館，紐約

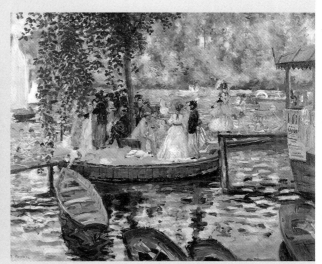

奧古斯特・雷諾瓦，〈蛙塘〉（*La Grenouillère*），1869
油畫，66.5 × 81 cm
國家博物館，斯德哥爾摩

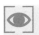

阿瓊特伊，莫內的家

1871-1878 年間，莫內住在阿瓊特伊。某個艷陽高照的日子馬內來訪，隨後雷諾瓦也到了。兩位客人一時心血來潮拿起畫筆——雷諾瓦取了近景，馬內則把視線稍微拉遠。兩人的角度略有不同，但是那溫柔、充滿魅力、吸引他們目光的景象，顯然是一樣的。

奧古斯特・雷諾瓦，〈卡蜜兒・莫內和兒子尚，在阿瓊特伊的花園裡〉（*Camille Monet et son fils Jean d* *jardin à Argenteuil*），1874
油畫，50.4 × 68 cm
國家藝廊，華盛頓特區

散步

這一次，莫內和雷諾瓦沒有肩並肩作畫，面對的也不是相同的景致。但是這兩件創作年代稍有落差的作品，卻有著令人驚訝的相似之處：雜草蔓生的田野裡，朵朵綻放的罌粟花，小徑迤邐，人物層次分明……。兩幅畫都表現了炎炎夏日散步歸來的情景。

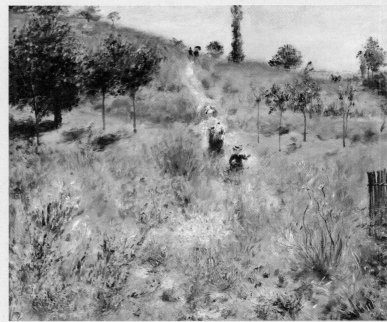

奧古斯特・雷諾瓦，〈高草叢裡的上坡路〉（*Chemin montant dans les hautes herbes*），約 1876-1877
油畫，60 × 74 cm
奧塞美術館，巴黎

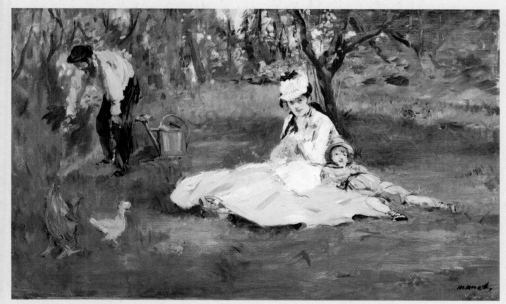

愛德華・馬內，〈莫內一家在花園裡〉（*La Famille Monet dans le jardin*），1874
油畫，61×99.7 cm
大都會藝術博物館，紐約

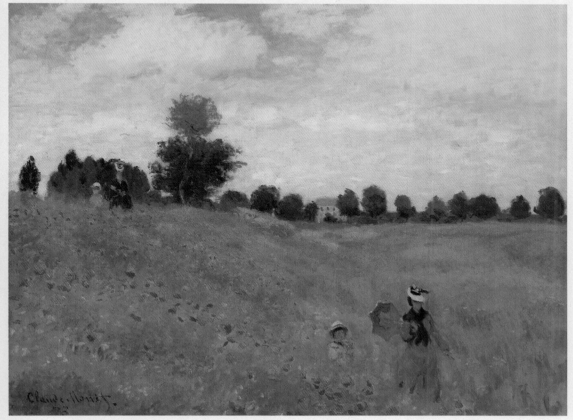

克勞德・莫內，〈阿瓊特伊一帶的罌粟花〉（*Coquelicots, environs d'Argenteuil*），1873
油畫，50×65 cm，奧塞美術館，巴黎

駐足影像

費德列克・巴齊耶
〈夏日一景〉（*Scène d'été*）
1869
油畫，156×158 cm
福格藝術博物館（Fogg Art Museum），
隸屬哈佛大學藝術博物館，劍橋

〈夏日一景〉

費德列克‧巴齊耶，1869

藉由這幅享樂氣息滿溢的景致，來自蒙佩利耶的巴齊耶，隨著戲水的愉悅與身在大自然裡的恣意，唱起一曲夏之頌。

南法透亮的陽光下，光與影的輪廓清晰地表現在背景裡互搏的兩人身上。

戲水洗浴

人們開始在自家浴室以外的地方洗浴，是 19 世紀才開始的。

對海水浴的迷戀與突如其來的傳頌追捧，使得漁村和諾曼第的港口搖身一變，成為高級的濱海度假勝地。洗浴的風潮也遍及塞納河畔和其他河流。人們深受沉浸洗滌於大自然及其自由感所吸引，而印象派畫家一馬當先，立刻取用了這個戶外主題，大量表現在繪畫上。

「在那雙因傳統導致黯淡無神的眼睛能夠承受自然、明亮且純潔的光線之前,我們還得繼續漫長的等待嗎?」

皮維·德·夏凡納(Pierre Puvis de Chavannes),寫給貝爾特·莫里索的信,1872 年。

從水裡上岸的男子奮力的模樣被定格,泳褲上的條紋因而扭曲。

畫家捕捉了光影在水面上靈動的折射,水面不是昏暗不透光,而是清澈透明,讓人可隱約看到戲水男孩的身體。

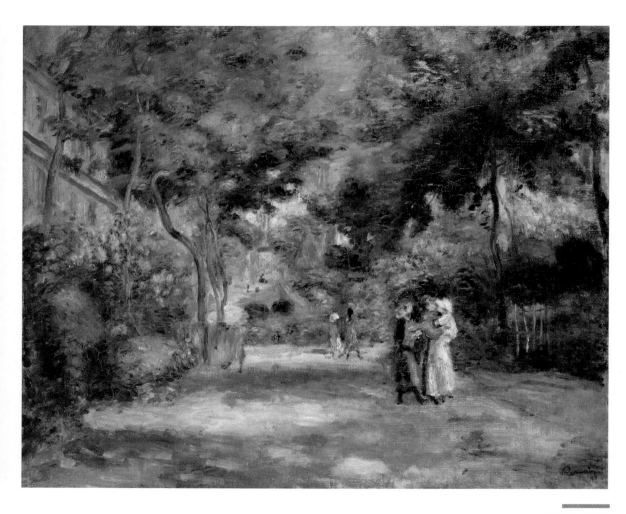

奧古斯特・雷諾瓦
〈蒙馬特花園〉
(*Les jardins de Montmartre*)
約 1890
油畫，46 × 55 cm
艾許莫林博物館（Ashmolean Museum），牛津

偏愛的地點

追尋新天地，印象派畫家挑選了一些他們偏愛的地點，作為他們無限大的自然畫室。諾曼第濱海沿岸、多數人安頓下來的塞納河那一帶區域，他們大量描繪自然景觀，無論是什麼時刻、什麼季節。

巴黎

印象派團體是在巴黎、宛如自由學院的咖啡館裡形成的。很快地，一方面為了親近他們所選的主題（風景、休閒娛樂、戶外自然），另方面為了避開昂貴的生活開銷，他們多半離開巴黎，在首都近郊安頓下來。除了雷諾瓦，他始終住在蒙馬特一帶，直到 1903 年搬到法國南方卡涅（Cagnes-sur-Mer）的柯蕾特莊園（Domaine des Collettes）。

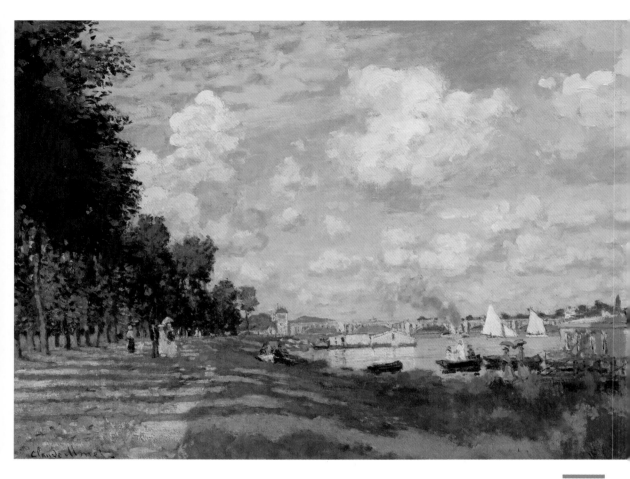

克勞德・莫內
〈阿瓊特伊船塢〉
（*Le Bassin d'Argenteuil*）
約 1872
油畫，60 × 80.5 cm
奧塞美術館，巴黎

阿瓊特伊

1870 年代初期，這裡幾乎是所有印象派畫家都會來創作的地點。白天火車從聖拉札車站出發到這裡。莫內 1871 年在這裡落腳，雷諾瓦、西斯萊等人經常拜訪他，馬內則來這裡度過了 1874 年的夏天，和莫內一起練習寫生。

路維希恩

1869 年畢沙羅安頓在這裡。1870 年戰爭時期他避居他鄉，回來時發現工作室遭人闖入，畫作被破壞（超過上千幅）。接下來的幾個月，他畫了大量路維希恩的風景。

埃普特河畔的埃拉尼（Éragny-sur-Epte）

1884 年，畢沙羅移居至此直到 1903 年過世。他的花園——莫內、塞尚、梵谷（Van Gogh）和高更（Paul Gauguin）等友人聚集的場所——成為他喜愛的主題之一。

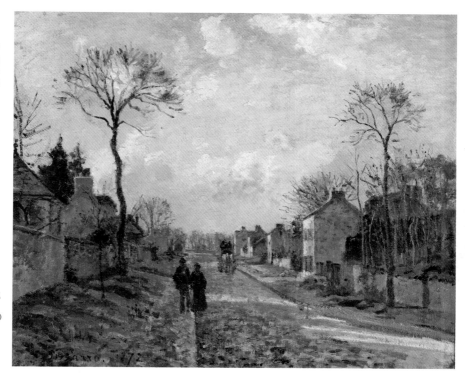

布吉瓦爾

1881-1884 年間，貝爾特・莫里索與她的丈夫厄金・馬內（Eugène
Manet）在布吉瓦爾租了一間房子，與他們的女兒茱莉（Julie）在那
裡度過了美好時光。而小女兒玩耍、奶媽做針線活的花園，即成為
貝爾特・莫里索汲取靈感的好地方。

瑪爾利勒華（Marly-le-Roi）

西斯萊在 1875 年搬到瑪爾利勒華，因而親眼目睹了 1876 年的大水

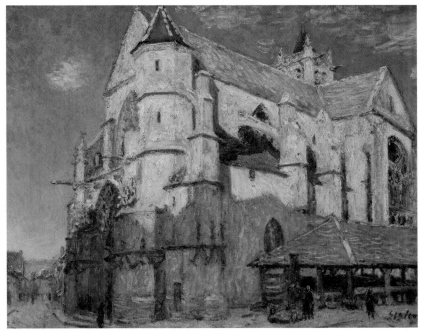

災。他從中獲得靈感，畫了一系列共六張圖，我們看到賣酒的商人整個房子底部都泡在水裡，而他在門前搭建了一個小碼頭。

盧瓦爾河畔－莫雷（Moret-sur-Loing）

1882 年，西斯萊最終定居在盧瓦爾河畔－莫雷，直到 1899 年去世。這幅教堂是他在 1893-1894 年間畫的 12 幅系列作中的其中一幅。

彭圖瓦茲

畢沙羅 1866-1869 年間曾住過這裡，1872 年又搬回來。他在這裡熱情款待過塞尚、高更和基約曼等過來一起創作的藝術家朋友。

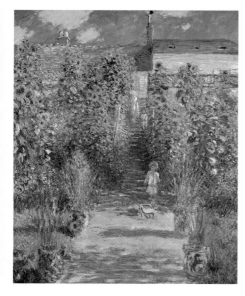

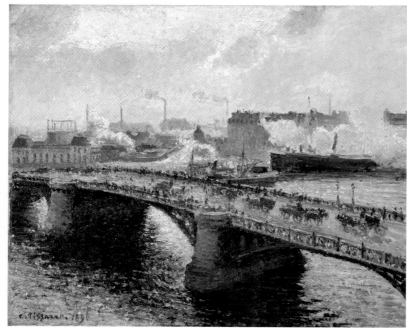

維特伊（Vétheuil）

1878 年，莫內一家搬到維特伊，阿麗絲・歐瑟德（Alice Hoschedé）也很快帶著六個孩子來跟他們同住。次年，莫內第一任妻子卡蜜兒因癌症在此過世。

盧昂（Rouen）

盧昂是巴黎與諾曼第海濱之間的必經之地。畢沙羅、高更、莫內（為了創作他那著名的盧昂大教堂系列）經常來這裡，且停留時間都不算短。

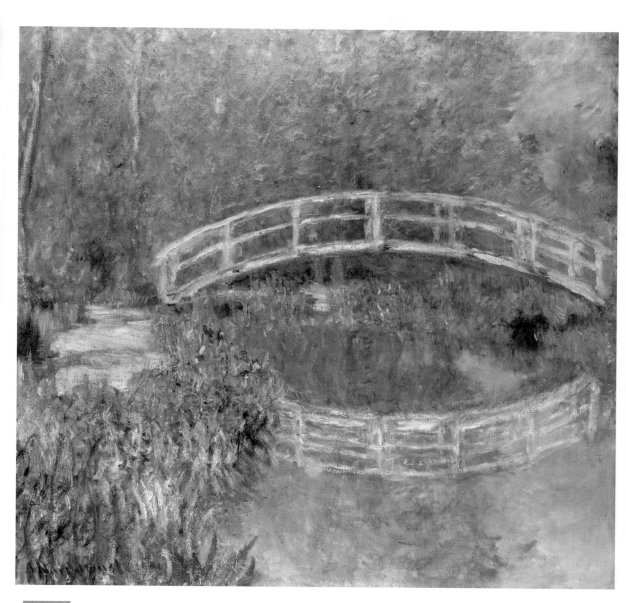

克勞德·莫內
〈睡蓮池，水邊的鳶尾花〉
(*Le Bassin aux nymphéas, les iris d'eau*)
1900
油畫，89 × 92 cm
私人收藏

吉維尼

莫內在 1883 年搬到吉維尼，直到 1926 年去世。而他的花園是他
生命將盡的那段時間無法放下的重要主題。

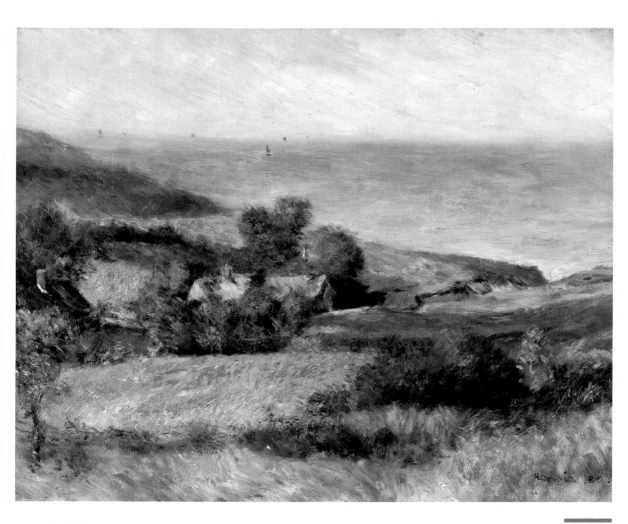

迪耶普

時髦且國際化的迪耶普濱海度假勝地，當然也吸引了藝術家。莫內
1882 年曾去過，但他很快愛上附近人潮較少的普維爾（Pourville）。
莫內會安排到普維爾的專屬繪畫行程，從這裡順道到瓦朗日維勒
（Varengeville）沿岸。1879 年開始，雷諾瓦在他的贊助商貝哈德
（Paul Bérard）邀請下，也在距離迪耶普不遠處的瓦居蒙特城堡（主
人正是貝哈德）住了一陣子。畢沙羅來得較晚，約在 1901-1902 年間，
畫了相當多這個城市和港口的風景。

埃特爾達（Étretat）

莫內早在 1868-1869 年的冬天，帶著畫架到埃特爾達著名的懸崖畫畫。
他從 1883 年到 1886 年之間，每年都會回來寫生。1885 年，還遇到為了
寫故事和短篇小說而來這裡找尋靈感的莫泊桑（Guy de Maupassant）。

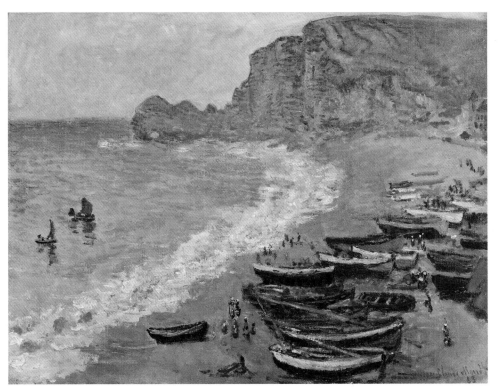

克勞德‧莫內
〈埃特爾達：海灘與阿蒙海蝕門〉
（*Étretat : la plage et la porte d'Amont*）
1883
油畫，66 × 81 cm
奧塞美術館，巴黎

克勞德‧莫內
〈勒阿弗爾的貿易港〉（*Le Bassin du Commerce, Le Havre*）
1874
油畫，38 × 46 cm
大都會藝術博物館，紐約

勒阿弗爾（Le Havre）

生於勒阿弗爾的莫內，儘管與父親多所衝突，他在 1860-1870 年
間經常回來此地。而正是在這裡，年輕的莫內遇見了對他的繪畫
具有決定性影響的布丹，且愛上捕捉永不停歇的海景變化。

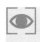
花園

遊憩休閒的景觀花園、妝點日常餐桌的菜圃或清潔衛生的奧斯曼,是新巴黎裡的綠色之肺⋯⋯

19 世紀,隨著工業化與都市化的普及,也帶起了無論在公共空間或私人領域的花園熱潮。這種經過規劃的自然一角,經常出現在印象派畫家的居所,他們在此練習描繪在戶外空間的人物、捕捉光影的遊戲與日常裡充滿小確幸的片刻。

莫內,花園是其激情所在

在巴黎時,莫內描繪蒙梭公園、杜勒麗花園和盧森堡公園。而接下來無論他住在哪裡:阿瓊特伊、維特伊、吉維尼,總會親自精心打理一座花園,作為家庭與友人相聚的私密空間,或是獨自冥想、繪畫的絕佳場所。其中,吉維尼花園是其顛峰之作。

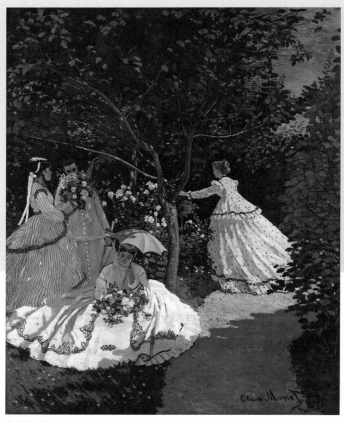

1866 年,莫內試圖在這麼巨幅的構圖裡,把人物融入自然場景。這幅畫在次年的沙龍展遭到退件,然而在花園中的女人卻成為他的新主題,反覆出現在他之後的創作裡。

克勞德・莫內,〈花園中的女人〉(*Femmes au jardin*),1866
油畫,256 × 208 cm,奧塞美術館,巴黎

阿瓊特伊的花園是莫內及其來訪的友人大量作品中的描繪對象。在這裡我們看到他的兒子尚位於畫面的中心，而他第一任太太卡蜜兒則站在階梯高處。我們還認出，那些沿著牆面擺放的藍色搪瓷花盆也跟著他搬家，最後落腳在吉維尼。

克勞德・莫內，〈藝術家在阿瓊特伊的房子〉
（La Maison de l'artiste à Argenteuil），1873
油畫，60.2 × 73.3 cm，芝加哥藝術學院，芝加哥

莫內在阿瓊特伊的家成為印象派畫家的據點，他們在花園裡彼此切磋戶外寫生技巧，氣氛和樂融洽。

奧古斯特・雷諾瓦，〈莫內在他阿瓊特伊的花園裡作畫〉
（Monet peignant dans son jardin à Argenteuil），1873
油畫，46 × 60 cm，沃茲沃思學會藝術博物館
（Wadsworth Atheneum Museum），哈特福（Hartford）

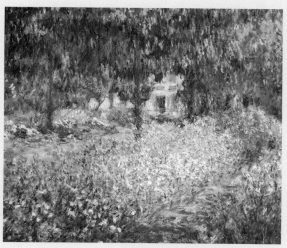

經過繪畫的改造，吉維尼花園變得華麗逼人、色彩炸裂，莫內對自然與直接取景寫生的激情一覽無遺。

克勞德・莫內，〈藝術家在吉維尼的花園〉
（Le Jardin de l'artiste à Giverny），1900
油畫，81 × 92 cm，奧塞美術館，巴黎

柯蕾特莊園的雷諾瓦

雷諾瓦人生中最後的十二年，是在他位於卡涅的柯蕾特莊園裡度過。嚴重的關節炎使他行動大幅受限，花園於是成為他擺脫所有障礙的繪畫實驗場。

奧古斯特·雷諾瓦，〈柯蕾特莊園〉（*La Ferme des Collettes*），1915
油畫，46×51 cm
雷諾瓦美術館，卡涅

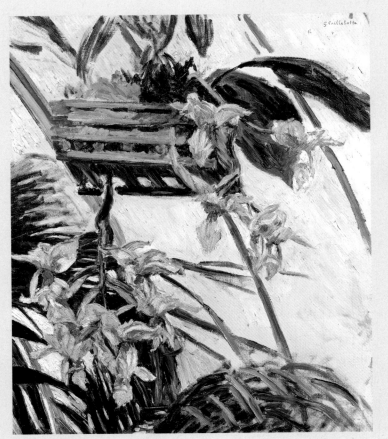

古斯塔夫·卡耶博特，〈蘭花〉（*Orchidées*），1893
油畫，65×54 cm，私人收藏

園藝家卡耶博特

卡耶博特在伊耶爾（Yerres）的老家畫過一百多幅公園風景畫，後來才在 1881 年買下自己的房子，位於塞納河畔阿瓊特伊對面的小惹內維利耶（Petít Gennevilliers），並逐漸丟下巴黎的住處。他在新家專心創作，也投入他熱愛的水上運動及園藝。他栽種許多植物，搭建溫室，還跟同樣迷戀園藝的莫內交換扦插枝條。

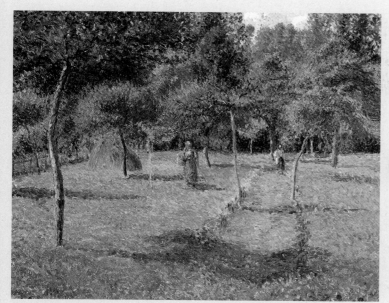

卡彌爾・畢沙羅，〈埃拉尼的花園〉（*Le Jardin à Éragny*），1896
油畫，54.6 × 65.4 cm
提森－波尼米薩美術館（Thyssen-Bornemisza），馬德里

畢沙羅在埃拉尼

畢沙羅是 1884 年在埃拉尼安頓下來之後，才開始專注描繪新家附近的花園風情。開花的蘋果樹，炎炎夏日以及夕陽……主題源源不絕。

貝爾特・莫里索在她的花園

莫里索的作品裡，經常可以看到 1881-1884 年間他們在布吉瓦爾租處的花園，以及距離她 1883 年之後的住處不遠的布隆尼森林。由於身為女性，戶外取景限制較多，花園於是成為她偏愛的天地，而每次看到小女兒茱莉在花園中玩得忘我時，便喜歡嚇嚇她。後來，在她生命尾聲，出現在畫作上的則是 1891 年她與丈夫厄金・馬內在梅尼爾（Mesnil）買下的房子。

貝爾特・莫里索，〈蜀葵旁的孩子〉（*Enfant dans les roses trémières*），1881
油畫，50.6 × 42.2 cm，私人收藏

吉維尼

甫在吉維尼安頓下來，莫內立刻進行灌溉水渠和土方開挖的工程，建造他夢寐以求的花園，沿著埃普特河小小的臂彎鋪展，並在水池上搭了一座日本橋。莫內，這位一輩子幾乎都在大自然裡寫生的印象派大師，如今在吉維尼打造屬於自己的描繪對象，而這將成為他最後那二十九年藝術生涯裡，永不枯竭的創作主題。

比起無數以同樣對象為主題的畫作相比，這幅畫並不大。睡蓮池（睡蓮屬的學名是 Nymphéas，而莫內偏愛 Nénuphars 這個較詩意的詞）是他割捨不下的創作主題，不斷出現在後來那些色彩如烈焰般燃燒的作品裡。

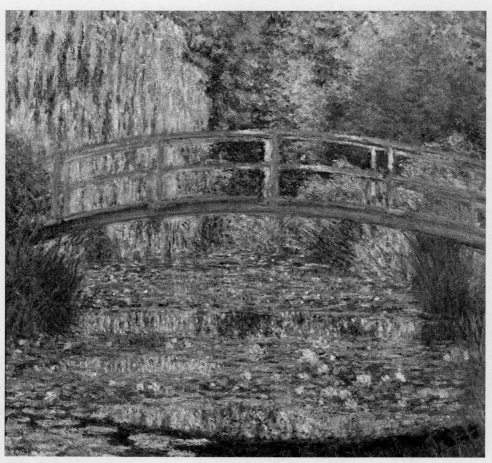

克勞德・莫內，〈睡蓮池，綠色的和諧〉（*Le Bassin aux nymphéas, harmonie verte*），1899
油畫，89 × 93 cm
奧塞美術館，巴黎

莫內家中的牆壁上掛滿了印象派
作品與他收藏的日本浮世繪。書
架上有許多園藝手冊；而臥室裡，
掛有 3 幅布丹的素描，無論家搬
到哪裡都帶著。

打造自己的花園

有一天，莫內肯定地說，他最美的
作品就是他的花園。在吉維尼，他
傾注所有氣力，從空間規劃到植物
的栽種選擇都一手包辦。
而他對日本藝術純粹的激情，驅
使他建造這座後來成為作品裡重
點主題之一的日本橋。

莫內把植物的栽種，當作是一幅畫上
色彩的布局。

古斯塔夫・卡耶博特
〈洗澡的男人〉（*Homme au bain*）
1884
油畫，144.8 × 114.3 cm
波士頓美術館，波士頓

非主題

當眾神仍高居奧林帕斯，而
英雄在沙龍裡決鬥之際，
印象派畫家毅然決然地拋棄宏大主
題與雄偉巨畫，將注意力集中在微
不足道的小事、日常的平凡及暫
停、懸置的時光。傾聽圍繞在他
們周遭的一切，他們專注於這些
細微的片刻，思索如何詮釋其中的詩意與情感。朝著遠處延展開
來的道路、玩耍的孩子、一道陽光、做針線活的女人、穿越田野
的火車、一陣風等等，這些都稱不上事件，但都足以作為他們繪
畫的內容。捉蝴蝶、划著小船優游等有趣卻又不值一提的景象，
在他們眼裡都是可自由選擇的樂章。生命中微微的顫動也不請
自來，走進畫框裡，這些點滴時刻都化為一曲生命單純之美的頌
歌。印象派的畫不關心大事件或行為，趕走一切敘事或軼聞。就
算他們靠近了哪個人聲鼎沸的地方，管他是賽馬場或是巴黎歌劇
院，反拍鏡頭（contre-champ）才是他們感興趣的。他們從來不

克勞德・莫內
〈鄉間的火車〉（*Train dans la campagne*）
約 1870-1871
油畫，50 × 65 cm
奧塞美術館，巴黎

貝爾特・莫里索
〈抓蝴蝶〉（*La Chasse aux papillons*）
1874
油畫，46 × 56 cm
奧塞美術館，巴黎

披露賽馬獨贏的前三名是誰，或是台上演出的一點蛛絲馬跡。事件無論規模大小，從來不是他們關注的重點；他們的注意力緊緊跟隨的，總是演出前或落幕後、中場休息、排練或是暫時停演，人物姿態與片刻的真實。印象派畫家關注他們所處的時代，只在真實世界周遭找尋創作主題，不管內容是否瑣碎無聊，都不成問題。他們隨時會被吸引而停下腳步，就算只是個累壞的小女孩攤在沙發上，或是陣雨時，雨滴落在池塘的表面。筆觸激動，蓄勢待發，對這些懂得觀看與感受的畫家來說，每個瞬間因而變得豐富、飽滿。這像是某種生活哲學，更是藝術史上一大轉捩點。因

小規模的生活

回到現實吧！跟著印象派，畫作尺寸重回較為合理的比例。告別大場景與規模宏偉佔據官方藝術世界的巨畫。一幅畫應該要能挾在腋下，能在戶外寫生時直接擺在畫架上，並且在藏家公寓裡佔有一席之地。

為如此一來，印象派畫家便不是畫某個特定主題，而是畫一幅畫。那麼，究竟要呈現什麼樣的繪畫，最終成為其創作裡唯一且真正的挑戰。

「藝術至今關心的始終是天神、英雄與聖人；是時候來關心平凡人了。」

皮耶 - 喬瑟夫・普魯東，1865 年。

誰這麼大膽描繪這種誰也沒想過的非事件（non-événement）！雨水滴落在池塘表面激起的漣漪，吸引了卡耶博特整個注意力，而這幅畫裡無比的現代性，不是因為構圖而是由於非主題（non-sujet）。

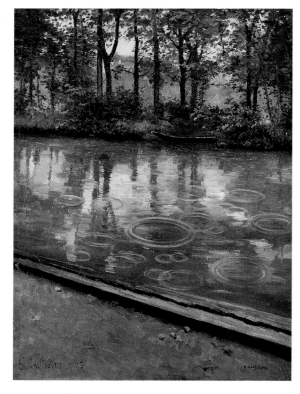

現場直接捕捉，這很可能是在莫里索常去的布隆尼森林，我們看到兩位優雅的年輕女子乘著小船。彷彿攝影裡的瞬間，其中一位似乎被游經的鴨群吸引而偏過頭去。

身為生活有餘裕的布爾喬亞，竇加經常出入賽馬場——這些展現來自英式休閒品味的時尚社交場所。不過竇加選擇的主題不是衝過終點線的馬，也不是觀眾席的熱烈激昂。吸引他注意的，是比賽開始前的等待時間，以及光與影的遊戲。

艾德加・竇加
〈遊行〉（*Le Défilé*），又稱〈在觀眾席前的賽馬〉（*Chevaux de course devant les tribunes*）
約 1866-1868
油彩，紙裱貼於畫布，46 × 61 cm
奧塞美術館，巴黎

「處理一個主題時，是為了呈現其調性而非主題本身，這就是印象派畫家有別於其他畫家之處。」

喬治・希維賀（Georges Rivière），1877 年。

居家生活

敏感於周遭的人事物，印象派畫家將開啟一種截至當時為止，在藝術上從未出現過的主題——居家生活。原本是隱藏、私密的部分，突然被高掛展示出來。那些場景裡，老實說什麼事也沒發生，或該說是毫無特殊之處。有人做針線活、有人看書、有人無所事事，大家坐在客廳，或在花園裡午餐。畫裡的人物既不雄壯威武，也不比自然來得美。只是真實的人物處在他們真實的生活裡，加上畫家溫柔的凝視。

在一次回到蒙佩利耶附近梅里克（Méric）的老家小住時，巴齊耶畫了一幅巨大的家庭肖像。這些團聚在露天陽台的家人，宛如面對相機鏡頭般轉向巴齊耶的畫架，召喚著觀者的目光，讓這幅畫充滿能量。自信的男人、拘謹的女人，一切呼應布爾喬亞生活的樣貌，一種之於那個時代而言全然新穎的當代真實。在南法陽光下寫生，接著再回到工作室做後續處理，這件作品表現出站在畫面最左邊的畫家本人對光影的追求。

費德列克·巴齊耶，〈家族聚會〉（*Réunion de famille*），
又名〈家族肖像〉（*Portraits de famille*），1867
油畫，152 × 230 cm
奧塞美術館，巴黎

貝爾特·莫里索較晚才當上母親，而她的女兒便是她最主要的創作主題。我們在一幅接一幅的畫作裡，看到孩子的成長。這位藝術家纖細敏感地捕捉孩子的童年，那如此詩意的世界。

貝爾特·莫里索，〈鄉野小別墅裡〉（*Intérieur de cottage*），
又名〈拿著洋娃娃的孩子〉（*L'Enfant à la poupée*），1886
油畫，50 × 60 cm
伊塞爾博物館（musée d'Ixelles），布魯塞爾

莫內在阿瓊特伊的那幾年，持續描繪在花園裡的卡蜜兒和小兒子。儘管有經濟上的壓力，莫內仍滿懷閒情逸致即景寫生，這幅畫流露出寧靜的美好與一種生活的溫柔，像是被攝影捕捉的瞬間，小家庭正忙著呢！

天氣晴朗，桌上還沒收拾，一頂帽子掛在樹梢，提袋與陽傘被遺忘在長椅上。年紀小小的尚，自顧自地在樹蔭下玩耍。背景裡是正在走過來的卡蜜兒，一身白的身影，強化了這個瞬間的美好。這種既私密又直接的氣氛，啟發了那比派。

克勞德·莫內，〈午餐：阿瓊特伊莫內的花園〉（ *Le Déjeuner : le jardin de Monet à Argenteuil* ），約 1873
油畫，160 × 201 cm
奧塞美術館，巴黎

1870 年代，卡耶博特在伊耶爾的老家畫了大量的作品。這張有著他的堂妹、姑姑、家族的一個朋友以及坐在最裡面的母親，成對角線分布排列的作品，就是在這個時期畫的。她們溫和而專注地忙著手上的事，以致我們幾乎分辨不太出她們的表情；這些女性彷彿各自關在自己的世界裡，就像在布爾喬亞的規矩下，她們平日在家的狀態一樣。

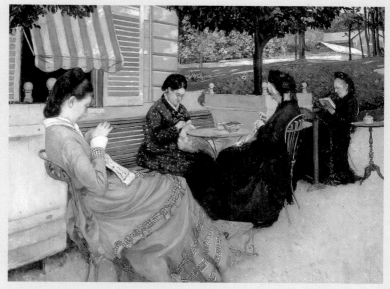

古斯塔夫·卡耶博特，〈鄉間群像〉（ *Portraits à la campagne* ），1876
油畫，98.5 × 111 cm
傑哈德男爵博物館（ musée Baron-Gérard ），巴約（ Bayeux ）

自然本身

印象派畫家是屬於戶外的,他們描繪風景,但更描繪自然,這是印象派藝術中一個重要的主題。秋天的顏色、陽光在水面上的閃爍、一場暴風雨或是單純的一陣風,對他們的創作來說都足矣。原本在學院中根據明確規範所制定的類型裡,那僅僅作為歷史場面之背景的風景跟著銷聲匿跡了。終結混凝紙般的岩石、無時不茂密的樹林和遠方透著藍的海平線吧!跟著印象派畫家,自然本身與各種元素在畫面裡各得其所,無須任何的理由。

季節

柯洛仍允許幾個寧芙女神隨意漫步,且巴比松畫派的畫家總是樂於在畫面上添幾個謙遜的農人或是溫和的牛群。印象派則完全擺脫所有學院期待的、老套的風景畫,這一場進行中的革命在他們手上完成了。自然本身就足以作為繪畫主題,甚至取之不竭。折服於自然的魔力,印象派畫家在季節的遞嬗裡,專注捕捉它多變的面貌。秋天火紅遍野,春天百花清新,夏天微濕悶熱,冬天昏昏欲睡,凡此種種都受到他們的喜愛。

卡彌爾·畢沙羅,〈春天,盛開的李子樹〉(*Printemps. Pruniers en fleurs*),又名〈果園、開花的樹,春天,彭圖瓦茲〉(*Potager, arbres en fleurs, printemps, Pontoise*),1877 油畫,65.5 × 81 cm,奧塞美術館,巴黎

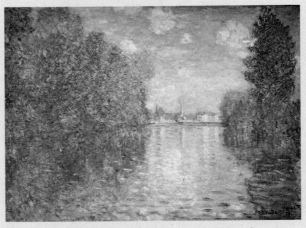

克勞德·莫內,〈阿瓊特伊的秋景〉(*Effet d'automne à Argenteuil*),1873 油畫,55 × 74.5 cm,科陶德藝廊,倫敦

阿弗列德・西斯萊，〈朗蘭灣的浪〉（*La Vague, Lady's Cove, Langland Bay*），1897
油畫，65 × 81.5 cm
私人收藏

海

波濤洶湧裡的熊熊砲火，或是
貧窮的漁夫從海裡拿得的那麼
點食物。海這個元素無須等待
印象派的到來，就已出現在
繪畫裡──英勇壯闊的戰爭場
面或人間的悲慘場景。然而，
印象派畫家以截然不同的手法
來處理海景，再也不必借助任
何理由來描繪海的風情。突然
間，層次紛陳的色彩讓海以原
本的面貌出現在畫面上，無論
是暴風雨或風平浪靜；咆哮怒
吼或莊嚴壯麗。這是第一次，
鼻孔因為微鹹的浪花而感到有
點癢……

克勞德・莫內，〈費康海邊〉（*Fécamp, bords de mer*），1881
油畫，65 × 80 cm
安德烈－馬勒侯現代藝術博物館，勒阿弗爾

克勞德・莫內，〈暴風雨，貝勒島海岸〉（*Tempête, côte Belle-Île*），1886
油畫，65 × 81.5 cm
奧塞美術館，巴黎

艾德加・竇加，〈海邊的房子〉（*Maisons au bord de la mer*），約 1869
粉彩，31.4 × 46.5 cm
奧塞美術館，藏放於羅浮宮，巴黎

水邊

印象派，這些對塞納河畔情有獨鍾的畫家，後來他們繪畫裡其中一個重要主題，即是水邊風情與變幻莫測的倒影。水，這個隨著表面永無休止地閃爍而流轉變化的題材，較其他元素都來得讓印象派著迷。在他們筆下，水不再是金屬板般不透光且均勻的平面；其透明性與無盡的色階一覽無遺；雲朵、河岸、船隻與陽光，持續而從不重複地映照其中。

克勞德・莫內
〈睡蓮、水景、雲〉（*Nymphéas, paysage d'eau, les nuages*），1903
油畫，73 × 100 cm，私人收藏

「我再次重新嘗試不可能做到的事：水以及在水底搖曳擺動的草。……欣賞它們讓人讚嘆不已，然而想描繪出他們卻令人發狂。總之，我每天都因為這件事與自己搏鬥。」

莫內，寫給居斯塔夫・杰弗華
（Gustave Geffroy）的信，1890 年 6 月 22 日。

克勞德・莫內，〈阿瓊特伊橋〉（*Le Pont d'Argenteuil*），1874
油畫，60.5 × 80 cm，奧塞美術館，巴黎

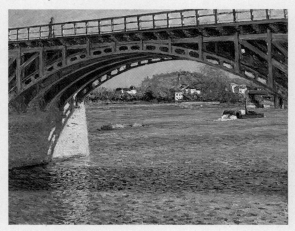

古斯塔夫・卡耶博特
〈阿瓊特伊橋與塞納河〉（*Le Pont d'Argenteuil et la Seine*），約 1883
油畫，65.5 × 81.6 cm，私人收藏

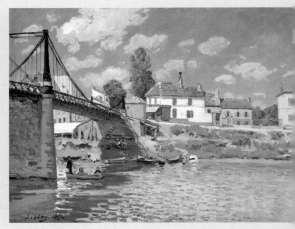

阿弗列德・西斯萊
〈新城－拉加倫之橋〉（*Le Pont à Villeneuve-la-Garenne*），1872
油畫，49.5 × 65.4 cm，大都會藝術博物館，紐約

天空

雲的飄忽、天青一角、暴雨、如火般絢麗的夕陽……
天空中無時無刻的起伏變化，本身就是印象派的題材。離開畫室到外面創作，為的就是找尋、轉繹戶外閃爍的光線。而印象派畫家對這些無止境的自然變奏永遠無法放手。天空，這個當他們面對自然取景時，總是不時抬頭凝視的對象，再也無法用畫面上方一道簡單的藍或灰來表示。天空上有許多值得關注的事情正進行著……地平線往下移了，寬廣的空間在筆刷的起落中開展。

〈狂風〉、〈暴風雨〉、〈雪景〉、〈結霜〉、〈日落〉或是〈印象，日出〉……這些畫作名稱，盡是些新穎的字眼。印象派畫家選擇用它們來命名畫作，這對他們全新的關注而言極具意義。捕捉稍縱即逝的一道光、一種大氣的流動，這即是他們追尋的，一種不可能的挑戰。

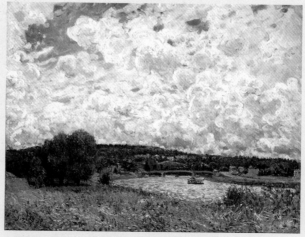

阿弗列德・西斯萊，〈流經敘雷訥的塞納河〉（*La Seine à Suresnes*），1877
油畫，60.5 × 73.5 cm，奧塞美術館，巴黎

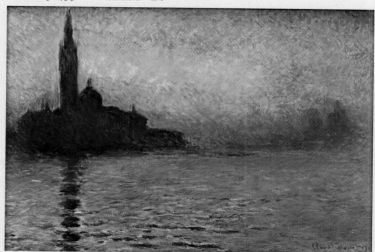

克勞德・莫內，〈晨曦中的聖喬治馬焦雷島〉（*Saint-Georges Majeur au crépuscule*），1908，
油畫，65.2 × 92.4 cm，威爾斯國家博物館（National Museum of Wales），卡地夫（Cardiff）

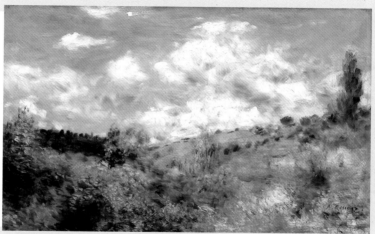

奧古斯特・雷諾瓦，〈一陣風〉（*Le coup de vent*），1872
油畫，52 × 82.5 cm，菲茨威廉博物館（Fitzwilliam Museum），劍橋大學

［口］駐足影像

奧古斯特・雷諾瓦
〈鞦韆〉（*La Balançoire*）
1876
油畫，92 × 73 cm
奧塞美術館，巴黎

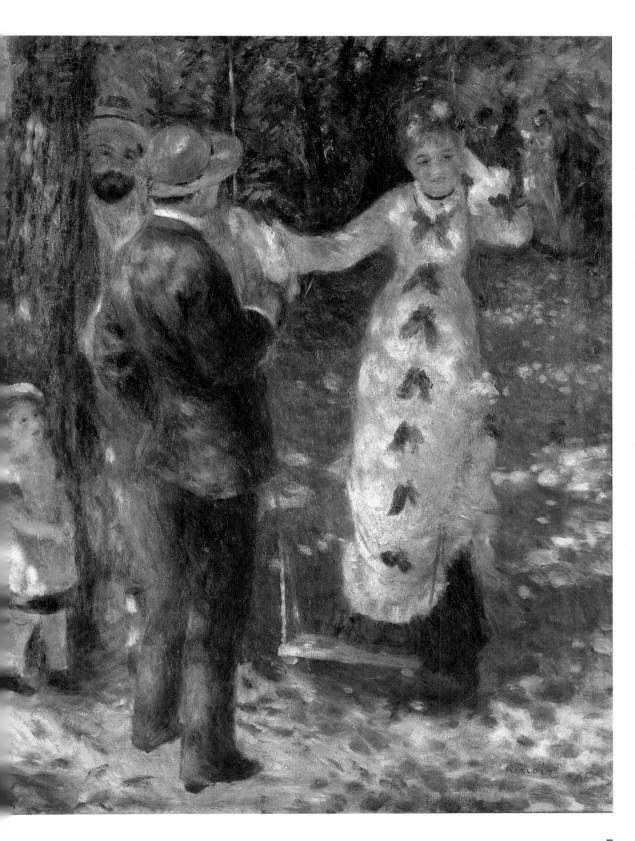

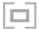

〈鞦韆〉

奧古斯特·雷諾瓦，1876

鞦韆旁邊哪有什麼新鮮事……但沒想到！一個背對著的男人、一個眼光望向另一邊的女人、一張從後面背景露出來的臉、一個站在角落觀察這景象的小女孩……印象派畫家拒絕偉大的主題，偏好這些微不足道、如攝影般被捕捉的瞬間。

畫面上這位蒙馬特女孩珍妮，被雷諾瓦的弟弟艾德蒙還有畫家諾貝特·戈內特（Norbert Gœneutte）圍繞著，而這三位人物也出現在〈紅磨坊的舞會〉（*Bal du moulin de la Galette*）裡。

雷諾瓦借用點點團狀的陰影來表現陽光穿透葉子造成的光影。然而如此傳神的處理卻遭到了猛烈的批評。

與〈紅磨坊的舞會〉同樣繪於1876
年的夏天，這件作品捕捉了星期天
午後，大眾休閒場所裡無憂無慮的
氛圍——這是所有主題中雷諾瓦
最珍視的一個。

就像飛快的速寫般，雷諾瓦將景深拉遠來處
理背景裡的那群人。

「對我來說，一幅畫必須是親切、
歡樂且美的事物，是的，美的！生
命中已有太多令人厭煩的事物，無
須我們再製造更多。」

奧古斯特・雷諾瓦

小女孩眼中的驚奇，與年輕女子的不
自在相對。擅長描繪孩子的雷諾瓦，
完美地捕捉到她的純真可愛。

克勞德‧莫內
〈聖丹尼斯路，1878 年 6 月 30 日的慶典〉
（*La Rue Saint-Denis, fête du 30 juin 1878*）
1878
油畫，76 × 52 cm
盧昂美術館，盧昂

色彩
超越一切

貝爾特・莫里索
〈梅尼爾城堡的鴿棚，朱吉耶鎮〉
（*Pigeonnier au château du Mesnil, Juziers*）
1892
油畫，41×33 cm
私人收藏

這些揹著畫架到戶外去的印象派畫家提出了許多具革命性的觀點，其創作手法亦將在再現的準則上掀起驚濤駭浪。比起在畫室裡根據既定規則與預設立場重組題材，他們擁有的是面對描繪對象那直接而敏感的體驗；透過這樣的挑戰，一種新繪畫很快相應而生。不再有習作、不再有預先準備的畫稿、不再有範本或固有色，所有關於美術的準則，無論是學校或學院裡教的，統統捨棄。在激動而快速的筆觸下，色彩取得主導，重新詮釋了形式、調性、印象。純粹精神性的圖式，原本先勾勒出形狀而讓色彩附著於上的輪廓線條消失了，一切只剩下震盪、色彩、生命力和流動感。就像卡彌爾・毛克萊（Camille Mauclair）後來如此一針見血地寫道：「當學院派只看到被輪廓線所包圍的造型時，印象派看到真實生動的線條，不具幾何形狀但透過無數不規則的筆觸堆疊而成，遠遠望去，形塑出生命。當學院派根據一種可簡化至純粹理論性圖畫的

框架，以相應而規矩的景深層次來擺放事物時；印象派理解的透視，則是藉由無數細小的色調與筆觸、空氣狀態的多變而建立起來的，伴隨著並非靜止而是充滿動感的鏡頭。」（《印象派：它的歷史、美學與代表性人物》〔*L'Impressionnisme. Son histoire, son esthétique, ses maîtres*〕，1903 年）。這種極端、令人陶醉的經驗也經常造成透視的消失，空間是以層層色彩堆疊建構而來，再也沒有消失線，沒有輪廓。線條——教育系統與學院藝術中不可取代的基石，已不再流行。以往畫家為了抹除筆觸、從一個色調過渡到另一個色調而小心翼翼使用的色彩，如今無須試圖隱藏，直接落在畫面上。為了慶祝國慶而掛滿國旗的街道，因光

「固有色」的終結

印象派畫家敲響了「固有色」的喪鐘。「固有色」是學院派要求用來詮釋事物及表面，不考慮光線、氛圍或是鄰近色所造成改變的用色原則。

這是一種觀點上革命性的改變，由謝弗勒在色彩上的科學研究、直接從自然取景的戶外寫生與昔日擅長運用色彩的大師之習作中獲得證實。其中的寓意：色彩是一切！

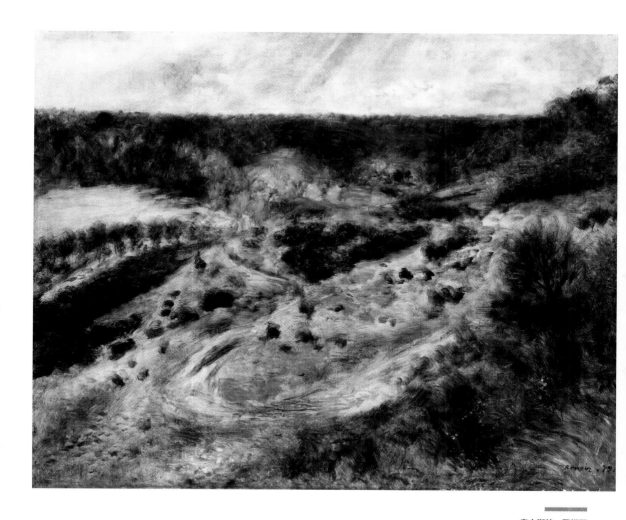

奧古斯特・雷諾瓦
〈瓦居蒙特的道路〉
（*Route à Wargemont*）
1879
油畫
托萊多藝術博物館，
托萊多（Toledo）

線而使得顏色更加鮮艷的景致，抑或熱氣蒸騰暈染擴大了輪廓，
這些經驗都讓印象派心蕩神馳。近似速寫的成品，與人們眼睛習
慣在展覽牆面上所看到的作品如此不同，衝擊猛烈。然而革命已
在路上，不打算停下來，色彩的解放追了上來，莫內與雷諾瓦在
他們生命的盡頭將之推展到極致；還有，跟著他們的足跡而來
的，20 世紀初的野獸派。

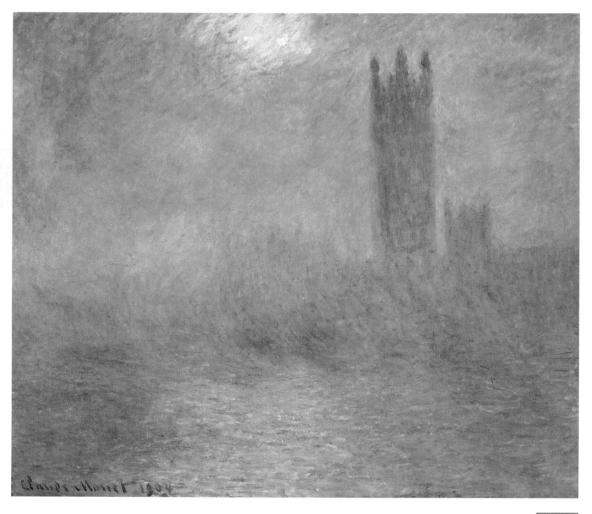

莫內有系統地將筆觸碎化為大量色點，表現出籠罩於
霧裡的倫敦在光線衍射下的景致。一切彷彿逐漸消
逝、瀰漫開來，就算是堅固的國會大廈也不例外。

「看看提香，看看魯本斯，他們陰影的處理多麼細緻，細緻到可以穿
透。陰影不是黑的，沒有任何陰影是黑的。陰影始終帶有某種色彩，
自然裡有的即是色彩。而黑與白不是色彩。」

雷諾瓦，轉引自約翰・雷瓦爾德《印象派史》，1971 年。

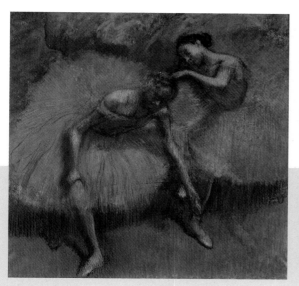

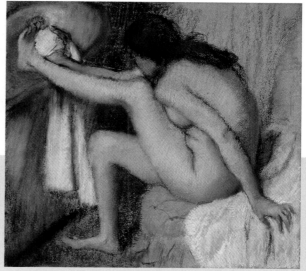

艾德加・竇加
〈黃與粉紅的兩位舞者〉（*Deux Danseuses jaunes et roses*）
1898
粉彩，106×108 cm
國立美術館，布宜諾艾利斯（Buenos Aires）

艾德加・竇加
〈梳洗中的女人擦拭著左腳〉（*Femme à sa toilette essuyant son pied gauche*）
1886
粉彩繪於紙板上，50.2×54 cm
大都會藝術博物館，紐約

竇加與粉彩藝術

竇加是素描的信徒，作畫時游刃有餘且節制洗鍊；而畫粉彩的竇加則任由色彩引爆，手法俐落。通常他對私密場景才採用這種技法，捕捉稍縱即逝的瞬間，將之化為永恆。在這梳洗場景裡，其空間處理方式拋開傳統透視規則，成為僅由色彩建構而來的層次傳達。或像是這兩位舞者，她們鮮艷的芭蕾舞裙成為這幅畫的核心主題。

「人們認為將色點概略組構並置的畫法很容易，因為它看來模糊不清，比不上一張細細描繪的素描佳作——亦即學校教的那種。事實上，印象派畫家採用的技法是異常困難的。……當人們透過眼睛重組那些在畫筆下分解的事物時，才會驚愕地察覺這整個技法、整個排列的祕密規則，是如何支配著這些宛如暴雨噴發、聚集成堆的色點。這是貨真價實的一曲交響樂，每種顏色都對應到一種樂器，各司其職；而作畫的時間點，隨著它們紛陳的色調，意味著主題的銜接。」

卡彌爾・毛克萊，
《印象派：它的歷史、美學與代表性人物》，1903 年。

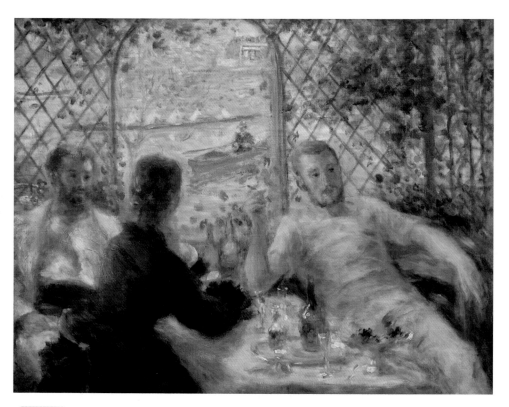

奧古斯特·雷諾瓦
〈在富涅茲家午餐〉（*Déjeuner chez Fournaise*）
或〈划槳手〉（*Les Canotiers*）
1875
油畫，55.1×65.9 cm
芝加哥藝術學院，芝加哥

由多個色彩平面構成，這幅畫的空間如粒子繽紛揚起，
犀利的調性凸顯夏日強烈的光線，讓人眼都花了！

「印象派畫家看見自然原本的面貌，並將之如實呈現；
換言之，就是只透過色彩的顫動。既非線條，亦非光、
造型、透視、明暗等天真的分類：在現實裡，一切均
化為色彩的顫動。」

朱爾·拉弗格（Jules Laforgue），《遺作合集，藝評，印象派》
（*Mélanges posthumes, critique d'art, l'impressionnisme*），1903 年。

克勞德·莫內
〈黃色鳶尾花〉（*Iris jaunes*）
1924-1925
油畫，150×130 cm
米歇爾·莫內（Michel Monet）收藏，吉維尼
阿麗絲·蝶伊亞德（Alice Tériade）收藏，巴黎

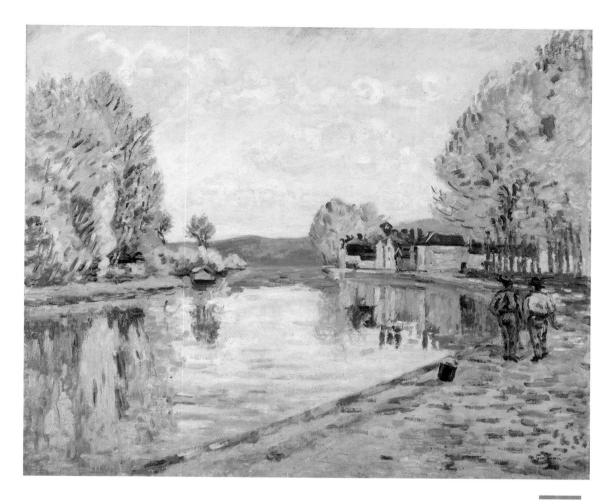

阿爾孟・基約曼
〈薩摩的塞納河〉（*La Seine à Samois*）
約 1898
油畫，60 × 73 cm
安德烈・馬勒侯現代藝術博物館，勒阿弗爾

畢沙羅的繪畫課

「精確的圖畫是乏味的，且會妨礙整體印象、破壞一切感官。不要中斷事物的輪廓，恰到好處的色點才是圖畫所需要的。……描繪事物的根本特質，嘗試用任何方法來表現，無須擔心技巧。……不要一區一區地描繪，整體性地畫，藉由筆觸、著色與濃淡在整幅畫上鋪滿深淺色調。……別害怕使用色彩，一步一步將作品完成。不要根據常規和原則來創作，而是描繪自己所觀察到、所感受到的那些。……面對自然無須膽怯，要勇於冒著失準、犯錯的風險。我們需要的導師只有一位——自然，它才是我們要時時討教的對象。」

畢沙羅給年輕畫家勒白（Le Bail）的建議，
轉引自約翰・雷瓦爾德《印象派史》，1971 年。

雪

對各種天氣現象變化相當敏感的印象派畫家，從雪景的研究裡證實了他們的直覺：陰影不是黑色而是多彩的，因為它遵循反射的定律。這論點難以說服他人，卻是鑽研繪畫的無盡泉源。

印象派畫家選擇樸實鄉野的角落來描繪雪景，藉以呈現其細膩的調色功力，體現一切彩色的倒影變化。明亮的顏料表現出事物炫目的美，打開了觀者的眼睛——他們原本已習慣19世紀使用瀝青顏料和暗色調的作品。這般強烈的亮度，以及用色彩來處理雪上的陰影與反射的方式都與傳統有所牴觸，因為截至當時，在畫室觀點下完成的雪景都是一片均勻的白。一場精湛的絕美練習，這個讓莫內、畢沙羅和西斯萊終其一生投注的主題，注定要流傳久遠。

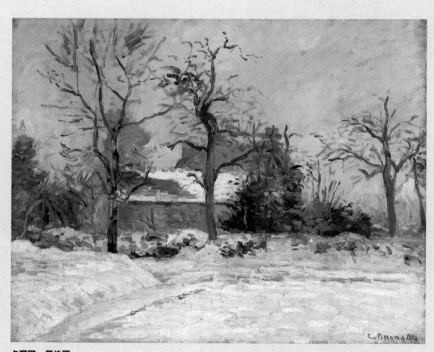

卡彌爾・畢沙羅
〈魯多維克・彼耶特在蒙富柯的家，下雪時〉（*La Maison de Ludovic Piette à Montfoucault, effet de neige*），1874
油畫，60×73.5 cm，菲茨威廉博物館，劍橋大學

「冬天來了，印象派畫家描繪雪景。他看到在陽光下雪的影子是藍的，於是不加思索畫下藍色的陰影。然而觀眾覺得好笑。」

泰奧多爾・杜瑞，《印象派畫家》，1878 年。

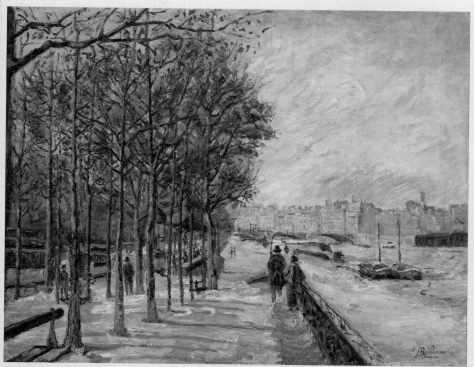

阿爾孟・基約曼，〈瓦呂貝廣場，巴黎〉（*La Place Valhubert, Paris*），1875
油畫，64.5 × 81 cm
奧塞美術館，巴黎

這幅雪景是在靠近埃特爾達附近、距離印象派第一次展覽的五年前完成的。畫面上沒有其他新鮮事，只見一隻喜鵲停在圍籬上。這顯示印象派畫家老早就對自然裡各種曇花一現、稍縱即逝的情境感興趣。一道陽光劈開陰影的層次，光線紮實地組構畫面，而單彩白色調宛如一場繪畫能量的精采演出。莫內原本打算以這幅畫參加 1869 年的沙龍展，但卻遭到退件，對審查委員會來說，還不熟悉如此清晰明亮的色調。

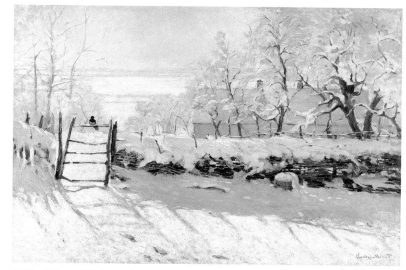

克勞德・莫內，〈喜鵲〉（*La Pie*），1868-1869
油畫，89 × 130 cm，奧塞美術館，巴黎

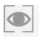

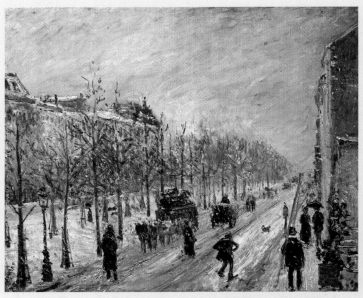

雪景經常在畢沙羅的作品
裡反覆出現，就像在其他
印象派畫家的作品裡一
樣，它始終是在厚重的白
大衣下沉睡的自然。例外
恰好彰顯了原則，這幅都
市景觀在黑與白靈巧的和
諧裡，披露出巴黎某條大
道上的行人，遇到了暴風
雪的情景。

卡彌爾・畢沙羅，〈外頭的街道，下雪時〉
（*Les Boulevards extérieurs, effet de neige*），1879
油畫，54 × 65 cm
馬摩丹博物館（Musée Marmottan
Monet），巴黎

阿弗列德・西斯萊，〈路維希恩的雪〉（*La Neige à Louveciennes*），1878
油畫，61 × 50 cm，奧塞美術館，巴黎

個性低調孤僻的西斯萊畫了許多雪
景，而其中如棉絮般略帶憂鬱的效
果彷彿回應他的性格。就像我們常
在他的畫裡看到，一條往地平線伸
展的路，其中一抹越走越遠的黑色
背影，正好位於中央。巨大的寂靜
在這貌似平凡的風景裡瀰漫開來，
而警醒的筆觸讓畫面活潑生動，挑
動著觀者的好奇心。

阿爾孟·基約曼，〈凹陷的路，下雪時〉
（*Chemin creux, effet de neige*），1869
油畫，66×55 cm
奧塞美術館，巴黎

奧古斯特·雷諾瓦，〈雪景〉（*Paysage de neige*），約 1875
油畫，51×66 cm，橘園美術館（musée de l'Orangerie），巴黎

「自然裡不存在白色。您既然承認在雪之上有一片天，而您的天空是藍的，這藍理當映在
雪上。早晨的天空帶著綠和黃，若您是在早晨作畫，畫面中的雪也應該要沾染上這些色
彩。如果您是傍晚畫的，那就要添上紅與黃。」

雷諾瓦，轉引自約翰·雷瓦爾德《印象派史》，1971 年。

［四］

駐足影像

克勞德・莫內
〈火雞〉（*Les Dindons*）
1876-1877
油畫，147 × 172 cm
奧塞美術館，巴黎

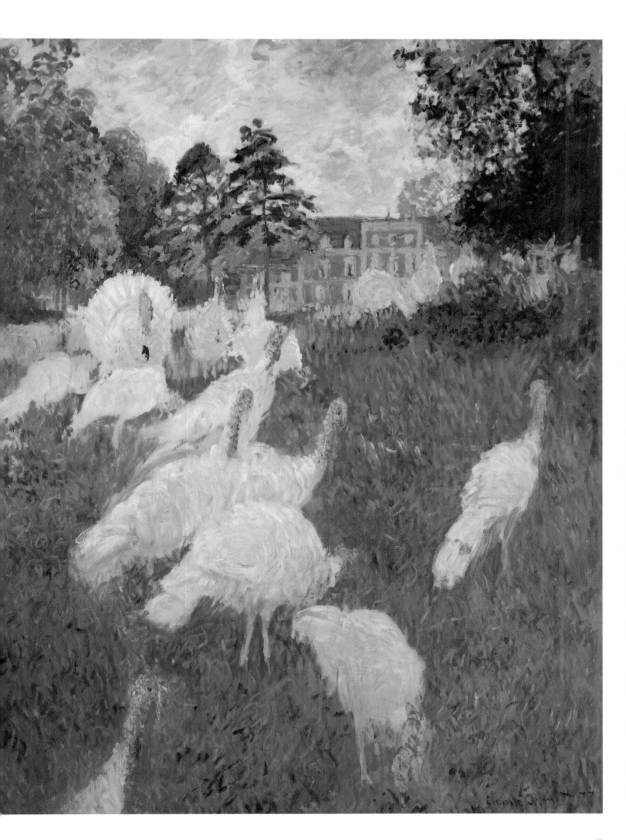

〈火雞〉

莫內，1876-1877

這幅大膽的創作是莫內接受艾涅斯特‧歐瑟德（Ernest Hoschedé）的委託，為其蒙特杰翁堡（château de Montgeron）大沙龍而畫，是四片裝飾畫的其中一片。委託人的城堡被遺棄在遠遠的背景處，外型毫不起眼，主體讓位給群聚的火雞。畫家側重的描繪對象令人驚訝，但色彩才是他真正的主題。

火雞白色的羽毛沾染了藍，既凸顯量體，亦說明了之於印象派，陰影從來不是黑的。

在前景裡伸長脖子四處啄食的火雞，讓人意識到這幅畫不過是更為廣大之現實的一角。莫內在此引入「鏡外」的嶄新概念。繪畫的構成不是一自我封閉的世界。

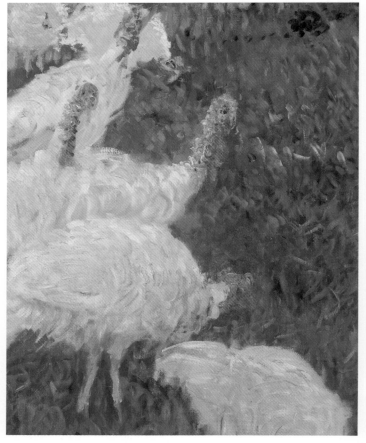

「這幅知性且手法如此生動的裝飾畫，比即興的日本畫還生動，引起……瘋狂大笑，大家笑得前俯後仰、身體都要揪成一團，抱著肚子……我聽到的笑聲是來自那些值得尊敬的人……」

奧柯塔夫·米爾博（Octave Mirbeau），〈藝術筆記：克勞德·莫內〉（*Notes sur l'art : Claude Monet*），《法國報》（*La France*），1884 年 11 月 21 日。

獨特的一幅畫

主題選擇上的大膽，一如作品裡對生活與自然的獨特感知。1877 年，這幅畫在印象派第三次展覽展出時，並未受到一致的認同，實際上差遠了。然而莫內對它情有獨鍾，從這個藏家到下個藏家，持續關注其去向。1903 年，他對杜宏-胡耶爾先生表示希望他能買下這幅畫，可惜這個願望未曾實現。

靈活生動的筆觸，依據不同描繪對象而巧妙調整，不管是草地、雲朵或天空，走勢游刃有餘。

陽光透過火雞羽毛形成一圈圈光暈，顯示莫內對光影遊戲的熱衷，而這也成為他未來繪畫裡的重要主題。

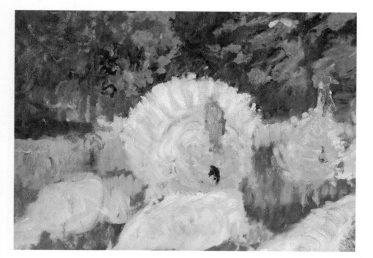

「『看到那房子沒有？火雞怎麼可能進得去，透視更是完全說不通……』因為對我們而言，藝術原本不是表現當下：不是一種純粹的情感，無論對錯，只根據其強度而展現的當下；從前我們相信的是藝術的法則，透視、解剖……」

喬治·摩爾（George Moore），《一個年輕人的告解》（*Confessions of a Young Man*），倫敦，1917 年。

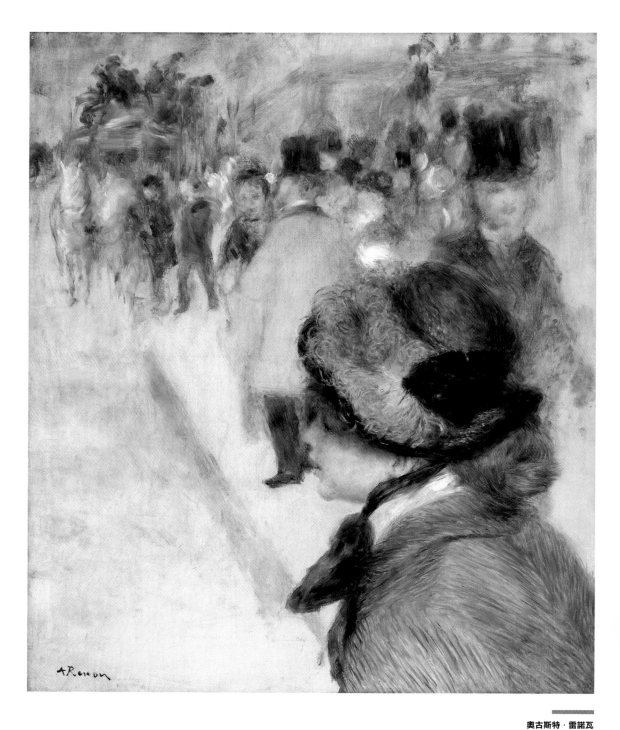

奧古斯特・雷諾瓦
〈克利希廣場〉（*La Place Clichy*）
約 1880
油畫，64 × 53.5 cm
菲茨威廉博物館，劍橋大學

捕捉瞬間

對當代世界的好奇，追隨身為藝術家的主觀性，印象派畫家腳踏實地從真實生活切入。擺脫學院派那拼湊型的作品，他們對周遭投以嶄新、坦率的眼光。一張白紙攤在他們面前，一切等待塑造。前所未見的題材紛至沓來，感官甦醒，個人經驗融入了藝術行為之中。突然間，繪畫不再是規則的應用或陳腔濫調的重製，而是真切的創造。

貝爾特・莫里索
〈奶媽〉（*La Nurse*）
1879
油畫，50 × 61 cm
華盛頓，私人收藏

帶著畫架到戶外去，正回應了想更貼近世界真實面貌、貼近自身感受的意圖。此一關鍵舉動引起熱烈的迴響，因為首先它要求的便是捕捉瞬間。禁止回到畫室裡再加工，印象派畫家選擇保留完整無瑕的印象，最初的初稿。他們也強調速度之必要，因為不會有修改或後悔的機會。

在藝術創作的原初衝動裡捕捉片刻的稍縱即逝，這意味著要畫得很快、根據描繪對象相應調整，幾乎是處在一種急迫狀態裡——得趕在小孩抬起頭之前、雲朵遮住陽光之前。這種捨棄一

奧古斯特·雷諾瓦
〈根息島的于耶特磨坊海灣〉
(*Baie du moulin Huet à Guernesey*)
約 1883
油畫，29.2 × 54 cm
國家藝廊，倫敦

切學院所教導的步驟之殊異手法，造就筆觸的自由，筆觸既是色彩亦是線條，筆尖起落之際捕捉曇花一現，捕捉時下潮流。畫畫成為一種物理的、手勢的、情感的行為，而不是應用的、理性的。

圖畫直接出現在畫布上，無須打草稿，而畫作保留這種未完成的面向，接近速寫——這是評論者對印象派畫家激烈的譴責。某些人，比如莫內或貝爾特·莫里索，終其一生都專注於這種既嚴苛又直覺的實踐；其他的，比如雷諾瓦後來有一陣子放棄過這種創作方式；或也有不曾採用此技法的，比如竇加。但無論其創作之路怎麼走，徹底投入戶外寫生與否，主題是岸邊還是巴黎街道，他們全都參與了捕捉生活瞬間的挑戰。攝影的瞬時性在他們的腦海裡揮之不去。被切截的人物離開框外或進入框內，形式顯

「他們試著描繪行人的腳步、動作、紛亂與錯身，就像試著描繪葉子的窸窣晃動，水面細緻的波紋與空氣浸潤在光線裡的輕顫；如同掌握陽光折射的虹彩，他們亦善於表現陰天時溫柔的包覆。」

艾德蒙·杜朗提，《新繪畫》
(*La Nouvelle Peinture*)，1876 年。

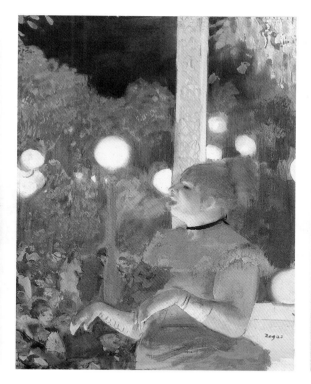

竇加十分擅長攝影式取景，開創了建構空間的新型手法。他關注如何轉譯眼前所見之現實，針對在他之前那些約定俗成的主題，提出不同的處理方式，比如這位梳妝的女人。我們已然遠離傳統維納斯洗浴的形象，然相較之下，他這種直接坦率的視角，將被認為粗俗下流。

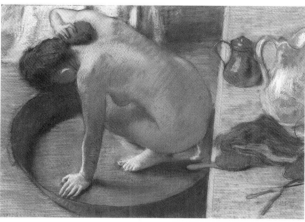

艾德加・竇加
〈狗之歌，艾瑪・瓦拉東〉（*La Chanson du Chien, Emma Valladon*），
又名〈咖啡音樂會裡的泰瑞莎〉（*Thérésa au café-concert*）
約 1876-1877
不透明水彩與粉彩，單版畫，57.5 × 45.5 cm
亨利・哈維邁耶（Henry Havemeyer Jr.）收藏，紐約

艾德加・竇加
〈浴盆〉（*Le Tub*）
1886
粉彩繪於厚紙板，60 × 83 cm
奧塞美術館，巴黎

得模糊，宛如現實的專屬瞬間動態。比起古典造型的固定性與靜止，現代生活的短暫、稍縱即逝或時下潮流更是吸引著印象派畫家。

　　忠於風景且極熱衷戶外寫生，莫內將瞬息萬變，持續變動的大氣現象視為一生的創作主題。旗子因風而起的劈啪聲、日落的璀璨召喚著他，就像他晚年時，與吉維尼花園睡蓮池裡永不停歇的倒影糾纏不休。貝爾特・莫里索亦擁有這樣的雄心壯志，但更為謙卑內斂，忠實面對她看著描繪對象時，第一時間興起的衝動。就連竇加、卡耶博特這些作品是全部或部分在畫室完成的藝術家，對現實與瞬時性的渴望是並存的；他們的觀點帶有攝影的思考，這從畫裡即可一窺端倪。生活就在其中，顫動著，在這些如常過活而突然被捕捉的人物裡，他們時而出現忽而隱沒在畫框

擅長描繪微小纖細與冷清僻靜風景的西斯萊,也懂得如何生動傳達運動賽事的刺激、風中飄揚的旗幟。

內外。夜總會的歌手上台了,歌劇院的小老鼠正在排練或退到舞台旁邊打著呵欠,走在巴黎街道上的行人腳步急促,划槳手的肌肉在夏日驕陽裡鼓起,擺動的瞬間被凝固在畫面上。

貝爾特・莫里索
〈洗手盆旁的孩童〉（*Enfants à la vasque*）
1886
油畫，73 × 92 cm
馬摩丹博物館，巴黎

貝爾特・莫里索對童年的主題感知敏銳，在巴黎維爾居斯特路家中捕捉小女孩在客廳玩耍的片刻時光。她那靈動快速的筆觸既像速寫又是繪畫；有很長一段時間，其繪畫中這種未完成的狀態經常為人所批評。

古斯塔夫・卡耶博特
〈歐洲橋〉（*Le Pont de l'Europe*）
1876
油畫，124.7 × 180.6 cm
小皇宮博物館（Musée du Petit Palais），日內瓦

筆直的人行道與嶄新的歐洲橋交錯的鐵架讓構圖顯得紮實，這幅畫宛如日常的吉光片羽——一對伴侶邊走邊聊，行經的火車冒出煙，前景有狗兒突然地闖入。

系列

捕捉瞬間現實的稍縱即逝，如此艱鉅任務讓印象派畫家不斷圍繞著同樣的主題創作，比如風景之於莫內，小女兒茉莉之於莫里索，或是排練中的舞者之於竇加。這樣的執念促使某些畫家刻意發展出「系列」作，作為其追求的終點或是承認自己無力企及⋯⋯

克勞德・莫內
〈瓦朗日維勒的教堂，逆光〉（*Église à Varengeville, à contre-jour*），1874
油畫，65 × 81 cm
巴柏現代藝術中心（The Barber Institute of Fine Art），伯明罕大學
（University of Birmingham）

「我經常跟著莫內追尋印象。實際上，他已不再是畫家而像是獵人。他會跟著一群孩童，一畫好幾幅，五或六幅都畫同樣的主題，然而時間不同、效果不同。他畫著他們，並根據天色變化輪流一個換過一個。這個畫家啊，面對他的描繪對象，等待並觀察著陽光與陰影，幾筆起落擷取消逝的光與飄過的雲⋯⋯我就看著他這樣攫住白色懸崖上一道耀眼的光，以黃色調的流淌將之凝固，讓這難以捕捉且炫目的片刻呈現奇特而讓人意想不到、瞬息即逝的效果。另一次，他把一陣打在海上的暴雨抓滿手，隨即用力拋擲在畫布上；而他這樣畫出來的，真的是雨。」

莫泊桑，〈一位風景畫家的生活〉（*La vie d'un paysagiste*），《吉爾・布拉斯日報》，1886 年 9 月 28 日。

莫內

很早便直接取景於自然的莫內，企圖與風景合而為一，而很快地，風景畫幾乎成為他唯一的創作重心。1876 年設置好的船屋畫室，回應了他想盡可能親近、融入自然的深切渴望。而他從 1880 年代初期開始有計畫地往返普維爾和埃特爾達，在那裡瘋狂創作。他會同時畫好幾幅畫，隨著當天的光線和時辰，在畫架間輪替遊走。某些主題比如瓦朗日維勒海關駐防小屋或是埃特爾達的大岩門，便一再反覆出現。後來他定居吉維尼，終於著手發展出真正的系列作，他會選擇一個明確的主題，從黎明到黃昏在不同時間裡作畫，但始終取景自同一個角度。另外像是 1900 年那些倫敦國會大廈景致，手法或有差異，但呼應了同樣的關注。至於吉維尼花園裡的睡蓮——佔據了莫內人生最後二十年的唯一創作主題——則透過無盡的變奏，極端地，將這個畫家只想專注在單一題材上的瘋狂念頭表露無遺。

「每天我有新的增補，驚訝於某些之前尚未領略的事物。這多麼困難啊！但卻是有效的。……我中斷了，我不想畫了，而且……我一整晚都作惡夢：大教堂倒塌壓在我身上，看起來是藍或粉紅或黃的。」

莫內寫給阿麗絲・歐瑟德的信，盧昂，1892 年 4 月 3 日。

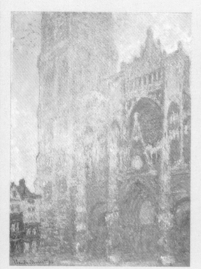

克勞德・莫內
〈盧昂大教堂，正門與阿爾班塔（早晨），白色調〉（*La Cathédrale de Rouen, le portail et la tour d'Albane*〔*effet du matin*〕, *Harmonie blanche*），1893-1894
油畫，106.5 × 73.2 cm
奧塞美術館，巴黎

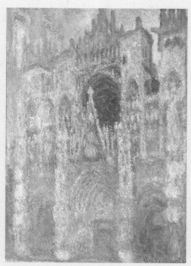

克勞德・莫內
〈盧昂大教堂，正門與阿爾班塔（烈日），藍與金色調〉（*La Cathédrale de Rouen, le portail et la tour d'Albane*〔*plein soleil*〕, *Harmonie bleue et or*），1893-1894
油畫，107 × 73.5 cm
奧塞美術館，巴黎

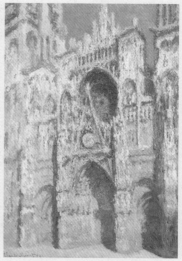

克勞德・莫內
〈盧昂大教堂，正門（早晨的陽光），藍色調〉（*La Cathédrale de Rouen, le portail et la tour d'Albane*〔*soleil matinal*〕, *Harmonie bleue*），1893-1894
油畫，92.2 × 63 cm
奧塞美術館，巴黎

盧昂大教堂

盧昂大教堂系列，是莫內在 1892-1893 年這兩年的二月至四月中，兩次有計畫到盧昂小住的期間所繪製，接著再進畫室裡完成的作品；將他之前曾嘗試過、具規劃性的系列推至巔峰。教堂西邊的立面，幾乎透過一模一樣的角度重複出現。眼前的建築不再是古蹟，光線才是作品中單獨、唯一的主題，穩固的建築在顫動的筆觸裡解體。

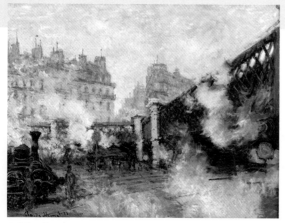

克勞德・莫內，〈歐洲橋，聖拉札火車站〉（*Le Pont de l'Europe, gare Saint-Lazare*），1877
油畫，64 × 81 cm，馬摩丹博物館，巴黎

著迷於現代性與蒸汽火車頭噴出的渦狀煙霧，莫內在 1877 年 1 月取得許可，得以在聖拉札火車站裡頭創作。他總共畫了 12 幅，部分作品在當年春天第三次印象派展覽展出。這些作品的取景角度各有千秋，但莫內藉由不同構圖來表現同一主題的意圖已悄然而生。

乾草堆

白雪紛飛的冬日或金光耀眼的炎夏，黃昏或澄澈晨光裡，剛搬到吉維尼不久的莫內，投注在這個主題上，發表了超過20幅的系列作品。靜止而具有完美幾何量體的乾草堆，讓他得以專心觀察一整天或不同季節的光影變化。

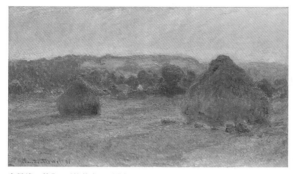

克勞德·莫內，〈乾草堆，夏末〉（*Meules, fin de l'été*），1890-1891
油畫，60×100.5 cm，芝加哥藝術學院，芝加哥

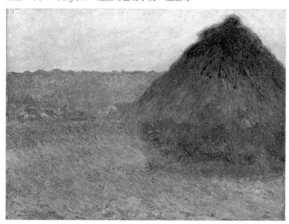

克勞德·莫內，〈乾草堆〉（*Meule*），1891
油畫，73×92 cm，私人收藏

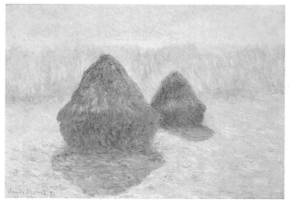

克勞德·莫內，〈乾草堆（下雪的晴日）〉（*Meules de foin〔effet avec neige et soleil〕*），1891
油畫，65.4×92.1 cm，大都會藝術博物館，紐約

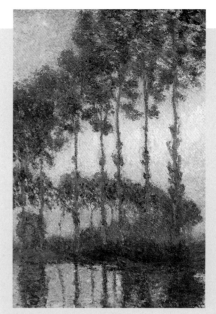

克勞德·莫內，〈埃普特河畔的白楊木，黃昏〉（*Peupliers au bord de l'Epte, crépuscule*），1891
油畫，100×65 cm
波士頓美術館，波士頓

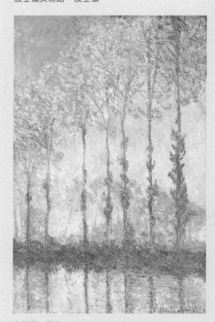

克勞德·莫內，〈白楊木，白與黃的效果〉（*Les Peupliers, effet blanc et jaune*），1891
油畫，100×65 cm
費城美術館，費城

同年，莫內發展了另一個系列，主題是林立在埃普特河畔的白楊木，就在蕁麻島（île aux Orties）對面，靠近吉維尼。是年三月，杜朗-胡耶爾在他的畫廊展出其中15幅作品，這是莫內首次展出系列作。

西斯萊

全心投入風景畫的西斯萊，刻意選擇了同樣的主題，有時也的確形成了系列作，不過他的手法較具針對性，不像莫內那麼有系統。1876 年他親眼目睹了瑪爾利港淹水的情況，靈感激發，在淹水期間不同的時刻裡創作了 6 幅角度幾近相同的作品。盧瓦爾河畔、橋、莫雷的景致，某些題材如同主旋律般返回他的作品裡。1893-1894 年間，他以正好位在住處對面的莫雷教堂為題，發展了 14 幅系列作。傍晚、早晨、正午……光線是西斯萊真正的主題。

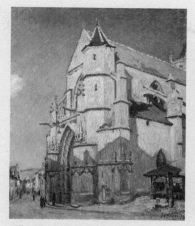

阿弗列德·西斯萊，〈傍晚的莫雷教堂〉（*L'Église de Moret, le soir*），1894
油畫，101 × 82 cm
巴黎市立美術館，巴黎

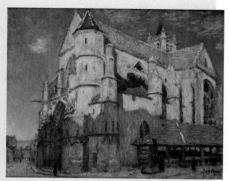

阿弗列德·西斯萊，〈烈日下的莫雷教堂〉（*L'Église de Moret, plein soleil*），1893
油畫，67 × 81.5 cm
盧昂美術館，盧昂

畢沙羅

畢沙羅到了晚年才投入單一主題的創作，一個主題有時佔據他很長一段時間，有時僅限於某個特定時刻。從 1883-1903 年間，他在諾曼第的盧昂、迪耶普與勒阿弗爾這三個港口發展出一系列重要的作品。因著連續七次短期居留，畢沙羅從同樣的角度描繪出明亮、多雨或是霧氣朦朧的風景。1898 年，為了表現充滿娛樂氣息的景致，他在巴黎的羅浮宮大飯店租了個房間，往外望去即是法蘭西劇院廣場旁的歌劇院大道。接下來的兩年，從里沃利街的公寓裡，他發展出一系列卡魯索凱旋門和杜勒麗花園的風景畫；而

卡彌爾·畢沙羅，〈領航員小海灣，勒阿弗爾，早晨，陽光，漲潮〉（*L'Anse des Pilotes, Le Havre, matin, soleil, marée montante*），1903
油畫，54.5 × 65 cm
安德烈－馬勒侯現代藝術博物館，勒阿弗爾

卡彌爾·畢沙羅，〈領航員小海灣與東邊的防波堤，勒阿弗爾，午後陽光普照〉（*L'Anse des Pilotes et le brise-lame est, Le Havre, après-midi, temps ensoleillé*），1903
油畫，54.5 × 65.3 cm
安德烈·馬勒侯現代藝術博物館，勒阿弗爾

1901、1903 年則分別投入以新橋、皇家橋為主題作畫；與此同時，其他創作也持續進行著。

［回］駐足影像

克勞德・莫內
〈戶外人物寫生練習：撐陽傘的女人轉向左邊〉
（*Essai de figure en plein air :*
femme à l'ombrelle tournée vers la gauche）
1886
油畫，131 × 88 cm
奧塞美術館，巴黎

〈戶外人物寫生練習：
撐陽傘的女人轉向左邊〉

莫內，1886

莫內這幅 1886 年的作品裡，專注於捕捉蘇珊·歐瑟德（Suzanne Hoschedé）——他的繼女（也是他偏愛的模特兒）散步回來的身影。這樣的構圖他畫了兩幅，少女凸顯於背景天空之前，一則轉向右邊，一則轉向左邊，如同這一幅。

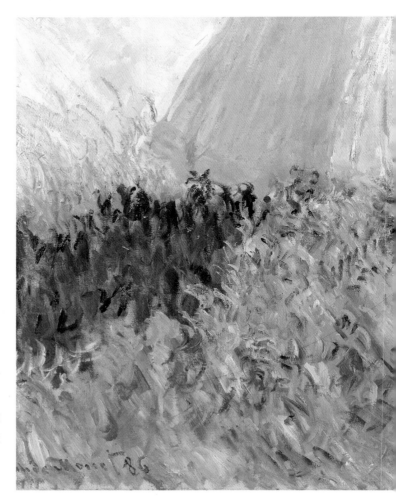

敏捷而細小的筆觸交錯，便足以表現出因為風勢而仆倒的草浪。綠、黃、藍、褐、淺紫……莫內毫無預設立場，依照眼睛所見來呈現自然多彩的面貌。

天空裡的動態就跟水的流動一樣，是莫內重要的主題。快速的筆刷表現出大氣中的變化，呈現如速寫般的效果。

根據某些人的看法，蘇珊·歐瑟德走在斜坡上的身影讓莫內憶起他第一任早逝的妻子卡蜜兒，當時他喜歡描繪她與他們的小兒子共聚的時光。畫中女子因絲巾遮蔽而顯得模糊的臉，更驗證了這樣的假設。

這幅繪於十一年前的畫家之妻卡蜜兒與小兒子的畫像，與1886 年這幅畫的相似度令人訝異。無論是否出於無意識，兩者構圖雷同，站立的女子撐著陽傘，微抬的仰角，背景是夏日的天空，唯一差別是旁邊的孩子。

克勞德·莫內
〈撐陽傘的女人，莫內的妻與子〉
（*Femme à l'ombrelle, Madame Monet et son fils*）
1875
油畫，100 × 81 cm
國家藝廊，華盛頓特區

印象派，
一種分歧的系統

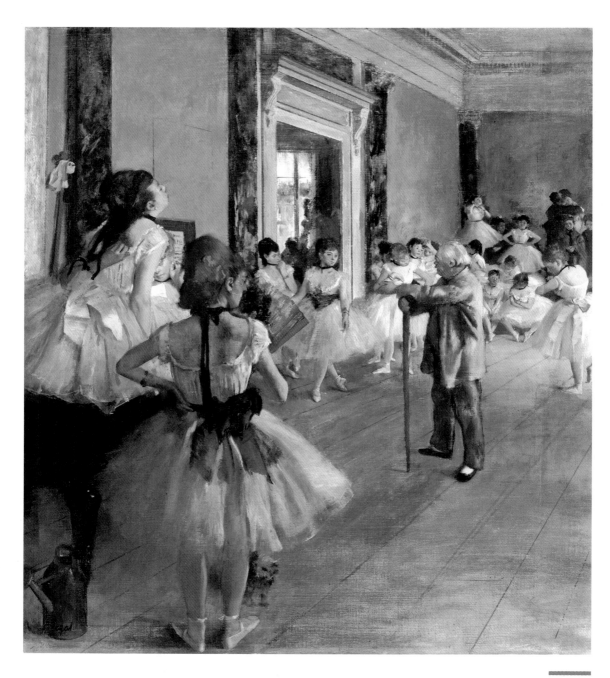

艾德加‧竇加
〈舞蹈課〉（*La Classe de danse*）
約 1873-1876
油畫，85.5 × 75 cm
奧塞美術館，巴黎

會外展

獨立藝術家在官方沙龍之外，亦千篇一律吃了閉門羹，彼時的法國藝術圈幾乎不給他們任何立足之地。這些未來的印象派畫家，不願意被既定範本所約束，決定自由實踐他們的藝術，於是得自力更生，想辦法讓大眾認識他們的繪畫。先是蓋爾波咖啡館，接著是新雅典，他們在那裡激烈辯論、交流想法。被禁止展出，簡直讓人難以接受！那麼，最佳的反擊便是：籌畫一場展覽。他們從著名前輩的經驗裡得到啟發：庫爾貝在 1855 年萬國博覽會旁邊自行搭建了個人展館；十二年後，1867 年的萬國博覽會，他再次獨立展出，而馬內隨之跟進。

第一次，由一小群人發起的嘗試因為資金不足宣告失敗。隨即迎來普法戰爭、巴黎公社。待混亂的時局告終，計畫才重啟。莫內於 1873 年再度號召，獲得了一致的聲援；進入評估籌備階段後，大家集思廣益為開發新模式而努力；每個人觀點各有歧

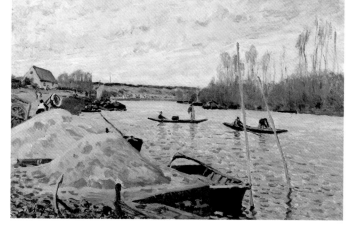

阿弗列德·西斯萊
〈瑪爾利港的塞納河及沙堆〉
（*La Seine à Port-Marly, tas de sable*）
1875
油畫，55 × 74 cm
芝加哥藝術學院，芝加哥

印象派第一次展覽時，莫內 34 歲、雷諾瓦 33 歲、西斯萊 35 歲、竇加 40 歲、塞尚 35 歲而畢沙羅 44 歲。

異，然必須取得共識。最後，他們放棄原本要邀請如庫爾貝或柯洛等重要前輩的念頭。至於馬內，儘管與印象派團體往來密切，也關注他們之後每一次展覽，卻拒絕涉入其中；他寧可冒著被當眾羞辱的風險，也要設法獲得官方的認可與沙龍展的榮耀。

打從一開始，官方沙龍就是他們唯一的參考根據，卻也是眾人無法擺脫的爭論核心。一個藝術家可以同時參與印象派展覽和沙龍展嗎？應該在兩者之間做出選擇，或者可以並行不悖？因為不管怎麼說，日子還是要過！抑或，應該要脫離主流，高調宣揚印象派的獨特性好引起更多關注？每個人的立場隨著時間變動搖擺，而 1884-1886 年間八次印象派展覽的規則亦隨之調整。

到頭來，他們還是得設計出一套根本無前例可循的組織架構。深具無政府主義思維的畢沙羅，跟友人提議從同業公會系統尋求啟發。於是，1873 年 12 月 27 日，「畫家、雕塑家與版畫家無名協會」章程出爐了。至於資金來源，則由每個會員繳交年費，並捐出販售作品所得的 10%。而針對像是布展或如何提升作品能見度這類細節，最後原則上以考慮作品尺寸之限制及抽籤方式來處理。

一種想法的萌芽

巴齊耶在 1867 年寫給家人的信裡提到：「我再也不會送任何作品參加評選了，任由評審團隨意擺布決定是否有權展出，簡直荒謬……。在這封信裡，我想告訴你們的是，有十二個年輕有為的藝術家跟我有同樣的想法；我們決定每年租個大畫室展出我們的作品，想展多少就展多少。我們還會邀請志同道合的藝術家參與展出。像是庫爾貝、柯洛、狄亞茲、多比尼，還有其他你們可能不認識的藝術家，他們都承諾會寄作品來參展，而且非常認同我們的想法。」

只是，那一次展覽因為湊不到必需的經費使得計畫告吹。滿腔熱血的巴齊耶死於 1870 年普法戰爭，無法看到自己的想法在七年後實現的模樣。

「我們的展覽進行順利，是成功的。各方評論簡直要把我們生吞活剝，還指責我們不好好創作。我要回去畫圖了，這比看那些文章來得好，從他們身上根本學不到什麼。」

畢沙羅寫給泰奧多爾·杜瑞的信，帶著苦澀的嘲諷。1874 年 6 月 2 日。

「大眾不喜歡、不懂什麼是好的繪畫；我們頒獎給傑洛姆，對柯洛不屑一顧。懂得欣賞又能對抗嘲諷與輕蔑的人不多，而且幾乎都無法成為百萬富翁。但這不表示我們就得灰心喪志。最終一切會到來的，包括榮耀與財富，而在這段時間裡，行家與友人的評論會彌補那些蠢蛋對你們的輕忽遺忘。」

杜瑞寫給畢沙羅的信，試圖安慰他。1874 年 6 月 2 日。

儘管執行不易且觀點分歧，他們的集體意志卻相對堅定。而在這條自我追尋的旅途上，亦有幸運之神眷顧著。一位蓋爾波咖啡館的常客──攝影家納達要搬離卡布辛大道，慷慨將空出來的場地借給他們。這簡直是天上掉下來的禮物！展覽於是順利於 1874 年 4 月 15 日開幕。可惜，後續一片兵荒馬亂，這種新繪畫遭到大量而毫不留情的嚴厲批評，各種尖酸刻薄的議論四面八方湧來。

參觀人數

官方沙龍約展出四千件作品，每天參觀人數介於八千至一萬之間。印象派第一次展覽開幕第一天來了 175 人，最後一天有 54 人。晚上則只有一小撮遊手好閒的人前來閒晃。更殘酷的是，人們前來多半是為了嘲弄譏諷，跟著那些煽動性評論起舞。

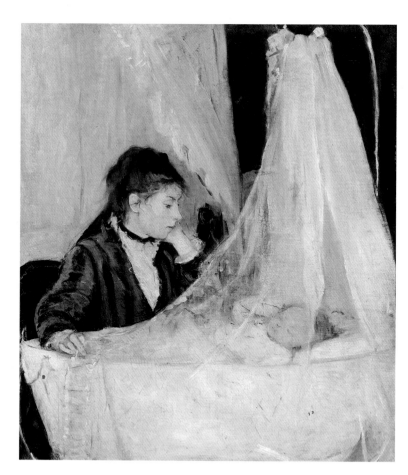

貝爾特‧莫里索的母親看了報紙上的評論之後十分憂心，便立即登門拜訪莫里索從前的繪畫教授吉夏德（Guichard），想聽聽他的意見：「他寫道，我去看過納達那些展間了，而我想馬上告訴您我真摯的想法。一進門，親愛的女士，看到您女兒的畫就掛在對身心有害的作品之中，著實讓我胸口一緊。我心想：『處在一群瘋子之中怎可能全身而退』。馬內不參與這展覽實在是相當明智的。」

貝爾特‧莫里索
〈搖籃〉（*Le Berceau*）
1872
油畫，56×46 cm
奧塞美術館，巴黎

「歡樂會感染，這群前來找樂子的人興致越來越高昂，一點雞毛蒜皮也就發嘍大笑，美也好醜也好，都足以娛樂他們。……眾人互使眼色心照不宣，笑得東倒西歪……每件作品都被關注到了，他們呼朋引伴，指著現在該輪到哪一張了，挪揄調侃的話語在整個空間流轉……他們盡情表達著愚蠢的意見、可笑的想法與荒唐無稽又惡劣的嘲諷，一幅原創作品就能引出布爾喬亞低能的一面。」

左拉，《傑作》（*L'OEuvre*），1886 年。

印象派第一次展覽
- 開幕：1874 年 4 月 15 日 • 門票：1 法郎 • 畫冊：20 分錢
- 開放時間：10:00 a.m.-6:00 p.m.、8:00-10:00 p.m.（夜間開放乃是創舉！）
- 參展作品：175 件
- 參展藝術家：塞尚（3 幅，其中一幅是〈現代奧林匹亞〉）、竇加（10 幅，包括粉彩與素描）、基約曼（3 幅風景畫）、莫內（5 幅油畫，7 幅速寫）、貝爾特‧莫里索（9 幅油畫、水彩與素描）、畢沙羅（5 幅風景畫）、雷諾瓦（6 幅，包括〈包廂〉、〈舞者〉以及 1 幅粉彩）、西斯萊（5 幅風景畫）。其他參展者（共計 111 幅）則是：亞斯楚克、阿桐莒（Attendu）、貝里亞（Béliard）、布丹、布拉克蒙、布瑞東（Brandon）、布侯（Bureau）、卡爾斯（Cals）、柯蘭（Colin）、德布哈（Debras）、拉圖胥（Latouche）、勒匹克（Lepic）、勒賓（Lépine）、勒維爾（Levert）、梅耶（Meyer）、德墨林（De Molins）、慕洛-杜里華居（Mulot-Durivage）、德尼提斯（De Nittis）、奧古斯特‧歐丹（Auguste Ottin）、雷昂‧歐丹（Léon Ottin）、羅伯特（Robert）與胡亞爾（Rouart）
- 展覽收益：極其微薄，甚至無法讓每個參展者拿回他已繳交的年費 61,25 法郎

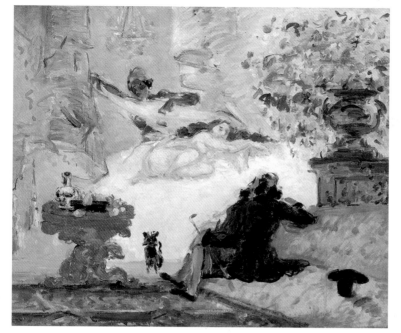

路易・勒華的文章刊出後的隔天，藝術家在展覽現場都提高了警覺。畫家拉圖胥寫信給出借塞尚作品的嘉舍醫生：「我盯著您那幅塞尚，但是我不能保證什麼；我很害怕到時回到您手上的只剩碎片。」這些擔憂充分顯示出當時大眾的攻擊性。

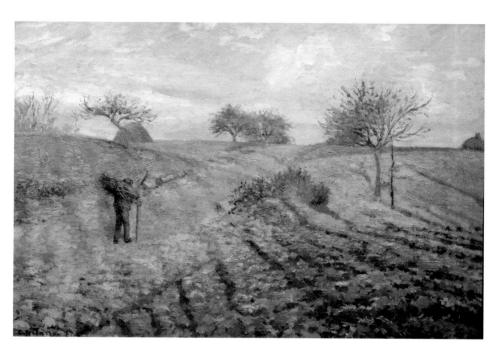

「米歇隆*保佑！」他大叫：「這是什麼？」
「如您所見……深深的犁溝上覆蓋了一層霜。」
「這是犁溝，這是霜？這根本就是在調色盤上刮一刮，然後在髒畫布上抹個均勻。沒頭沒尾、無謂高低、不分前後。」
節錄自路易・勒華1874年4月25日發表於《喧噪日報》的文章。在這則獲得極大迴響的評論裡，勒華虛構了一段他陪同一名學院派藝術家看展的對話。

* 譯注：米歇隆（Achille Etna Michallon, 1796-1822），法國18世紀末到19世紀初歷史風景畫代表畫家之一。

印象派的展覽

總地來說，十二年間共八次獨立展覽，均由畫家、雕塑家與版畫家無名協會所籌畫。從 1874 年在納達工作室初試啼聲，後續也就這麼不畏風雨地辦下去了。只是就算團體中的藝術家參展意願高，認真投入且滿懷讓大眾認識其藝術的雄心壯志，經費上的問題、眾人紛歧的觀點及個性，讓每一次展覽都是一場新的戰鬥。

1876 年，印象派第二次展覽

兩年後，印象派第二次展覽終於在杜宏－胡耶爾的畫廊開幕。其中有十三位藝術家退出，包括塞尚；但值得注意的是卡耶博特加入了。此次展覽極為失敗。儘管有艾德蒙·杜朗提發行的小冊子《新繪畫，關於杜宏－胡耶爾畫廊展出的藝術家們》，以及零星幾篇給予正面評價的文章，諸如卡斯塔尼亞利在《世紀報》的觀點；然而一般大眾仍無法理解，且報章雜誌的報導持續刊登激憤的言論，特別是在《費加洛報》執筆的阿爾伯特·沃爾夫（Albert Wolff）犀利尖酸的評論。

地點：杜宏－胡耶爾畫廊，佩勒提耶路 11 號
參展藝術家：貝里亞（Béliard）、布侯、卡耶博特、卡爾斯、竇加、德布坦（Desboutin）、馮索瓦（François）、勒葛侯（Legros）、勒匹克、勒維爾、米勒、莫內、莫里索、雷昂、歐丹、畢沙羅、雷諾瓦、胡亞爾、西斯萊、提洛（Tillot）

阿弗列德·西斯萊
〈淹水的瑪爾利港〉（*L'Inondation à Port-Marly*），1876
油畫，60 × 81 cm
奧塞美術館，巴黎

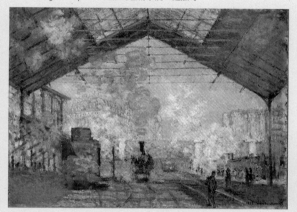

貝爾特·莫里索，〈梳妝的年輕女子〉（*Jeune Femme à sa toilette*），1875
油畫，60.3 × 80.4 cm，芝加哥藝術學院，芝加哥

克勞德·莫內，〈聖拉札火車站〉（*La Gare Saint-Lazare*），1877
油畫，75.5 × 104 cm
奧塞美術館，巴黎

1877年，印象派第三次展覽

歸功於卡耶博特挹注的經費，印象派得以在佩勒提耶路6號租了個公寓，舉辦第三次展覽。評論人仍繼續譏諷這些藝術家，觀眾開始注意到其中某些藝術家亦有精采佳作，比如展出〈煎餅磨坊舞會〉的雷諾瓦；脫穎而出的塞尚（這也是他最後一次參展）；或是堅持訂定不能同時參與官方沙龍及印象派展覽之原則的竇加。

地點：佩勒提耶路6號
參展藝術家：卡耶博特、卡爾斯、塞尚、寇德（Cordey）、竇加、基約曼、馮索瓦、馮克-拉米（Franc-Lamy）、勒維爾、牟侯（Maureau）、莫內、貝爾特·莫里索、彼耶特、胡亞爾、西斯萊、提洛

1879年，印象派第四次展覽

總算有一次，展覽無須面對經費上的災難。若說大眾仍以取笑他們的作品為樂，評論則不再是一面倒的負面聲浪。瑪麗·卡薩特與高更加入這場未知的冒險；雷諾瓦、西斯萊、基約曼和塞尚厭倦團體內部紛歧的觀點，故不參加；當了媽媽的貝爾特·莫里索也無法參與。考慮印象派展覽岌岌可危的處境，加以雷諾瓦這一年在官方沙龍大獲矚目，使得莫內退出第五次展覽。

地點：歌劇院大道28號
參展藝術家：布拉克蒙、瑪麗·布拉克蒙（Marie Bracquemond）、卡耶博特、卡爾斯（Cals）、瑪麗·卡薩特、竇加、佛罕（Forain）、高更、勒卜（Lebourg）、莫內、畢沙羅、胡亞爾、亨利·索姆（Henry Somm）、提洛、冉多梅內吉（Zandomeneghi）

瑪麗·卡薩特〈包廂裡戴著珍珠項鍊的女人〉（*Femme au collier de perles dans une loge*），1879
油畫，81.3 × 59.7 cm，費城美術館，費城

1881 年，印象派第六次展覽

事隔七年之後，再度回到了第一次展出的地點辦展，然而印象派這個團體已不復當年。莫內、雷諾瓦、西斯萊仍避不參展，卡耶博特受不了竇加的行事風格而退出。經過激烈爭論，高更、卡耶博特與畢沙羅佔了上風，從竇加手上取回下一次展覽的主導權，拉法耶里將離開，而他們會重新找回在沙龍展出的藝術家。

地點：卡布辛大道 35 號
參展藝術家：瑪麗·卡薩特、竇加、佛罕、高更、基約曼、貝爾特·莫里索、畢沙羅、拉法耶里、胡亞爾、提洛、維達爾、維尼翁、冉多梅內吉

1880 年，印象派第五次展覽

莫內、雷諾瓦、西斯萊，印象派三大巨頭失去對展覽的信任而退出。至於竇加，因專制作風卻又遠遠無法獲得眾人一致的支持而備受批評，但他仍強迫他的朋友比如拉法耶里（Raffaëlli）參與。評論的敵意減少，然而團體解散的趨勢已然顯露。

地點：金字塔路（rue des Pyramides）10 號
參展藝術家：布拉克蒙、瑪麗·布拉克蒙、卡耶博特、瑪麗·卡薩特、竇加、佛罕、高更、基約曼、勒卜、勒維爾、貝爾特·莫里索、畢沙羅、拉法耶里、胡亞爾、提洛、維達爾（Vidal）、維尼翁（Vignon）、冉多梅內吉

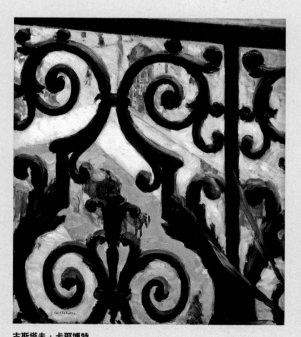

古斯塔夫·卡耶博特
〈從陽台望出去的景致〉（*Vue prise à travers un balcon*），1880
油畫，65 × 64 cm，梵谷美術館，阿姆斯特丹

艾德加·竇加
〈14 歲的小舞者〉（*Petite Danseuse de quatorze ans*），又名〈著裝的大舞者〉（*Grande Danseuse habillée*），1881
青銅加上多彩銅鏽，芭蕾舞裙是珠羅紗，馬尾梨上粉紅緞帶，木質台座
98 × 35.2 × 24.5 cm，奧塞美術館，巴黎

1882 年，印象派第七次展覽

排除了一些無關緊要的藝術家，加上雷諾瓦、莫內和西斯萊的回歸，印象派這次展覽可說是水準最平均的一次。竇加以不參展來表示他的反對立場。展覽場地則由杜宏－胡耶爾先生租借，並與一家較友好的雜誌合作，以積極態度來推廣展覽。彼時，亨利·胡亞爾毛遂自薦要負責接下來三年的展場租借，然而杜宏－胡耶爾財務上的困境卻使他無法再給予同樣的資助；團員間的不和也日趨嚴重。

地點：聖歐諾黑路（rue Saint-Honoré）251 號
參展藝術家：卡耶博特、高更、基約曼、
莫內、貝爾特·莫里索、畢沙羅、雷諾瓦、
西斯萊、維尼翁

保羅·高更
〈靜物：橘子〉（*Nature morte aux oranges*），約 1880
油畫，33 × 46 cm，漢斯美術館，漢斯

1886 年，印象派第八次展覽

由貝爾特·莫里索及其夫婿厄金·馬內籌畫，印象派最後一次展覽也是他們集體協力的終結。莫內、雷諾瓦、卡耶博特和西斯萊再度脫離團體，而竇加樂見大家重拾禁止同時參與官方沙龍的原則，因而回歸。第八次展覽，同時是冒險的尾聲，由秀拉、西涅克引領的另一股新風潮浮出檯面（他們透過畢沙羅強力引薦而得以參與展出）。這一次，輪到新印象派（néo-impressionnisme）成為嘲諷訕笑的對象。

地點：拉菲特路（rue Laffitte）與義大利人大道（boulevard des Italiens）轉角，鎏金餐廳（Maison dorée）樓上
參展者：瑪麗·布拉克蒙、瑪麗·卡薩特、竇加、佛罕、高更、基約曼、貝爾特·莫里索、卡彌爾·畢沙羅、路西揚·畢沙羅、荷東、胡亞爾、舒芬尼克爾（Schuffenecker）、秀拉、西涅克、提洛、維尼翁、冉多梅內吉

卡彌爾·畢沙羅，〈牧羊女〉（*La Bergères*），1881
油畫，81 × 64.8 cm
奧塞美術館，巴黎

可做為借鏡的典範

1884 年 5 月 15 日，在杜勒麗路上一棟建築裡，出現了另一場集體發起的獨立展覽。這個獨立藝術家團體由一百多人組成，他們的共通點是都遭到沙龍退件。總而言之，在沒有任何風格或創作精神團體作為主導的狀態下，反而造就了歡樂、自由表述的展覽現場。不過，其中還是有幾位難掩才氣的創作者，比如低調獨來獨往的奧迪隆·荷東，一位名不見經傳的秀拉，還有相當年輕的保羅·西涅克。

駐
足
影
像

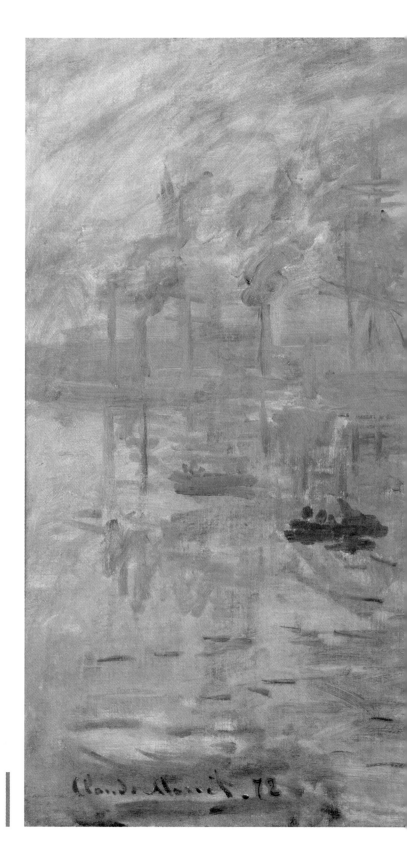

克勞德・莫內
〈印象・日出〉（*Impression, soleil levant*）
1872
油畫，48 × 63 cm
馬摩丹博物館，巴黎

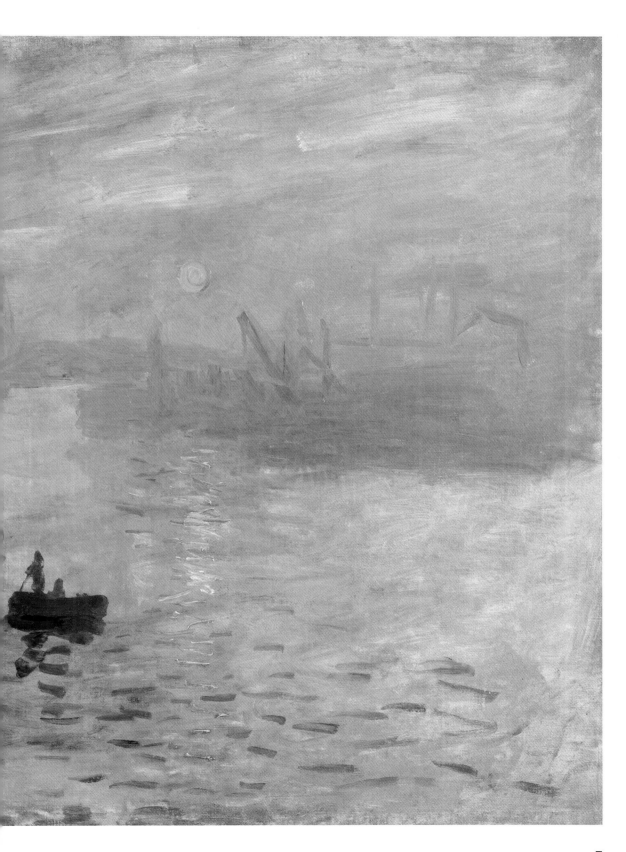

〈印象·日出〉

克勞德·莫內，1872

這幅於 1874 年印象派第一次展覽時展出的作品，被認為是「印象派」一詞的源頭，自此被拿來指稱這個藝術團體。

日出時映照在水上的倒影，迫不及待地用簡單的橘色擦痕表現。

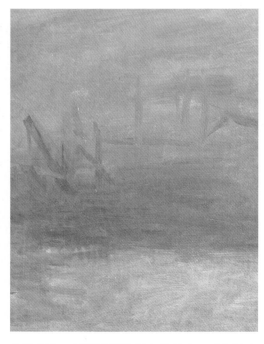

背景部分，起重機隱約露出的輪廓，成為讓人足以辨識出這是港口風情的唯一有效標記。這裡，正是勒阿弗爾。

「他們問我畫冊上名稱要寫什麼；這畫稱不上是勒阿弗爾一景啊。我回答：那就放印象吧！」

克勞德·莫內。轉引自莫里斯·吉摩（Maurice Guillemot），《畫報》（*La Revue illustrée*），1898 年 3 月 15 日。

「……這幅畫畫的是什麼？看看小冊子。」
「〈印象·日出〉。」
「印象，這我倒是不懷疑。我也是這麼想，因為這真是讓我太有印象了，很顯然畫裡一定具有什麼印象吧……而且這手法還真自由、真隨意啊！那種印製初期的壁紙的完成度都還比這幅海景來得高。」

節錄自路易·勒華的評論，《喧噪日報》，1874 年 4 月 25 日。

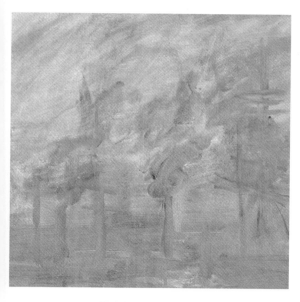

幾筆刷過的天空，顯露出不同的
煙霧層次，煙霧一如水與倒影，
是莫內鍾愛的主題。

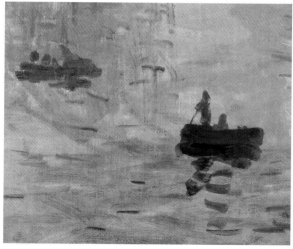

快速刷過的背景裡，
點綴上急促的筆觸，
便足以指出這是海。

印象：在戶外

「很明顯，印象一詞經常出現在那
些（蓋爾波咖啡館的）談話裡。已
經有好一陣子，評論者就會用這個
詞來形容像是柯洛、多比尼和尤京
等這些風景畫家所做的嘗試；盧梭
自己也說過他想忠於『自然原初印
象』的企圖，而馬內，儘管本質上
他對風景畫不太感興趣，也在他
1867 年的展覽強調過，說明他的意
圖在於『傳遞其印象』。」
約翰・雷瓦爾德，
《印象派史》，1971 年。

從 1874 年第一次展覽時被拿來嘲諷的字眼，「印象派」一詞將永遠成為這個新興團體的代稱，儘管其中幾個藝
術家有所保留，比如雷諾瓦，他不願被任何一種流派所同化；或是竇加，拒絕這個專有名詞，他偏好「獨立畫
家」的說法。而流派的某些捍衛者亦迴避這個命名，比如左拉，他執意將這些畫家歸類為「自然主義者」，而
評論家艾德蒙・杜朗提則獨鍾「新繪畫」一詞──那本隨著 1876 年印象派第二次展覽所發行的小冊子上的標
題。

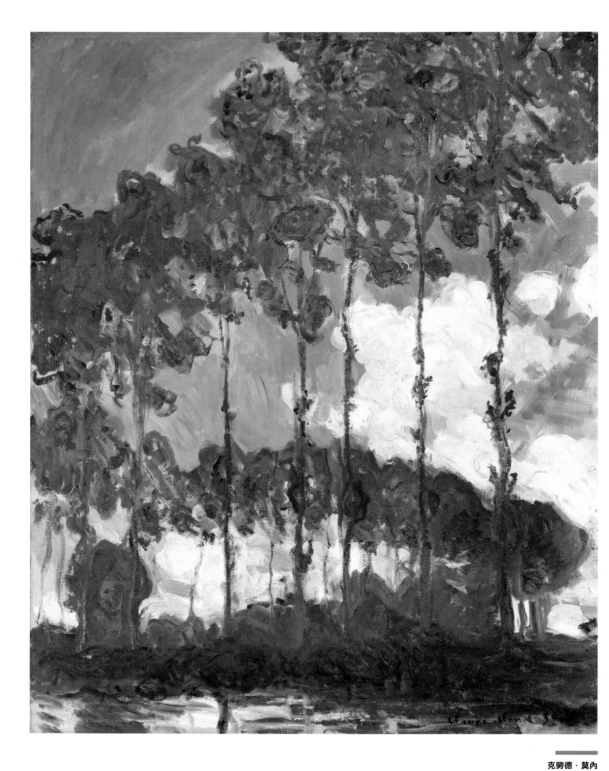

克勞德・莫內
〈埃普特河畔的白楊木〉
（*Peupliers au bord de l'Epte*）
1891
油畫，92.4 × 73.7 cm
泰德典藏（Tate Collection），倫敦

獨立的軌跡

印象派遠稱不上是個團結一致的團體，而更像是性格各異的藝術家，根據其創作軌跡而自由詮釋的藝術流派……尤其在他們的衝突搬上檯面之際！每一次集體決議時，激烈辯論便迅速白熱化。距離他們第一次展覽才六年，已能明顯觀察到其集體動員的盛況不再。「我一直是，也一直希望作為印象派的一員，莫內在1880年這樣宣布，但我已經鮮少能看到我的男女同伴了。小組織如今已變成平庸的流派，為搶先上門的蹩腳畫家所敞開。」這是針對不停拉攏其他藝術家的竇加的攻擊？或為自己叛離轉而參加官方沙龍的自我辯護？莫內的聲明揭露、描述出一種狀態，即印象派重要的人物——莫內、西斯萊、雷諾瓦——均不參加第五次展覽。其他受邀藝術家的參與，很可能會打亂印象派的初衷，而是否有權同時參與沙龍展也成為持續反覆的爭議。每個成員根深蒂固的性格、日益分歧的創作之路只是加重原本已然緊繃的狀態。性格獨斷的竇加，想將外面的藝術家招攬至團體裡；雷諾瓦則從1879年就與團體切割，就跟決絕離開的塞尚一樣；莫內退出第五次展覽，西斯萊跟進，兩人都提不起勁投入；卡耶博特在

印象派畫家的晚餐

當時，散居在巴黎近郊的印象派畫家，每個月會聚集在靠近歌劇院的黎胥咖啡（café Riche）共進晚餐。對莫內、畢沙羅、西斯萊、卡耶博特來說，這是個離開鄉下到巴黎晃晃的機會。出席的還有他們的友人：評論家杜瑞與作家馬拉美（Mallarmé）、于斯曼（Huysmans）。當然，這些聚會已不再有從前在蓋爾波或是新雅典咖啡館裡那種不假思索、激昂興奮的氛圍，但還能讓彼此維持聯繫，儘管不時有人缺席，比如畢沙羅即無法每次都到。

保羅・塞尚
〈曼西之橋〉（*Le Pont de Maincy*）
約 1879
油畫，58.5 × 72.5 cm
奧塞美術館，巴黎

「我想讓印象派成為某種牢固、長久，
如同博物館裡的藝術品一樣。」

保羅・塞尚

第六次展覽前夕憤而走人，義正詞嚴指責這些不合都是竇加所挑起的。儘管雷諾瓦、莫內、西斯萊和卡耶博特參與了 1882 年的第七次展覽，那片刻和平也不過是曇花一現。長期的衝突，終究導致這個從未真正有所定義，僅隨著成員在藝術與友情上的意氣相投而存在的團體解散。倒是，隨著時間過去，某些藝術家的個人軌跡逐漸明朗而臻至成熟。執著於風景與直接取景於自然的莫內，把形式的解體推得更極致。另一方面，雷諾瓦慢慢放棄碎片化的筆觸，重新找回「繪畫這一行」的某種穩定性。至於從來不直接取景自然的竇加，他激烈地捍衛線條與素描，以及某種自然

不同的世界⋯⋯

出身巴黎布爾喬亞，富裕且有教養的馬內和貝爾特・莫里索，展現了他們與眾不同的階級，而這是同樣出身上流社會，毫不掩飾其暴躁性格的竇加極力想擺脫的。友好且大方的同儕比如巴齊耶，是出身蒙佩利耶的布爾喬亞，還有繼承龐大遺產的卡耶博特。富商之子的西斯萊，則在 1870 年戰後體會到家族的衰敗，個性低調的他，從此一貧如洗，就和出身富裕卻與家人決裂，自願清苦的莫內一樣；而畢沙羅，來自安地列斯群島，儘管物質生活上時有危機，卻總是親切且大方。

身為艾克斯 – 普羅旺斯（Aix-en-Provence）帽商之子，塞尚喜歡在那些巴黎布爾喬亞階級面前展示出他的南方口音、直言不諱、甚至是他的壞脾氣。出身平民階級，雷諾瓦在陶瓷畫學徒的經歷裡磨練出他的功夫。儘管悲慘的起步分散了他在沙龍早期的成功，但雷諾瓦在任何情況下都展現出一種難以掩蓋的樂觀氣息。16 歲的時候當學徒，基約曼在巴黎 – 奧爾良的鐵路局工作，這讓他得以溫飽但也只能在閒暇時作畫，直到 1892 年，非常戲劇化地，他贏得了國營樂透，而終於能全心投入創作。

克勞德・莫內
〈埃特爾達，洶湧的海〉（*Étretat, mer agitée*）
1883
油畫，81 × 100 cm
里昂美術館，里昂

「1883 年，如同我創作中的一道裂痕。我已經走到了印象派的終點而我意識到這個事實，亦即我不會畫圖也不會素描。簡言之，我走入了死胡同。」

奧古斯特·雷諾瓦

主義。

　　除了這些根本的問題，還有個事實是，這些遭到極為猛烈批評的印象派展覽，其展覽收支通常以混亂告終。而從一而終的畢沙羅，是唯一一位參與八次展覽的印象派畫家，他原本打算在第七次展覽後退出，好在一年後重新出發，然而他很清楚：「困難點在於互相理解」他寫道。

精準的預感

「幾年後，這些聚集在卡布辛大道的畫家將會分道揚鑣。他們之中最有才華的將會意識到，如果這世上有那些適合快速『印象』、以速寫形式存在的主題，那麼也有會其他更為大量的主題，要求一種更為明確的印象。」

卡斯塔尼亞利，《世紀報》，關於 1874 年印象派第一次展覽。

竇加：
最不印象派的印象派畫家

反對印象派之名的竇加，從不停
止為了「獨立藝術家」這個說法而
奮戰，然從他自身的風格，亦揭
露出某些印象派的根本特徵。竇
加著重於線條與素描，激烈反對
筆觸與形式對物象的解體。他從
不實踐戶外寫生，這個習慣巴黎
生活，個性尖刻辛辣的都市人，
對風景與大氣的變化流動不感興
趣。他的現代性表現在他那著眼
於當代現實的主題，以及令人驚
訝的攝影式觀點上。然而，印象
派畫家一致認同他是個偉大的藝
術家，亦是他們的一員。他們的
看法沒有錯，只是他們批評他專
制蠻橫，以及他硬是想把某些二
流畫家像是佛罕、拉法耶里、冉
多梅內吉等人拉進團體裡的作風。
至於竇加本人則喜歡強調他的特
立獨行：「從來沒有藝術像我的這
般深思熟慮。我的創作是經過思
考與鑽研大師之作的結果。關於
靈感、自發衝動、個性，我完全
不懂。」
艾德加・竇加，
轉引自喬治・摩爾，1891 年。

艾德加・竇加
〈費南度馬戲團的拉拉小姐〉
（*Miss Lala au cirque Fernando*）
1879
油畫，116.8 × 77.5 cm
國家藝廊，倫敦

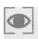

筆觸因人而異

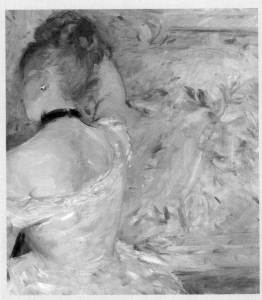

貝爾特‧莫里索

長而顯得緊張的筆觸，
使她的作品較像是速寫。

貝爾特‧莫里索，〈梳妝的少女〉（*Jeune Femme à sa toilette*），1875
油畫，60.3 × 80.4 cm
芝加哥藝術學院，芝加哥

艾德加‧竇加

忠於素描，在畫室裡創作，竇加發
展出較為嚴謹精準的風格。

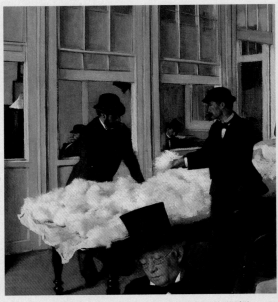

艾德加‧竇加，〈紐奧爾良一家棉花交易所〉（局部），1873
油畫，73 × 92 cm
波城美術館，波城

古斯塔夫‧卡耶博特

一如竇加，卡耶博特也不實踐解離筆觸的畫法。

古斯塔夫‧卡耶博特，〈刨地板的工人〉（局部），1875
油畫，102 × 146 cm
奧塞美術館，巴黎

費德列克・巴齊耶

因太早過世而無法實際體驗印象派這一場冒險的巴齊耶，技法仍帶有相當古典的意味。

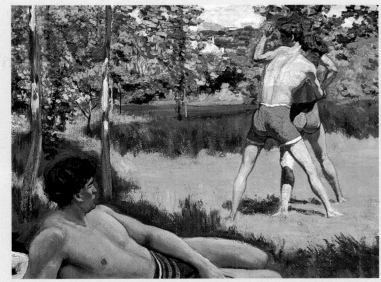

費德列克・巴齊耶，〈夏日一景〉（局部），1869
油畫，156×158 cm
福格藝術博物館，隸屬哈佛大學藝術博物館，劍橋

奧古斯特・雷諾瓦

雷諾瓦早期練習碎片化的筆觸，後來回歸較為紮實穩定的畫法，在他生命尾聲則臻至全然的自由。

奧古斯特・雷諾瓦，〈蛙塘〉（局部），1869
油畫，66.5×81 cm
國家博物館，斯德哥爾摩

奧古斯特・雷諾瓦，〈雨傘〉
（局部），約 1880-1886
油畫，180×115 cm
國家藝廊，倫敦

奧古斯特・雷諾瓦，〈柯蕾特莊園〉（局部），1915
油畫，46×51 cm
雷諾瓦美術館，卡涅

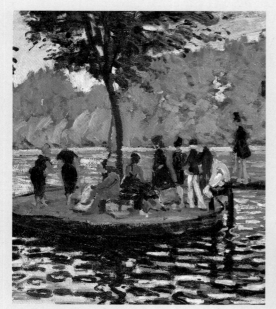

克勞德・莫內,〈蛙塘〉(局部),1869
油畫,74.6 × 99.7 cm
大都會藝術博物館,紐約

克勞德・莫內

早期呈點狀的筆觸,後來越來越自由奔放,
乃至全然解體,且在他生命尾聲幾乎成為一
種手勢的展現。

克勞德・莫內,〈貝勒島礁岩〉(局部),1886
油畫,65 × 81 cm
普希金美術館,莫斯科

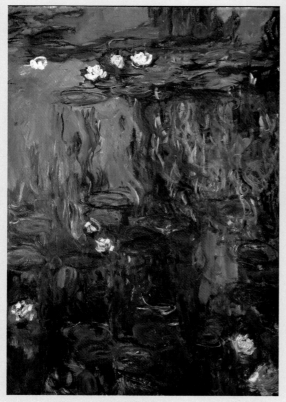

克勞德・莫內,〈睡蓮〉(*Nymphéas*),1914-1917
油畫,200 × 150 cm 現為 170 × 122 cm
私人收藏

阿弗列德・西斯萊

節制卻生動，西斯萊的筆觸
有時是最具流動性的。

阿弗列德・西斯萊，〈流經敘雷訥的塞納河〉（局部），1877
油畫，60.5×73.5 cm
奧塞美術館，巴黎

阿弗列德・西斯萊，〈路維希恩的拉馬辛路〉（局部）
（*Chemin de la Machine, Louveciennes*），1873
油畫，54.5×73 cm，奧塞美術館，巴黎

卡彌爾・畢沙羅

筆觸最為工整堆疊的畢沙羅，1886 年轉向點描派時，突
然呈現粒子化。

卡彌爾・畢沙羅，〈埃納里路上〉（局部），1874
油畫，55×92 cm
奧塞美術館，巴黎

卡彌爾・畢沙羅，〈園圃裡的女人〉（*Femme dans un clos*），
又名〈春日陽光灑在埃拉尼草地上〉（*Soleil de printemps
dans le pré à Éragny*）（局部），1887
油畫，45.4×65 cm，奧塞美術館，巴黎

女性的位置

因為印象派的緣故，這也許是第一次，女性與男性藝術家得以平起平坐。雖然當時她們仍不適合參與咖啡館的辯論，但貝爾特·莫里索與瑪麗·卡薩特與其他男性同儕一起展出，而她們追求的藝術亦確實獲得了尊重。前者出身巴黎布爾喬亞，後者則來自美國企業資產階級，這兩個女人將各自開創出真正的藝術生涯。她們作為畫家的資格受到充分認可，儘管她們多少受到環境束縛，汲取的主題自然有所偏限。因此茱莉始終是她的母親——貝爾特·莫里索重要的模特兒，而閱讀、梳妝與家庭生活的場景是其創作中反覆出現的主題。而瑪麗·卡薩特在遊遍大半個歐洲之後，1874 年終於在法國定居下來。她與竇加在 1877 年結識，自此以實際行動支持印象派團體，與他們一起展出。他那個人色彩濃厚的畫作：午茶時光、閱讀、聽歌劇或進出博物館，描繪出上流社會女性的日常；日本藝術的影響亦成為其作品顯著的特徵，在她的版畫中尤其清晰可見。而馬內唯一的學生伊娃·貢薩雷斯（Eva Gonzalès），以畫家之姿坐在馬內的畫架前，她也是這一波女性藝術家風潮的一例，可惜在 1883 年即早逝。

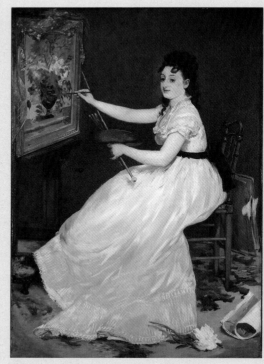

愛德華·馬內，〈伊娃·貢薩雷斯〉（*Eva Gonzalès*），1870
油畫，191.1×133.4 cm)
國家藝廊，倫敦

> 「……她們將會成為畫家。您是否清楚
> 意識到這句話的涵義？」

喬瑟夫・吉夏德（Joseph Guichard），莫里索姊妹的第
一位老師，寫給她們的母親莫里索夫人。

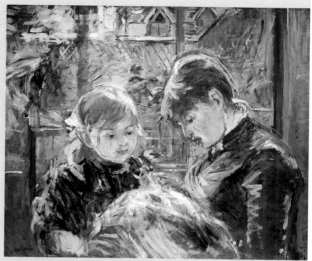

貝爾特・莫里索，〈縫紉課（茱莉和她的奶媽）〉
（*La Leçon de couture*〔*Julie et sa nurse*〕），1884
油畫，59×71 cm
明尼亞波里斯藝術學院典藏（Minneapolis Institute of Arts）

職業：無

貝爾特・莫里索的死亡證明上這樣註明著。這便是
一場革命的極限，儘管是這麼一位創作生涯深受夫
婿——厄金・馬內（莫里索是先認識他的哥哥愛德華・
馬內）熱烈支持的女畫家。

女人，活生生的女人……

在印象派畫家筆下，女性形象不再是大理石般的女神之軀……人們突然看到了太太、母親
與她們的孩子，女帽或女性時裝店裡風情萬種的女人、觀賞演出的女人、與閨密一起午茶
或看著書……這些在真實生活中活生生的女人，一種前所未見的圖像學呼之欲出。竇加即
是用這樣的視角，直接描繪她們甫從浴盆裡起身、用力擦著身體的狀態，毫不掩飾其粗魯
的一面。

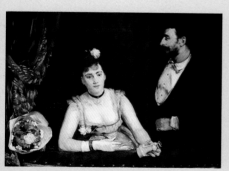

伊娃・貢薩雷斯，〈義大利人的包廂〉
（*Une loge aux Italiens*），約 1874
油畫，98×130 cm
奧塞美術館，巴黎

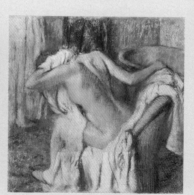

艾德加・竇加，〈沐浴後，擦拭身體的女子〉
（*Après le bain, femme s'essuyant*），約 1890-1895
粉彩繪於紙板，103.5×98.5 cm
國家藝廊，倫敦

瑪麗・卡薩特，〈在花園裡閱讀的女子〉
（*Femme lisant au jardin*），1878-1879
油畫，89.9×65.2 cm
芝加哥藝術學院，芝加哥

[回]

駐足影像

貝爾特・莫里索
〈厄金・馬內與女兒在布吉瓦爾
的花園裡〉（*Eugène Manet et sa
fille dans le jardin de Bougival*）
1881
油畫，73 × 92 cm
馬摩丹博物館，巴黎

〈厄金・馬內與女兒在布吉瓦爾的花園裡〉

貝爾特・莫里索，1881

身分改變、視角改變，女性藝術家帶來了另一種圖像學。莫里索比較晚才當上母親，生下小茱莉後，她也隨之切換到另一邊的世界，捕捉她的丈夫厄金・馬內跟女兒玩耍的時光。

清新且充滿生命力，莫里索以飛快的筆觸速寫女兒的樣貌，女兒成為她繪畫中無所不在的人物。

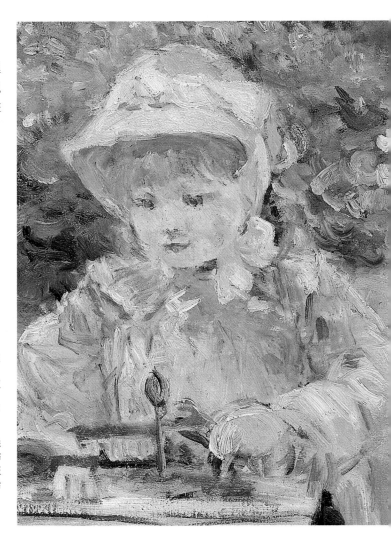

「了解內情的杜瑞，覺得今年的展覽是你們這團體表現最好的一次。我也這麼想⋯⋯」

厄金・馬內寫給妻子的信。1882 年 3 月。他自始至終都支持莫里索的創作，在印象派的冒險之路上與她同行；他會留心其布展狀況，而當莫里索不在巴黎時，他甚至扮演起藝評的角色，寫下詳細報導寄給她。

一種父親的現代形象在此浮現，不僅是一家之主，還是細心的男人，能夠跟孩子用同一個視角來看世界。

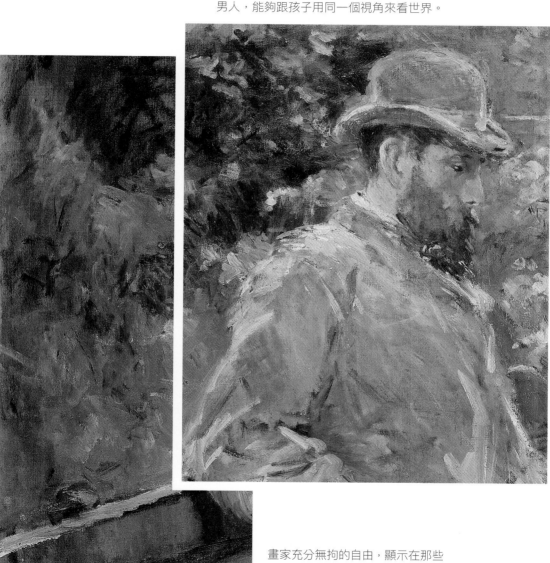

畫家充分無拘的自由，顯示在那些急促焦躁以暗示簇簇枝葉的奔放筆觸裡。未竟之處可傳達的意境更多。

NOUVELLE ÉCOLE. — PEINTURE INDÉPENDANTE.
Indépendante de leur volonté. Espérons le
pour eux.

卡姆（Cham）
〈新畫派 - 獨立的繪畫〉
《喧噪日報》，1879 年 4 月
木刻版畫，約 8×8 cm
卡賓．塔帕波檔案（Archives Kharbine Tapabor）

打壓至碎裂的藝術

印象派第一次展覽開幕十天後，1874 年 4 月 25 日刊登在《喧噪日報》的那篇嚴厲評論裡，路易‧勒華採取的攻擊論調，讓印象派花了大概二十年才得以平反。他虛構了一場自己替某位沙龍獲獎藝術家導覽的對話，一幅接一幅尖銳點評這些畫家。如今我們很難想像，這種繪畫新技法對當時已習慣學院派風格的觀者所造成的暴力衝擊，而這一切反映在四面八方湧來的惡毒攻擊裡。不尊重學院規則，等同於侮辱觀者；快速的表現手法，被解讀為亂塗亂畫，不是「畫得不好」就是「塗得不好」。糟到不能再糟，大眾好不容易勉強辨識出某個主題，卻覺得這主題很無聊，或頂多只有一點可看性。愛彌兒‧卡東（Émile Cardon）在 1874 年 4 月 29 日的《新聞日刊》上，直接了當地擬出一份關於這種新繪畫的創作祕訣：「先用黑色或白色顏料把畫布四分之三的部分弄髒，接著用黃色把剩下的地方抹一抹，再隨意綴上一些紅點、藍點，那

〈印象派畫家〉藝訊封面
1877 年 4 月 21 日
法國國家圖書館，巴黎

自從 1873 年畫家、雕塑家與版畫家無名協會成立後，其章程裡已計畫日後要發行刊物來呼應他們的創作活動及藝術。這個想法在 1877 年印象派第三次展覽時實現了。當年總共發行四期的《印象派畫家》藝訊，由雷諾瓦的記者朋友喬治‧希維賀（1855-1943）負責；只是這份刊物後來因缺乏資金而夭折。

AUX IMPRESSIONNISTES.

— Qu'est-ce que vous faites là ?

— On m'a dit qu'il y avait beaucoup de talent dans ce tableau-là... Je regarde si on ne l'a pas exposé du mauvais côté...

批夫（Pif）
〈致印象派畫家〉
《喧噪日報》，1881 年 4 月 10 日
木刻版畫，約 8×8 cm
卡賓・塔帕波檔案

麼您就會獲得一張印象⋯⋯。眾人一想到就必然會笑的著名落選者沙龍⋯⋯這是拿羅浮宮來跟卡布辛大道的展覽相提並論啊。」而知名評論家朱爾・克拉荷堤雖然較節制，但也同樣犀利，這些印象派畫家感覺只是單純地「掀起了美的戰爭」，他在《藝術與法國藝術家》（*L'Art et les artistes français,* 1876）一書中寫道。我們也在五年後《時代雜誌》上，看到他針對印象派第六次展覽（1881）的評論：「我們會怎麼評價那些想要出版自己的手寫註記、玩笑話或電報格式般隨手印象的作家？我們要求他們要能夠好好將之彙整、完成；這不過是對大眾的一種基本禮貌而已，若是那些『獨立』畫家願意將其作品從單純的速寫階段推至更高的

何以有這麼多的憎惡？

「對 19 世紀信奉實證主義且務實的布爾喬亞社會而言，排斥傳統造型藝術範式乃是種不好的徵兆。一個自認具有普遍性、決定性的社會規範，意味著在各個層面上，歷史是延續的。⋯⋯然而印象派畫家的每一幅畫，都對人們講述著某種自由的歷史：生活從那些想要規範我們的狹隘符號系統逃脫了。其意象所呈現的生猛經驗，否定了人們認為可以將社會圈圍起來的古典規範。」

尚・克雷，
《印象派》，1971 年。

「請讓畢沙羅先生明白，樹不是紫色的、天空不會有新鮮奶油的色調，他所畫的東西在任何國家都看不到，任何有頭腦的人都無法接納他這樣的混亂失常。請試著讓竇加先生理解，告訴他藝術裡是存在一些特質的：線條、色彩、實踐與意願；他會對您嗤之以鼻，把您當作是反動派。請試著解釋給雷諾瓦先生聽吧，一個女人的上半身不是走樣的一團肉，佈滿綠色、發紫的斑點，活像屍體腐爛時的狀態！」

阿爾伯特・沃爾夫，
《費加洛報》，1876 年 4 月 3 日。

奧古斯特・雷諾瓦
〈半身像習作，在陽光下〉
（*Étude de torse, effet de soleil*）
1875
油畫，81 × 65 cm
奧塞美術館，巴黎

層次。」F. O. S'quare 在印象派第一次展覽的三年後，還回想起其造成的衝擊：「在大眾的意識裡，他們倍感侮辱。恐怖、愚蠢、淫穢；這樣的繪畫不具任何意義。」飽受衝擊的聲浪如此真實，而且留下了難以磨滅的印記。

大眾幾乎是一致認為，在學院繪畫之細膩完美的強烈對比下，印象派畫家所謂的自由、畫面上未完成的意味，的確可視為一種下流猥褻的表現，讓人徹底無法理解。於是，如此失常放縱之行為唯一的合理解釋，即是「瘋狂」。而這種論調在印象派第一次展覽時，即已出現在《喧噪日報》上，勒華發表的評論裡。他描述自己帶著獲獎畫家喬瑟夫・文森（Joseph Vincent）看

永遠的
捍衛者

泰奧多爾·杜瑞
(1838-1927)

早期即參與蓋爾波咖啡館聚會的藝評家泰奧多爾·杜瑞（同時也是藏家與遠東藝術的愛好者），一直用心關注馬內、畢沙羅、莫內、雷諾瓦和西斯萊等人的創作軌跡。他在精神上支持這些朋友們為創作付出的努力，有時亦給予經濟上的資助。1906 年他所出版的《印象派畫家史》（*Histoire des peintres impressionnistes*），是對這股藝術風潮的第一份嚴謹分析。由於某段時期經濟上的困窘，迫使他在 1894年將他珍貴的印象派收藏賣給喬治·珀蒂（Georges Petit），然而杜瑞始終是這場決定性藝術風潮興起之際，無可取代的見證者。

展，發現看到後來他整個失去理智。「最後，他忍無可忍了。文森先生那古典的腦袋一次受到來自四面八方過多的攻擊。他停在一位負責看守這些珍寶的巴黎警衛前，以為他是一幅肖像，而開始跟我進行激烈的評論。」

一種不但危險且還具有傳染性的精神疾病，這樣的假設也出現在《費加洛報》（1876 年 4 月 3 日）阿爾伯特·沃爾夫的筆下，就在印象派第二次展覽的時候：「有一個自稱是繪畫的展覽剛開幕了。不具攻擊性的路人被掛在外牆的宣傳旗子所吸引而走了進去，迎來的卻是一幅讓他驚恐的殘酷景象：五或六個精神錯亂者，其中一位是女的，這個不幸的團體，喪心病狂群聚在這裡。裡面有些觀眾忍不住笑出來，而我，我覺得心頭一緊。」這類論調流傳並持續了很長一段時間，極具殺傷力……

持續的敵意

若說某些尖銳的惡意終將隨著時間淡去，評論卻仍維持其一貫的論調：視覺畸變、侮辱、專業失格且始終癲狂錯亂。阿爾伯特·沃爾夫，這位極具影響力且令人生畏的《費加洛報》的評論家，1880 年參觀了印象派第五次展覽後，仍繼續沿用瘋狂這種論調：「看到這些東西讓我不是太愉快；在一些相當有意思的素描旁邊，我們只看到一堆不具一丁點價值的油畫，那些把鵝卵石當珍珠的瘋子的作品。」

艾德蒙‧杜朗提
（1833-1880）

親近繪畫革新風潮的藝評家艾德蒙‧杜朗提，在 1856-1857 年間發行了一份刊物《寫實主義》（Le Réalisme），捍衛庫爾貝與他的信徒。身為竇加的好友，杜朗提參與了蓋爾波咖啡館早期的聚會，當時他與馬內激烈對立爭執不休……不過，觀點分歧的迅速化解，恰好驗證出辯論的強度。印象派第二次展覽時，他是《新繪畫》（1876）這本小冊子的作者，並按照其想法將之以展覽目錄的型態出版。1879 年，他透過極度吹捧讚美的評論，大力支持印象派第四次展覽，並發表在更具影響力的《藝札》刊物上。他與印象派團體交情甚篤，從不間斷地為他們發聲，並與他們在大膽的創作鑽研之路上同行。

愛德華‧馬內
〈泰奧多爾‧杜瑞的肖像〉
（Portrait de Théodore Duret）
1868
油畫，46.5 × 35.5 cm
小皇宮，巴黎市立美術館，巴黎

艾德加‧竇加
〈艾德蒙‧杜朗提的肖像〉
（Portrait d'Edmond Duranty）
1879
粉彩，木板，100.9 × 100.3 cm
巴勒珍藏館（Burrel Collection），
格拉斯哥（Glasgow）

一些不同的聲音

在一波比一波更猛烈的攻擊砲火中，卡斯塔尼亞利在 1874 年 4 月 29 日發表於《世紀報》的文章，是對印象派少見的肯定：「這就是才華，洋溢的才華。這些年輕畫家擁有一種理解自然的方式，既不無聊也不平庸。這是何等的靈光一閃，何等有趣的筆觸！的確，這很簡略，但多麼一針見血！」兩年後，我們再度於《世紀報》上看到，他繼續捍衛印象派第二次展覽。阿蒙‧席維斯特（Armand Silvestre）則是《新聞日刊》上罕見提出異議，支持印象派的聲音。在《伏爾泰日報》（Le Voltaire）上，作家于斯曼在 1879 年印象派第四次展覽時表態，認為這比沙龍展這個「無趣且讓人想喝倒采的擾人盛事」的畫作來得有趣許多。首次的推崇……

作家的話語

當評論家尖銳批評這種新繪畫的代表畫家時，許多作家紛紛起而替他們發聲平反。有些作家認為印象派的嘗試與他們在文學上的追尋有所共鳴；其他作家則厭倦了學院派的貧乏，肯定他們大膽且獨一的藝術表現。畫家與作家的友誼、默契逐漸形成。在他們當中，除了左拉、馬拉美是最早為馬內提筆撰文，對莫內、雷諾瓦、竇加、貝爾特·莫里索的作品感興趣的人以外；莫泊桑、保羅·梵樂希（Paul Valéry）與莫里索一家藉由信件往來保持極為密切的關係；還有後來偏向象徵主義的于斯曼，這些人都在其書寫中傳達對這種新興繪畫的關注。而屬於活動分子的作家比如詩人朱爾·拉弗格和奧柯塔夫·米爾博，也為印象派寫了一些不容忽視的文章。

1895 年 12 月 16 日，竇加於茱莉·馬內和她的表姊妹寶蘿與珍妮·歌畢亞的公寓，巴黎維勒居斯特路（rue Villejust）40 號（今天的梵樂希路〔rue Paul-Valéry〕）所攝。這幅肖像見證了這三位男性與馬內及莫里索家族的緊密關係。

艾德加·竇加
〈斯特凡·馬拉美與奧古斯特·雷諾瓦的肖像〉
（*Portrait de Stéphane Mallarmé et d'Auguste Renoir*），1895
照片
雅克·杜塞圖書館（Bibliothèque Jacques Doucet），巴黎

愛德華‧馬內，〈斯特凡‧馬拉美的肖像〉（*Portrait de Stéphane Mallarmé*），1876
油畫，27×36 cm
奧塞美術館，巴黎

慵懶地陷入沙發裡，馬拉美在友人的畫室裡（聖彼得堡路〔rue de Saint-Pétersbourg〕）擺好姿勢。這裡是他在康多塞中學（Lycée Condorcet）教完英文課之後習慣來歇腳片刻的場所。這幅畫一直留在其家人手中，直到 1928 年被國家典藏。

斯特凡‧馬拉美 （1842-1928）

馬拉美與馬內、雷諾瓦、竇加以及貝爾特‧莫里索（她後來還請他作為其獨生女茱莉的監護人）關係緊密。1874 年他即提筆嚴厲批評沙龍的規定，「評審團除了『這是一幅畫』或者『這不是一幅畫』之外什麼也說不出來，他們沒有權利埋沒這些作品。」在 1873 年 4 月 12 日《文學與藝術文化復興》雜誌（*La Renaissance littéraire et artistique*）上一篇文章裡大力抨擊。他還找了飽受噓聲的馬內幫他的詩集《牧神的午後》（*L'Après-midi d'un faune*）畫插圖；在一年前，他已請馬內替他翻譯的愛倫坡的《烏鴉》（*The Raven*）畫過。「有十年的時光，我每天都見到我親愛的馬內，如今他的離去讓我思念不已。」馬內去世兩年後，他在 1885 年一封寫給魏爾倫（Paul Verlaine）的信裡吐露心聲。馬拉美替他這些畫家朋友寫過好幾篇序，尤其是貝爾特‧莫里索在杜宏－胡耶爾畫廊舉辦回顧展時寫的那篇，那是在 1886 年，莫里索去世的隔年。後來他給印象派下了這樣的定義，精準完美地總結：「畫的不是事物，而是其產生的效果。」

「和惠斯勒一樣，莫內是最能緊緊抓住我的藝術家⋯⋯我們可以說他真的發明了海。」

奧柯塔夫·米爾博，《吉爾·布拉斯日報》，1887 年 4 月 13 日。

「我很高興發現您是個熱情、纖細、充滿覺知且友善的捍衛者。謝謝您，先生，您真的撫慰了那些傷口，和緩了那些困擾。」

畢沙羅在米爾博的文章刊出之後寫給他的信。

奧柯塔夫·米爾博 （1850-1917）

作為其年代之藝術的激情觀察家，評論家杰弗華（Gustave Geffroy）形容米爾博是以一種「狂熱積極的詩人」來書寫藝術、發表文章。他捍衛莫內、雷諾瓦和貝爾特·莫里索，且毫不猶豫抨擊官方沙龍藝術家。他是夏彭提耶（Georges Charpentier）藏家沙龍的常客之一，也加入黎胥咖啡的印象派晚餐。他會去拜訪卡耶博特或是莫內，後者他是他格外鍾愛的畫家，兩人還會一起交流園藝二三事。米爾博在報章上發表他的看法（《吉爾·布拉斯日報》、《巴黎回聲報》〔L'Écho de Paris〕、《新聞報》〔Le Journal〕）；1889 年在喬治·珀蒂畫廊的羅丹（Rodin）／莫內雙人展畫冊的序言正是由他執筆。他對高更、梵谷多所關注，且與畢沙羅維持頻繁的通信。同時，米爾博所收藏的印象派畫作相當可觀，但在他死後陸續被遺孀出售而散落各地。

朱爾·拉弗格 （1860-1887）

拉弗格在他 21 歲相當年輕的時候即發表了首批關於藝術的文章。他是畢沙羅、西斯萊、莫內、莫里索、雷諾瓦、竇加和瑪麗·卡薩特的仰慕者；從 1982-83 年間即開始對印象派進行紮實的研究。這份研究儘管十分深入，但在他在世時仍顯得過於新穎，後來在 1903 年才收錄於《遺作合集》裡出版。這位詩人積極抗衡沙龍對他們的無視，且以前衛主義者的姿態，認為「藝術家應該對畫商展示他們的作品，如同作家讓出版社出版其作品。」他英年早逝後，友人藝評家費內翁盡力出版了他的一些文章，其中也穿插了拉弗格的圖畫──這位作家也喜歡揮灑畫筆呢！

「印象派畫家是現代主義畫家，擁有與眾不同的敏銳雙眼，忘卻數個世紀以來積累在博物館裡的畫作，忘卻學院的視覺教育（線條、透視與色彩），透過在自然明亮的場景裡──也就是離開畫室，不管是在路上、鄉野或是居家室內──持續直接而原始的體驗與觀看，他們得以重塑其自然之眼，自然地觀看，天真且直白地畫出所看到的一切。」

朱爾·拉弗格，《遺作合集》，1903 年。

埃米爾‧左拉 （1840-1902）

自然主義文學的領導者，左拉捍衛馬內的繪畫，以及拒絕學院主義，轉身面對現代世界的這群畫家。身為塞尚的兒時玩伴，他與印象派畫家往來密切，經常出現在他們的聚會以及他們的畫作上。他堅持以「自然主義者」來稱呼他們，而非印象派，甚至到最後不再認可他們，斷定印象派沒有出現真正的天才。他在 1880 年《伏爾泰報》上如此寫道：「這些人都是先驅，然而天才沒有誕生。我們看到他們的企圖，也明白其緣由，但是我們尋找可作為典範的大師之作，卻徒勞無功……。……他們始終眼高手低，吞吞吐吐，無法一針見血。」而在他參觀 1896 年最後一次沙龍展後，這樣的轉折更是毋庸置疑：「什麼！難道我真的為了那樣的作品而抗爭？為了那種明亮刺眼的圖畫、那些點點、那些倒影、那些光的分崩離析？上帝啊！我從前是瘋了嗎？其實那非常醜啊，讓我覺得好可怕！」一種徹底的揚棄。

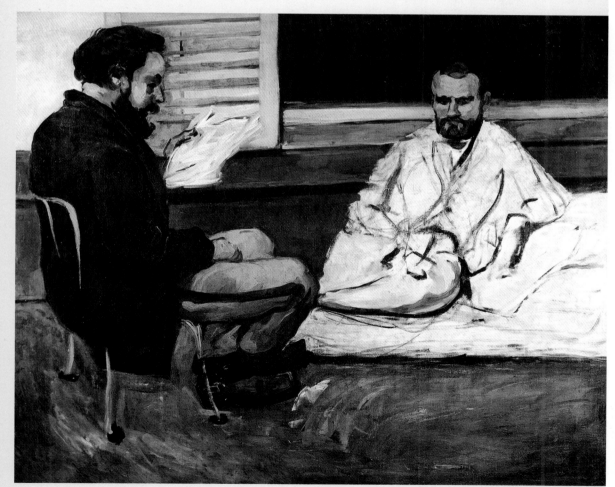

保羅‧塞尚，〈保羅‧阿列克西為左拉讀一份手稿〉（*Paul Alexis lisant un manuscrit à Émile Zola*），1869-1970
油畫，130×160 cm
聖保羅美術館，聖保羅

［回］

駐足影像

愛德華‧馬內
〈左拉的肖像〉(*Portrait d'Émile Zola*)
1868
油畫，146.5 × 114 cm
奧塞美術館，巴黎

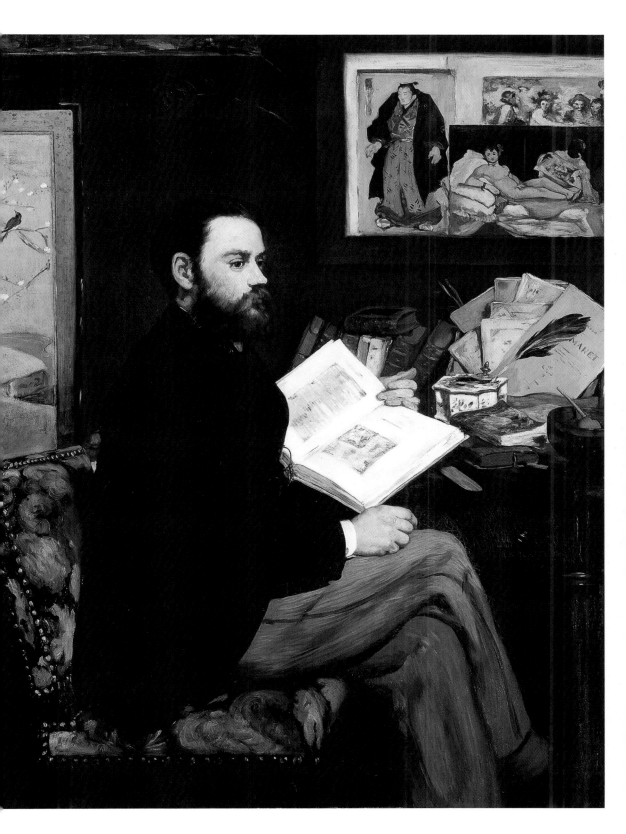

〈左拉的肖像〉

愛德華‧馬內，1868

1865 年沙龍展，馬內的〈奧林匹亞〉遭到如排山倒海的猛烈批評時，左拉挺身捍衛這位他眼中的明日大師。兩年後，當馬內在萬國博覽會旁搭起自己的展館，他亦再度發聲。為了表達其感謝，藝術家畫了作家的肖像，認證了兩個擁有才氣、尋求認同的男人之間的友誼。這幅肖像在 1868 年，也就是完成的那一年於沙龍展出，成為一種宣示，且某種程度上是種雙重的反擊。

馬內〈奧林匹亞〉的複製畫放在顯眼處，旁邊是一幅日本浮世繪及維拉斯奎茲〈酒神的勝利〉。其傳達的訊息是左拉在〈奧林匹亞〉引起的爭議時的表態，以及兩人對日本藝術和西班牙寫實繪畫的喜好。

書桌上美好的凌亂，包括一疊疊的書、鵝毛筆與墨水瓶，呈現出作家的天地。我們瞥見左拉在 1867 年為了捍衛畫家馬內而出版的藍色封面小冊子。這個空間完全是重新組合的，因為左拉的肖像是在吉由路 (rue Guyot) 馬內的畫室裡畫的。

背景的日本屏風凸顯了他們對遠東藝術與新世界的共同興趣。

四分之三的優雅側臉，可看出馬內那被認為過分明亮、扁平的手法，然而這是馬內為了擺脫學院派而刻意發展的。

長褲的處理，就跟椅布一樣幾筆刷過，展現了馬內創作的自由度，當他認為不需要表現細節時，即可快速帶過。

文森‧梵谷
〈嘉舍醫生的肖像〉
(*Portrait du docteur Gachet*)
1890
油畫，68×57 cm
奧塞美術館，巴黎

畫商與藏家的新角色

否認學院規則、拒絕沙龍的操控，印象派畫家透過脫離這個排斥他們的系統，將撼動運作至今的藝術界，使之重新洗牌。為了作為藝術家而存在，且以這樣的身分單純地生存下去，他們籌畫展覽以及能直接與藏家接觸的拍賣會。原本主要從事轉售的畫商，特別是較具遠見的那些人，發現他們的職業產生了變化。畫廊經營者的角色也隨之浮現，他們支持在世藝術家並在其創作過程中予以陪伴，在藏家面前捍衛他們，透過舉辦展覽、買賣與出版來推廣其作品，保羅‧杜宏－胡耶爾便是其中的關鍵人物。

奧古斯特‧雷諾瓦
〈尤金‧穆勒〉（*Eugène Murer*）
1877
油畫，47×39.4 cm
大都會藝術博物館，紐約

贊助者與藏家

有些身無分文且常餓肚子的印象派畫家，他們之所以能無論景氣好壞地繼續發展其藝術，要歸功於藏家和贊助者的支持，而他們的面向差異相當大。有些是朋友，比如歌手尚－巴蒂斯特‧

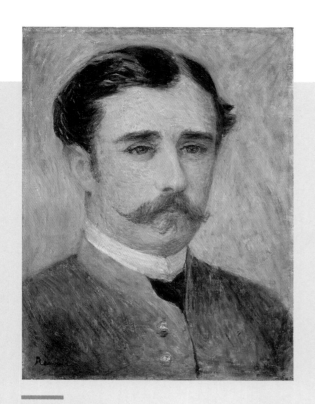

夏彭提耶家族與《現代生活》的冒險

出版人。自然主義作家如左拉、莫泊桑與福樓拜（Flaubert）的作品都是他出版的。喬治‧夏彭提耶（1846-1901）在1875年購得第一幅印象派畫作，就在德魯奧藝術拍賣行於杜宏－胡耶爾畫廊舉辦的拍賣會上。那是一幅雷諾瓦的畫，夏彭提耶因此與雷諾瓦建立起緊密聯繫，而講義氣的雷諾瓦也將戰友莫內、畢沙羅與西斯萊引介給他。因資產雄厚而安然度過艱困時期的夏彭提耶，收藏了很多印象派作品。在其夫人的驅使下，1879年創辦了藝術雜誌《現代生活》（La Vie Moderne），並在雜誌編輯部所在地舉辦專題展覽：1880年是莫內，1881年是西斯萊……。他的計畫是什麼？「我們這些展覽只是單純把藝術家的畫室搬到馬路上，而這個空間對外開放給所有人，藏家想來隨時可以來。」這場冒險總共維持了四年。

奧古斯特‧雷諾瓦
〈夏彭提耶先生〉（*Monsieur Charpentier*）
約 1879
油畫，32.5 × 25 cm
巴恩斯基金會（The Barnes Foundation），費城

佛爾（Jean-Baptiste Faure, 1830-1914），重量級藝術藏家，提供杜宏－胡耶爾金援；或是印象派團體中有錢的藝術家，卡耶博特與胡亞爾（1833-1912）。其他則是顯貴名流、像是勒阿弗爾的船東戈迪貝爾（Gaudibert, 1838-1870），是購買莫內早期畫作的人，還提供他食宿，令人惋惜的是他在1870年過世。維克多‧修格（Victor Chocquet, 1821-1891）在1875年德魯奧（Drouot）的拍賣會上眾人一片噓聲中發現印象派，進而愛上，從此成為印象派慘澹的那些年忠實的支持者。糕點師尤金‧穆勒是基約曼的童年友人，是印象派絕對的仰慕者，不但購買他們的畫作，每個月還提供一次晚餐給他們，直到1881年他賣掉店舖離開奧維。來自羅馬尼亞，主張順勢療法的喬治‧德‧貝里歐（Georges de Bellio, 1828-1894）醫生是藝術愛好者，在1874年買下他第一幅

「沒有比這情景更有趣的了：一個男人穿著白色圍裙、頭戴軟帽，離開自家店舖，輕快地走向印象派某個開創者的畫室，而且沒有一次空手離開，總會帶上一幅尺寸頗大的畫作。」

1880年1月《高盧人報》（*Le Gaulois*）刊登的文章裡所提到的穆勒先生。

保羅・塞尚
〈維克多・修格的肖像〉（*Portrait de Victor Chocquet*）
1877
油畫，46×38 cm
哥倫布藝術博物館，俄亥俄州

「每一次，印象派畫家有機會展示他們的作品時，就會看到他站在第一排。
……我還記得我看到他使勁往前，擠下知名的藝評家比如阿爾伯特・沃爾
夫，或是那些不懷好意前來的可怕藝術家。」

　　　　　　　　　　　泰奧多爾・杜瑞為修格收藏的拍賣目錄寫的序，1899 年。

奧古斯特‧雷諾瓦
〈孩童的午後，在瓦居蒙特城堡〉
（*L'Après-midi des enfants à Wargemont*）
1884
油畫，127×173 cm)
國家美術館，柏林

印象派畫作。這位最早期的狂熱藏家擁有的藏品數量之多，讓他必須在自家對面租一個空間才放得下。他一生都與這幾位後來成為朋友的畫家保持緊密的聯繫。他在經濟上支援他們，推薦給他的藏家朋友且與他們一起晚餐，他的驟逝讓所有人都感到悲痛失措。另外一位同樣主張順勢療法的嘉舍醫生（1828-1909）很早就涉入前衛藝術圈，經常出入那些庫爾貝習慣與友人聚會的酒館。他在1872年落腳奧維，有自己的版畫工作室。他收藏、支持、給予建議，有時還為他的藝術家朋友諸如畢沙羅、塞尚、基約曼和梵谷提供治療。最後，是在夏彭提耶沙龍認識雷諾瓦的銀行家保羅‧貝哈德。有好幾個夏天，貝哈德邀請雷諾瓦到他的瓦居蒙特城堡（靠近迪耶普）小住。藉著這種老派贊助型態的機會，雷諾瓦在那裡畫了貝哈德家族肖像，接受委託繪製裝飾畫，當然更不會錯過在諾曼第海邊現場取景創作。

糟糕透頂的宣傳

1878年4月，尚-巴蒂斯特‧佛爾賣出一部分收藏，只獲得了災難性的低收益。幾個月後，1874年曾以藏品做了好買賣的艾涅斯特‧歐瑟德，因為破產而必須把他的收藏脫手，這一回，又是場低獲益的災難，對藝術家來說簡直是糟糕透頂的宣傳！

「每一次我們其中有人緊急
需要錢的時候，就會在午
餐時間奔向黎胥咖啡館；
我們確定可以在那裡找到
貝里歐先生，有時他甚至
連看也沒看就把我們拿給
他的畫買下來。」

雷諾瓦寫給安伯斯・佛拉。

克勞德・莫內
〈路易・約阿希姆・戈迪貝爾夫人〉
(*Madame Louis Joachim Gaudibert*)
1868
油畫，217 x 138.5 cm
奧塞美術館，巴黎

艾涅斯特・歐瑟德：輝煌與衰敗

布料批發商，亦是百貨公司的老闆。艾涅斯特・歐瑟德（1837-1891）生活奢華，與他的夫人阿麗絲在
蒙特杰翁接待那些搭著他們特別租用的火車，從巴黎來的訪客。馬內、西斯萊和莫內都住過他們家。
歐瑟德是藝術愛好者，很早就開始收藏印象派的畫，也因此成為這些貧困創作者的救命恩人。作為一
個有錢人，他成功把作品轉手（1874 年在德魯奧拍賣行舉辦過兩次）好買入新作品。但是日漸衰敗的
事業，導至他在 1877 年宣告破產。他那些夢幻逸品在德魯奧被法拍時，真是一場惡夢，每幅畫都以低
於當初購入價格的低價賣出。對藝術家來說宛如二次打擊，除了失去一位藏家，行情還跌得更低。畢
沙羅給穆勒的信裡寫道「歐瑟德的拍賣會把我擊垮了」。他的夫人阿麗絲・歐瑟德決定帶著六個小孩
投奔莫內一家；阿麗絲在第一任丈夫歐瑟德過世後嫁給了莫內，兩人長期的關係終於得以正名。

> 「他謙遜磊落的一生與印象派團體的歷史是不可分割的。在他的店鋪櫥窗裡，我們看到莫內、畢沙羅、雷諾瓦，後來則有梵谷、塞尚、高更。」

<div align="right">

奧柯塔夫‧米爾博，唐吉老爹的訃聞。
《巴黎回聲報》，1894 年 2 月 3 日。

</div>

畫商：馬汀老爹和唐吉老爹

以粗暴的議價方式聞名，好在之後替畫作找到適當藏家，這位被眾人暱稱為馬汀老爹（Père Martin, 1817-1891）的畫商，屬於一開始就對印象派感興趣的那一類。他原本是鞍具製造商，也當過演員，在對藝術產生興趣之前是舊貨商；他捍衛巴比松的畫家、布丹和尤京。跟杜宏-胡耶爾相較，他性格粗魯，只稱得上是個單純的零售商，但他有內行人的品味，也是印象派畫家走投無路時會投靠的對象。而且 1874 年為了籌畫印象派第一次展覽而成立「畫家、雕塑家與版畫家無名協會」時，他即被選為臨時代理人。

被藝術家親切喚作唐吉老爹（Père Tanguy, 1825-1894）的蒙馬特顏料商，在蒙馬特的克洛澤爾路（rue Clauzel）經營一家小店。在與色彩顏料為伍之前，他曾是石膏商，也賣過豬肉食品；他以善良謙遜為人所知。作為一個立場明確的無政府主義者，他在這些明亮的畫作上看到他所嚮往的社會革命預兆。為了給那些身無分文的印象派畫家救急，他經常接受他們以畫作來換取店內商品，或讓他們寄賣作品。他店鋪的後院是眾人聚集辯論藝術的場所。在早期這些印象派畫家裡，唐吉老爹對梵谷、塞尚很感興趣，佛拉便是在他的櫥窗發現這些畫家的。他過世時，可說是擁有印象派重要收藏的翹楚，且都是重量級作品。

<div align="right">

文森‧梵谷
〈唐吉老爹〉（*Père Tanguy*）
1887-1888
油畫，65 × 51 cm
羅丹美術館，巴黎

</div>

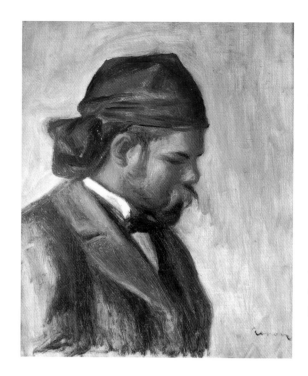

奧古斯特・雷諾瓦
〈綁著紅色頭巾的安伯斯・佛拉〉
(*Ambroise Vollard au foulard rouge*)
約 1899
油畫，30 × 25 cm
小皇宮，巴黎市立美術館，巴黎

「他有著迦太基將軍那疲憊的姿態。」

雷諾瓦筆下的安伯斯・佛拉。1895 年秋天，
佛拉到雷諾瓦的住處讓畫家畫他，就在蒙馬特
山丘頂的霧堡（Château des Brouillards）。

內行的畫廊經營者

若說杜宏 - 胡耶爾是印象派披荊斬棘之路初期即與他們緊緊相繫
的畫廊經營者，其他人則將在接下來幾年對這股藝術潮流產生興
趣，且試圖拉攏某些領頭羊。

1880 年代初期，杜宏 - 胡耶爾遇到嚴重經濟困難時，喬治・珀
蒂（1856-1920）開始親近印象派的重要人物。他在位於塞茲路
（rue de Sèze）和戈多德莫華路（rue Godot-de-Mauroy）一角
規劃了一個豪華的空間，1882 年開幕，藉由一場國際展覽邀集
法國與國外藝術家；莫內、西斯萊、畢沙羅和貝爾特・莫里索很
快也參與這類活動。由於擔心杜宏 - 胡耶爾的狀況，且長期飽受
經濟威脅，莫內、西斯萊和畢沙羅在喬治・珀蒂多次邀請下讓步
了。1887 年，莫內和西斯萊各自在那裡辦了一場個展。1889 年，
喬治・珀蒂籌畫了一場備受矚目的莫內／羅丹聯展。1892 年，
他推出兩場回顧展，一是雷諾瓦，一是畢沙羅。1899 年西斯萊
過世後，即由他負責處理其畫室作品的買賣，好確保畫家孩子的
利益。

提奧・梵谷（Théo Van Gogh, 1854-1891）是文森・梵谷的弟弟，
1878 年落腳巴黎，在布梭瓦拉登畫廊（Boussod-Valadon，1884
年以前名為谷琶之家〔Maison Goupil〕）工作。洞察力敏銳的

「當這些畫作獲得更好的展示；
當展覽空間整體的豪華簡言之
相當美、震懾了群眾......那麼
一個把我們所有人都聚集在這
個場所的展覽，便是我認為成
功會到來之處。」

莫內寫給杜宏 - 胡耶爾的信，
好讓兩位畫商達成共識；就在
喬治・珀蒂的新場地開幕後不
久。

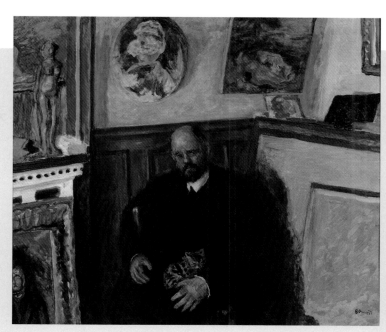

皮耶・波納德（Pierre Bonnard）
〈安伯斯・佛拉與他的貓〉
（*Ambroise Vollard et son chat*）
約 1924
油畫，96.5×111 cm
小皇宮，巴黎市立美術館，巴黎

在一個靠近畫廊，不透光、被暱稱為「地窖」，用來當作儲藏室的空間裡，佛拉安排晚宴，用留尼旺島（île de la Réunion）當地的美食款待藝術家——留尼旺島是他前來巴黎繼續學業前的居住地。

他，很快對新興藝術風潮產生興趣。1884 年，他已可為布梭瓦拉登畫廊買下一幅畢沙羅的畫，隔年是一幅西斯萊，兩幅畫都火速且成功售出。1887 年間，他到吉維尼花園拜訪後，為畫廊買進十幾幅莫內的畫。他也到莫雷拜訪西斯萊，與竇加聯繫，和畢沙羅建立起友誼——這位畫家懷著能把畫賣出的希望，把畫寄給了他。莫內在布梭瓦拉登畫廊展出，並在 1886 年與畫廊簽約。1887 年，提奧・梵谷籌畫了一場小展覽，呈現初萌芽的新印象派。充滿膽識且不管其雇主傾向古典品味的保守猶豫，他繼續扮演仲介者的角色，把莫內、西斯萊、畢沙羅、竇加、高更等人交給他的畫賣給藏家，直到 1891 年英年早逝。

安伯斯・佛拉（1868-1939）在提奧・梵谷與唐吉老爹過世後才出現在藝術市場上。他與印象派搭上線，成為雷諾瓦、竇加和塞尚的畫商，並在 1895 年為他們舉辦個展。佛拉亦經營接續的一代，展出了梵谷首批畫作，以及那比派、馬蒂斯與畢卡索。1893 年，他在拉菲特路的空間推出的開幕展，則聚焦馬內的作品。某種程度可視為一種現代性的宣示。

「我們得知了提奧・梵谷的死訊，這位親切、聰穎，為了讓大眾認識最獨立的藝術家的作品而付出這麼多的專家。」

喬治・歐利耶（Georges Aurier），
《法蘭西信使》（*Mercure de France*），
1891 年 1 月。

杜宏－胡耶爾 (1831-1922)

保羅・杜宏－胡耶爾是在 1870 年普法戰爭期間，在倫敦經由多比尼的引介，而認識了當時流亡在外的莫內與畢沙羅。杜宏－胡耶爾馬上就被他們的現代性所吸引，在他位於新龐德街的畫廊展出他們的作品。然衰敗的根源或許就是在此結下的，儘管自身經濟上遇到極大的困境，展覽與畫作買賣的收益慘不忍睹，但他從未放棄對印象派團體的支持。這樣的承諾可說是成為了一場生存的戰鬥。

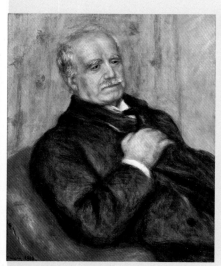

奧古斯特・雷諾瓦
〈保羅・杜宏－胡耶爾的肖像〉
(*Portrait de Paul Durand-Ruel*)，1910
油畫，65 × 54 cm
私人收藏

不變的支持

1872 年一回到法國，杜宏－胡耶爾即主動接近巴提紐爾派，並整批買下馬內以及馬內那些年輕仰慕者的作品。從此成為他們藝術的捍衛者，且透過買畫、辦展、在他們青黃不接時提供救濟而成為他們重要的經濟支柱。當印象派初試啼聲就遭到粗暴的詆毀時，他出借自己在巴黎的畫廊，讓他們在 1876 年舉辦第二次印象派展覽。1882 年，同樣是他去租了沙龍，作為印象派第七次展覽場地。1874 年，儘管自身的經濟困難迫使他有時得暫停商業行為，但他從未背棄這些藝術家。而且這種支持還包括，當他遭遇 1882 年巴黎證券交易所崩盤帶來的經濟危機時，放手幾位心生焦慮的印象派畫家轉而到喬治・珀蒂的畫廊展出。喬治・珀蒂是他的競爭對手，藉由籌辦國際展覽來吸引他的藝術家，逼得他出手反擊。1883 年，杜宏－胡耶爾在瑪德蓮附近租借空間，著手籌畫莫內、雷諾瓦、西斯萊和畢沙羅的個展。同時，他也邁向國際來發動攻勢。儘管經營上遇到困境，個人經濟狀況不穩定，面對印象派成員的爭執，以及他們偶有的背叛（除了雷諾瓦之外），他始終是印象派毫無條件的支持者。

在巴黎的據點

身為畫商之子，保羅・杜宏－胡耶爾在 1869 年成立了自己的畫廊，位於巴黎第 9 區拉菲特路 16 號和佩勒提耶路 11 號。一開始他捍衛的是德拉克洛瓦和巴比松畫派，後來在倫敦結識莫內與畢沙羅之後，從 1870 年轉而成為印象派無條件的支持者。在他羅馬路（rue de Rome）35 號自家公寓的沙龍裡，18 世紀家具的圍繞下，牆面掛滿了他私人收藏的印象派作品。杜宏－胡耶爾一直憂心如何推廣他所捍衛的藝術，於是 1898 年起，他開放沙龍讓大眾自由參觀。

保羅・杜宏－胡耶爾在巴黎羅馬路 35 號的沙龍

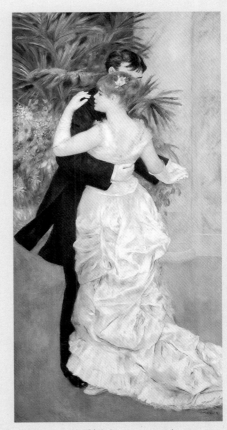

杜宏－胡耶爾的庫存清冊
翻開的這一頁是向馬內購入的清單，在 1872 年 1 月（局部）
杜宏－胡耶爾檔案

有限的財力

由於資本有限，打從 1865 年從事藝術買賣活動起，保羅・杜宏－胡耶爾便是透過信用貸款的方式來經營。他在 1874 年、1884 年都曾拖欠付款，但每次都成功從債權人方取得延期償付，之後再全額償還。直到 1894 年，亦即他為印象派付出超過二十年之後，他的所有債務才全部清算完成。

奧古斯特・雷諾瓦，〈在城裡跳舞〉（*Danse à la ville*），1882-1883
油畫，180 × 90 cm，奧塞美術館，巴黎

與〈在鄉間跳舞〉（*Danse à la campagne*）成雙的〈在城裡跳舞〉，從 1883 年起就借給杜宏－胡耶爾展出，直到 1886 年兩幅一起被他買下。1978 年，這一幅則透過代物清償的方式成為國家公共典藏。

「遭到學院、老舊學派的擁護者、最權威的藝評者、所有媒體以及大多數同行的攻擊和誹謗，他們〔印象派〕開始成為官方沙龍與大眾的笑柄。……至於我，則因為展出這種作品還膽敢捍衛他們而遭到譴責，被當成瘋子與心懷不軌的人。慢慢地，我原本取得的信任消失了，我在我最好的顧客眼中不再可靠。」

保羅・杜宏 - 胡耶爾，轉引自里奧內羅・文杜里（Lionello Venturi），
《印象派檔案》（*Les Archives de l'impressionnisme*），1939 年。

克勞德・莫內，〈乾草堆，夏末〉（*Meules, fin de l'été*），1891
油畫，60 × 100 cm
奧塞美術館，巴黎

很快被杜宏 - 胡耶爾買走的這幅〈乾草堆，夏末〉，一直到 1952 年都還留在其家族手裡。

「您以為您的作品我引介得不夠多。……然而我只引介您的作品；這幾年來我就只忙這件事；我投注所有心思、所有時間、我所有財產以及家族的財產。」

保羅・杜宏 - 胡耶爾寫給莫內的信，1886 年 1 月 22 日。

國外市場的發展

1870 年的時候，杜宏 - 胡耶爾即在倫敦展過莫內與畢沙羅——這兩位跟他一樣避居海外的藝術家。回到巴黎後，1874 年的經濟問題讓他不得不關閉倫敦的畫廊。1880 年起，他再度在倫敦籌畫活動，包括 1883 年 65 幅印象派作品在新龐德街上道德威斯爾畫廊（Dowdeswell's Galleries）的重要展覽。1885 年，他在布魯塞爾的大鏡酒店（l'hôtel du Grand Miroir）展出竇加、莫內、畢沙羅、雷諾瓦和西斯萊。1891 年，他寄出一些作品參與前衛藝術團體二十人社在布魯塞爾的第八次展覽，好與比利時的藝術現場保持一定連結。他同時企圖開發德國、匈牙利、荷蘭、俄羅斯與瑞典的市場。因為預感國際化會是成功的關鍵，他願意貸款參與國外展覽。1905 年，杜宏 - 胡耶爾在倫敦的格拉夫頓畫廊（Grafton Galleries）辦了有史以來最完整的印象派展覽，共展出 315 件作品，其中有 196 件來自他的私人收藏。

貝德佛・勒彌爾建築攝影公司
倫敦格拉夫頓畫廊印象派展覽展間一景，
奧塞美術館，巴黎

征服美國

1886 年，杜宏 - 胡耶爾應紐約美國藝術協會（American Art Association）的邀請，赴美展出一部分重要的印象派作品。儘管有些人半信半疑，他仍展出了將近三百幅畫，尤其是莫內、馬內、畢沙羅、雷諾瓦、貝爾特·莫里索與西斯萊的作品。展覽獲得了正面評論，引起人們對這種呼應現代性的新藝術的興趣。嗅到成功氣息的杜宏 - 胡耶爾，隔年續辦第二次展覽，並於 1887 年在紐約成立了畫廊分部，交由他三個兒子打點。雖然我們不能說他創造了什麼奇蹟，然而美國對印象派的迷戀，的確要歸功杜宏 - 胡耶爾為了征服這個新市場而付諸實行的能量。

杜宏 - 胡耶爾第三家畫廊（1894-1904）的外觀，紐約第五大道 389 號

杜宏 - 胡耶爾第五家畫廊（1913-1950）的外觀，紐約東 57 街 12 號

「別以為美國人都是野蠻人。相反地，他們比較不像法國藝術愛好者那麼愚昧而墨守成規。」

保羅·杜宏 - 胡耶爾寫給方坦 - 拉圖爾的信，
1886 年 8 月 21 日。

卡薩特小姐高明的斡旋

與美國企業階級關係密切，哥哥亞歷山大（Alexander Cassat）是賓夕法尼亞州鐵路大亨的瑪麗·卡薩特，在美國這股印象派熱潮中扮演著舉足輕重的角色。她那綽號「糖業之王」的友人亨利·哈維邁耶與他的妻子露易辛（Louisine）聽從她的建議，打造了一份絕無僅有的收藏（今在紐約大都會藝術博物館）。富商之妻帕爾默（Palmer）女士，1889 年在巴黎認識了卡薩特小姐，同樣擁有世界上舉足輕重的印象派收藏（如今典藏於芝加哥藝術學院）。

革命性作風

身為畫商，保羅·杜宏 - 胡耶爾在藝術圈裡採取的手段可說前所未見。他的新原則是無條件支持他所捍衛的藝術家；他希望擁有獨佔性，若經濟許可則創辦藝術雜誌，連結藝術世界與資金來發展其業務；傾向籌畫個展而非聯展，以及建立國際網絡。而且，在他過世的兩年前，1920 年，他可是以國際貿易（而非以藝術）的名義而獲頒榮譽勳章。

「我要面對我最大的罪了，操控其他所有人的罪。長久以來我買賣，我給那些極具原創、極有智慧的畫家的作品極高的評價，他們裡面有好幾個都是天才，而我卻非要業餘愛好者接受他們。」

保羅·杜宏 - 胡耶爾，1885 年。

駐足影像

奧古斯特·雷諾瓦
〈夏彭提耶夫人和孩子們〉
（*Madame Charpentier et ses enfants*）
1878
油畫，153.7 × 190.2 cm
大都會藝術博物館，紐約

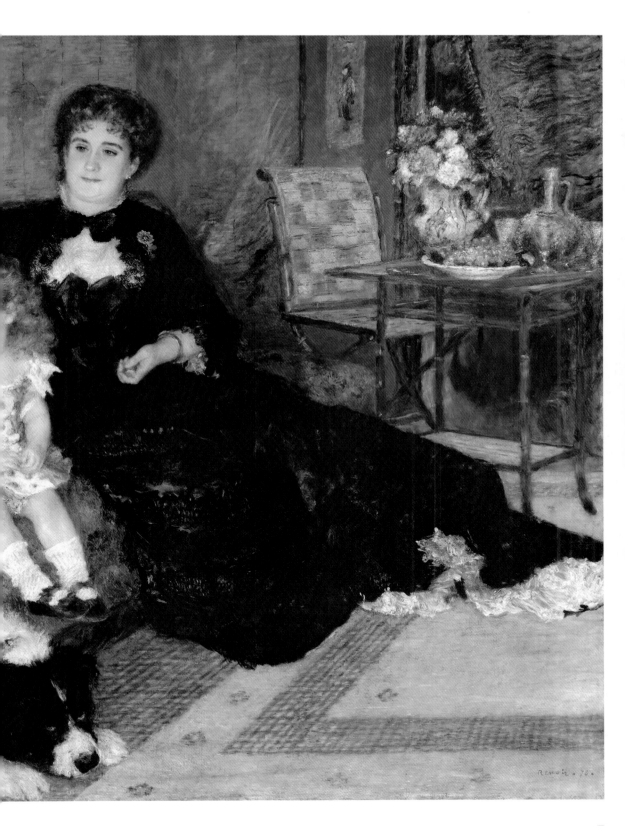

〈夏彭提耶夫人和孩子們〉

奧古斯特・雷諾瓦，1878

雷諾瓦這幅參展 1879 年官方沙龍的作品備受矚目，要歸功於他畫中模特兒的斡旋及他的贊助人——出版人喬治・夏彭提耶。在他們家那些令人難忘的晚宴裡，總有政治人物、公爵夫人、女演員出入。這幅亮眼的肖像畫，標記著雷諾瓦藝術上的成功與美好歲月的開始。

背景桌上的靜物，是繪畫最純粹的部分，享樂主義者如雷諾瓦是無法抗拒的。

雷諾瓦選擇以夏彭提耶家中的金色為主軸；光線閃爍的日本沙龍作為場景。這個場所私密且具有包覆性，同時展現了這些內行藝術愛好者的精緻品味。

一如日本浮世繪，構圖扁平，拒絕一切透視。畫面人物呈對角線排列，讓前景留出部分空白，而墊子的條狀格紋成為空間深度的唯一指引。

布爾喬亞的肖像

在這幅精心重塑的場景裡，雷諾瓦成功注入一種家庭式
的輕鬆氛圍，同時回應了委託人指定給他的習題，在畫
中傳達出富裕與身分地位。

一身華麗的沃斯（Worth）高級訂製禮服，夏
彭提耶夫人儘管在畫面較遠處，卻透過投射
在她兩個孩子身上的眼神，流露出某種溫
柔。兩個孩子依照當時的慣例，被打扮成小
女孩的模樣。

而連接起兩個孩子的場景，帶出一
種細膩的自然。乖巧地坐在沙發
上，雙手擺放在膝蓋的位置，3歲
的保羅（Paul），對他那隨意坐在大
狗身上的姊姊喬潔特（Georgette）
投以仰慕的眼神，而大狗黑白的毛
色恰好呼應了他們母親的裝扮。

愛德華‧馬內
〈陽台〉（*Le Balcon*）
1868-1869
油畫，170×124.5 cm
奧塞美術館，巴黎

生存的艱困與遲來的認可

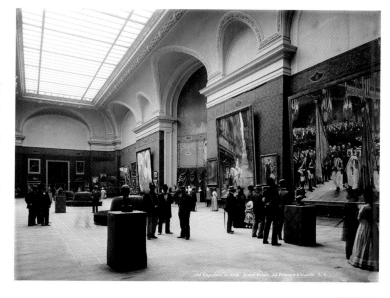

1900 年萬國博覽會在大皇宮
（*Grand Palais*）的法國繪畫選萃

多年來遭到蔑視，還得面對暗無天日的悲慘，對於這些鬥志激昂、選擇打破學院規矩與原則的年輕畫家而言，藝術之路既漫長且痛苦。在展出的困難、幾近侮辱的評論暴力之外，他們一部分的人還要面對一貧如洗的現實。若馬內、貝爾特・莫里索、卡耶博特、巴齊耶和竇加在物質生活上可說不虞匱乏，其他人則都不得不與悲慘困境搏鬥。籌畫印象派第一次展覽時的熱情很快消褪，因為展覽帶來的效益實在微不足道，還必須忍受評論的攻擊和大眾的詆毀，更別說團體內部的爭吵糾紛不斷。身無分文的雷諾瓦重新向官方沙龍投件，他是第一批脫離的畫家之一。很快地，雷諾瓦在 1879 年的沙龍展上，以〈夏彭提耶夫人和孩子們〉這幅畫脫穎而出，刺激了莫內和西斯萊——他們也厭倦了被錢追著跑的日

卡彌爾・畢沙羅
〈春天。繁花盛開的李子樹〉（*Printemps. Pruniers en fleur*）又名〈果園，開花的
果樹，春天，彭圖瓦茲〉（*Potager, arbres en fleurs, printemps, Pontoise*），1877
油畫，65.5 × 81 cm
奧塞美術館，巴黎

子，於是起而效尤。經濟需求是他們無法忽視的，儘管竇加把他
這些同儕視為叛徒。雷諾瓦因而認為有必要為自己辯護：「我將
作品寄到官方沙龍，完全是為了商業目的」，他在 1881 年給杜
宏－胡耶爾的信上這樣寫到，「總而言之，就好比某些醫療，若
是無效，也不會造成傷害。」

但是這還不是唯一的擔憂，「如果必須有勇氣，才能投身這
條荊棘遍布的道路，那麼究竟要有多少勇氣，才能在歷經多年匪
夷所思的努力，卻毫無半點回音的情況下持續下去」約翰・雷
瓦爾德在他的指標性著作《印象派史》中這樣強調。打從一開
始便直衝頂點的猛烈批評，消弱的速度相當緩慢，而他們在法
國的確直到很晚才開始獲得認可。再者，這樣的認可充滿不公，
印象派初期的重要畫家並沒有真正受益。好比專欄作家亞森・胡

畢沙羅的悲慘困境

「我找不到解決的辦法⋯⋯狀況越
來越糟。我那些習作失去歡樂，
隨之而來的，是我必須放棄藝術
改做其他事情的這種想法，如果
我還有學習新事物的可能的話。
悲傷。」

畢沙羅給穆勒的信，1878 年。

「請告訴高更，我畫了 30 年之後，
陷入經濟窘境。希望年輕人有所警
惕。這是安慰獎，不是大樂透！」

畢沙羅給穆勒的信，1884 年秋天。

「畫家這群人陷入困境。畫商手上的畫作太多……我們希望買家回心轉意,但的確現在完全不是個好時機。」

厄金·馬內寫給妻子貝爾特·莫里索的信,1876 年 9 月。

「印象派陣營似乎籠罩著一種深沉的挫敗,很明顯地,他們口袋裡沒有財源流動,而習作晾在那裡。我們活在相當混亂不安的時期,而我不曉得什麼時候可憐的繪畫能重現一點光芒。」

塞尚寫給左拉的信,1877 年 8 月 24 日。

賽(Arsène Houssaye, 1815-1896)在 1882 年一篇文章裡精準的觀察:「當印象派叫做馬內、莫內、雷諾瓦、卡耶博特和竇加時,他們是所有這些譏諷嘲笑的受害者;當印象派變成巴斯提昂 - 勒帕吉(Bastien-Lepage)、杜艾茲(Duez)、傑維克斯、彭巴(Bompard)、丹東(Danton)、戈內特(Gœneutte)畢丹(Butin)、蒙傑(Mangeant)、尚·貝侯(Jean Béraud)或丹尼翁 - 布維列(Dagnan-Bouveret)時,他們收下了所有推崇致敬。」在後面這些大多被遺忘的學院派畫家筆下,印象派帶來的清新鮮明氣息開始演變成一種非常淡薄柔和的繪畫。然而他們那種符合常規與平淡的手法卻正是大眾喜愛的,且較為人所接受。胡賽的觀察若是一針見血,相反地有些評論者卻甚至把這股在沙龍展吹起的新風潮的起源給搞混,比如艾德蒙·龔固爾,即健忘地把印象派這麼近的環節忽略了。「沙龍展裡有件令我驚訝的事,那便是尤京的影響」,他在 1882 年的日記裡吐露:「現

「在我死後您將會寫的精采文章。」
「其實，在我活著的時候，是不介意讀到在我死後您將會特地為我而寫的精采文章的。」

1882 年 5 月，馬內寫給阿爾伯特‧沃爾夫的信，口吻幽默而帶著刻意的諷刺。當時，馬內總算在他過世之前，獲得了他夢寐以求的勳章。

在所有稍具價值的風景畫都是從這位畫家分支而來。」到頭來這仍是一場苦雨，而經濟困境始終是莫內、畢沙羅和西斯萊當下的壓力。儘管有杜宏－胡耶爾的辛勤付出，做了各種嘗試，但作品的買賣狀況仍只是象徵性的，錢財根本留不住。1899 年去世的西斯萊，從未親眼看見他的作品後來的成功。其他印象派畫家則嘗了勝利的滋味，然而反對的聲浪始終蠢蠢欲動，如此持續很長一段時間。也因此，1890 年時，為了讓募款購得的馬內〈奧林匹亞〉進入羅浮宮，還得歷經一場激烈的爭鬥。同樣地，1894 年，要經過一場但丁式魔鬼般的論戰後，政府才願意接受卡耶博特的部分遺贈；這 60 幅藝術家大方的遺贈裡有 40 幅作品進入博物館，如今成為奧塞美術館典藏的珍寶。

我們可以將印象派首次獲得官方認可的時間點，追溯至 1900 年在法國舉行的萬國博覽會，那場盛大的《法國藝術百年大展》，當時，印象派與學院派藝術家都在同樣展場空間裡獲得矚目與致敬。但是，在印象派第一次展覽後又過了數十年，他們的勝利仍顯得脆弱不實。誰曉得，要是沒有當時的部長會議主席喬治‧克雷蒙梭（Georges Clemenceau，他是藝術界的好朋友，也與莫內相熟），1918 年莫內的捐贈以及在橘園美術館的《睡蓮》計畫仍會實現嗎？這問題永遠不會有答案……

沙龍送件

印象派將作品寄到沙龍的重點除了獲得肯定，更重要的是希望在物質生活上能過得下去。面對印象派展覽那些亂七八糟的批評與財務問題，看著雷諾瓦在同一年的官方沙龍展獲得的成就，西斯萊在 1879 年 3 月 14 日給杜瑞的信上寫道：「我厭倦了這麼多年來沒沒無聞的日子了。對我來說，是時候做決定了。我們的展覽的確有幫助，對我們來說也很有用但是……距離官方沙龍能給的聲望還差得遠。我決定把作品寄到沙龍參展。」結果遭到退件。

莫內的多次求救

莫內的書信充滿求援的訊息，印證了他極為不穩定的物質生活。他那些絕望的信件先是寫給巴齊耶、他第一位勒阿弗爾藏家戈迪貝爾，接著 1870 年後，是寫給馬內、卡耶博特、左拉和藏家貝里歐、歐瑟德、佛爾、修格和嘉舍醫生⋯⋯

「您能不能、願不願意幫我一個大忙？如果明天晚上，星期二，我沒付清600 法郎的話，我們的家具還有我所擁有的一切都會被賣掉，我們將會流落街頭。⋯⋯要向我那可憐的太太坦白這樣的現實讓我非常痛苦，我於是做最後一次嘗試，向您求救。」

莫內寫給左拉的信，
1876-1877 年冬天。

「您能不能再借我 100 法郎，然後看您什麼時候想來巴黎找我，好讓我用畫作償還您？」

莫內寫給嘉舍醫生的信，
1878 年 4 月。

「我對於長久以來我過的日子感到徹底的厭惡與灰心。如果這一切只為了讓我在這個年紀〔莫內當時 39 歲〕走到這個地步，那就沒希望了。⋯⋯每天都有每天的苦惱，每天有新的困難冒出來，而我們永遠脫不了身。」

莫內寫給貝里歐的信，
1879 年 3 月 10 日。

克勞德・莫內
〈彌留之際的卡蜜兒〉
（*Camille sur son lit de mort*）
1879
油畫，90 × 68 cm
奧塞美術館，巴黎

「我是來請您幫另一個忙的，就是到當鋪去，把那個圓形頸飾贖回來，收據在這裡。那是我太太唯一擁有的紀念品，我想在她永遠離開之前，親自幫她戴在脖子上。」

莫內寫給貝里歐的信，1879 年 9 月 5 日，在他第一任妻子卡蜜兒死去的隔天。

印象派與其他藝術領域

屬於同一個藝術和知識群體，畫家、音樂家、作家與攝影家聚在咖啡館或工作室裡辯論著，在表演或沙龍裡錯身。印象派畫家的鑽研與追求，遠遠不是侷限在美術中的一個現象，而能在其他藝術領域找到共鳴：音樂、文學、攝影……

「致艾德加·竇加，他描繪了我希望自己能夠描繪出來的生命。」

莫泊桑在《兩兄弟》（*Pierre et Jean*）一書給他的友人竇加的簽名。

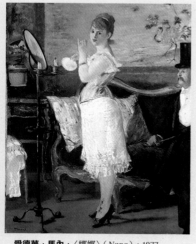

愛德華·馬內，〈娜娜〉（*Nana*），1877
油畫，154 × 115 cm
漢堡美術館，漢堡

文學

變化多端的 19 世紀，出現了許多文學風格：自然主義、象徵主義……它們主動提及這些相伴而來的繪畫上的追求。左拉在改變立場之前，是馬內和印象派的捍衛者，就跟這些畫家一樣，把當代世界當作他作品的主題。龔固爾兄弟、巴爾札克（Balzac）和他的《人間喜劇》（*Comédie humaine*）顯示出在描繪他們所處年代的現實、關注被過去視為不重要的主題這類事情上相同的擔憂。雨果中肯地將馬拉美取名為：「我親愛的印象派詩人」。與貝爾特·莫里索相熟，且娶了她的姪女的梵樂希，從竇加筆下的

人物找到靈感，化為他那令人回味無窮的《與戴斯特先生共度的夜晚》（*La soirée avec M. Teste*, 1896）。莫泊桑的創作與印象派的精神相近，這作家常去的地方跟畫家一樣，比如阿瓊特伊的蛙塘，被他寫在《伊薇特》（*Yvette*, 1885）；或是他 1885 年認識莫內的埃特爾達。普魯斯特的作品出現在這股風潮之後，但可被視為與印象派同等的文學佳作。放棄純粹的敘述，《追憶似水年華》（*À la recherche du temps perdu*）真正的主題，正是對最為纖細微小之印象的描繪。

音樂

印象派音樂不將自己定義為某種音樂風格，而是透過對色彩和諧及純粹音色上的追求來自我演繹。跟著拉威爾（Maurice Ravel, 1875-1937）、佛瑞，尤其是德布西（Achille-Claude Debussy, 1862-1918），作曲形式以音色的切割、解構來進行，令人聯想起繪畫上因筆觸點點碎化的色彩。主題上，比如德布西選擇了海——他創作了同名作品——也奇異地彼此共鳴。身為馬內、莫內和雷諾瓦的好友，艾曼紐・夏布里耶（Emmanuel Chabrier, 1841-1894）可說是這種曲風的先驅。這位音樂家收藏印象派的作品，也出現在竇加的〈歌劇院管弦樂團〉（L'Orchestre de l'Opéra）裡。身為樂迷，同時是業餘音樂家的巴齊耶，則樂於在他的工作室舉辦音樂晚會，邀請歌手尚-巴蒂斯特・佛爾與他的友人作曲家艾德蒙・梅特來演出。

艾德加・竇加，〈歌劇院管弦樂團〉（局部），約 1870，油畫，56.5 × 46 cm，奧塞美術館，巴黎

攝影

在楓丹白露森林或諾曼第海邊，攝影家——一種理當躋身藝術行列的新工具的先驅——也在印象派帶著畫架冒險的地方架起他們的腳架。凝結瞬間、捕捉曇花一現、稍縱即逝，抓住時間的精神，凡此種種都是兩者共同的關注點。運用多重手法沖洗照片創造效果，畫意派攝影家（pictorialiste）在 1885 年後，專注於詮釋一種大氣氛圍、一種印象，如同畫家用畫筆描繪的那樣。1895 年的電影發明者盧米埃兄弟（frères Lumière），在 1903 年發表了他們眾多專利的其中一項，促使彩色攝影問世。以馬鈴薯澱粉作為基底，天然彩色照相法（autochrome）讓這些紅色、綠色或藍色的澱粉顆粒在視眼膜上重現彩色印象。一種點描派的極致？

羅伯特・德瑪奇（Robert Demachy），〈圖克谷〉（Toucques Valley），1906，照相凹版術，13 × 18 cm，奧塞美術館，巴黎

盧米埃兄弟，〈少女與紫丁香〉（La Jeune Femme et le lilas），1906，彩色照相版，13 × 18 cm，盧米埃博物館（Institut Lumières），里昂

古斯塔夫・雷・格瑞，〈雲的習作〉（Étude de nuages），1856-1857，蛋白印象，32 × 39 cm，奧塞美術館，巴黎

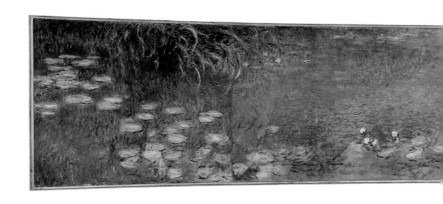

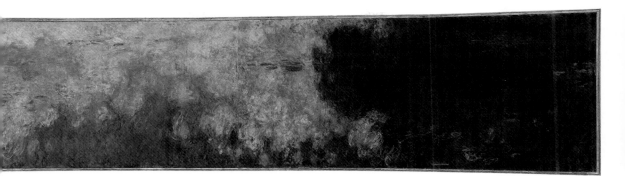

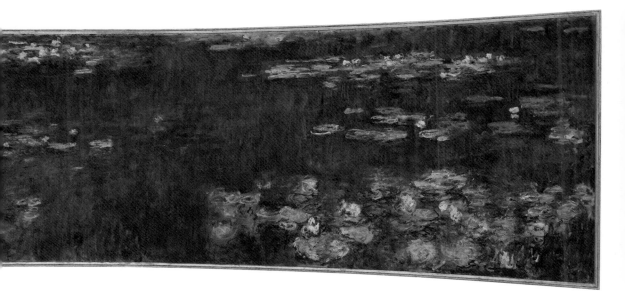

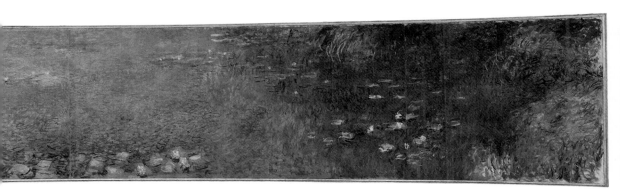

克勞德・莫內
〈睡蓮池，雲朵〉（*Le Bassin aux nymphéas, les nuages*），1915-1916
油畫，三折畫，每張畫板為
200 × 425 cm
橘園美術館，巴黎

克勞德・莫內
〈睡蓮池，綠色倒影〉（*Le Bassin aux nymphéas, reflets verts*），1914-1918
油畫，三折畫，每張畫板為
200 × 425 cm
橘園美術館，巴黎

克勞德・莫內
〈睡蓮池，早晨〉（*Le Bassin aux nymphéas, le matin*），1914-1918
油畫，四張畫板，分別為
200 × 212.5 cm、200 × 425 cm
橘園美術館，巴黎

《睡蓮》

克勞德・莫內，1914–1918

1918 年停戰協定簽訂後不久，莫內決定將睡蓮系列數件作品贈送給國家。經過長時間的交涉談判，在友人——後來的部長會議主席喬治・克雷蒙梭那堅定不移的支持之下，終於在 1922 年簽署這八件作品的捐贈證明。而這八幅畫在 1927 年莫內過世後不久，設置在橘園美術館兩個由莫內親自設計的橢圓廳。一件從展場到畫作都是藝術的作品。

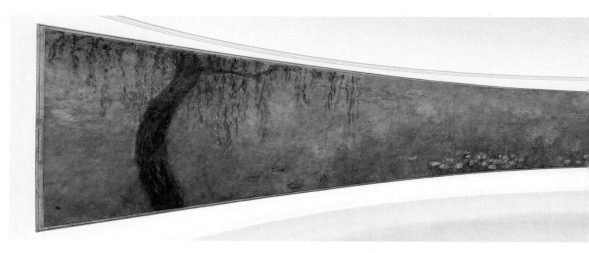

克勞德・莫內，〈睡蓮：兩棵柳樹〉（*Les Nymphéas : Les Deux Saules*），約 1915–1926
油畫，四張畫板（每張 200 ×425 cm）
橘園美術館，巴黎

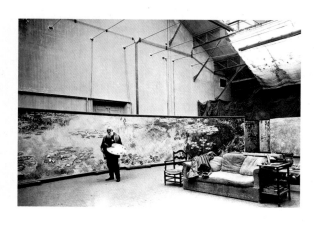

量身訂做的主題

為了讓《睡蓮》計畫順利進行，莫內在他的睡蓮池附近打造了一間工作室，不分季節都在那裡創作。

亨利・曼紐爾（Henri Manuel）
〈克勞德・莫內在他吉維尼的大工作室〉（*Claude Monet dans son grand atelier à Giverny*），約 1923
杜宏－胡耶爾檔案

「您要知道創作完全佔據了我。這些水和倒影的風景成為一種執念。這已經超過我這老人的氣力了，然而我卻想達到把我所感受的一切都呈現出來的境界。」

莫內寫給杰弗華的信，1908 年 8 月 11 日。

一種環境藝術

全景式呈現的畫作，以及展廳的設計，讓觀者完全沉浸在繪畫裡。莫內革新了觀者與畫作的關係，打破保持特定距離的面對面。他在此提出的是第一件環境藝術。

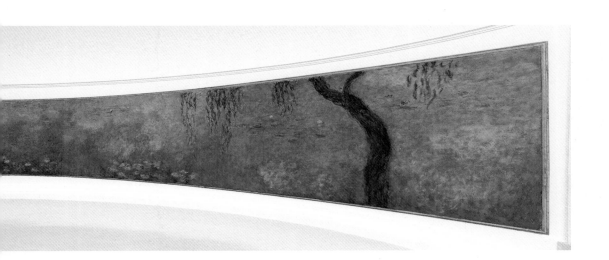

飄過的雲在水面被捕捉，流露出莫內晚年的泛神論觀點。在此，水與天連成一氣，融合於畫面。作品轉化成一件抽象畫，彷彿是抽象表現主義在四分之一個世紀前的預告。

「橘園美術館，
是印象派的西斯汀教堂。」

安德烈・馬松（André Masson），1952 年。

評論上的際遇

「既無線條亦無邊界，令人驚嘆的繪畫」，路易・吉列（Louis Gillet）在橘園美術館展廳開幕時如此評論。1927 年，印象派已然褪流行了。無數的「-isme」新風潮隨著前衛藝術前仆後繼，而《睡蓮》並沒有真正獲得關注。一直要等到 1950 年代抽象藝術席捲而來，這件重量級作品才再次發光發熱，召喚著藝術的使命。

驚人的影響

保羅・高更
〈海景與牛。在深淵的邊緣〉
(*Marine avec vache. Au bord du gouffre*)
1888
油畫，72.5 × 61 cm
奧塞美術館，巴黎

Post-，
後──藝術流派

喬治・秀拉
〈康康舞〉（*Le Chahut*）
1890
油畫，169.1 × 141 cm
庫勒－穆勒博物館（Rijksmuseum
Kroller-Muller），奧特洛（Otterlo）

作為各個領域的革命者與創新者，印象派孕育且帶來了許多豐富的進展，並將烙印在後來持續湧現的前衛風潮裡。未來已經在路上，而印象派團員日漸疏遠。1886 年印象派第八次展覽，出現了新成員秀拉（1859-1891）、西涅克（1863-1935），因為畢沙羅被他們的理論所說服而成功將他們帶進來。新印象派是由秀拉開始的，將筆觸的分割與純色的運用推展得更遠。他的點描派，幾乎是逐字逐句地，執行著科學家謝弗勒的色彩同步對比理論，印象派原本即是受到他的啟發。那真是個「點滴」貫徹的工作，畫面上滿是密密麻麻的色點，而畫家欲呈現的色調變化將在觀者視網膜上重建出來。巴黎景致、鄉野即景、大眾娛樂，這些都是印象派青睞的主題。每一幅畫都奠基於現場寫生的速寫，再在工作室裡，透過極

保羅・西涅克
〈紅色浮標，聖特羅佩〉
（*Le Bouée rouge, Saint-Tropez*）
1895
油畫，61×95 cm
奧塞美術館，巴黎

「新印象派不畫點點，而是分光。或者分光是透過以下三點來確保亮度、著色與和諧的所有優點：(1)單一純色顏料在視覺上的混合；(2)不同元素的分離（固有色、光源色、它們的反應作用）；(3)顏色的平衡，等等。」

保羅・西涅克，〈從尤金・德拉克洛瓦到新印象派〉（*D'Eugène Delacroix au néo-impressionnisme*），《白色雜誌》（*La Revue blanche*），1899 年。

嚴謹、近乎科學的技法來完成的。這樣的技法最終耗盡秀拉的精力而致使他英年早逝；而點描派的其他主要人物比如保羅・西涅克、亨利・艾德蒙・克洛斯（Henri Edmond Cross, 1856-1910）、馬克西米里安・盧斯（Maximilien Luce, 1858-1941）和夏爾・翁葛宏（Charles Angrand, 1854-1926），也在經過或長或短的時間後，對這種技法感到厭倦。

在 1879 年第四次展覽裡與印象派一起展出的高更，也參與到最後一次。他是相當獨立的藝術家，打從一開始就表現出他的獨特性。他那概括式風格，以平塗的色彩定義出畫面的平面空間，充分承載著一種現實的倒置視角。追求根本、渴望真確性，高更離開巴黎尋找新的天地：先是布列塔尼，接著越走越遠，馬丁尼克、大溪地與馬克薩斯群島，在那裡，自封為「野蠻人」的他總算能與一種原始表現形式和諧共處。

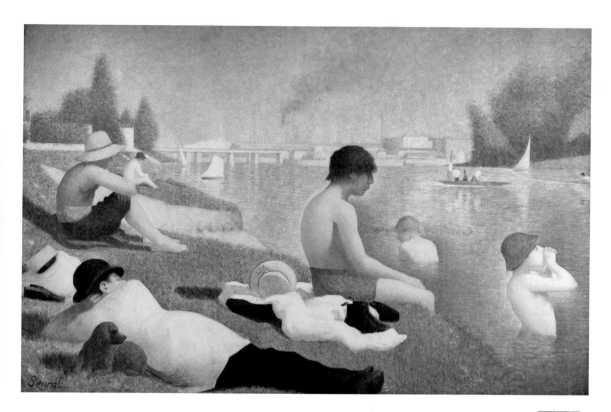

秀拉這幅遭到官方沙龍退件，轉而於獨立沙龍展出的作品，重拾印象派最推崇的主題。這種新的表現手法，讓尋覓其他靈感的畢沙羅折服。

喬治‧秀拉
〈在阿涅勒游泳〉（*Une baignade, Asnières*）
1884
油畫，201×300 cm
國家藝廊，倫敦

理論藝術家

藝術家就是藝術家。印象派畫家任由其捍衛者或惡意批評者來命名他們、破譯他們的創作手法。關於這一點，他們的跟隨者則偏好為自己發聲。秀拉親自捍衛他的理論，還有強大的評論家費內翁當後盾。高更提筆自我詮釋更是毫不遲疑。而那比派在其他人行動之前，先行選擇他們的名字，並透過雜誌刊物傳達、捍衛他們的觀點。這樣的方式，隨著前衛藝術促成了20世紀「宣言」的誕生——一種包含集體信念、清楚且堅定的聲明，自此伴隨後來每一波新興藝術運動而生。

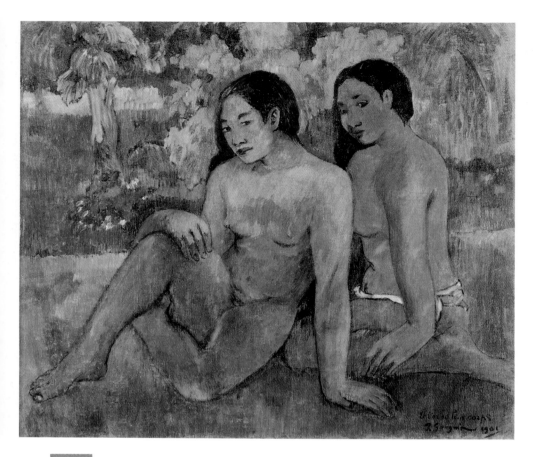

「不要過分複製自然，藝術是一種抽象思維；在自然面前夢著，從中將之汲取而出，多想著創作而不是結果。」

保羅・高更寫給舒芬尼克爾的信，1888 年 8 月。

　　儘管長期遭到猛烈批評，對於大膽的年輕藝術家來說，印象派在他們起步時，很快形成一道救贖的入口，一種解放的體驗。梵谷（1853-1890）的狀況即是如此。1886 梵谷年抵達巴黎，他立刻採用印象派的手法，同時拋棄他那暗沉的調色板。他沒有參與印象派團體的展覽，然而巴黎這一站，對這位很快找到自我風格的藝術家而言，是決定性的轉捩點 —— 純色、平塗、經常用黑線勾勒，明顯的筆觸，隨著其精神疾病愈益激烈起伏。

　　令人訝異的相似性，如同二十年前印象派最初那一小撮同伴一樣，1888 年自封為那比派的這些人，是在「自由」學院——

保羅‧塞律西耶（Paul Sérusier）
〈護身符〉（*Le Talisman*）又名〈愛之森的阿旺橋鎮〉
（*L'Aven au bois d'Amour*）
1888
油畫，27×21.5 cm
奧塞美術館，巴黎

這件成為那比派護身符的作品，是在高更的指點下完成的，而莫里斯‧德尼（Maurice Denis）則用以下話語轉述之：「您怎麼看這些樹？他們都是黃的。那好，畫上黃色；這陰影，偏藍，塗上群青純色；這些紅色的葉子？畫上朱紅。」

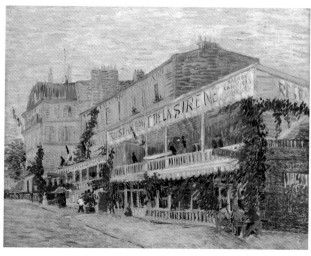

文森‧梵谷
〈阿涅勒的美人魚餐廳〉
（*Le Restaurant de la Sirène à Asnières*）
1887
油畫，54×65 cm
奧塞美術館，巴黎

梵谷倏地就跳到明亮的色彩及輕鬆的主題，比如座落在塞納河畔的餐廳一景，顯示印象派對他創作的立即影響——原本他用的都是沉重的暗色調。

朱利安學院——認識的。選擇 Nabis 這個字（在希伯來文裡代表「先知」），展現他們想另闢一條新的、獨立且充滿幻想之路的野心。而高更正是在那比派偏愛的阿旺橋鎮（布列塔尼的一個小鎮），給塞律西耶上了一課，指點他完成〈護身符〉（1888）。這堂重要的繪畫課，證明藝術家全然的主觀性高過其所描繪的主題。相當於在印象派開創的道路上又往前推進了一步，每個那比派畫家都採用了這樣的原則，後來才各自發展：德尼的手法神秘、克爾‧澤維爾‧胡塞爾（Ker Xavier Roussel）朝向原始主

新印象派甫出現時，就跟印象派剛開始一樣飽受噓聲嘲諷。新奇的點是，它獲得一位知名藝評家菲列克斯・費內翁的全力支持。在他的筆下，秀拉及其友人所捍衛的理論逐一成形。這是第一次藝評家與某個流派的結盟，而這樣的形式在整個 20 世紀反覆出現：阿波里奈爾（Apollinaire）支持立體派、布荷東（Breton）自我加冕為超現實主義領導者、皮耶・雷斯塔尼（Pierre Restany）成為新寫實主義的發言人。

保羅・西涅克
〈作品 217 號，1890 年菲列克斯・費內翁先生的肖像，在一面有著節拍與角度、音色與調性，充滿韻律感的琺瑯背景前〉（*Sur l'émail d'un fond rythmique de mesures et d'angles, de tons et de teintes, portrait de M. Félix Fénéon en 1890, Opus 217*）
1890
油畫，73.5 × 92.5 cm
現代美術館，紐約

義、皮耶・波納德和愛德華・維雅（Jean Édouard Vuillard）則顯然偏好描繪家庭內在生活。後面這兩位藝術家對於家庭生活主題的青睞，可說直接承襲了印象派，同樣地，他們也沿用其碎裂的筆觸；而日本藝術的影響，則經常可從他們作品幅面規格和構圖一窺端倪。

　　拋棄慣例、藝術家自行表述、色彩獨立、拒絕模仿，印象派造成的斷裂持續啟發著所有在 20 世紀擁有一席之地的藝術家與流派。因為這一小群畫家所宣揚的不只是某種技巧或風格，也證實了 1870 年後發生的諸多事件是不允許回頭的——藝術自由必須豐盈而完整。從這個時刻起，在藝術上，什麼都可能發生。

皮耶·波納德
〈玩沙的孩子〉(*L'Enfant au pâté de sable*) 局部
1894-1895
167 × 50 cm
奧塞美術館，巴黎

「記住，一幅畫在成為一匹戰馬、一位裸女、
或是任意一則軼事之前，本質上是一個覆滿
以某種秩序匯聚而來的色彩的平面。」

莫里斯·德尼，《藝術與評論雜誌》(*Art et Crítique*)，1890 年。

愛德華·維雅
〈公共花園：奶媽，閒聊；紅陽傘〉(*Jardins publics :
les nourrices, la conversation ; l'ombrelle rouge*)
1894
油畫，213 × 154 cm
奧塞美術館，巴黎

駐足影像

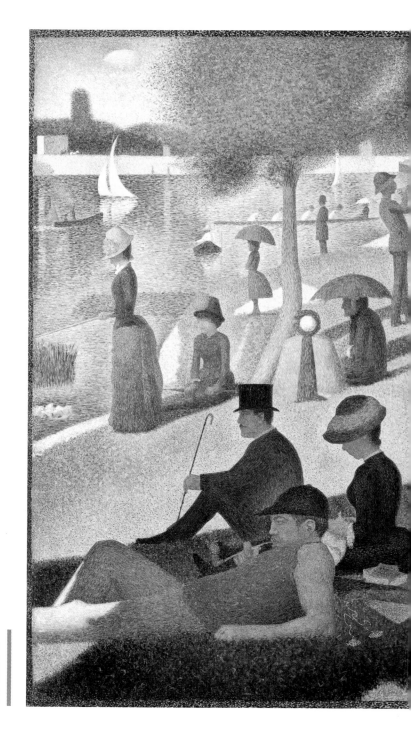

喬治‧秀拉
〈大碗島的星期日下午〉（*Un dimanche
après-midi à l'île de la Grande Jatte*）
1884-1886
油畫，207.5 × 308.1 cm
芝加哥藝術學院，芝加哥

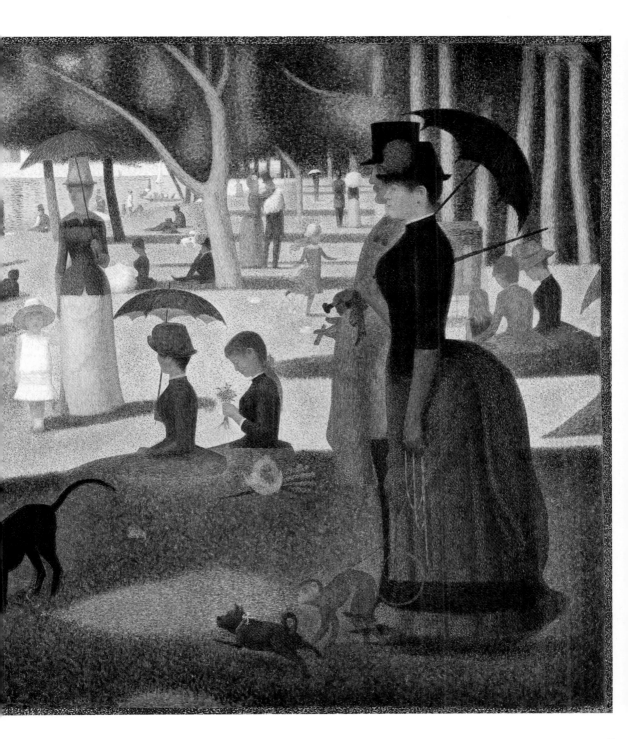

〈大碗島的星期日下午〉

喬治・秀拉，1884-1886

展出於印象派第八次展覽也是最後一次。這幅巨畫顯示了年輕的秀拉——緊接著印象派而來的新風潮之領導者——在繪畫上的追尋。星期日的水邊休憩活動原本就是印象派的主題，然而造型上的處理點出新的取向。

分割的筆觸，恪遵謝弗勒分解色彩的科學理論。施作在畫布上的純色小點，最後形成藝術家想要的色調。如此枯燥且嚴苛的工作，是在工作室裡進行的。

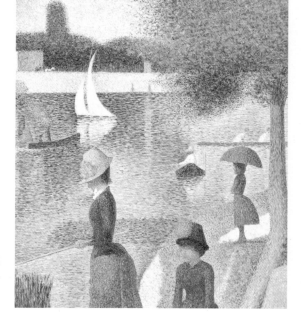

在此我們再度發現印象派畫家喜愛的主題，重溫行經的帆船、水面的光影遊戲。

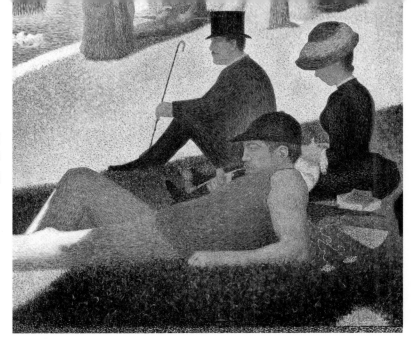

秀拉以一種明顯不同的圖像處理,來回應點點光影的原則,表現出這個美麗夏日午後的真實。

悠閒午後,混雜社會各階層的塞納河畔,
是十五年前由印象派開創的當代繪畫主題。

秀拉這種技法所達致之儀式般的嚴謹,
與印象派的手法截然不同,後者刻意模
糊輪廓,筆觸焦躁激動,彷彿有空氣與
光在其中流轉。而秀拉畫中流露的某種
沉穩、凝止的情調,被評論家米爾博
(儘管對他認同有限)形容是「埃及式幻
想」。

詹姆士・惠斯勒
〈藍與銀的夜曲・切爾西〉（*Nocturne en bleu et argent-Chelsea*）
1871
油彩繪於木板，50.2 × 60.8 cm
泰德典藏，倫敦

外光派的
國際化

　　圍繞著巴黎、塞納河流經區域與諾曼第，印象派這股誕生於法國的藝術風潮，並不會侷限在這塊六角形的土地上太久。他們的想法透過其捍衛者的書寫和畫廊經營者杜宏–胡耶爾想方設法讓他們到國外展出的種種行動而傳播。杜宏–胡耶爾的行旅足跡踏遍英國、義大利，甚至到莫內曾在 1895 年旅居過的挪威。更何況，巴黎仍是吸引年輕藝術家前來精進的藝術之都。美國藝術家瑪麗・卡薩特，便在這裡加入印象派團體，許多其他國外藝術家也把此地當作驛站，返國時則將印象派傳播到自己的國家去。

　　印象派因而很快被歐洲其他國家所接受，特別是德國和比利時，而這要歸功於杜宏–胡耶爾的積極推廣。這種影響體現在德國畫家馬克思・利柏曼（Max Liebermann, 1847-1935）身上，為印象派深深折服的他，還開始收藏這個團體之藝術家的作品，並在柏林扮演起他們與藏家、博物館負責人之間的中介角色。在布魯塞爾，從 1886 年起，印象派與新印象派藝術家參與二十人社及自由美學（Libre Esthétique）的活動，其中產生的直接影響，在藝術家西奧・里塞伯格（Théo Van Rysselberghe, 1862-1926）身上格外明顯。在丹麥、瑞典和挪威，我們也看到一種較為自由且多彩的風景，解放了學院的規範。挪威畫家弗里茨・

馬克思·利柏曼
〈布蘭嫩堡（巴伐利亞）的鄉間酒館〉
（*Brasserie de campagne à Brannenburg〔Bavière〕*）
1893
油畫，70×100 cm
奧塞美術館，巴黎

索洛（Frîts Thaulow, 1847-1906）和瑞典畫家卡爾·拉森（Carl Larsson, 1853-1919）後來也跟著印象派的腳步，各自用他們的方式，傳播其想法給周遭的人。印象派第一次展覽的那年，索洛人在巴黎，他隨即採用了這種戶外寫生的作畫方式。後來他也參加喬治·珀蒂籌畫的國際展覽，終其一生都與巴黎的藝術圈連結著。卡爾·拉森則曾兩次在巴黎長住，一次是 1877 年；另一次是從 1882-1889 年間，在盧瓦爾河畔 - 莫雷。他在落腳於楓丹白露森林一帶，追隨戶外寫生風格的英語系、北歐藝術家團體裡佔有重要的位置。在大不列顛群島，相較於英國風景畫派給了後來這些印象派畫家電擊般的刺激，印象派新技法在此地並沒有顯著的直接影響，除了華特·西克特（Walter Sickert, 1862-1942）之外；他在 1885-1922 年間多次前去迪耶普小住。倫敦和巴黎之間的關係比較是透過美國畫家惠斯勒（1834-1903）建立起來的。

西奧・里塞伯格
〈花園裡的下午茶〉(*Le Thé au jardin*)
1903
油畫，98×130 cm
伊塞爾博物館，布魯塞爾

惠斯勒為了成為畫家，在 1855 年抵達巴黎，隔年隨即進入格萊爾工作室。他很快融入了藝術圈，而他 1860 年的作品已然先引起印象派的驚嘆。1859 年起，與方坦 - 拉圖爾、馬內、竇加和龔固爾兄弟交好的惠斯勒定居倫敦，在他位於切爾西的家中收藏了日本藝術珍品。杜宏 - 胡耶爾從 1873 年即在畫廊展出他的作品，而杜朗提、杜瑞這兩位評論家都對這位迷人貴公子的作品讚譽有加，將他視為不折不扣的印象派代表。

在南歐，西班牙對馬內有決定性的影響，他景仰大師維拉斯奎茲與哥雅，並於 1865 年到馬德里就近學習。二十年後，也就是 1885 年，則輪到西班牙畫家霍金・索羅亞（Joaquín Sorolla, 1863-1923）往返巴黎。他藉由接觸印象派而發展出來的外光派，讓他在 1900 年萬國博覽會獲得勛章，並在 1906 年參與喬治・珀蒂——印象派其中一位重要的捍衛者——畫廊的展覽。在義大

霍金・索羅亞
〈海灘上的孩子〉（*Enfants sur la plage*）
1909
油畫，118 × 185 cm
國立普拉多美術館（Museo Nacional del Prado），馬德里

利，對於約定俗成的藝術規則，從 1860 年，佛羅倫斯的斑痕畫派（Les Macchiaioli）開始解放。他們厭倦被新古典主義與浪漫主義所主宰，而開創出一種新的繪畫方式。就跟後來被排斥的印象派畫家一樣，他們的畫派名稱來自一個偏離重點，只注意到他們作品裡的「斑痕」（義大利文是 Macchia）的評論。這樣的戲碼總是不斷重演。

在美國，印象派透過杜宏–胡耶爾寄去參與波士頓國際展的馬內、莫內、雷諾瓦、畢沙羅和西斯萊等人的作品，在 1883 年露臉。這堪稱是杜宏–胡耶爾三年後受到美國藝術協會邀請，而在紐約籌畫之展覽的序曲。不過某些美國藝術家，比如威廉・梅里特・切斯（William Merritt Chase, 1849-1916），他們因為在繪畫養成時期已遊歷歐洲並旅居巴黎，對這樣些創新藝術手法

若說莫內很快刻意與吉維尼那群外來藝術家保持距離，他倒是與西奧多・羅賓森建立起深厚的友誼。羅賓森在 1890 年代初期回到美國後同時也教書，進而讓印象派的在藝術上的經驗成就獲得積極傳播，直到他 1896 年不幸早逝。

西奧多・羅賓森
〈吉維尼一景〉（*Scène à Giverny*）
1890
油畫，40.6 × 65.4 cm
底特律美術館（Detroit Institute of Arts），底特律

已經很熟悉。而查爾德・哈薩姆（Childe Hassam, 1859-1953）在 1883 年旅行歐洲時，已開始練習戶外寫生，還在巴黎住了三年直到 1886 年。回到美國後，他是 1898 年成立十人畫會（The Ten）創始人之一，此團體追求對個人創作語言的肯定，遠離成規。杜宏－胡耶爾注意到他們，同年並在他紐約的畫廊展出其作品。在法國，一群美國藝術家受到莫內的吸引，從 1887 年起聚集在吉維尼，成為印象派重要的傳播據點。其中，與莫內熟識的西奧多・羅賓森（Theodore Robinson, 1852-1896），他的創作不管在法國或美國，均充滿印象派的色彩。

［ 口 ］駐足影像

詹姆士・惠斯勒
〈夜曲：藍與金。巴特錫舊橋〉
（ *Nocturne : bleu et or. Le vieux pont de Battersea* ）
約 1872-1875
油畫，68.3 × 51.2 cm
泰德典藏，倫敦

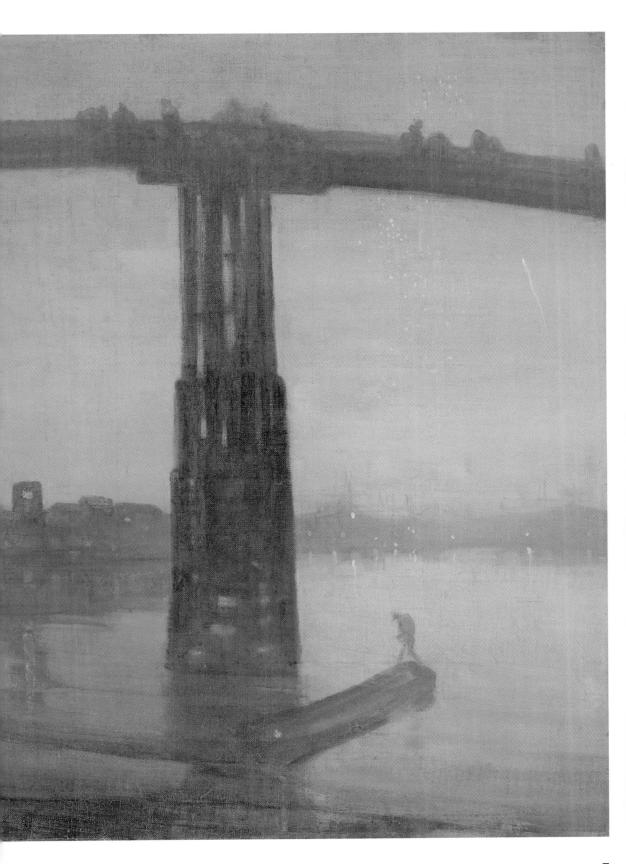

〈夜曲：藍與金。巴特錫舊橋〉

詹姆士·惠斯勒，約 1872–1875

作為印象派的先驅，美國藝術家惠斯勒成為這個畫派在倫敦的重要代表人物。受到日本藝術的影響，他藉由調色的精妙細緻發展出單色畫，作品帶有某種難得的洗鍊，極具個人特色。

垂直的橋墩凸顯畫作採用的長條形式，讓人聯想到日式屏風。

來點旋律吧

「交響樂」、「夜曲」、「變奏」……惠斯勒替畫作取的名稱，印證了繪畫與音樂世界如此驚人地相近。與此同時，他那色調疊著色調的手法，實為一種繪畫上真正的挑戰。

惠斯勒與系列作

1876 年以〈藍與銀的夜曲第五號〉（*Nocturne en bleu et argent n°5*）之名展出，直到 1892 年才更名的這幅作品，一開始被視為惠斯勒從 1871 年代開始，圍繞著泰晤士河而發展的系列作的一部份。惠斯勒並未直接取景於自然，不過他將自己對事物的印象、自己身為畫家的敏感度放在第一位。他同時也是從 1861 年起即進行系列作的第一人，比後來以同樣主題創作的莫內還要提早許多。

映照在寧靜河面上的光影，彷彿是這件作品真正的主題，就像光影確實也在同時間，成為印象派畫家真正的繪畫主題。

橋面與橋墩的交叉用側面呈現，大膽橫阻了畫面空間，直接讓人想起惠斯勒極為喜愛，同時也收藏的日本浮世繪藝術。

就跟船夫一樣，橋上的行人都被簡化如樂譜記號，形象暗示的任何軼聞或敘事因而佚失，留給這幅印象自由的空間。

「我所有的畫作都是印象：這即是我鑽研的目的。」

惠斯勒，在 1878 年他對約翰・羅斯金（John Ruskin）提起的訴訟時說道。羅斯金在他其中一篇評論裡猛烈批評了惠斯勒。

背景朦朧的霧氣，空中點點閃爍的煙火，傳達出畫家想捕捉稍縱即逝、短暫事物的焦慮。

山姆・弗朗西斯（Sam Francis）
〈構成 1957〉（*Composition 1957*）
1957
水彩與膠彩繪於紙上，77 × 56.5 cm
帕倫之家（Pallant House Gallery），奇切斯特（Chichester）

擁有各種
可能性的場域

打破枷鎖、對規範不屑一顧、反對約定俗成、發明其他繪畫或是創作，以及作為一個藝術家的方式……印象派的革命打開了各種無限可能的場域。重新檢視一個氣數將盡的系統，印象派給了垂死的學院派一道曙光，標記了一個新世代的開始，而所有隨之而來的藝術流派，無論遠近，都將匯入其中。抗拒關在畫室裡作畫，印象派不只是在戶外寫生而已。直接取景於自然，強調了創作這個行為中與身體的關聯性，打破藝術家端正坐在畫架前的正經。於是，搭火車前往阿瓊特伊或是諾曼第海邊，意味的不只是捕捉其時代的氛圍；這是身體上、經驗上的交鋒成為創作行為之一部分的開始。莫內無疑是這個團體裡，將身體與繪畫對象的融合發揮得淋漓盡致的一位，他實踐一種衝動的藝術，預告了後來波洛克（Jackson

傑克森・波洛克
〈繪畫（黑、白、黃與紅上的銀）〉
（*Peinture〔argent sur noir, blanc, jaune et rouge〕*）
1948
繪於紙上、畫布，裱框
60.1 × 80 cm
龐畢度藝術中心－國家現代博物館－工業設計中心，巴黎

以一種近乎舞蹈式行為地在地板上作畫，傑克森・波洛克創造出「滿布」（all-over）的風格。一幅畫既無邊際亦無中心，繪畫脫離了框架，這個革新概念是源於莫內的《睡蓮》。

Pollock)的抒情抽象。在 1950 年代初期，我們在大西洋兩岸，
從波洛克創作時的速度、手法的暴力裡，重新找到這種充滿表現
性的面向——而毫無疑問地，莫內是第一個也是最佳的例子。莫
內在橘園美術館的《睡蓮》長期不受待見，突然之間，隨著抒情
抽象而產生出人意表的當代性；這樣的精神由美國抽象藝術家
山姆‧弗朗西斯延續，或又像是瓊‧米切爾(Joan Mitchell)和
尚 - 保羅‧利奧佩爾(Jean-Paul Riopelle)夫婦，他們甚至先是
到維特伊，後來且在大師莫內的居住地維吉尼定居下來。而美國
普普藝術一掃抽象繪畫的霸權，對系列主題有更進一步的探索，

羅伊・李奇登斯坦
〈盧昂大教堂，第五組〉
（*Rouen Cathedral , set 5*）
1969
油彩、Magna 壓克力顏料、畫布
161.6 × 360.3 cm
現代美術館，舊金山

儘管此時出現的是安迪・沃荷（Andy Warhol）的濃湯罐或是名
人照片，莫內作為其中的參照，仍可清楚地從羅伊・李奇登斯坦
（Roy Lichtenstein）的〈盧昂教堂〉系列作裡看出來。莫內在
後期的作品，即橘園美術館的《睡蓮》裡，將整個展示裝置視為
展覽本身，這無疑是他晚年所創造出來的第一件環境藝術，邀請
觀者忘卻他們習以為常的方位標記，在作品裡活出一場全然感官
的體驗；如同幾十年後，從 1960 年開始，那些捍衛環境藝術者
的訴求一樣。

阿洛依絲（Aloïse）
〈火車臥鋪靜脈倒臥〉
（*Lit du train veine a couché*）
1940-1950
彩色鉛筆繪於紙上
正反兩面，68 × 51 cm
Abcd Collection，布魯諾．迪夏姆（Bruno Decharme）

眼睛的純真

藉由追回「眼睛的純真」與反對既定的規範，印象派凸顯了一種沒有退路的斷裂。不，畫一幅畫未必一定要先畫習作、素描、根據細緻起伏上色，或在上面敷上一層透明淡色。眼睛、情感、純粹感受可以且甚至應該成為真正的藝術家唯一的指引，這便是印象派教給我們的一課。學位、獎章，「畫得好」都與藝術無關，藝術要的不是一隻博學的狗而是一種靈感，一個「靈魂」。已打開的視野不曾停止擴大，然戰鬥亦持續。尚·杜布菲（Jean Dubuffet, 1901-1985）奮戰好讓人們理解原生藝術（Art brut），那些素人創作者、瘋子或是兒童的藝術，都是極其珍貴的金礦。

從 1969 年規律地定期寄給世界各地的友人，美國藝術家河原溫的電報始終寫著這四個字：「我還活著」。

作品的構成包含了微不足道卻與存在相關的訊息，系列性的重複與傳播的方式本身，這一切過程對藝術家而言都是件純粹的創作。

河原溫（On Kawara）
1975 年 3 月 12 日的電報，來自《我還活著》（*I am still alive*）系列。
8 份分別為 1975 年 3 月 12、13、24 與 30 日的電報，4 月 13 日與 29 日的電報，以及 5 月 10 日的電報，其中一張電報上的日期無法辨識。
河原溫從紐約發給尚·科克萊（Jean Coquelet）的電報（布魯塞爾，伊塞爾博物館），內文是「我還活著」。
打字，13.3 × 19.7 cm
龐畢度藝術中心－國家現代博物館－工業設計中心，巴黎

詹姆斯・特瑞爾（James Turrell）
〈內在的光〉（*The Light Inside*）
1999
複合媒材
休士頓美術館，休士頓

透過邀請觀者沉浸在彩色的光之浴當中，美國藝術家特瑞爾以這些「可感知的環境」，讓觀者切斷所有個人準則與一切現實，從中體會形而上且全然感官的經驗。

異議的藝術

與眾不同的印象派畫家無法進入任何一個框架。為了生存下來，他們創造屬於他們的網路連結，發明在咖啡館裡自由辯論的新形態交流方式，開創新的展覽與出售作品的形式。他們為自己的命運負全責——從買顏料到推廣自己的創作——這是前無古人的創舉，不過後有來者。觀念藝術、集體創作、非法佔據空屋、使用新的串聯系統比如網際網路，以及互動藝術……自此藝術家可以聲稱自己的作品在各種面向都是不守規則的，是實驗者、開拓者；他可以翻新形式，尋找其他道路，培養思考的獨立性。現代性的永恆精神，隨著印象派而誕生。

[回]駐足影像

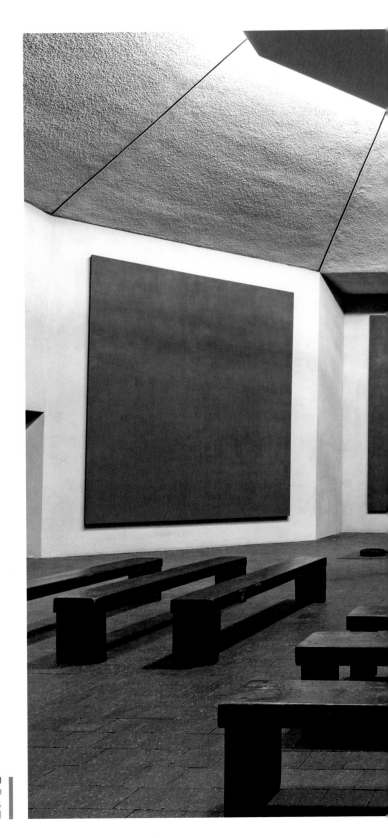

馬克‧羅斯科(Mark Rothko)
羅斯科教堂(*La chapelle Rothko*)
1964
休士頓,德州

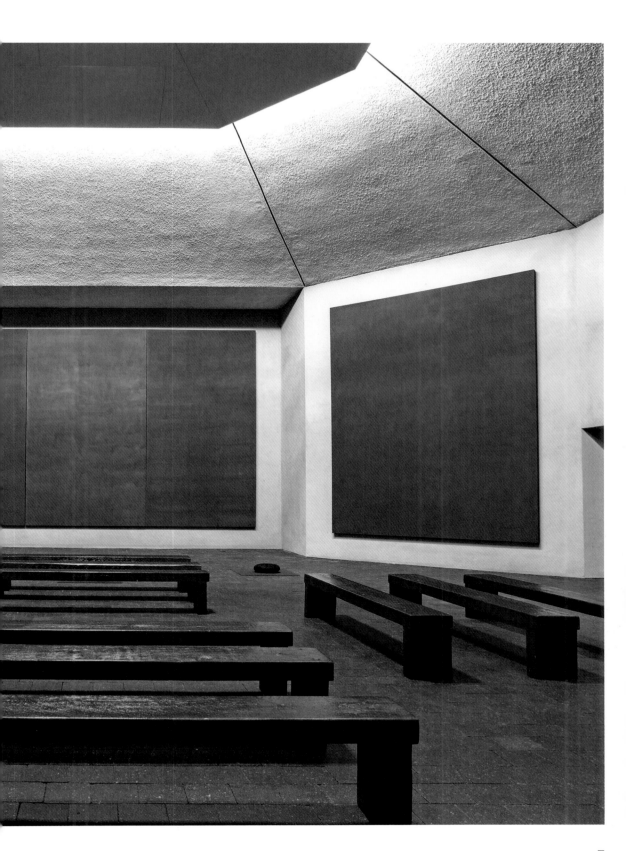

羅斯科教堂

馬克·羅斯科，1964

1964 年，美國抽象藝術家馬克·羅斯科（1903-1970）受到收藏家德曼尼爾夫婦（John et Dominique de Menil）委託，要裝飾一個神聖的空間。這座教堂乃刻意為了羅斯科的作品而建，而藝術家本人也積極參與了空間設計。

Plan

North

教堂的設計採用希臘十字式，呼應了現代主義信奉者的嚴謹與抽象藝術。八角形完全封閉的空間將觀者包覆，邀請他們進入另一種維度。十四塊畫板，包含了三組三聯畫與五幅單張繪畫，以圍繞觀者的方式設置，它們組成了這唯一的一件作品，而極簡樸素的建築風格，更強化了作品的影響力。

羅斯科教堂平面圖

黑色構成的單色畫，作品的樸實無華引領觀者進行冥想。根據一日的時
辰與天花板灑下的自然光，顯露出畫面筆觸輕微的起伏，或是紅、棕，
抑或是細膩的紫色變化。

藝術宛如精神性經驗

作為一個普世的冥想之地，休士頓這座教堂於 1971 年落成，就在藝術家過世一年後。一如莫內在橘園美術館的
《睡蓮》，羅斯科在這座教堂裡，傾注了他所有能量，參與設計，甚至做出等比模型以便模擬。對這兩位藝術家
的任何一人來說，這是一種極致，或可說是一種遺囑。儘管存放在美術館，莫內的《睡蓮》是根據藝術家的意
願，設置在兩個橢圓展廳裡，且藉由前廳與外部世界隔絕。如同後來的羅斯科，其目的是創造一個可以完全沉浸
其中、面對繪畫進行純粹冥想的空間。某種程度而言，藝術宛如精神性經驗。

「真正的創作者達致接近神聖的精神領域。」

多明妮克・德曼尼爾

藝術家生平

克勞德・莫內

克勞德・莫內，〈自畫像〉（*Autoportrait*），1917
油畫，70 × 55 cm
奧塞美術館，巴黎

眾所認同的印象派大師，克勞德・莫內不曾滿足於現狀，持續追尋著一種藝術理想，從來不因名聲誘惑而妥協。在最後功成名就之前，他已經歷過充滿變數、困難與嘲諷的種種轉折。

儘管莫內在巴黎出生，卻是在勒阿弗爾長大；他很快在諷刺畫展現天分，特別是受到畫家尤金・布丹的關注，而帶他到戶外寫生。「突然間，彷彿撥雲見日：我懂了，我掌握到了繪畫的真諦。」莫內這麼寫道。接著他補充：「如果我成為一個畫家，那要歸功於尤金・布丹。」對自己的天命深信不疑，他回到巴黎，進入蘇士學院學習，在那個自由的工作室裡認識了畢沙羅。接著他到阿爾及利亞服役，那個地方強烈的陽光將長久烙印在他心裡。他持續在藝術這條路上前行，穿梭於諾曼第、楓丹白露森林、法蘭西島與巴黎之間，並在 1866 年以〈綠色洋裝的女人〉嚐到初次成功的滋味。然而，這成功很短暫：莫內與學院風格大相逕庭的大膽手法，只有幾位思想開明的人理解，不過這些人都不是無名之輩：

克勞德・莫內，〈馬力歐・烏夏〉（*Mario Uchara*）
約 1858
鉛筆，32 × 24.5 cm
芝加哥藝術學院

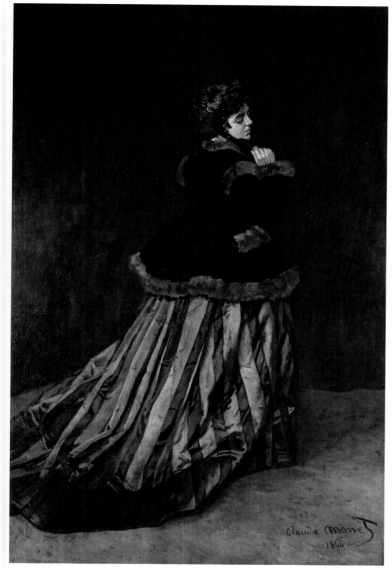

克勞德・莫內，〈卡蜜兒〉（*Camille*），或名〈綠色洋裝的女人〉（*Femme à la robe verte*），1866
油畫，231×151 cm，不萊梅藝術館，不萊梅藝術協會，不萊梅（Brême）

庫爾貝、左拉、馬內鼓勵他繼續，儘管得遭受批評的挖苦譏諷與物質上的困境。1870年他因戰爭爆發而避居倫敦，卻使他的意志更堅定——他發現了透納的作品，認識後來成為其畫商的保羅・杜宏－胡耶爾。只是，對屢屢遭到官方沙龍（年輕藝術家唯一能展出、曝光的場合）退件感到厭倦，他決定與其他前衛畫家諸如雷諾瓦、貝爾特・莫里索與畢沙羅，創立一個獨立藝術家協會，並在官方管道之外展出自己的作品。1874年，他們在攝影家納達巴黎的工作室舉辦第一次展覽，

〈高盧人報〉（*Le Gaulois*）
1898 年 6 月 16 日的副刊，刊登三則關於莫內於喬治·珀蒂畫廊的個展的評論。

薩沙·吉特里（Sacha Guitry），〈克勞德·莫內在吉維尼花園〉
（*Claude Monet dans le jardin de Giverny*），1915
鉑鈀印相（*Palladiotype*），38.4 × 29.5 cm
奧塞美術館，巴黎

他那幅著名的〈印象·日出〉便是在此次展覽中露臉。那真是一記震撼彈，被報章雜誌以嘲諷口吻稱之為「印象派」，當時沒有人料到這個不經意的冠名就這樣流傳下來。

整個 1870 年代，莫內勤奮創作，畫了塞納河畔、聖拉札火車站或蒙托格伊街上掛滿彩旗的景致；由於有友人馬內、卡耶博特、左拉和艾涅斯特·歐瑟德的幫助，購買他的畫作而得以撐下去。1879 年他太太卡蜜兒的死，標記出他人生中最艱困的一個時期，直到後來受到評論界熱烈的歡迎——四十幾歲時，莫內總算可以毫無後顧之憂地創作。1883 年發現吉維尼，成為其人生和創作的決定性關鍵。莫內在諾曼第的村莊小住，將之視為他的避風港，並針對同一主題進行系列創作，畫出一天中不同時間裡的〈乾草堆〉、〈白楊木〉、〈盧昂大教堂〉；這些都表現出他對「瞬時性」的追求，記錄

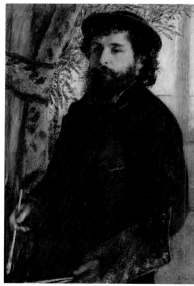

奧古斯特·雷諾瓦，〈克勞德·莫內肖像〉
（*Portrait de Claude Monet*），1875
油畫，85 × 60.5 cm
奧塞美術館，巴黎

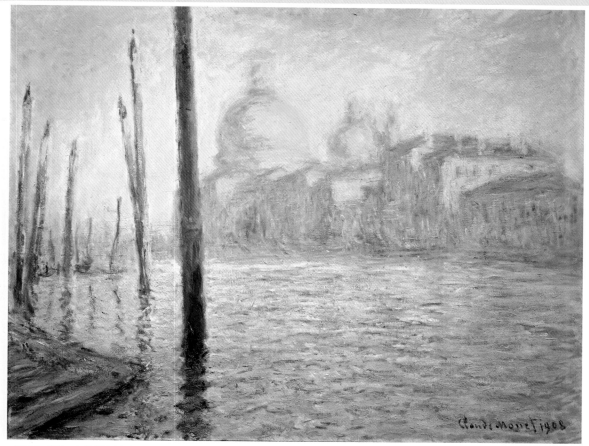

克勞德・莫內，〈威尼斯大運河〉（*Le Grand Canal, Venise*），1908
油畫，73 × 92 *cm*，私人收藏

稍縱即逝之光影效果的想望。重回穩定的物質生活使他得以旅行，與雷諾瓦到蔚藍海岸、挪威，與後來的太太——艾涅斯特・歐瑟德的遺孀阿麗絲到威尼斯；且在 1890 年買下了在吉維尼的房子。新的創作便是從這裡開始——有著睡蓮池子的花園，這也成為他最後的創作主題。

果樹被玫瑰、鐵線蓮屬或是紫藤取代；睡蓮池上還有一座「日本橋」，此外他在 1892 年打造了溫室。莫內接著也開始構思大幅裝飾畫，繼而在花園旁打造了一間明亮的大工作室，其友人克雷蒙梭經常到這裡拜訪。1918 年，莫內便是向他提出自己想要「送一束花給（遭到四年戰爭摧殘的）法國」的心願。這件紀念碑式的作品《睡蓮》，設置在杜勒麗花園裡特地為此作品規劃的橘園美術館，並於 1927 年揭幕，就在莫內去世（1926 年 12 月 5 日）的幾個月後。

1920 年，克勞德・莫內向特雷維索公爵展示〈草地上的午餐〉中間的畫面。
尚 - 多明尼克・雷（*Jean-Dominique Rey*）檔案，巴黎

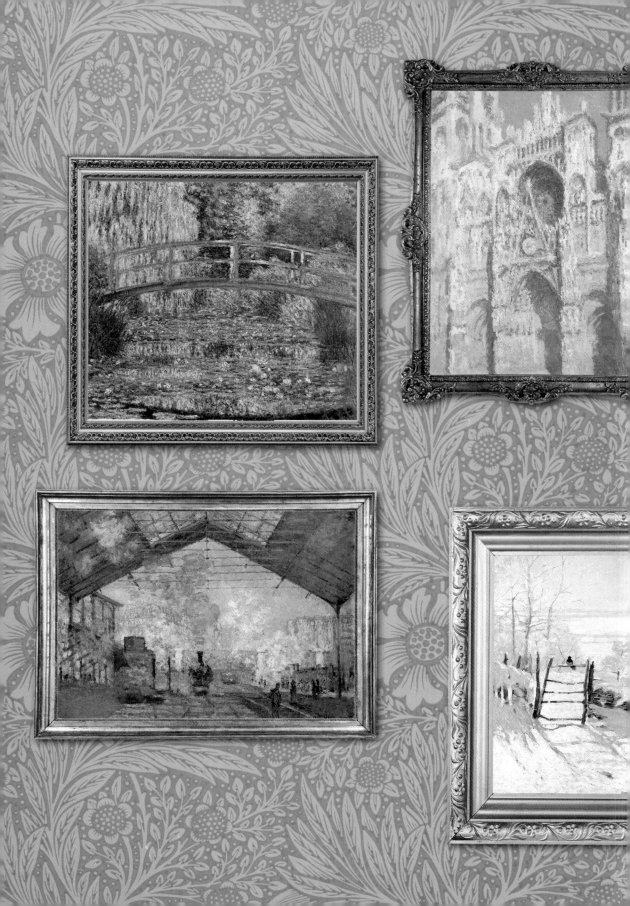

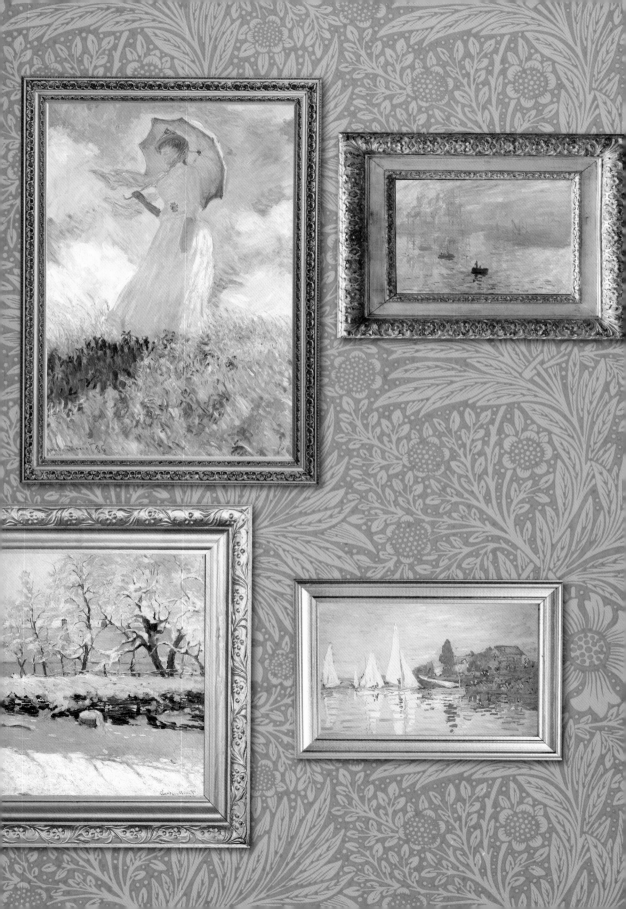

卡彌爾· 畢沙羅

卡彌爾·畢沙羅，相片，
杜宏－胡耶爾檔案，巴黎

長長的鬍子，威嚴的氣勢
與自然的領袖魅力，
畢沙羅被他的印象派友人喻為
摩西。具備了罕見的豐沛能量
與感性，這位印象派最年長的
創始者，始終奮力對抗各種批
評、競爭與困難。但在這之前，
他必須先面對預先替他安排好
人生的父親——到他出生的荷
屬安地列斯群島繼承家業。等
他終於擺脫這些責任抵達巴黎
時已經 25 歲了，就在 1855 年
的萬國博覽會結束之前。在博
覽會裡，他發現了安格爾、德
拉克洛瓦、庫爾貝與柯洛的繪
畫，柯洛不藏私地給了他許多
寶貴的建議，並邀他到戶外寫
生。畢沙羅是巴黎美術學院的
學生，但很快加入蘇士學院（其
名稱來自學院創辦人，畫家查
爾斯·蘇士），並在這個自由的
學院裡認識莫內、塞尚與未來

的印象派畫家，他同時也頗規
律地參與沙龍的展出。作為風
景畫家，他從 1866 年起即跟伴
侶茱莉、兒子路西揚（後來跟
他父親一樣成為畫家）定居在
彭圖瓦茲，但這並不影響他定
期到巴黎小住。他經常出入在
新雅典一帶、蓋爾波咖啡館，
與左拉、馬內，這個前衛藝術
的象徵頻繁往來。1870 年為了
躲避普法戰爭而到倫敦，他在

保羅・塞尚，〈畢沙羅肖像〉（*Portrait de Pissarro*），石墨鉛條，13.3 × 10.3 *cm*
奧塞美術館，藏放於羅浮宮，巴黎

那裡遇到莫內，並在友人畫家多比尼的引介之下，認識了保羅・杜宏－胡耶爾。

回到法國後，畢沙羅勞心勞力想創辦一個獨立藝術家協會，即後來人們口中的「印象派畫家」。他是這個團體裡唯一每次展覽都參與的藝術家，不管其他團員彼此發生什麼爭執不合。天性慷慨大方的他，總會主動給予建議：先是 1872 年接待的塞尚，五年後則是被他邀請參與印象派展覽的高更。「他是這麼好的一位教授，就算是石頭他也能教會它們畫畫。」瑪麗・卡薩特提起他時這麼說。至於梵谷，他認為跟著畢沙羅「討論觸及的範圍更廣」。

畢沙羅同時也是對自己所處時代的社會問題最敏感、最貼近大眾與勞工階級的一位。

卡彌爾‧畢沙羅寫給約瑟夫‧杜宏－胡耶爾
的親筆信，1896 年 9 月 18 日。

阿爾孟‧基約曼，〈畢沙羅肖像〉（*Portrait de Pissaro*），約 1868
油畫，45.5 × 37.8 *cm*
主教市立博物館（musée municipal de l'Evêché），利摩日（Limoges）

他描繪風景的方式，不是站在
一位快活的城市人、一位愛好
划艇的布爾喬亞的立場，而是
從一位關注勞工、農民現實之
畫家的角度。他是米勒的仰慕
者，且承認這位畫家對他在道
德上的影響與藝術不相上下。
在政治上，畢沙羅投入社會
主義與無政府主義運動。而為
了捍衛這些信念，他不得不在

1894 年薩迪‧卡諾的謀殺事件
後，短暫逃亡到比利時。他的
政治立場，當然絕對與他親近
點描派那些公開的無政府主義
者有關。事實上，在他 1884 年
遇見西涅克和秀拉之後，他採
用了分離色點的技法，只是他
這類畫作銷路不佳，分光派的
技法限制又太大，且他眼睛的
毛病日益加重。於是，1890 年

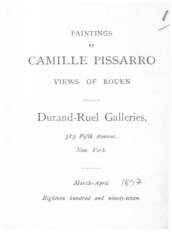

PAINTINGS
BY
CAMILLE PISSARRO
VIEWS OF ROUEN

Durand-Ruel Galleries,

389 Fifth Avenue,
New York.

March–April 1897

Eighteen hundred and ninety-seven.

紐約展覽畫冊，1897

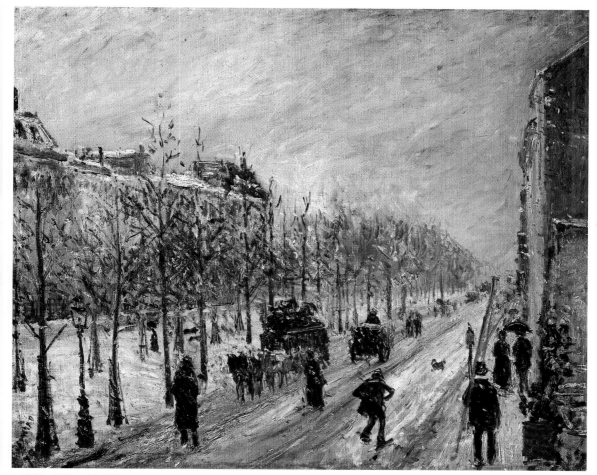

卡彌爾・畢沙羅，〈外頭的街道，下雪時〉（*Les Boulevards extérieurs, effet de neige*），1879
油畫，54 × 65 *cm*
馬摩丹博物館，巴黎

代他又回歸印象派技法，他的兒子路西揚則不同，被視為是點描派的主要代表人物之一。

1892 年，畢沙羅參與了畫商保羅・杜宏－胡耶爾規劃的那場重要展覽之後，總算嚐到成功的滋味，新的一頁於焉展開。如同他的友人莫內（也是他其中一位孩子的教父）一樣，畢沙羅以同一主題展開系列創作，對象物通常都是城市景觀，但不是根據一天中的時辰變化，而是根據視角。他畫了很多盧昂、迪耶普與巴黎景致，最常見的是從窗戶望出去，俯瞰堤岸、林蔭大道或杜勒麗花園，構圖總是極嚴謹。無論是藝術或友誼，畢沙羅都證明了他那恆久不變的忠誠。

奧古斯特·雷諾瓦

這位〈煎餅磨坊〉的畫家原本會成為音樂家的，他的老師夏爾·古諾（Charles Gounod）認為他聰穎且有才華。然而年輕的雷諾瓦在繪畫上也有亮眼的成績，而他的父母，一對出身利摩日的樸實夫婦做了不同的決定，讓他在 13 歲時到工坊當學徒學畫瓷。1862 年，雷諾瓦利用畫那些店面遮陽棚與扇子攢下來的錢，進入巴黎美術學院，並跟隨查爾斯·格萊爾學畫。他在那裡認識了莫內、西斯萊與巴齊耶，很快與他們成為創作路上的同伴，一起到楓丹白露森林，在戶外作畫，「直接取景於自然」。畫架一字排開，這些年輕藝術家在印象派之路上彼此勉勵。特別是因為莫內，雷諾瓦慢慢地跨越了庫爾貝對他的影響，調色盤上的色彩愈益明亮。他們倆

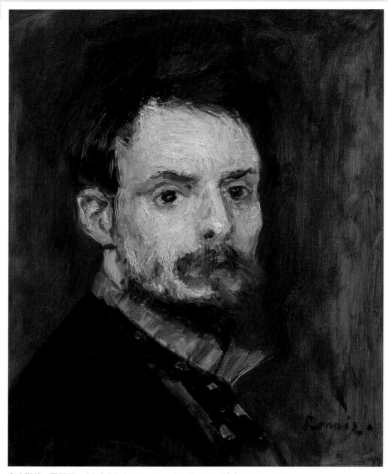

奧古斯特·雷諾瓦，〈自畫像〉（*Autoportrait*），約 1875，油畫，39.1 × 31.6 *cm*
克拉克藝術中心，威廉斯敦

人一起畫同樣的主題，比如蛙塘、塞納河畔、克羅瓦希島上一間可跳舞的小咖啡館，離巴黎很近。然而，與莫內不同的是，雷諾瓦對人像的興趣大過風景；於是，1874 年他挑選參加印象派第一次展覽的作品是〈包廂〉、〈舞者〉和〈巴黎女子〉。

住在蒙馬特柯爾托路（rue Cortot）的雷諾瓦，相中了另一個新主題——煎餅磨坊的舞會，他在現場畫了許多習作，不過都在畫室裡完稿。因此，他比其

給夏彭提耶先生的親筆信
1882 年 1 月 23 日

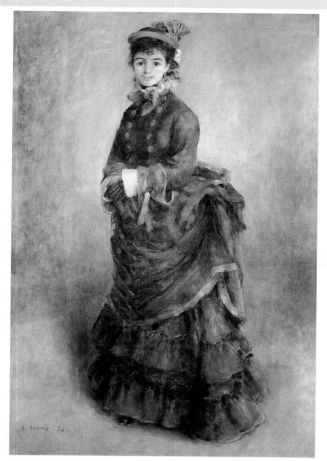

奧古斯特・雷諾瓦，〈巴黎女子〉(*La Parisienne*)，1874
油畫，163.2 × 108.3 *cm*，威爾斯國家博物館，卡地夫

他人更注重形式，而且，在批評聲浪仍大時，他已引起幾位藝術愛好者的關注；其中，出版人喬治・夏彭提耶引介他認識一位經濟寬裕的顧客，讓他為她畫了一些肖像。親切、穩重又隨和，就跟他出入大眾場所一樣，雷諾瓦經常出入布爾喬亞沙龍，但維持著簡單的生活風格，「祕訣就是只有少量的物質需求」他說。不過，由於擔心自己與前衛運動的密切關係會損害他初期還不太穩定的好評，

他從 1880 年開始停止參加某幾次印象派展覽。尤其，他察覺到自己的風格陷入死胡同：「我的作品產生了裂縫。我已經走到了印象派的盡頭，而我得到的結論是我不懂繪畫與素描。」

1881 年，他經歷到第一次創作危機，驅使他先是旅行阿爾及利亞，後來到義大利，藉由頻繁學習文藝復興時期大師之作，堅定了他恢復線條為繪畫之首要，優於色彩的想法。他同時也在艾斯塔克（Estaque）

雷諾瓦個展，保羅‧杜宏－胡耶爾畫廊，巴黎拉菲特路，1920 年。

1901 年，在畫架前的雷諾瓦肖像。

停留，拜訪塞尚——儘管兩人的風格與個性迴異，卻始終是好友。心靈回歸平靜之後，他在 1882 年參加了印象派第七次展覽，並展出他最精采的作品〈划樂手的午餐〉與〈在城裡跳舞〉、〈在鄉間跳舞〉這兩幅畫。

這個幸福且遇見艾琳——他未來的妻子而更加美好的時期，並沒有讓他躲過另一段灰心喪志、隨著健康狀況的惡化而更險峻的難關。因為擔心得經常往返法國南部，雷諾瓦在 1903 年決定定居在蔚藍海岸的卡涅，儘管他覺得那裡的陽光太刺眼。

雷諾瓦畫著身邊的友人，孩子皮耶、尚（後來成為電影

費德列克‧巴齊耶，〈皮耶‧奧古斯特‧雷諾瓦〉（*Pierre Auguste Renoir*），約 1868-1869
油畫，61.2 × 50 *cm*，奧塞美術館，巴黎

導演）與克勞德，還有豐腴的浴女。1901 年他終於獲得騎士勳章，然而他也氣力用盡，關節炎讓他慢慢麻痺，後來只能坐輪椅行動。晚年，再也無法拿住畫筆的他，改用手指直接作畫。直到 1919 年嚥下最後一口氣時，他都未曾放棄過繪畫。

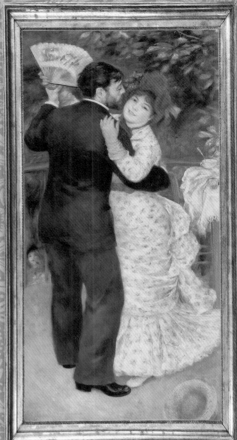

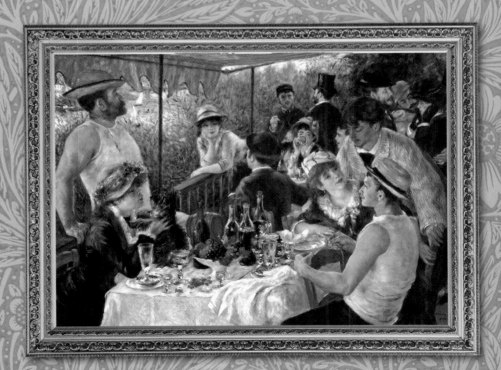

艾德加·
竇加

艾德加·竇加，〈藝術家肖像〉（*Portrait de l'artiste*），又名〈拿著炭筆的竇加〉（*Degas au porte-fusain*），1855，油彩，紙裱貼於畫布，81.5 × 65 *cm*，奧塞美術館，巴黎

暴躁敏感、高傲明智、難以妥協又容易焦慮，艾德加·竇加是個矛盾的人。這位生在富裕銀行之家的高級布爾喬亞，是知名畫家也是內行藏家，懂得維持堅貞的友誼，面對官方的圈子或所有潮流，他總是顯得孤僻而獨樹一格。

經過在巴黎路易大帝中學（Lycée Louis le Grand）嚴謹的古典藝術訓練之後，他在 1855 年被巴黎美術學院錄取，在安格爾的弟子同時也是他所仰慕的畫家路易·拉莫特（Louis Lamothe）底下學習。他勤奮地出入羅浮宮，臨摹過去的大師之作。並在 1856-1860 年間多次前往義大利，一睹前輩的真跡。拿坡里、羅馬、佛羅倫斯和威尼斯對他而言都是精進、培養自己對繪畫與素描的認識的絕佳機會。他那些肖像畫、

寫實主義與心理學式的代表作，都順利受到評論家的青睞，且規律地在官方沙龍展出。但是比起學院派的場域，他更喜歡光顧蓋爾波咖啡館和新雅典，在那可以遇到馬內、左拉與「新繪畫」的代表。1870 年普法戰爭爆發時，他更是與這位〈奧林匹亞〉的作者一同加入陸軍。

兩年後，他前往在新奧爾良的外婆家，畫出令人驚訝的〈新奧爾良一家棉花交易所〉，

艾德加·竇加，〈練習的舞者〉（*Danseuse à la barre*），黑色鉛筆，30 × 20 *cm* 奧塞美術館，藏放於羅浮宮，巴黎

莫里斯・德尼，〈畫家竇加的肖像〉（*Portrait du peintre Degas*），1906
油畫，33 × 24 cm，現代藝術館，特魯瓦（*Troyes*）

一幅極具現代性的作品。在巴黎，竇加感興趣的則是賽馬場、證券交易所、馬戲團、戲院與歌劇院，在這些場所他有各種描繪當代的好藉口，無須妥協讓步。儘管他受到官方沙龍的認可，他卻不計後果投入後來的印象派，雖然他們在風格與創作觀點上多所歧異：「你們需要的是自然的生活，我則需要人造的生活。」他偏好畫室勝過戶

外，人像勝過風景，且不會為了色彩而犧牲線條──繪畫對他而言是種經過思考與建構的藝術。為了表現生活、動態與瞬間即逝，他的解決方式是藉由去中心化的取景、景深的翻轉以及宛如透過鏡頭擷取的畫面。此外，他也是第一個對於攝影作為藝術媒介感興趣的創作者。

原本物質生活無憂的竇加，

其經濟的穩定在 1878 年因家道中落而飽受威脅，但他並未因此在藝術上妥協，甚至拒絕一切官方的榮耀。他受到當代人的肯定、藏家的青睞，但是把自己經營得很糟：他經常把賺得的錢花在買畫上，而這些揮霍奢侈的日子總是如煙。

生活上的困境並沒有讓竇加的性格收斂，他越來越易怒，某些印象派友人認為他完全無

艾德加·竇加，〈自畫像與巴托洛梅的雕塑〉（*Autoportrait à la statue de Bartholomé*），1895
銀鹽相片，奧塞美術館，巴黎

法相處。有時他感到苦澀，後悔把自己封閉於內在孤獨裡。這個他人所謂厭女的藝術家，卻與瑪麗·卡薩特、貝爾特·莫里索，以及莫里索的女兒茱莉友誼深厚。「竇加先生總是那個模樣，有點瘋，但是思想迷人。」貝爾特·莫里索這麼寫道。

在創作能量的驅使下，竇加總是不斷創新，練習各種技法，包括粉彩和版畫；對他熱愛的主題——人性的真實——永不厭倦。舞者、燙衣女工、

鹽洗中的女子彷彿都在他的鉛筆、他那熱烈的粉彩裡活了過來。後來視力變差時，他集中火力做雕塑，直到80歲左右宣告放棄。1917年，瑪麗·卡薩特與莫內都在他的送葬隊伍裡，陪他到蒙馬特墓園安息。

艾德加·竇加，〈作品清單〉
（*Inventaire des oeuvres*）
黑色鉛筆
法國國家圖書館，巴黎

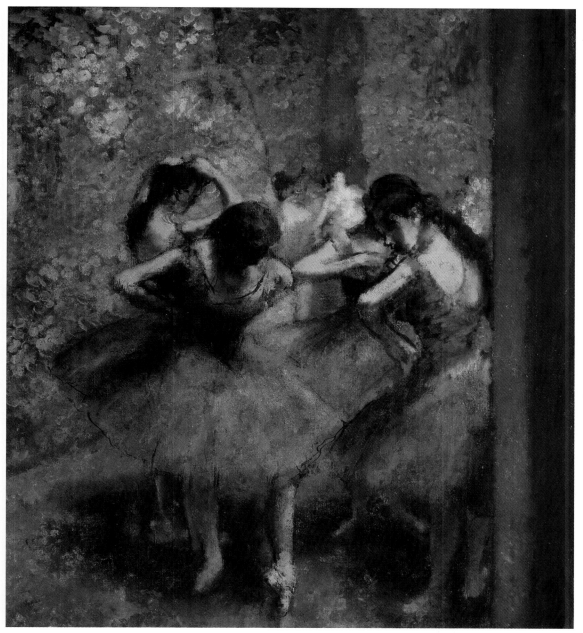

艾德加・竇加，〈藍色舞者〉（*Danseuses bleues*），約 1890
油畫，39 × 89.5 *cm*
奧塞美術館，巴黎

費德列克·巴齊耶

費德列克·巴齊耶，〈拿著調色盤的自畫像〉（*Autoportrait à la palette*），約 1865
油畫，108.9 × 71.1 cm，芝加哥藝術學院，芝加哥

戰死於 1870 年普法戰爭，費德列克·巴齊耶來不及繼續揮灑他的才華。然而，他的命運顯然是與印象派連結的——這個他共享其開端、希望與挫折的畫派。身為蒙佩利耶富裕的葡萄莊園之子，巴齊耶先是學醫，後來才將他全副熱情投入繪畫與素描。在巴黎念書的他，1862 年得以進入查爾斯·格萊爾工作室，在那裡遇到了西斯萊、雷諾瓦與莫內，並與這些人成為摯友。巴齊耶跟著他們到戶外寫生，直接取景於自然。令他驚訝的是，完成的作品有些受到官方沙龍的青睞：「除了他們再也不敢退件的馬內，我是最沒有遭到排斥的，莫內的作品完全被退件。……我非常訝異，卡巴內爾（一位學院派畫家）竟然捍衛我的作品。」

人們在雷諾瓦留下的肖像畫裡看到巴齊耶修長的身影，面對畫架專注的模樣，像是雷諾瓦偷偷觀察得來的。或像是方坦－拉圖爾，在〈巴提紐爾派的一間工作室〉一作中，描繪他站著，穿著優雅，貴公子當如是。他也出現在自己畫的〈拉孔達明路的工作室〉裡，而他心目中的大師馬內就站在他旁邊。他亦是在這間工作室裡大方接待莫內與雷諾瓦（當

費德列克·巴齊耶，〈白遼士……〉（*Berlioz…*）
約 1867-1870
石墨鉛條繪於紙上，24.8 × 35.3 cm
法布爾博物館，蒙佩利耶

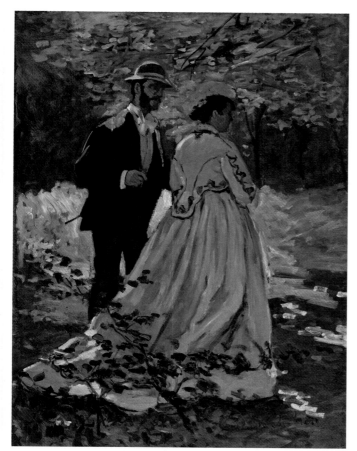

克勞德・莫內,〈巴齊耶與卡蜜兒〉(*Bazille et Camille*,〈草地上的午餐〉之習作),1865
油畫,93 × 68.9 *cm*,奧塞美術館,巴黎

他們身無分文時),此外,這裡也是他們聚會、熱烈激昂討論藝術的場所。在工作室牆上,可辨識出雷諾瓦和莫內的畫就掛在他的作品旁邊。在不忽略風景藝術的情況下,巴齊耶亦保有他對人像、現代和當代生活主題的興趣。當他描繪其家族時,捕捉的是每個人自然的風采,而非平庸、傳統的姿態。當他著手畫裸體——學院派的經典主題——他選擇的是穿著泳褲的少年,並藉此展現現代生活風情。他的表現手法較溫和,不似莫內那般大膽,但是他對光線的處理常採用的高對比,可說是極具發展性的證明。後來成為印象派的那些畫家,一直對他的早逝感到悲痛惋惜,這個大方、熱情,在 29 歲生日前夕死在普法戰爭戰場上的同伴。

費德列克・巴齊耶,〈威斯康堤路上的工作室〉
(*L'Atelier de la rue Visconti*),1867 年 5 月
油畫,64 × 49 *cm*,維吉尼亞美術館(Virginia
Museum of Fine Arts),里奇蒙(Richmond)

古斯塔夫・卡耶博特

古斯塔夫・**卡耶博特**，〈自畫像〉（*Autoportrait*），約 1889
油畫，55 × 46 *cm*
私人收藏

「我」們剛剛失去了一位真摯且忠貞的朋友……一位能讓我們哭泣的朋友，他是如此親切大方，而且是個才華洋溢的畫家。」1894 年，卡耶博特 45 歲過世時，畢沙羅便是這樣懷念他的。

古斯塔夫・卡耶博特的確如此忠貞大方，然亦低調且敏感。實際上，他是印象派的捍衛者中最有膽識的一位。跟竇加一樣出身富裕的布爾喬亞階級，卡耶博特走上繪畫這條路之前，已有出色的學養。1870 年取得法律學士，並投身普法戰爭。1872 年出入里歐・博納（Léon Bonnat）的工作室之前，曾旅行北歐與義大利。1873 年錄取巴黎美術學院，他很快吸收了古典技巧，並離開無法說服他的學院派。他在友人亨利・胡亞爾的引介下結識竇加，並在 1874 年印象派在納達工作室的第一次展覽認識印象派畫家。次年，他那幅出色的〈刨地板的工人〉遭到官方沙龍退件。在遭到退件打擊的那段時間，他接受邀請參與印象派第二次展覽，不但成為其中效率絕佳的規劃者，還提供主要的資金贊助。

他的繪畫風格與對人像的喜愛接近竇加或馬內，而他用

〈古斯塔夫・卡耶博特與他的狗在卡魯索廣場〉
（*Gustave Caillebotte et sa chienne Bergère sur la place du Carroussel*），1892 年 2 月
明膠溴化銀軟片，15.5 × 10.5 *cm*；銀鹽相片，15 × 10.5 *cm*（局部）

古斯塔夫・卡耶博特，〈奧斯曼大道上一個陽台〉（*Un balcon, boulevard Haussmann*），
約 1880
油畫，60 × 62 *cm*
私人收藏

盡全力捍衛印象派畫家，特別是提供莫內金錢資助。他買了大量畫作，於是，在印象派尚未獲得認同與成功之前，他已擁有最精采同時也是印象派最早的收藏，且一開始就打算未來要將之捐贈給政府。從他與雷諾瓦的關係可看出他與人往來的持久，他經常邀請雷諾瓦到家裡，後來還成為雷諾瓦長子的教父；跟莫內也是，他是他婚禮上的證人。不過，他最親近的無疑是他的弟弟馬提亞爾（Martial），這個年紀最小的弟弟小他五歲，是個音樂家和業餘攝影愛好者，跟卡耶博特一樣熱愛帆船。他們一起參加賽船競渡，投資了早期的帆船俱樂部，還不吝給予年輕、同樣是優秀駕船者的西涅克很多建議。卡耶博特兄弟形影不離，他們住在一起，直到 1887 年馬

馬提亞爾・卡耶博特，〈我在陽台上〉（*Moi au balcon*），編號 1-1，1891 年 12 月
明膠溴化銀軟片，15.5 × 11.5 *cm*；銀鹽相片，15.5 × 10.5 *cm*

提亞爾結婚為止。後來搬到小惹內維利耶，卡耶博特盡情投入他熱愛的花園與園藝。在嘗試過諸多類型：風景、靜物、室內、裸體、人像、競渡、巴黎街道之後，他栽種的花與他的花園幾乎成為其繪畫中獨佔的主題，甚至比莫內開始整頓吉維尼花園還要早。他的早逝讓他無法完成已起了頭的裝飾畫──好幾幅花卉原本會佔據整個空間，並讓人錯覺那是座

古斯塔夫‧卡耶博特，〈畫架前的自畫像〉（*Autoportrait au chevalet*），約 1879-1880
油畫，90 × 115 *cm*，私人收藏

繁茂的溫室。「當我們失去他
時，他的藝術生涯才剛起步而
已」莫內遺憾地說。他的弟弟馬
提亞爾則努力讓政府接受卡耶
博特其中一部分收藏，把竇加、
馬內、塞尚、莫內、雷諾瓦以

及其他畫家送進法國的博物館
裡。在這起收藏清單裡漏掉的
唯一一位，即是卡耶博特自己。

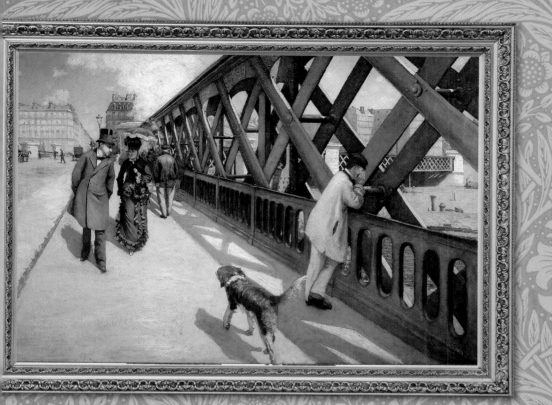

阿弗列德‧西斯萊

阿弗列德‧西斯萊在白色畫布前擺好姿勢
私人收藏

「西斯萊，這麼一位熱愛自然的風景畫家，過著一種清簡而深刻的生活，遠離社交往來……」記者與評論家杰弗華如此寫道。避居在盧瓦爾河畔－莫雷，這位畫家未曾嚐過受到社會肯定的滋味，其成功直到 1899 年他死後才到來。

出生巴黎，卻是英國籍，西斯萊在一個富裕無憂的商貿家族裡成長。1857 年，他的父親送他到倫敦學商，然而西斯萊興趣缺缺，當時他已然愛上康斯塔伯和透納的作品了。回到巴黎後，他進入查爾斯‧格萊爾的工作室——雖然這位老師明明對風景畫很是批評。「他能給予學生的幫助極少，但是他任由學生發展的這一點值得讚許。」這是雷諾瓦後來體會到的。這裡也讓西斯萊認識了莫內、巴齊耶和雷諾瓦，組成了「四人幫」。他們一起到楓丹白露森林、法蘭西島、諾曼第……直接取景於自然。西斯萊的作品構圖嚴謹，形式幾近「古典」，有時能入選官方沙龍，有時亦會遭到退件。因為初期的成功與出身優渥，他經常資助其他生活較困苦的同儕。沒想到，普法戰爭讓他的父親破產，而他的工作室也遭到軍隊破壞；當時西斯萊已是兩個孩子的父親，突然得面臨朝不保夕的生活。他並不任由逆境擺布，反而積極參與 1874 年印象派第一次

奧古斯特·雷諾瓦，〈畫家阿弗列德·西斯萊的畫像〉(*Portrait du peintre Alfred Sisley*)，1864
油畫，82 × 66 *cm*
布爾勒收藏展覽館（Collection E.G.Bührle），蘇黎世（Zürich）

展覽及後續展覽，展出他那極具平衡感、寫實且色彩靈動細膩的風景畫。只是如此精確的繪畫手法，並沒有為他帶來預期的成功，儘管有畫商保羅·杜宏-胡耶爾的努力，亦是徒勞一場。個性害羞而孤獨的西斯萊漸漸地越來越低調。到了 1880 年，他跟家人遁居到盧瓦爾河畔－莫雷，稍微遠離巴黎的藝術圈。一如莫內，他也針對同一主題發展出重要的系列作，比如根據不同時辰、不同季節捕捉的莫雷教堂。同樣也是莫內，這個規律來拜訪他的朋友，讓西斯萊在死前把孩子託付給他。只不過，心境略帶苦澀的西斯萊，無可避免地陷入一種憂鬱的形式，這從他的作品即可明顯看出來。人們責備他的頑固、他堅持的印象派風格，彷彿他無力創新其他。然而，1899 年他過世後，藏家開始對他的作品產生興趣，價格也因此不斷攀升。

阿弗列德·西斯萊，〈聖馬梅的水壩〉
(*Le barrage de Saint-Mammès*)
石墨鉛條，12 × 19.5 cm
奧塞美術館，巴黎

貝爾特・莫里索

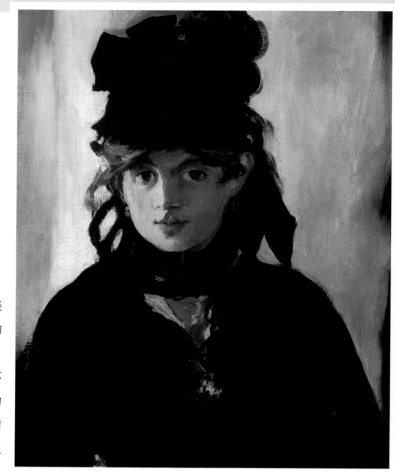

愛德華・馬內，〈拿著紫羅蘭花束的貝爾特・莫里索〉（*Berthe Morisot au bouquet de violettes*），1872，油畫，55 × 38 cm，奧塞美術館，巴黎

斯特凡・馬拉美稱她是「美麗的畫家」、「未竟的天使」（l'ange de l'inachevé）、「魔法師」。貝爾特・莫里索不讓同代人無視她的存在。她的個性與美貌，一如她的才華備受稱讚，在 19 世紀末的繪畫史裡，她扮演著突出的角色。

身為高階公務人員的女兒，貝爾特・莫里索在布爾喬亞家庭長大，出入在她家的訪客是羅西尼、茹費理、阿弗列德・史蒂文斯（Alfred Stevens）等名人雅士。她的父母堪稱開明，准許她到羅浮宮臨摹大師的作品，「這個藝術家共同的聚集之處，（在這裡）每個人不是彼此認識，就是有所牽連，再不濟也曾打過照面，知道對方的名字、軼事或習性。」她因為姊姊艾瑪（Edma）而認識方坦－拉圖爾，很快也

認識替她上了幾堂繪畫課的柯洛——當時美術學院不收女學生。1864 年入選官方沙龍，翌年，她的父親在自家花園裡幫她打造了一間畫室。「高瘦，舉止與思想都極為亮眼」，貝爾特・莫里索是個陰鬱、棕髮、帶著波特萊爾式的美，像謎一般，備受寵愛但非常獨立的女子。她禮貌但堅決地拒絕了皮維・德・夏凡納（Puvis de Chavannes）和茹費理的求婚。從 1868 年開

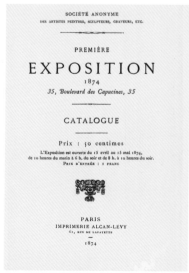

印象派 1874 年第一次展覽目錄封面

貝爾特·莫里索，〈擦拭身體的年輕女子〉（*Jeune fille se séchant*），1886-1887
粉彩，42 × 41 cm
私人收藏

始，她成為馬內鍾愛的模特兒之一，特別是〈陽台〉一作，遠遠地，如夢似幻，然而驚人地擁有存在感。這位年輕女子、「描繪居家生活的畫家」、「前衛畫家」，以她自己的創作為優先，參與了印象派第一次展覽。同年，她嫁給厄金·馬內，畫家愛德華·馬內的弟弟，並在四年後生下他們的女兒茱莉。

當了媽媽的她，不得不放棄 1879 年印象派的展覽，這是她對這個流派的堅定支持過程中唯一一次例外。1882 年，她與丈夫資助了這個前衛流派第七次展覽。1883 年愛德華·馬內過世後，這對夫妻在巴黎美術學院籌辦了一場他的回顧展。他們經常在家中招待「友人雷諾瓦」、莫內、竇加——「在她身旁，連竇加都變得溫和可親」——還有卡耶博特或馬拉美。尚·雷諾瓦還記得：

貝爾特‧莫里索，信件
私人收藏

貝爾特‧莫里索當時的照片
私人收藏

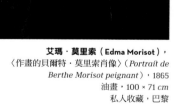

艾瑪‧莫里索（Edma Morisot），
〈作畫的貝爾特‧莫里索肖像〉（Portrait de
Berthe Morisot peignant），1865
油畫，100 × 71 cm
私人收藏，巴黎

「在貝爾特‧莫里索家中，我們遇到的不是知識份子，而純粹是一群令人愉快的夥伴。貝爾特‧莫里索像是塊特殊的磁鐵，只會吸引到高水準的人。」他說這群人在的沙龍就如同一個「巴黎文明真正的核心」。馬拉美無疑是他們最親近的朋友，厄金去世時，他成為其幼女茱莉‧馬內的監護人。當貝爾特‧莫里索撒手人寰，依然是寶加、雷諾瓦、莫內與馬拉美這些人協力在杜宏 - 胡耶爾畫廊替她辦了一場遺作展——詩人馬拉美更為這場展覽的畫冊寫序。「她特殊之處，即是活在她的繪畫中，描繪她的人生。」保羅‧梵樂希這樣寫道。

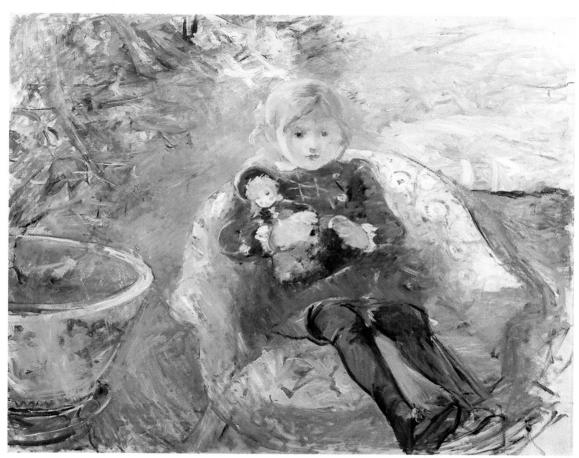

貝爾特·莫里索，〈茱莉抱著洋娃娃〉（*Julie à la poupée*），1884
油畫，82 × 100 *cm*
私人收藏

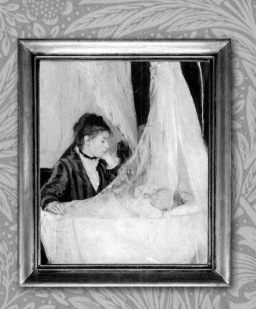

瑪麗・
卡薩特

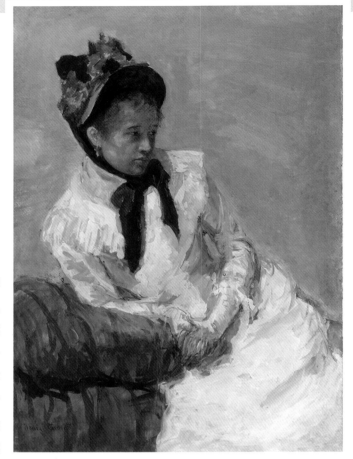

瑪麗・卡薩特，〈藝術家肖像〉（*Portrait de l'artiste*），約 1878
油畫，60 × 41.1 *cm*，大都會藝術博物館，紐約

　　唯一一位加入印象派的美籍藝術家，瑪麗・卡薩特的人生幾乎都在法國度過（她有家族遠親在這裡）。1844 年生於賓夕法尼亞州，她在 1860 年進入費城美術學院，當時她才剛滿 16 歲。然而學院教育令她失望，1865 年，她決定跟母親以及一位女性友人搬到巴黎。她成為托馬・庫蒂爾與尚-李奧・傑洛姆的學生，拜訪了巴比松——風景畫家的地盤，見識到庫爾貝和馬內的繪畫。1870 年普法戰爭爆發時，她避難美國，接著隔年又回到歐洲，並展開一場漫長的旅行，去了義大利、西班牙、比利時與荷蘭；這場休閒與見習之旅，尤其讓她得以親炙柯雷吉歐（Corrège）、魯本斯的繪畫。

　　回到巴黎後，這位年輕女子經常送件參與官方沙龍。但是 1875 年與竇加認識後，被說服而加入印象派。竇加在某種程度上成為她的良師益友，而她也始終與他保持密切聯繫，有時還會當他的模特兒。

　　1879 年，卡薩特第一次參與印象派的展覽，從中展現她較偏肖像畫家而非風景畫家的屬性。她欣賞畢沙羅、馬內與雷諾瓦，並和貝爾特・莫里索成為好友。就跟她的同伴一樣，卡薩特完成了一些居家生活繪畫——女性的肖像（通常是母親）、孩子。

印象派 1881 年第六次展覽畫冊扉頁
裝飾藝術圖書館（*Bibliothèque des Arts Décoratifs*），巴黎

艾德加·竇加，〈卡薩特在羅浮宮、繪畫作品〉
(*Mary Cassatt au Louvre, la peinture*)，1885
版畫（凹版腐蝕法、直刻）並在褐色仿羊皮紙上施
以粉彩以凸顯之，30.5 × 12.7 cm（無邊界）；整體
為 31,3 × 12,7 cm
芝加哥藝術學院，芝加哥

後來她的父母與姊姊來到巴黎團聚，姊姊在 1882 年過世。

發現日本藝術、喜多川歌麿與歌川廣重的浮世繪，刺激她實驗新技法——版畫，進而成為銅版畫藝術的名家。後來，在她萬般才華裡，又慢慢加入另一項工作，法國畫商與美國藏家之間的中介者。她鼓勵保羅·杜宏-胡耶爾到美國辦展，並在她的友人露易辛·哈維邁耶——第一批且最重要的美國藏家之一，挑選畫作時給予建議。

卡薩特父母和哥哥的相繼去世，是她生命臨近尾聲時的一記重擊。卡薩特居住在勒梅尼勒-泰里比斯（Mesnil-Théribus）的波弗恩堡（Château de Beaufresne），位於瓦茲省；那時她的眼睛漸漸失明，健康也日益走下坡。1914 年她停止作畫，並在十二年後過世。

除了少數幾次在美國短居，她的人生可說完全在法國——這個她所選擇的國家度過。

瑪麗·卡薩特，〈閱讀〉(*La Lecture*)，1889
直刻版畫，15.8 × 23.3 cm
法國國家圖書館，巴黎

保羅·
塞尚

保羅·塞尚,〈粉紅背景裡的藝術家肖像〉(*Portrait de l'artiste au fond rose*),約1875
油畫,66 × 55 *cm*,奧塞美術館,巴黎

「**我**」們這個詩意的、幻想的、縱情狂歡的、情慾的、古老的、物理的、幾何的朋友」,這便是塞尚的友人巴提斯坦·巴伊對他的描述,兩人都來自艾克斯-普羅旺斯。1850年代,他們都是艾克斯-普羅旺斯波本中學(collège Bourbon d'Aix-en-Provence)的學生,左拉也是。當時塞尚註冊了市立繪畫學校,但受到銀行家父親的反對,要他攻讀法律,然而他很快放棄法律,在1861年到巴黎與左拉會合。一開始,他非常興奮:「這好精采、好出色、好驚人。」但這位未來的聖維克多山畫家很快感到洩氣:「我以為離開艾克斯可以遠離無聊對我的窮追不捨。但我只不過是換了個地方,無聊繼續跟著我。」在他完全定居普羅旺斯之前,他經常往返巴黎與他的出生地。

不過,塞尚第一次在巴黎停留的那段時間,促成了一些關鍵性的會面。在風氣自由的蘇士學院,他認識了畢沙羅:「對我來說他像是父親一樣,一個可以尋求建議,某種像是上帝一樣的存在。」他受邀一起到戶外寫生,也認識了巴齊耶、莫內和雷諾瓦。塞尚的個性讓人摸不著頭緒,孤獨、喜怒無常,甚至有點粗魯,在他人眼裡很獨特。極為敏感、學養相當高、醉心於古典文學,

保羅·塞尚的折疊調色盤
奧塞美術館,巴黎

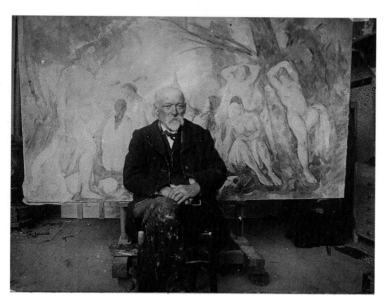

愛彌兒·伯納德（Émile Bernard），〈保羅·塞尚坐在他洛孚的畫室，在他的大浴女前面〉
（Paul Cézanne assis dans son atelier des Lauves, devant *Les Grandes Baigneuses*），1905
銀鹽相片，8.2 × 10.7 *cm*
奧塞美術館，巴黎

他懼怕社交活動，覺得必須保護自己以避開外在世界，因而故作粗魯。

對於他所仰慕的馬內，塞尚可能會這樣說：「馬內先生，我不跟您握手，我已經八天沒洗手了。」生性愛挑釁，塞尚喜歡讓布爾喬亞錯愕驚訝，即使對馬內也不例外⋯⋯他那「藍色工作服、裝了一堆畫筆及其他工具的白外套、破舊的帽子」，這位來自艾克斯的畫家保持他的邊緣性格，而別人也注意到了，這造成他人對他的不解，使得首次餐參選沙龍遭到退件，且後來也未曾入選。但這並無法阻止他以激烈、嚴苛、充滿野心的形式來創作——美無法滿足他，他想要做點「絕妙」的什麼。他在彭圖瓦茲與畢沙羅一起作畫，在瓦茲河畔奧維小鎮認識了嘉舍醫生，參與印象派前三次展覽。他遇到年輕的高更，與友人莫內、雷諾瓦一起創作，獲得于斯曼與左拉的支持。「我

1904 秋季沙龍的塞尚展廳
奧塞美術館，巴黎

想讓印象派成為某種牢固、長久，如同博物館裡的藝術品一樣。」他說。

這是個焦慮、不滿足，儘管意志強大卻生性猜疑，努力想遏止自己某種暴力的人。

同樣地，當 1886 年左拉出版小說《傑作》，講述一位失敗的藝術家故事——而塞尚認為裡面有著自己的影子時，便徹底與這位兒時友人決裂，儘管他還擔任過其婚禮的證人。同年，就在父親過世前不久，他與伴侶歐登絲，也就是他兒子保羅的母親結了婚。

塞尚繼承的遺產讓他得以全心投入繪畫，擺脫物質生活的困擾，並且「安靜地創作」。在生命將盡之際，塞尚坦承道：「我不曾感到痛苦，除非是別人看著我創作的時候，在別人面前我什麼都不想做。」避居在艾克斯的塞尚描繪風景、靜物與人像，只有幾位內行的藝術家和愛好者能窺見他的才華。他很少與人往來，但是和莫內、雷諾瓦等人都有著深厚的友誼。他在莫內家遇見克雷蒙梭、羅丹與瑪麗・卡薩特，那是在 1894 年；而雷諾瓦則成為他在法國南部的鄰居。晚年，有越來越多藏家去拜訪他，比如安伯斯・佛拉、卡司東・貝罕（Gaston Bernheim-Jeune）；也有些訪客是他不吝給予建議的年輕藝術家莫里斯・德尼（畫了一幅〈向塞尚致敬〉）、愛彌兒・伯納德與克爾・澤維爾・胡塞爾。「在繪畫裡，有兩件事：眼睛與頭腦。兩者必須互相支援，我們要在兩者的交互發展中創作。眼睛帶來對自然的觀看，頭腦帶

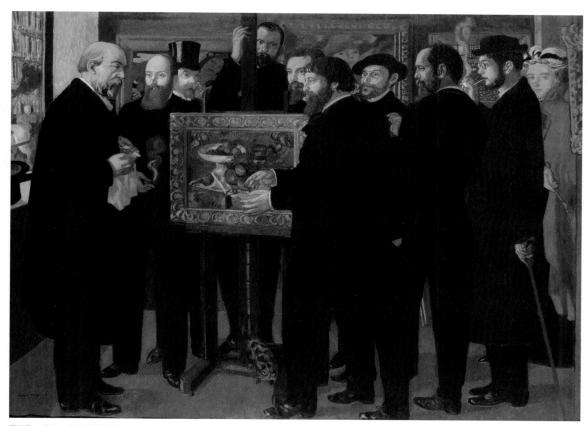

莫里斯·德尼，〈向塞尚致敬〉（*Hommage à Cézanne*），1900
油畫，180 × 240 *cm*
奧塞美術館，巴黎

來組織過的情感之邏輯，賦予
表現的方式。」他於 1906 年過
世，次年，透過他在巴黎秋季
沙龍的回顧展，人們終於得以
了解其作品的重要性。

阿爾孟·
基約曼

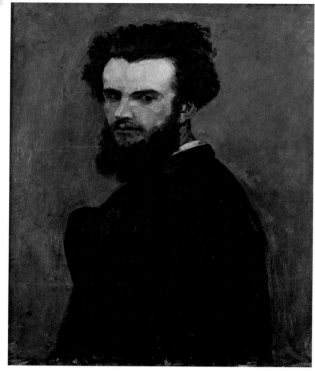

基約曼，印象派最不重要的人物？他的名字沒有獲得像畢沙羅、西斯萊或是卡耶博特那樣的聲望，但卻是這個團體最後一位過世的畫家。

1841 年生於巴黎，他在穆蘭（Moulins-sur-Allier，他樸實的老家）度過童年。17 歲時，他回到巴黎，在舅舅的店裡工作，閒暇之餘就畫畫或素描。三年後，他進入蘇士學院，結交了畢沙羅和塞尚這兩位朋友：「〔基約曼〕是個前景無限的藝術家，也是個我很喜歡的傢伙。」塞尚這麼說道。

基約曼跟著他們在巴黎近郊、瓦茲河畔或是塞納河畔寫生。由於沒有任何經濟支援，他繼續工作餬口，並且在西堤島租了一個老舊的工作室——從前是杜米埃的。

他是自學的畫家，參與了印象派第一次展覽，並透過持續參加印象派多數的活動來證明他對這個團體的忠誠度。他與梵谷和高更交好，高更每每總是迫不及待想看他的新作。更厚重的油彩、更鮮艷、暴力的用色，讓他獲得「瘋狂的著色家」或是「凶暴」這樣的別稱：「……乍看時，他的畫作宛如混戰的色調與粗魯的線條組合而來的一灘爛泥，一團朱紅與普魯士藍線條；後退一點，眼睛眨一眨，一切就定位，景深明確，狂嘯的色調緩和下來，可怖的色彩變得和諧，讓我們對畫面中某些無預期的細膩感到驚訝不已。」于斯曼在 1883

阿爾孟·基約曼，〈兩個洗衣婦〉（*Deux laveuses*）
粉彩繪於紙上，48 × 48 *cm*，私人收藏

關鍵日期

1841

生於巴黎

1851

在舅舅的店裡工作

1861

進入蘇士學院

1863

參與落選者沙龍

1874

參與印象派第一次展覽

1887

與表親瑪麗-約瑟芬
（Marie-Joséphine）結婚

1891

中得大樂透十萬法郎

1927

12 月 6 日逝世於奧利

年如此形容基約曼的畫。

　　從 1891 年起，基約曼終於得以全心投入繪畫中，但並不是因為他取得名聲，而是因為中了高額的大樂透——十萬法郎，在那個時代！經濟上全新的獨立讓他得以遊走法國，而他心中的目的地是奧弗涅（Auvergne）與後來定居下來的克勒茲（Creuse）。忠於印象派技法，基約曼與其他團體成員越走越遠，苦於無法創新。不過他調色盤上的強度、活潑與熱烈，吸引了西涅克的注意，也預告了野獸派的來臨。

　　身為 1840 年代這一輪畫家最長壽的一位，他於 1927 年在奧利（Orly）去世。

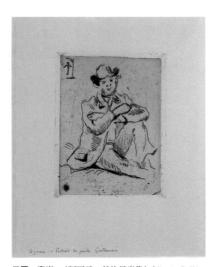

保羅·塞尚，〈阿爾孟·基約曼肖像〉（*Portrait d'Armand Guillaumin*），1873
蝕刻版畫，26.1 × 21 *cm*
法國國立藝術史研究所圖書館（*Bibliothèque de l'INHA*），巴黎

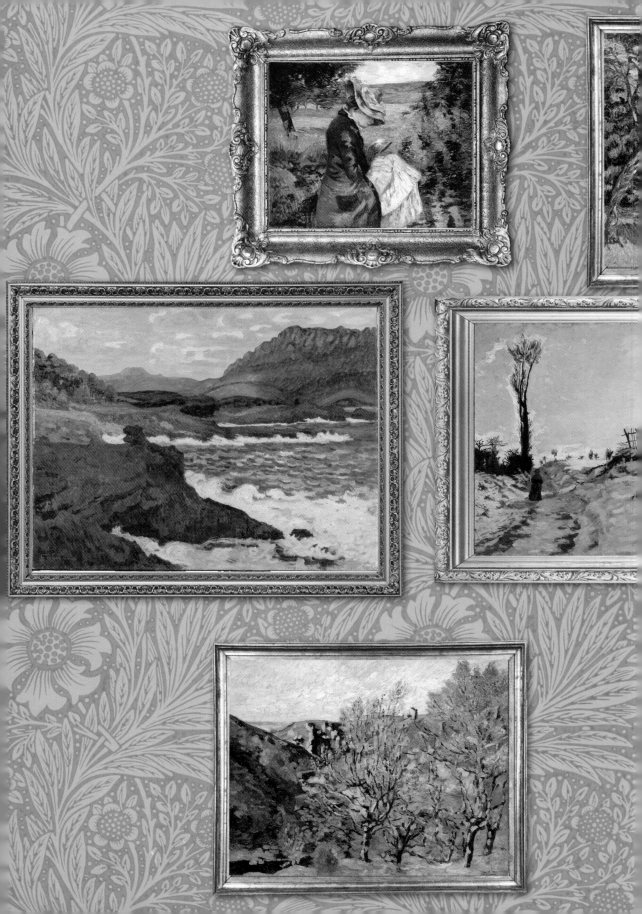

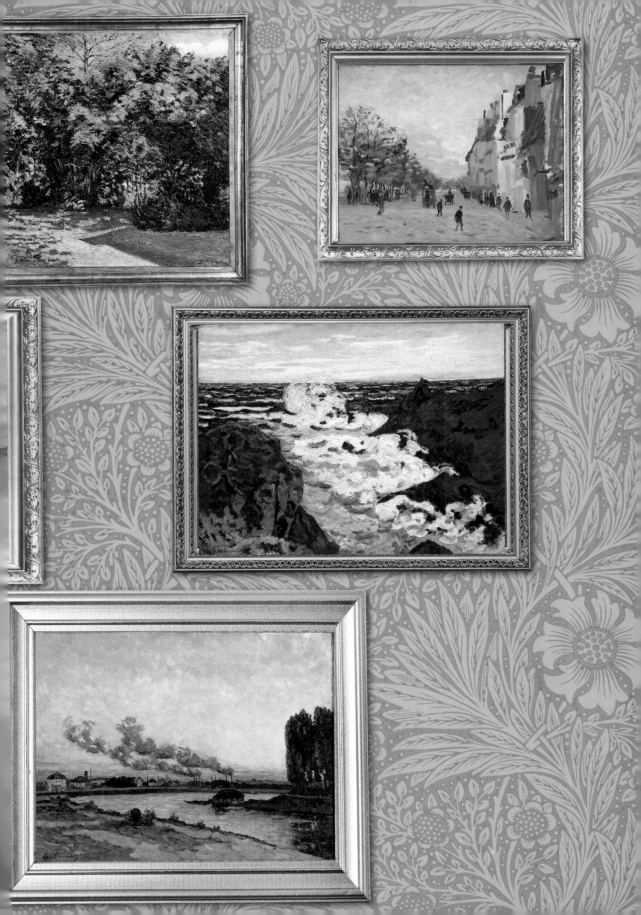

喬治・秀拉

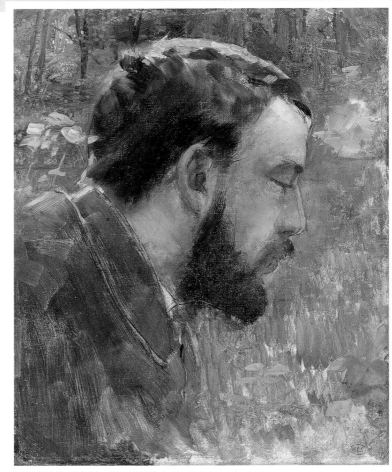

喬治・秀拉是藝術史上給人留下深刻印象的人物之一。如此一顆流星，極為閃亮而轉瞬即逝；他的作品呈現出美學與繪畫革命中關鍵的轉捩點。

生在巴黎一個有點嚴峻的布爾喬亞家庭，年輕的秀拉在市立繪畫學校上課時，認識了艾德蒙・阿曼 - 尚（Edmond Aman-Jean）——直到後來仍始終是他最忠實的朋友。1878 年獲准進入巴黎美術學院，他加入亨利・勒曼（Henri Lehmann）的畫室，臨摹他所欣賞的安格爾。不過，他格外熱愛的是謝弗勒、查爾・布隆（Charles Blanc）、奧頓・尼可拉斯・魯德（Ogden Nicholas Rood）發展出來的色彩理論。隔年，在前往布雷斯特（Brest）服役之前，他和阿曼 - 尚一起去看了印象派第四次展覽；對於這兩位年輕畫家而言，那真是場貨真價實的啟發。回到巴黎後，他和阿曼 - 尚共用一間畫室，臨摹德拉克洛瓦的作品，並繼續進行他的理論研究——知識上的思辨與深入、近乎科學地思考光學和色彩的定律，對他來說都是根基，和觀察自然一樣重要。

秀拉第一幅巨畫，〈在阿涅勒游泳〉，讓他花了一年的時

秀拉的調色盤
奧塞美術館，巴黎

1888 年的喬治・秀拉

間，而且需要十張素描和上色的草稿。這件作品遭到 1884 年的官方沙龍退件。秀拉旋即加入獨立藝術家協會，並認識了採用其美學手法的西涅克。接著，他野心十足專注創作著巨畫，一年一幅，標記著他短暫的人生。

其同代的人多半不了解他，然而秀拉卻吸引了幾位同行像是基約曼與畢沙羅的注意。不過，這位〈大碗島的星期日下午〉的作者並不希望有這麼多人模仿他，不單是這樣會讓他的獨特風格喪失，還因為秀拉並不希望它被簡化為一種應用的方法，給那些一知半解的人使用。

儘管受到印象派團體某些成員的反對，秀拉在畢沙羅的支持下，參與了印象派 1886 年最後一次展覽。藝評家費內翁正是在這次展覽提出「新印象派」一詞來指稱秀拉的藝術，

喬治‧秀拉，〈阿曼－尚〉（*Aman-Jean*），1882-1883
康堤鉛筆畫，62.2 × 47.5 *cm*
大都會藝術博物館，紐約

並成為他最熱誠的捍衛者。

後來，秀拉定期參與二十人社——集結前衛藝術家的展覽，在布魯塞爾。自此成為點描派的代表人物，並與其他畫家比如 1887 年認識的梵谷交流。

被自身的藝術概念盤據，且一年裡有很大一段時間要創作巨畫，夏天他在諾曼第度過，住在索姆灣（baie de Somme）或北加萊（Nord-Pas-de-Calais），他在那裡描繪了貝桑港（Port-en-Bessin）、克洛圖瓦（Le Crotoy）、格拉沃利納（Gravelines）和翁弗勒爾的風景，色彩細膩且筆觸點點閃爍。1889 年，一位年輕的模特兒瑪德蓮‧科諾布洛克（Madeleine Knoblock）成為他的伴侶，一年後生下了他們的兒子。這個年輕女子應該即是秀拉唯一一幅著名肖像畫的模特兒——〈撲粉的年輕女子〉（*Jeune Femme se poudrant*）；而這幅

Seurat

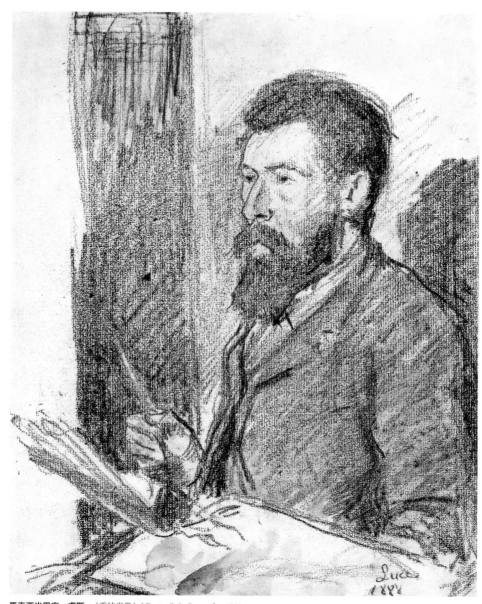

馬克西米里安・盧斯，〈秀拉肖像〉（*Portrait de Seurat*），1888
炭筆與水彩繪於紙上，29.5 × 23 *cm*
私人收藏

畫的目的顯然是為了讓那些指責他沒能力畫這類作品的誹謗者閉嘴。不過，秀拉在 31 歲時突然生病，幾天後便過世了，讓他無法完成〈馬戲團〉（*Le Cirque*），這是他的大眾娛樂系列裡的第三幅，其餘兩幅為〈雜耍秀〉（*Parade*）、〈康康舞〉（*Le Chahut*）。他留下了 6 幅巨畫和幾幅風景畫，對後世產生了極大的影響，也引起共鳴。根據阿波里奈爾的說法：「他的研究很可觀，尤其替後來許多的研究者鋪了路。」

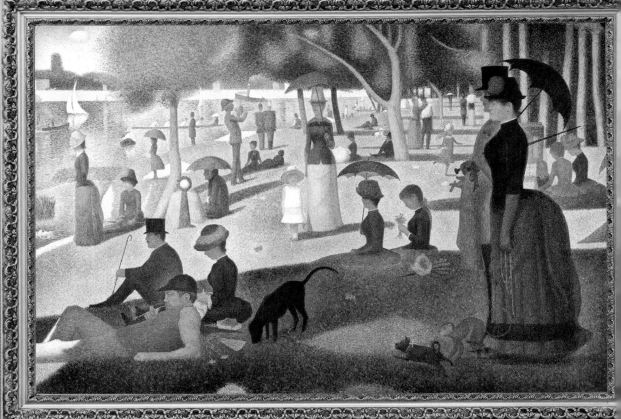

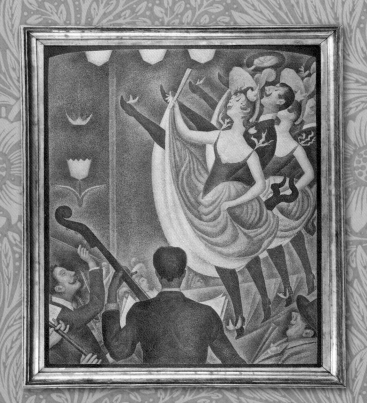

藝術家虛擬個展圖說

每位藝術家畫作的尺寸，乃根據其與虛擬展覽其他作品的比例縮放重製。

克勞德‧莫內

第298-299頁

〈睡蓮池，綠色的和諧〉（*Le Bassin aux nymphéas, harmonie verte*），1899，
油畫，89 × 93 cm，
奧塞美術館，巴黎

〈盧昂大教堂，正門與阿爾班塔（烈日），藍與金色調〉（*La Cathédrale de Rouen, le portail et la tour d'Albane〔plein soleil〕, Harmonie bleue et or*），1893-1894，
油畫，107 × 73.5 cm，
奧塞美術館，巴黎

〈戶外人物寫生練習：撐陽傘的女人轉向左邊〉（*Essai de figure en plein air : femme à l'ombrelle tournée vers la gauche*），1886，
油畫，131 × 88 cm，
奧塞美術館，巴黎

〈印象‧日出〉（*Impression, soleil levant*），1872，油畫，48 × 63 cm，
馬摩丹博物館，巴黎

〈聖拉札火車站〉（*La Gare Saint-Lazare*），1877，油畫，75 × 104 cm，
奧塞美術館，巴黎

〈喜鵲〉（*La Pie*），1868-1869，
油畫，89 × 130 cm，
奧塞美術館，巴黎

〈阿瓊特伊競渡〉（*Régates à Argenteuil*），1872，油畫，48 × 75 cm，
奧塞美術館，巴黎

卡彌爾‧畢沙羅

第304-305頁

〈陽光下的巴黎堤岸與盧昂高乃依橋〉（*Quai de Paris et pont Corneille à Rouen, soleil*），1883，油畫，54.3 × 64.4 cm，
費城美術館，費城

〈杜勒麗花園，冬日下午〉（*Le Jardin des Tuileries, un après-midi d'hiver*），1899，油畫，74 × 92 cm，
大都會藝術博物館，紐約

〈春天，盛開的李子樹〉（*Printemps. Pruniers en fleurs*），又名〈果園、開花的樹，春天，彭圖瓦茲〉（*Potager, arbres en fleurs, printemps, Pontoise*），1877，
油畫，65.5 × 81 cm，
奧塞美術館，巴黎

〈紅磚屋頂，村裡一隅，冬日〉（*Les Toits rouges, coin de village, effet d'hiver*），1877，油畫，54 × 65 cm，
奧塞美術館，巴黎

〈園圃裡的女人〉（*Femme dans un clos*），又名〈春日陽光灑在埃拉尼草地上〉（*Soleil de printemps dans le pré à Éragny*），1887，
油畫，45.4 × 65 cm，
奧塞美術館，巴黎

〈埃拉尼一景，教堂與埃拉尼農莊〉（*Paysage à Éragny, église et la ferme d'Éragny*），1895，
油畫，60 × 73.4 cm，
奧塞美術館，巴黎

〈白霜〉（*Gelée blanche*），1873，
油畫，73 × 92 cm，
奧塞美術館，巴黎

奧古斯特‧雷諾瓦

第310-311頁

〈浴女〉（*Les Baigneuses*），1918-1919，
油畫，110 × 160 cm，
奧塞美術館，巴黎

〈在城裡跳舞〉（*Danse à la ville*），1882-1883，
油畫，180 × 90 cm，
奧塞美術館，巴黎

〈在鄉間跳舞〉（*Danse à la campagne*），1882-1883，油畫，180 × 90 cm，
奧塞美術館，巴黎

〈沙圖鐵道橋〉（*Pont du Chemin de fer à Chatou*），亦名〈粉紅栗子樹〉（*Marronniers roses*），1881，油畫，54 × 65.5 cm，
奧塞美術館，巴黎

〈煎餅磨坊舞會〉（*Bal au Moulin de la Galette*），1876，油畫，131 × 175 cm，
奧塞美術館，巴黎

〈划槳手的午餐〉（*Le Déjeuner des cano-tiers*），1881，
油畫，129 × 172 cm，
菲利浦美術館，華盛頓特區

〈罩著面紗的年輕女子〉（*Jeune femme à la voilette*），約1870，
油畫，61.3 × 50.8 cm，
奧塞美術館，巴黎

費德列克・巴齊耶

第320-321頁

〈聖阿得列斯海景〉（*Marine à Sainte-Adresse*），
1865，油畫，58.4 × 140 *cm*，高等藝術博物館
（High Museum of Art），亞特蘭大

〈夏日一景〉（*Scène d'été*），1869，油畫，156 ×
158 *cm*，福格藝術博物館，隸屬哈佛大學藝術
博物館，劍橋

〈粉紅洋裝〉（*La Robe rose*），1864 年夏末，
油畫，147 × 110 *cm*，奧塞美術館，巴黎

〈艾格－莫爾特的城牆，日落那一側〉
（*Les Remparts d'Algues-Mortes, du côté du
couchant*），1867，油畫，60 × 100 *cm*，
國家藝廊，華盛頓特區

〈黑女奴與牡丹，春天〉（*Négresse aux pivoines,
printemps*），1870，油畫，60.5 × 75.4 *cm*，
法布爾博物館，蒙佩利耶

〈裸體習作〉（*Étude de nu*），亦名〈躺臥的裸
女〉（*Nu couché*），1864，
油畫，70.5 × 190.5 *cm*，
法布爾博物館，蒙佩利耶

艾德加・竇加

第316-317頁

〈芭蕾〉（*Ballet*），又名〈星星〉（*L'Étoile*），
約 1876，油畫，58.4 × 32.4 *cm*，
奧塞美術館，藏放於羅浮宮，巴黎

〈黃與粉紅的兩位舞者〉（*Deux Danseuses
jaunes et roses*），1898，
粉彩，106 × 108 *cm*，
國立美術館，布宜諾斯艾利斯

〈愛德華・馬內先生與馬內太太的肖像〉
（*Portrait de monsieur et madame Édouard
Manet*），約 1868，油畫，65 × 71 *cm*，
市立美術館，北九州市

〈證券行群像〉（*Portraits à la Bourse*），
1878-1879，油畫，100 × 82 *cm*，
奧塞美術館，巴黎

〈燙衣女工〉（*Repasseuses*），約 1884-1886，
油畫，76 × 81.5 *cm*，
奧塞美術館，巴黎

〈遊行〉（*Le Défilé*），亦名〈在觀眾席前
的賽馬〉（*Chevaux de course devant les
tribunes*），約 1866-1868，
油彩，紙裱貼於畫布，46 × 61 *cm*，
奧塞美術館，巴黎

〈在咖啡館裡〉（*Dans un café*），亦名〈苦艾
酒〉（*L'Absinthe*），約 1875-1876，
油畫，92 × 68.5 *cm*，
奧塞美術館，巴黎

〈浴盆〉（*Le Tub*），1886，
粉彩繪於厚紙板，60 × 83 *cm*，
奧塞美術館，巴黎

古斯塔夫・卡耶博特

第326-327頁

〈鐵道風光〉（*Paysage à la voie de chemin de
fer*），1872-1873，油畫，81 × 116 *cm*，
私人收藏

〈從上方俯瞰大馬路〉（*Le Boulevard vu d'en
haut*），約 1880，油畫，65 × 54 *cm*，私人收藏

〈歐洲橋〉（*Le Pont de l'Europe*），1876，
油畫，124.7 × 180.6 *cm*，
小皇宮博物館，日內瓦

〈瑪格麗特〉（*Marguerite*），1892，
油畫，65 × 54 *cm*，私人收藏

〈阿戫特伊競渡〉（*Régates à Argenteuil*），
1893，油畫，157 × 117 *cm*，私人收藏

〈午餐〉（*Le Déjeuner*），1876，
油畫，52 × 75 *cm*，私人收藏

〈賽艇〉（*Les Périssoires*），1878，
油畫，155.5 × 108.5 *cm*，
雷恩美術館，雷恩

阿弗列德·西斯萊

第330-331頁

〈鄰近巴黎的聖克盧一景〉（*Vue de Saint-Cloud près de Paris*），1877，油畫，55 × 65 cm，
羅浮宮，巴黎

〈傍晚的莫雷教堂〉（*L'Église de Moret, le soir*），
1894，油畫，101 × 82 cm，市立美術館，巴黎

〈瑪爾利港淹水記〉（*L'Inondation à Port-Marly*），1876，油畫，60 × 81 cm，
奧塞美術館，巴黎

〈阿瓊特伊天橋（瓦茲河谷省）〉（*Passerelle d'Argenteuil〔Val d'Oise〕*），1872，
油畫，39 × 60 cm，
奧塞美術館，巴黎

〈路維希恩的拉馬辛路〉（*Chemin de la Machine, Louveciennes*），1873，油畫，54.5 × 73 cm，
奧塞美術館，巴黎

〈莫雷附近的白楊木小徑〉（*Allée de peupliers aux envions de Moret-sur-Loing*），1890，
油畫，65 × 81 cm，
奧塞美術館，巴黎

〈新城 - 拉加倫一景〉（*Vue de Villeneuve-la-Garenne*），1872，油畫，79 × 80 cm，
艾米塔吉博物館，聖彼得堡

〈朗蘭灣的浪〉（*La Vague, Lady's Cove, Langland Bay*），1897，油畫，65 × 81.5 cm，
私人收藏

貝爾特·莫里索

第336-337頁

〈帕西在布吉瓦爾的花園裡做針線活〉（*Pasie cousant dans le jardin de Bougival*），1881，
油彩繪於厚紙板，81.7 × 101 cm，
波城美術館，波城

〈窗邊的少女〉（*Jeune fille près d'une fenêtre*），
1878，油畫，76 × 61 cm，
法布爾博物館，蒙佩利耶

〈搖籃〉（*Le Berceau*），1872，
油畫，56 × 46 cm，
奧塞美術館，巴黎

〈在露台的貴婦與孩子〉（*Dame et enfant sur la terrasse*），亦名〈在陽台的女子與孩子〉
（*Femme et enfant au balcon*），1872，
油畫，60 × 50 cm，
瑞士，私人收藏

〈蜀葵旁的孩子〉（*Enfant dans les roses trémières*），1881，油畫，50.6 × 42.2 cm，
私人收藏

〈洗手盆旁的孩童〉（*Enfants à la vasque*），
1886，油畫，73 × 92 cm，
馬摩丹博物館，巴黎

〈一身黑的女子〉（*Femme au noir*），亦名〈看戲之前〉（*Avant le théâtre*），1875，
油畫，57 × 31 cm，
私人收藏

〈照鏡子的年輕女子〉（*Jeune femme au miroir*），1876，油畫，54 × 45 cm，
私人收藏

〈布吉瓦爾的花園〉（*Jardin de Bougival*），
亦名〈羅賓醫生的花園〉（*Jardin du docteur Robin*），1884，油畫，48 × 55 cm，
私人收藏

瑪麗·卡薩特

第340-341頁

〈給鬥牛士一杯蜜光剔透的水〉（*Offrant le panal au torero*），1873，
油畫，100.6 × 85.1 cm，
克拉克藝術中心，威廉斯敦

〈包廂裡戴著珍珠項鍊的女人〉（*Femme au collier de perles dans une loge*），1879，
油畫，81.3 × 59.7 cm，
費城美術館，費城

〈在花園裡閱讀的女子〉（*Femme lisant au jardin*），1878-1879，油畫，89.9 × 65.2 cm，
芝加哥藝術學院，芝加哥

〈信〉（*La Lettre*），1890-1891，
彩色蝕刻，34.6 × 22.7 cm，
法國國家圖書館，巴黎

〈姊妹〉（*Les Sœurs*），約 1885，
油畫，46.3 × 55.5 cm，
格拉斯哥藝廊與博物館

〈在床上吃早餐〉（*Petit-déjeuner au lit*），
1898，油畫，58.4 × 73.7 cm，
漢廷頓圖書館與藝廊（Huntington Library and Art Gallery），聖馬利諾（San Marino）

〈年輕的媽媽做針線活〉（*Jeune mère cousant*），1900，油畫，92.4 × 73.7 cm，
大都會藝術博物館，紐約

保羅·塞尚

第346-347頁

〈浴女〉（*Baigneuses*），約 1890-1892，
油畫，60 × 82 *cm*，
奧塞美術館，巴黎

〈聖維克多山〉（*Montagne Sainte-Victoire*），
約 1890，油畫，65 × 92 *cm*，
奧塞美術館，巴黎

〈從艾斯塔克看過去的馬賽海灣〉（*Le Golfe de Marseille vu de l'Estaque*），亦名〈艾斯塔克〉（*L'Estaque*），約 1878-1879，
油畫，58 × 72 *cm*，
奧塞美術館，巴黎

〈現代奧林匹亞〉（*Une moderne Olympia*），
1873，油畫，46 × 55 *cm*，
奧塞美術館，巴黎

〈蘋果與柳橙〉（*Pommes et oranges*），約
1899，油畫，74 × 93 *cm*，
奧塞美術館，巴黎

〈上吊者之家，瓦茲河畔奧維〉（*La maison du pendu, Auvers-sur-Oise*），1873，
油畫，55 × 66 *cm*，
奧塞美術館，巴黎

〈玩紙牌的人〉（*Les Joueurs de cartes*），約
1890，油畫，47 × 57 *cm*，
奧塞美術館，巴黎

〈靜物與開水壺〉（*Nature morte à la bouilloire*），約 1867-1869，
油畫，64.5 × 81 *cm*，
奧塞美術館，巴黎

阿爾孟·基約曼

第350-351頁

〈基約曼女士閱讀著〉（*Madame Guillaumin lisant*），約 1887，油畫，46.5 × 55 *cm*，
私人收藏

〈紫丁香（藝術家在聖維爾的花園，靠近馬勒澤市）〉（*Les Lilas〔le jardin de l'artiste à Saint-Val près de Malesherbes〕*），年代不明，
油畫，64 × 80 *cm*，波納 - 耶勒博物館（musée Bonnat-Helleu），巴永納（Bayonne）

〈火車站堤岸，雪景〉（*Quai de la gare, effet de neige*），1873，油畫，50.5 × 61.2 *cm*，
奧塞美術館，巴黎

〈阿蓋一景〉（*Vue d'Agay*），1895，
油畫，73 × 92 *cm*，
奧塞美術館，巴黎

〈凹陷的路，下雪時〉（*Chemin creux, effet de neige*），1869，油畫，66 × 55 *cm*，
奧塞美術館，巴黎

〈阿蓋的暴風雨〉（*Tempête à Agay*），1895，
油畫，65.5 × 81 *cm*，
盧昂美術館，盧昂

〈塞德雷河谷，克羅藏〉（*La vallée de la Sédelle, Crozant*），1898，
油畫，60 × 74 *cm*，
馬摩丹博物館，巴黎

〈伊夫里的日落〉（*Soleil couchant à Ivry*），
1878，油畫，65 × 81 *cm*，
奧塞美術館，巴黎

喬治·秀拉

第356-357頁

〈大碗島的星期日下午〉（*Un dimanche après-midi à l'île de la Grande Jatte*），1884-1886，油畫，207.5 × 308.1 *cm*，
芝加哥藝術學院，芝加哥

〈貝桑港、港口前、漲潮〉（*Port-en-Bassin, avant-port, marée haute*），1888，
油畫，67 × 82 *cm*，
奧塞美術館，巴黎

〈馬戲團〉（*Cirque*），1891，
油畫，185.5 × 152.5 *cm*，
奧塞美術館，巴黎

〈康康舞〉（*Le Chahut*），1890，
油畫，169.1 × 141 *cm*，
庫勒 - 穆勒博物館，奧特洛

〈在阿涅勒游泳〉（*Une baignade, Asnières*），
1884，油畫，201 × 300 *cm*，
倫敦國家藝廊，倫敦

附錄

重要人物索引

粗體頁碼表示人名出現在畫作資訊裡。

參考書目選錄

Bomford, David, et al. *Art in the Making: Impressionism*. An exhibition catalog. New Haven and London: National Gallery, 1990.

Callen, Anthea. *The Art of Impressionism: Painting Technique & the Making of Modernity*. New Haven: Yale University Press, 2000.

De Montebello, Philippe. *Monet's Years at Giverny: Beyond Impressionism*. New York: Metropolitan Museum of Art, 2012.

Guegan, Stephane, and Alice Thomine-Berrada. *Birth of Impressionism: Masterpieces from the Musée d'Orsay*. New York: Prestel, 2010.

Herbert, Robert L. *Impressionism: Art, Leisure, and Parisian Society*. New Haven: Yale University Press, 1988.

House, John. *Impressionism: Paint and Politics*. New Haven: Yale University Press, 2004.

Kelder, Diane. *The Great Book of French Impressionism*. New York: Abbeville Press, 1997.

Moffett, Charles S., et al. *The New Painting: Impressionism 1874-1886*. San Francisco: Fine Arts Museums of San Francisco, 1986.

Nochlin, Linda, ed. *Impressionism and Post-Impressionism, 1874-1904: Sources and Documents*.

Englewood Cliffs, N.J.: Prentice-Hall, 1966.

Patry, Sylvie. *Inventing Impressionism: Paul Durand-Ruel and the Modern Art Market*. An exhibition catalog. London: National Gallery Company, 2015.

Rewald, John. *The History of Impressionism*. New York: Museum of Modern Art, 1946. Revised edition, 1961.

Seitz, William C. *Claude Monet*. New York: Abrams, 1983.

Tinterow, Gary, and Henri Loyrette. *Origins of Impressionism*. An exhibition catalog. New York: Metropolitan Museum of Art, 1994.

攝影版權與著作權標註